遠借框景×題名作詩×疊山引泉，
一窺古人芥子納須彌的造園本事

小園香徑舊亭臺

黃震宇，唐鳴鏑 編著

琉璃瓦×舊胡同×青山石×荷塘浮橋×雕梁畫棟
一次讀通古人先進的建築技術和絕妙的造園手法
處處佳園美景，處處詩情畫意！

崧燁文化

目錄

前言

上篇　中國古代建築

古代建築基本知識...8

城市與街巷...27

帝王建築...53

宗教建築...79

民居與村落...104

地標建築...133

中篇　中國古典園林

古典園林基本知識...166

皇家園林...187

私家園林...206

寺觀園林...221

園林小品...234

下篇　古建園林科學技術

古建園林技術基本知識...250

經典著作與古代匠師...264

建築作法...274

造園手法...287

目錄

前言

　　中國古代建築與園林濃縮著國家、民族的文化，代表著國家、民族的精神，歷來吸引著無數遊人，是旅遊活動的重要載體，也是旅遊從業人員所應具備的各項知識中不可或缺的重要內容。

　　《古建園林賞析》分為上、中、下三篇，上篇主要內容是中國古代建築，包括古代建築基本知識、城市與街巷、帝王建築、宗教建築、民居與村落及地標建築等六部分。中篇主要內容是中國古典園林，包括古典園林基本知識、皇家園林、私家園林、寺觀園林及園林小品等五部分。下篇主要內容是古建園林科學技術，包括古建園林技術基本知識、經典著作與古代匠師、建築作法、造園手法等四部分。

　　本書是參考中國國內外相關建築、城市、園林的史料、範例和研究成果及著作，按照現代旅遊學科的應用需求，結合多年來研究與規畫設計的實踐經驗加以歸納、挖掘，逐步整理、編寫而成的。

　　本書具有如下特色：

一、在建立完整嚴密的概念構架體系基礎上，以問答形式全面、系統性的闡述古代建築與園林的知識體系，使本書具有理論性與實踐性的統一。

二、本書在傳統建築園林理論與實踐的基礎上，力求深入淺出，為適應導遊人員的應用需求，從旅遊鑑賞的角度闡述了建築、城市、園林的產生和發展，從文化淵源、典型案例、歷史典故中挖掘實際應用中的可操作性、趣味性等等，使本書更具知識性、實用性。

三、本書使用大量的圖片和案例，生動形象的闡述了古代建築與園林的發展和特點，有助於讀者深入理解，以提高他們的理論程度和實際應用能力。

　　由於編者能力所限，錯誤與不當之處，懇請指正。

<div style="text-align: right">編者</div>

前言

上篇
中國古代建築

古代建築基本知識

背景分析

　　每一個國家、民族都有每一個歷史時期的文明結晶，其中古代建築是最能顯示歷史文明的具體標誌之一。從原始社會以來，建築活動始終在社會生活中占有十分重要的地位。人類從事建築活動的產品，從建築單體、建築群到城市、城市群，都是社會物質文明、精神文明的集中表現。應用建築技術和藝術手法，創造適宜的體形環境，以滿足各種社會需求及自然環境需求，是古人營造建築的基本出發點。

　　中國古代建築是一種高度「有機」的結構物，完全是中國土生土長的東西。中國人的祖先和世界古老的民族一樣，在上古時期，都是用木材和泥土建造房屋，但後來很多民族都逐漸以石料代替木材，唯獨中國，以木材為主要建築材料建造了五千多年的輝煌，形成了世界古代建築中延續時間最久的一個獨特體系。這一體系從簡單的個體建築到城市布局，都有自己完善的作法和制度，形成了一種完全不同於其他體系的建築風格和建築形式。同時，其發展可以從近百年上溯到六、七千年以前的上古時期，大致可分為原始社會、奴隸社會、封建社會三個歷史時期，經歷了萌芽、發展、成熟等三個發展階段。其中，封建社會是古代建築發展成熟的主要階段，並形成了兩個巔峰，一是隋、唐至宋這段時間，二是明清時期。

閱讀提示

　　第一，建築從來不是孤立存在的，與其存在的社會、文化、經濟、自然環境都有著密切的關聯，有的甚至是建築的決定因素。釐清建築的產生背景，是古代建築鑑賞的入門要求。

第二，從古代建築發展過程中了解各時期古代建築的特點，尤其是巔峰時期的建築特點，其影響廣泛波及後世以及周邊國家和地區。

第三，古代建築幾個主要方面的基本特徵，是帶有強烈區域和地方色彩的，是中國建築獨樹一幟，區別於其他國家和地區建築的根本所在。

知識問答

自然條件是如何影響古代建築的？

建築之始，產生於實際需求，受制於自然物理，並非著意創造形式，更無所謂派別。其結構形式、使用功能、藝術風格和建築布局等，無不表現出對自然環境的適應，而這種適應在技術不發達的古代，則形成了強烈的建築地方特徵。

黃河中游一帶，是中國古代文化的搖籃。上古時期，這裡森林茂密、氣候宜人、生態環境良好。由於適宜的自然條件，人們在這裡以農耕為生，定居建房，發展了早期的文明。由於豐富的森林是隨手可取的資源，木材就逐漸成為中國建築自古以來所採用的主要材料。木結構建築體系的長期流行，實際上也是適應自然條件，因地制宜、因材施用的結果。

另外，陝西半坡遺址所在地區，黃土豐厚，土質均勻，壁立不倒，古人營建的房屋最初有袋狀豎穴或半穴居，以後發展成為木骨架、泥牆房屋，至今中國黃土高原仍盛行窯洞形式生土建築；中國毛家嘴干欄遺址，位於溫暖多雨地區，這裡的房屋上層作居住之用，下層用柱子架空，以防潮溼；乾熱地區（如吐魯番）室外氣溫高，建築多厚牆、小窗，以避免內外空氣流通，保持室內陰涼，形成厚重封閉的風貌；溼熱地區（如西雙版納）的建築，則以通透為原則，靠通風來形成涼爽的環境，以輕巧通透為其特色。此外，為了抵禦嚴寒，北方的房屋朝向採取南向，以便冬季陽光射入室內，並使用火炕與較厚的外牆

和屋頂；在溫暖潮溼的南方，房屋多採取南向或東南向，以接受夏季涼爽的海風。凡此種種，可以看出古代建築和自然環境明顯的對應關係。

為什麼木構建築在中國能數千年一直延續下去？

為什麼中國建築會採用木構建築而非石構建築，且數千年來基本形態變化不大？這個問題令西方建築學家迷惑不解，而我們可以在中國傳統文化中找到問題的一些解釋。

中國人崇尚人對自然的感受，追求人與自然的和諧，而不是改造自然。於是，中國古代建築表現「天人合一」，並以有生命的木材為建築材料來追求大自然的「靈氣」，採用木構並力求建築形象融於自然。中國古建築飄然欲飛之勢，不正是「外師造化，中得心源」的建築藝術寫照嗎？

與此同時，木材的易加工性和易更換性，賦予了建築新陳代謝的生命力。古人在自然中悟出人生哲理，認為人生是「輪迴」；人生在世，只是其中的一個輪迴，時空無涯，人生有限。因而，梁思成先生在他的《中國建築史》一書中就說過，「不求原物長存之觀念」，是中國古代以木結構為特色的建築之所以生生不息的原因之一。因為古人「安於新陳代謝之理，以自然生滅為定律；視建築如被服輿馬，時得而更換之。」這的確道出了中國古人深信不疑的建築生態哲學觀 —— 建築是承載與體會天地之道的容器，建築作為「身外之物」，「今生可用足矣」，而陵墓等地下建築則可以採用石造，以追求永恆和不朽。

另外還有一個原因，就是中國社會文化的穩定性、連貫性，也為中國木構建築數千年來基本形態不變提供了可能。在漫長的歷史演變中，中國社會文化始終是一個統一的整體。在這種社會文化背景下，作為社會文化的建築，一旦確定了發展方向，就很難再有所改變了，只能在這個統一的整體中進行局部的變革，以達到自我完善。

禮制對古代建築有什麼影響？

　　傳統的儒家思想一直是中國古代文化的主幹，它強調的「禮」被統治階級奉為一朝一代的典章，「禮」可以說是統治者用以治國的根本。《禮記》第一篇說得很清楚：「夫禮者，所以定親疏、決嫌疑、別同異、明是非也。」又說：「道德仁義，非禮不成。教訓正俗，非禮不備。分爭辯訟，非禮不決。君臣、上下、父子、兄弟，非禮不定。」禮是決定人倫關係、明辨是非的標準，是制定道德仁義的規範。禮不僅是一種思想，而且還是一系列行為的具體規則，它不僅制約著社會倫理道德，也制約著人們的生活行為。

・在城制等級上

　　《考工記》記述了西周的城邑等級，把城分為三級。天子的宮城是一級城邑；諸侯的國都、諸侯城是二級城邑；宗室和卿大夫的采邑是三級城邑。相應還規定了「王宮門阿之制五雉，宮隅之制七雉，城隅之制九雉，經塗九軌，環塗七軌，野塗五軌。門阿之制，以為都城之制。宮隅之制，以諸侯之成制。環塗以為諸侯經塗，野塗以為都經塗。」清楚的表明了三個等級城市的城牆高度，城中道路寬度，環城道路的寬度及城外道路的寬度等級規定。

・在建築布局上

　　一進進院落、一座座廳堂，圍繞著一條明確的中軸線，主次分明、壁壘森嚴，生動的反映出封建社會的等級秩序。還有諸如「天子五門」、「前朝後寢」、「左祖右社」、「面朝後市」等，都是建築組群規制的等級限定。

・在建築單體上

　　在單體建築中，禮制突出的表現在間架、屋頂、臺基和構架的等級

限制上。其中，「法令」規定了建築的規模和形制，「建築法式」則規定了具體做法和工程技術要求。如《明會典》規定：「一品、二品，廳堂五間九架，……門屋三間五架；六品至九品，廳堂三間七架，……正門一間三架。」間架的控制實現了對單體建築平面和體量的限定。《禮記》還記載：「天子之堂（臺基）九尺、諸侯七尺、大夫五尺、士三尺」，這說明臺基的高度早就被列入等級限定。屋頂的形制從最高等的重檐廡殿式頂到最低級的捲棚硬山頂，也形成了完整的等級系列。結構形式和構造做法也被納入等級限定，這種限定可以在宋《營造法式》和清工部《工程做法》中清楚看到。凡越逾者即屬犯法，《唐律》規定建舍違令者杖一百，並強迫拆改；如被指為模仿宮殿者，會招來殺身之禍。因建築逾制而致禍的，歷代不乏其人。漢霍光墓地建了帝王專用的三出闕，成為罪狀之一；宋末秦檜以舍宅逾制陷害張浚；清和珅事敗後，因其宅內建楠木裝修和園內仿建圓明園蓬島瑤臺而被定為僭擬宮禁之罪。

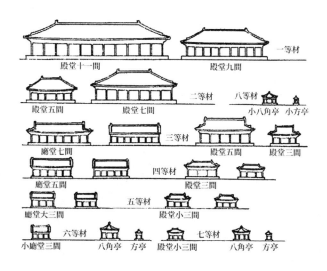

宋《營造法式》中「材」規定的建築等級

· 在裝修、裝飾上

　　禮制等級對內檐裝修、外檐裝修、屋頂瓦獸、梁枋彩繪、庭院擺設、室內陳設等都有嚴格限定，甚至對門環、門釘這樣的細枝末節也有明確限定。

　　在現存古建築中，依然可見上述建築等級制度的影響。北京大量四合院民居均為正房三間，黑漆大門；正房五間，是貴族府第；正房七間則是王府。江南和西北各城市傳統住宅也多塗黑漆。這些都是受明代以來建築禁令所限的遺跡。總之，等級制度在中國古代建築中的限制無處不在，一切建築的藝術處理，其主要目的都是為了「辨貴賤」，而不是為了「求其觀」，即為了維繫社會等級秩序，而不僅僅是供人賞心悅目。

堪輿（風水）對古代建築有什麼影響？

　　堪輿（風水），起源於人類早期的擇地而居，形成於漢晉之際，成熟於唐宋元，明清時更臻完善。基於天地人合的思維理念，古代先哲「仰觀天文，俯察地理，近取諸身，遠取諸物」，透過實踐、思考和感悟，形成了一套天人合一的自然觀、環境觀。這一觀念貫穿於中國五千年文明史，融合了古代哲學的陰陽、五行、八卦等思想觀點，為中華民族生存繁衍創造的理想居住環境，做出了不可磨滅的貢獻。

　　堪輿（風水），對古代建築的選址布局等有很大影響。凡京都府縣，其基闊大。其基既闊，宜以河水辨之。河水之彎曲乃龍氣之聚會也，若隱隱與河水之明堂朝水秀峰相對者，大吉之宅也。風水學中所說的理想環境，應該是背靠祖山，左有青龍、右有白虎，二山相輔，前景開闊；遠處有案山相對，有水流自山間而來，呈曲折繞前方而去；四周之山最好有多層次，即青龍、白虎之外還有護山相擁，前方案山之外還有朝山相對；朝向最好坐北向

南。如此，即形成一個四周有山環抱，負陰抱陽，背山面水的良好地段。這樣的一個相對封閉的空間，用現代科學觀念來分析，無疑也是一個很好的自然生態環境，背山可以阻擋冬季寒風；前方開闊可得良好日照、納夏日涼風；四周山丘植被既可供木材、燃料，保持水土，也能形成適宜的氣候；流水既可保證生活與農灌之用，又可蓄水養殖。風水對氣候、地質、地貌、生態、景觀等各建築環境因素的綜合評判，從某種意義上說，就是古代的建築環境學、城市生態學。

堪輿（風水），對建築營造中的具體做法也有很大影響。古人在建築宮室房舍時，特別講究朝向（方位）、前後、高低、風向、水流和色彩等環境條件，以求得陽氣充足、空氣新鮮、吉利順暢。如建築宮殿、陵墓要講究「坐北朝南」；修造宅院房舍要有「前堂後寢」；相地選址要注意「室大多陰，臺高多陽」；還有眾多繁雜的建築做法上的講究和禁忌，都是堪輿（風水）在古建築中的反映。

為什麼古代建築偏好十字形的布局？

如果我們留心觀察古代建築的布局，就會有一個驚奇的發現，即很多建築的布局都是十字形的。這種現象代表什麼？又有什麼文化意義呢？

事實上，中心十字相交的這種符號，是太陽神的象徵，是人類早期對太陽崇拜的表達。這在亞述、印度以及中國古代都是如此。中國古代的「甲」字，其基本形狀作「十」，有時外面再加方框，即呈「田」狀。所以，有學者認為，

太保相宅圖（清《書經圖說》）

「田」即是太陽神。如果此說成立，那麼十字形的建築或城市布局，就是古人宇宙觀的一種表現。十字形就是太陽宇宙王國之象徵。

我們拿古代理想城市的典範——周王城來做個分析，周代的王城制度雖是「旁三門」，但中心的兩條中軸線相交形成的十字形，卻是十分顯著。在古城的中央是一方形的宮城，正十字形的道路在中心交叉，因而宮城乃大地之中心，象徵著神話中的宇宙山——崑崙山。崑崙山居世界之中央，是上帝之下都。因此，王城的構圖布局，正是象徵了古人心目中的宇宙。這種形制一直影響到明清紫禁城。

再如東漢、西漢的明堂布局，標準的十字形構圖，外環以水，而作為與上天呼應的早期禮制建築，明堂本身，就是太陽堂。因此，十字形布局是太陽王國之象徵，是太陽崇拜文化之載體。

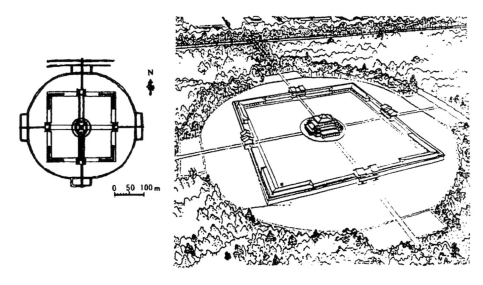

漢長安明堂復原想像圖

我們看到歷代帝都宮闕，每每象天法地，將宮城都居於正中之位，融太陽崇拜、祖先崇拜、天帝崇拜、太極崇拜、北辰崇拜為一體，無論布局、命名還是意象上，實際都是一曲曲太陽崇拜的頌歌。當然，其目的除頌揚天帝——太陽神之外，也是頌揚天帝之子，人間的小太陽。

15

為什麼古代建築講究「左右」布局？

中國古代建築非常注重「左右」的方位布局，比如左祖右社、左文右武、左上右下、男左女右……；老子說：「君子居則貴左，用兵則貴右……吉事尚左，凶事尚右。偏將軍居左，上將軍居右。」可見，對中國人來說，從「左」或從「右」，不是一種盲目的任意行為，而是遵循著某種文化規定的。

從古代建築對於「左、右」方位的選擇看，中國古人尊左卑右，與古代陰陽五行的文化觀念密不可分。陰陽，是中國古人認識世界的一個出發點，「一陰一陽之為道」、「天下萬物，皆由陰陽」。受這種觀念支配，世界在古代中國人眼裡成了一個陰陽組合的二元模型。既然陰陽無處不在，自然也就滲透在中國古人的方位概念之中。

古人行拜禮時，男人（陽）用左手，女人（陰）用右手；排座次時，長者（陽）在左，幼者（陰）在右；在宗廟建制上，周禮講究左昭右穆，即父（陽）位在左，子（陰）位在右；傳統的相宅理論，強調宅址左山（陽）右水（陰）；古代住宅講究坎宅巽門，依據八卦風水，院落大門的開設多選擇左角青龍位（陽），迴避右角白虎位（陰）。民間有「左眼跳財，右眼跳災」的說法，其實也是由左陽右陰衍化而來。左屬陽，陽主生、主吉；右屬陰，陰主死、主凶。

「左、右」方位文化，是中國古代禮制文化的重要組成部分，成為反映人類生活習俗、生死觀念，以及認識世界、改造自然的重要依據。在尊卑等級制度相當嚴格的中國古代社會中，用「左」、「右」的方位概念來區分貴賤、尊卑之身分，並賦予其文化內涵，將其引申、潛化，視為一種精神寄託。因此，在古代建築上也形成了建築規畫左、右有別的獨特布局。

從元代的大都城到明清的北京城，建築都是嚴格按照左祖右社、左文右武布局的。清代皇帝死後，無論葬於東陵還是西陵，都是從東華門出殯，而

不走西華門，這是因為古人根據五行說，將主生的春對應東方，而將主殺的秋對應西方。古人的生死觀把人間的死，視為另一世界的生，所以從東邊出，走了生門，而西邊則為死門。基於此，古代處決犯人都在秋後，監獄一般建在西方，直到今天，還有人把關押犯人的場所稱為「西大院」。

都城建築的左祖右社、左文右武布局，自周朝開始一直延續到清代。都城坐北朝南，天子面南而治，左祖右社、左文右武，實際上是相對於子午軸線的文東武西、祖東社西。明清北京城的規畫布局和建築物命名，乃至百官入朝的禮制上，都呈現了文東武西的原則。皇城南面的城門，東面的叫崇文門，西邊的叫宣武門；貢院、文廟、國子監多建在東城，點兵選將的校場，在外城西側的宣武門外（今北京校場），軍隊出兵打仗都從西城北面的德勝門出入，皇城的正門（今天安門）前千步廊兩側，文職的中央署衙居東，武職的居西，朝廷坐朝議事，文武百官按文東武西分列兩廂。

此外，在祭祀活動中有關服務設施的布局，宰牲與神廚等動刀刑殺的場所，均設在右側，古有定制。在天，南為上；在地，北為上。因此，面南為君，面北稱臣。天子為國家社稷之主，以皇宮為中心的都城，建築規畫的布局，目的就在於創造一個展現秩序的、天人合一的至善境界。

建築中的「方」和「圓」有沒有等級？

以「方圓」取法天地自然的文化傳統，源於伏羲時代的「天圓地方」觀念，對中國的社會生活影響可謂深遠廣大。自唐代以後，官員們的烏紗帽是前圓後方，所穿官服上的補綴也有方圓之分，圓者尊，方者卑。清代皇室成員的官服補綴，前圓後方；其他文職官員，從一品到九品皆為方形。這就是古代所講的「方圓不易」之理。

建築造型中的「天圓地方」，一方面，是取法於天地自然 —— 規天為圓，取地為方；另一方面，是施工技術的需求。北宋建築學家李誡在《營造

法式》一書中引經據典的指出：「圓者中規，方者中矩，立者中垂，衡者中水。」直至今日，人們還說：「沒有規矩不成方圓」。

「天圓地方」的觀念在建築上的表現，為上圓下方。這種建築造型，古代運用在禮制建築中較多。如北京的天壇（建成初叫天地壇），建築平面上，內外兩重圍牆的北面成圓形，南面成方形，稱為「天地牆」，與天壇對應的地壇，則從平面空間的分割到建築造型的設計上，均以方形為基調。其他道觀寺院的建築造型中，天圓地方觀念也有多種表現。如北京北海瓊華島上白塔前面的「善因殿」、大鐘寺的鐘樓等，都是對天地的象徵。還有北海的五龍亭（又稱天地亭），中間一座重簷形制，上圓下方為五亭之首，名為龍澤亭，是皇帝垂釣的地方，周圍四座方形亭是群臣陪皇帝垂釣的地方，尊卑之分十分明顯。

什麼是古代建築的三段式？

建築的三段式，也叫一屋三分。率先將一棟房子分為三個主要部分來統籌的，是宋代民間著名建築師（都料匠）俞皓。他曾監督汴梁開寶寺木塔的建造工程。建築分為三段，上分是屋頂、中分是屋身、下分是臺基。這種分類很科學化，近代研究古代建築一直都在沿用。

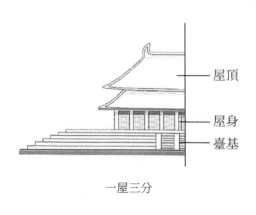

一屋三分

「三分」這種科學化的分類，很容易讓人聯想起「天下三分」、「天、地、人」之類充滿中國特色的文化概念。事實上，建築三段式的每一分，也確實與本身的文化價值相融合。結實的臺基、與天空回應的屋頂、供人類生活的屋身，每一部分都有很深的文化意義。

屋頂是如何起翹的？

古建築的大屋頂是最引人注目的外形，是中國古典建築區別於西方古典建築最鮮明的特徵，視覺效果十分突出，世界少有。這種反曲向陽、具雕塑感的屋頂，不是古人憑空臆想出來的，而是中國古代匠師充分運用木構架特點創造出來的屋頂舉折。屋頂起翹和出翹，形成了如鳥翼伸展一般的簷角和流暢優美的屋頂曲線，令原本呆滯笨重的輪廓，變成了一條充滿活力的天際線，柔和而有韻律，龐大沉重的屋頂也變得輕巧起來。

《考工記‧輪人》中說：「上尊而宇卑，則吐水疾而溜遠。」即頂蓋上陡峭，簷沿處和緩，雨水落下便可以流得更遠更急。這裡雖然說的是車篷，但彷彿就是屋頂的寫照，寬闊的屋簷既保護了木構架屋身，又使地基免於雨水的衝擊而損壞。

從力學上看，屋頂大，又要撐得穩，最合理的辦法就是採取將重力分散，逐步上升／下降的桁架結構。這種結構用材較短，選材方便，預製裝嵌，起造迅速，同時還輕鬆化解了直線條三角形屋頂構架對立柱產生的沉重外推力。屋頂起翹如鳥兒展開翅膀，彎彎翹起的形態在視覺上具有很強的藝術性。

從材料上看，由於木材怕雨淋，所以屋頂都有較深遠的出簷，可以遮陽避雨。這種出簷到了四個角上必然離簷柱較遠，於是兩層椽子演變成兩層比椽子尺寸大得多的角梁，老角梁在下，仔角梁在上。這樣，壓在椽子上的屋簷到兩個角上就要自然升高，產生了屋簷兩頭的起翹。

屋頂有沒有等級？

古建築屋頂是森嚴禮制等級的絕對表現，在傳統中國建築中占有壓倒性的位置。越高級的殿宇，屋頂就越大。屋頂越大，就越隆重。胡亂搭建者，不僅犯法，兼且無禮。

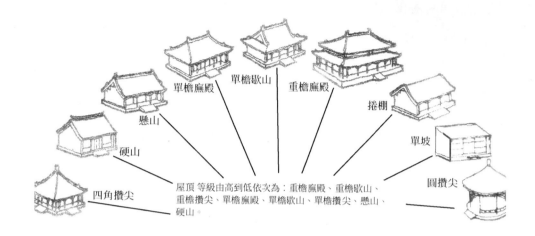

單檐廡殿

單檐歇山

重檐廡殿

捲棚

懸山

單坡

硬山

屋頂 等級由高到低依次為：重檐廡殿、重檐歇山、重檐攢尖、單檐廡殿、單檐歇山、單檐攢尖、懸山、硬山。

四角攢尖

圓攢尖

屋頂的等級

· 廡殿頂

　　廡殿頂，是等級最高的屋頂形式，一般只有皇宮大殿和寺觀中的正殿才可以採用。廡殿頂的樣式是中央 1 條正脊，四面各有 1 條垂脊，共計 5 條脊，別稱叫「五脊殿」，又因為有 4 個坡面，所以又叫「四注頂」。如果是重檐廡殿頂，則屬於至尊無上的形制，只有皇宮中最重要的朝儀大殿（如太和殿）才採用。

· 歇山頂

　　歇山頂，是僅次於廡殿頂的形式，其構造比較複雜，在正脊兩邊各有一個垂直的山面，然後再加上一圈屋簷，一共有 9 條脊，所以又叫「九脊殿」。三國時，東吳的大畫家曹不興經常畫歇山頂的房子，因此有些古書中也把歇山建築稱作「曹殿」。歇山頂很漂亮，園林的廳堂經常採用這種形式。此外，雲南傣家竹樓的屋頂俗稱「孔明帽」，其實也是一種歇山頂。

· 懸山頂

　　懸山頂，只有兩坡，是相對較低的等級，其特徵是屋面向兩側的山面懸挑出去，所以叫「懸山」。

· 硬山頂

　　硬山頂，等級更低，出現得最晚，它與懸山頂的區別在於屋簷在山面沒有出挑。明代以前，建築的山牆都用土砌築，很怕雨水，所以山面一定要有屋簷遮擋才行。到了明朝，磚的應用極大普及，山牆都用磚來砌了，不再怕雨，於是就出現了比較簡單的硬山建築。硬山頂在民居中用得最多。

· 攢尖頂

　　攢尖頂，所有屋脊集中於一點，最上面用寶頂壓住。攢尖建築的平面比較靈活，不但可以是方的，也可以是六角形、八角形或者圓形。這種形式最古老，等級也最低，主要用在寶塔和亭子上。但也有例外，瀋陽故宮的正殿大政殿為後金太祖努爾哈赤所造，採用了八角形的平面和重簷攢尖形式；北京故宮三大殿中的中和殿，也是攢尖屋頂。

　　另外，屋脊翼角上的裝飾也同樣顯示著等級。官式建築的最高級屋脊翼角上有 9 個裝飾，最前的是龍，然後是鳳、獅、海馬、天馬、押魚（鱉）、狻猊（披頭）、獬豸和斗牛。故宮太和殿地位特殊，前面加上一個騎鳳的小仙人作為領隊，後面又加了一個行什，10 個脊獸突顯其高級中的高級位置。在民間，裝飾文化則因與宗教、民俗等交織融合而更加千姿百態。脊飾從龍、鳳、虎、豹到各種飛禽，從神佛仙道到凡夫俗子，從帝王將相到才子佳人，從日月星辰到山川萬物，可謂包羅萬象無所不有。除了脊飾，帽釘、瓦當、滴水上也有各種雕飾，使中國古代建築的屋頂最富藝術魅力。

古代建築有「流動空間」嗎？

西方古典建築是以石材為主，厚重的牆體承受著房屋重大的負荷，窗戶狹小、房間陰暗。而中國古代建築的屋身，運用的是木結構框架承重體系，柱子釋放了房屋的牆體，賦予建築物以極大的靈活性，室內空間也變得流動起來。

柱與柱之間的牆壁，無論是土、木、磚、石，都可以像衣服一樣靈活的穿在通明剔透的框格子上。既可輕盈靈透，又可隨意裝飾。既可做成各種門窗大小不同的房屋，也可做成四面通風、有頂無牆的涼亭，還可做成密封的倉庫。在寒冷的地方厚實，在溫暖的地方輕鬆。幅員廣闊的土地上，就出現了形形色色、各有不同的牆壁，而且可大可小。組成屋身的往往是考究的門、柱和漂亮的窗，以及其他替代牆的隔斷，極具裝飾性。這種由牆、窗、門等組成的隔斷將空間組合得異常流暢自如。到了近現代，西方才在框架結構的支持下，開始追求和探索「流動空間」的意境，而中國古代的人們在幾千年前就已經把「流動空間」運用得相當純熟了。

屋身替代沉重的牆體，變為輕便的隔斷物，還有利於根據需求進行裝設拆改、更換構件。中國歷史上有許多將宮殿拆運成成批的構件，然後異地重建的紀錄，也有預先製作結構構件運至現場安裝的記載。古人在這裡又率先嘗試了現代建築工業中的預製化生產。

古代建築是如何組合在一起的？

中國古代建築的群體組合萬變不離其宗，除受地形條件的限制或特殊功能要求（如園林建築）外，一般都有共同的組合原則，就是院落。先由單體建築構成院落，然後，再由院落構成群體。建築院落的布局大體可分為兩種：

一種是「四合院」式，就是在縱軸線（前後軸線）上，先安置主要建築

及其對面的次要建築，再在院子的左右兩側，依著橫軸線以兩座體形較小的次要建築相對峙，構成正方形或長方形的院落，這就是四合院。四合院的四角通常用走廊、圍牆等將四座建築連接起來，成為封閉性較強的整體。這種布局方式適合中國古代社會的宗法和禮教制度，便於安排家庭成員的住所，使尊卑、長幼、男女、主僕之間具有明顯的區別，同時也為了保證安全、防風、防沙，或在院落內種植花木，形成安靜舒適的生活環境。

四合院有極強的適應性，對於不同地區的氣候影響，以及不同性質的建築在功能上和藝術上的要求，只要將院落的數量、形狀、大小，與木構架建築的體形、樣式、材料、裝飾、色彩等加以變化，就能夠得到解決。因此，在長期的奴隸社會和封建社會中，在氣候懸殊的遼闊土地上，無論宮殿、衙署、祠廟、寺觀還是住宅，都相當廣泛的使用這種四合院的布局方法。

另一種是「廊院」式，即在縱軸線上建主要建築及其對面的次要建築，再在院子左右兩側，用迴廊將前後兩座建築連結為一，這就是「廊院」（圖）。這種以迴廊與建築相組合的方法，可收到藝術上大小、高低、虛實、明暗的對比效果，同時走在迴廊上還可向外眺望，擴大實際空間。自漢至宋、金，宮殿、祠廟、寺觀和較大的住宅都運用這種布局方式。其中以唐宋兩代為盛。唐代後期又出現了具有廊廡的四合院，它既保留廊院的一部分特點，又將使用面積擴大，顯然比廊院更切合實用。所以，從宋朝起，宮殿、廟宇、衙署和住宅採用廊廡的逐漸增多，而廊院日少，到明清兩代幾乎絕跡。

當一個院落建築不能滿足需求時，往往透過軸線控制，採取縱向擴展或橫向擴展，或縱橫雙向都擴展的方式，構成各式各樣的建築群體。這種布局特徵顯示了中國古代建築在群體組合上的卓越成就，也是傳統儒家思想的表現，北京故宮就是這種群體組合原則的典型。

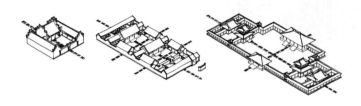

院落的組合

中國四大回音建築是哪些？

回音建築是中國建築聲學史、物理學史上罕見的瑰寶，也是物理學史、建築學史中十分珍貴的遺產。中國歷史上遺留下來的、最著名的回音建築有4處：天壇回音壁（包括回音壁、三音石、圜丘天心石和新發現的對話石）、山西省永濟縣鶯鶯塔的「普救蟾聲」、河南省古陝州寶輪寺的蛤蟆塔，以及四川省潼南縣大佛寺的「四川石琴」。

中國最早的建築平面圖是什麼？

戰國時期的中山王墓一號墓中的「兆域圖」，是迄今所看到的中國最早的一幅建築平面圖，也是保存至今的中國最早的一份建築檔案。

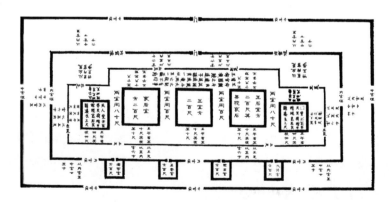

戰國中山王墓兆域圖

　　「兆域」，即墓穴靈堂的區域，所以常把墓穴靈堂建築規畫圖稱之為「兆域圖」。該圖大約形成於西元前 315 年，是中山王令官員為他及夫人修建陵墓所作的陵墓建築設計總平面圖。圖主要由圖形線劃符號、數字注記、文字說明三部分組成，以此表達墓域的範圍、規畫布局和建築物的方位等，作於一塊長方形的青銅板上，用金、銀片鑲嵌而成，製作極為精細。

　　這張最早的建築平面圖，顯示了秦漢以前中國的製圖技術已達到十分完備的地步，可以說和今天的建築施工圖相去不遠。而且圖上各建築物及之間的相對位置均標有尺寸，主要部分還是按 1：500 的比例尺繪製，標誌著中國比例尺繪圖的發明時間，又提前到了戰國時期。

中國古建築之最

‧ 已知最早的宮殿遺址，商代早期的河南偃師二里頭遺址，是中國已知最早的宮殿遺址。

‧ 已知最古老的榫卯構件，西元前 7,000 多年前的河姆渡文化，今浙江餘姚河姆渡遺址中的「干欄式」建築，梁柱間用榫卯接合，地板用企口板密拼，可謂是中國建築史上最早使用榫卯的實物，反映出當時已具有相當成熟的木構技術。

‧ 現存最古老的木結構建築，唐建中三年（西元 782 年）修建的五臺山南禪寺，稍晚的為唐宣宗年間（西元 847 至 859 年）修建的五臺山佛光寺大雄殿，充分展現出唐代建築的特有風格。

‧ 現存最古老的磚塔，是河南嵩山南麓的嵩岳寺塔，建於北魏正光元年（西元 520 年），有 15 層，高 41 公尺。

‧ 現存最古老，也是最高的木塔，是山西應縣釋迦塔，建於遼代清寧二年（西元 1056 年），高 67.13 公尺，底層直徑 30 公尺。

- 現存最古老的金剛寶座塔，是北京五塔寺正覺寺塔，建於明成化九年（西元 1473 年）。

- 現存最古老的鐘樓，是西安鐘樓，原建於明洪武十七年（西元 1384 年），位於廣濟街口；後於萬曆十年（西元 1582 年）遷至市中心現址。每邊長 35.5 公尺，高為 36 公尺。

- 現存最古老的藏書樓，是浙江寧波的「天一閣」，建於明嘉靖四十一年（西元 1561 年），係兵部侍郎范欽的書館，至今已有 400 多年的歷史。

- 現存最古老的天文建築，是河南登封縣觀星臺，年代久遠，相傳周公曾在此觀測日影，元代曾重建並保存至今。

- 現存最古老的城池，蘇州城，至今保持著 2,400 多年前吳王闔閭時興建的規模。

- 現存最古老的山門，是天津薊縣獨樂寺山門，原建於唐，重建於遼代統和三年（西元 984 年）。山門和天王殿合而為一。在門殿裡奉祀四大天王的塑像。

- 現存最古老的寺院，是天津洛陽白馬寺，是 1,900 多年前建造的佛教寺院。

- 現存最古老，也是保存最完整的道教宮觀，是山西永樂宮，建於元中統三年（西元 1262 年）。

- 現存最古老的元代舞臺建築，是山西臨汾縣魏村風俗神廟的樂樓，即牛王廟戲臺，建於元至元二十年（西元 1283 年）。

- 現存最大的古代單體建築，十三陵長陵的祾恩殿，殿內有 60 根 10 公尺高的整根楠木柱。

- 現存最大的戒臺，北京戒臺寺的戒臺。

- 現存最大的武廟，山西解縣關帝廟（關羽的家鄉），人稱小故宮，占地 16 萬餘平方公尺。

- 現存最大的琉璃照壁，大同九龍壁，東西長 45.5 公尺、寬 2.02 公尺、高 8 公尺。
- 現存最高的磚塔，河北定州市開元寺塔（瞭敵塔）84.20 公尺，建於北宋咸平四年（西元 1001 年）。
- 現存最大、最完整的古代木結構建築群，紫禁城，也是世界之冠。
- 現存唯一一座歷史悠久、水陸並聯，保存完整的古城門，蘇州盤門。

城市與街巷

背景分析

在古代，城市是奴隸主人和封建主人進行統治的據點，同時也集中表現了古代經濟、文化、科學、技術等多方面的成就。由於勞動者們的艱辛勞動和血汗代價，在中國歷史上，曾出現過不少宏偉壯麗的城市，有過卓越的城市建設成就和經驗。

中國古代城市有三個基本的功能單元：統治機構（宮廷、官署）、手工業和商業區、居民區。而街巷作為城市的結構骨架，除具有劃分區域、組織交通等基本功能外，後期還發展為具有商業、娛樂、交流等多元特徵的城市生活空間。歷史上各個時期的城市形態，就是隨上述功能變化與街巷的發展而不斷變化的。

閱讀提示

第一，了解中國古代城市、街巷的起源與發展。

第二，掌握城市在選址、規畫思維及布局上的主要特點。

第三，掌握古代街巷主要特點，結合身邊典型城市街巷，學會分析推廣。

知識問答

古代城市是如何起源和發展的？

縱觀中國古代城市發展史，可以發現，城市的發展趨勢是由最初的軍事護衛功能和政治統治功能，向軍事、政治、經濟、文化等功能多元化的方向發展的。

原始社會是城市的初生期，中國境內考古發掘有 30 餘座古城遺址。其中 3,000 多年前殷商時代的夏都，規模已經很大，有 9 平方公里，城市功能也較複雜，但各種結構要素分布散漫無序，帶有很強的氏族部落色彩。

春秋戰國時期的城市，有了王城和外郭的區分，反映了「築城以衛君，造郭以守民」的要求，棋盤形格局已初步形成。城市帶有圍牆，內為城，外為郭。城中有城，內城即為宮城。手工業製作場所集中分布在宮城周圍，市民有明確的居住區域，市場有固定的位置，城市具有了明確的功能分區。

秦漢都城，在大一統的形勢下，運用了象天法地的規畫手法，成為後代城市遵循天人合一的恢弘範例。

從三國開始，中國古代城市規畫有了明確的意圖、整體綜合的觀念、處理大尺度空間的豐富藝術手法，也有了修建大型古代城市的高超技術水準。古代城市的里程碑 —— 曹魏鄴城採用功能分區的方式，形成了以主要幹道和宮殿建築群構成中軸線的嚴整的城市布局。

隋唐長安城的規畫，是中國古代最傑出的城市規畫成就之一。西元 582 年，由城市規畫家宇文愷制定，並按照規畫進行建設。城市平面為矩形，宮城居中偏北，採取嚴格的中軸線對稱、封閉式棋盤形布局，是里坊制城市的巔峰之作。其影響深遠，及於日本、朝鮮等國的都城建設。

宋開封城，按五代周世宗柴榮頒發的詔書，有規畫的形成了宮城居中的三套城牆布局。這種布局方式影響了金中都、元大都、明清北京城的規制。

北宋中葉，隨著商品經濟的發展，開封城從里坊制走向了繁榮開放的街巷制體系。

元大都，採用春秋戰國時期理想都城的規畫思維，因地制宜，由城市規畫家劉秉忠監督規劃，布局嚴整對稱，南北軸線與東西軸線相交於城市的幾何中心。

明清北京城，繼續在元大都基礎上建設，成為中國古代城市規畫的傑出典範，受到舉世稱讚。

古代都城的建設模式是什麼？

古代各朝，作為全國政治、文化中心的都城，都有數十萬至百萬以上的人口，占地面積大，功能複雜，同時又受到地形、氣候、水陸交通，以及社會經濟、政治等各種條件的制約，每個都城必須根據其特定的需求與客觀條件，來確定其建設模式。這就是為什麼歷史上會產生上述種種不同都城建設類型的原因。因此，《考工記·匠人營國》中一段著名的關於都城布局的文字記述，雖被歷代循禮復古的儒者們所推崇，但事實上至今還未發現一處都城曾照章辦事。

但是，中國古代都城在歷史發展中，也確實存在一些共性，就是一切為封建統治服務，一切圍繞皇權所在的宮廷而展開。在建設程序上也是先宮城、皇城，然後才是都城和外郭城；在布局上，宮城居於首要位置，其次是各種政權職能機構和王府、大臣府邸，以及相應的市政建設，最後才是一般庶民住處及手工業、商業地段。自漢至清，歷代都城莫不如此，尤其到封建社會後期，這種都城文化的共性，反映在都城的布局特徵上更加明顯，已形成某種特定的模式，即以宮殿為中心，中軸線對稱、街道呈棋盤式布局的都城典型。

· 中軸線對稱的平面布局

　　中軸線對稱的平面布局的淵源，是中國傳統的內向庭院式低層建築群所具有的主次分明，以中軸線突出主要建築物的布局手法，同時也是表現封建社會中，反映統治階級意圖的不正不威的等級觀念和秩序感的需求。

周王城—理想都城（宋《三禮圖》）

· 棋盤式布局

　　棋盤式布局，主要來源於古代的里坊制。在周代王朝中，天子王城外的地區，每 25 戶人家為一基本單元，稱之為「閭」、「里」。這種閭里制度，實際上是封建君主為方便統治人民而設置的。其結果，是城市布局的規格化，每一方塊用地相等。這一封閉的方格用地，就是「里」或「坊」。由此形成了棋盤狀的方格網道路骨架，後期隨著商業的繁榮，宋代街巷制、元明清的胡同等，都是在此基礎上發展變化的，棋盤式街巷布局也被一直沿用下來。

古代城市為什麼偏愛選擇方形？

翻開中國古代城市建設史，會發現一個有趣的現象，古代中國從國都、州府、縣城到村落小鎮，不分東西南北，均採用正方、長方或扁方的城市平面形制。比如著名的古都唐長安、元大都；地方性中心城市，如太原、太谷、蘇州等等。這種獨具一格的方城形制，影響並引導了許多東方國家的古代城市建設，這是什麼原因呢？

《周禮‧考工記》提出的方城形制，在周代被作為理想的王城形制，最初的原因出於封建禮制的需求，同時方城形制也契合了古代風水觀念。由於古人在講求人倫禮制的同時，也十分注重自然，強調與環境協調，講求「天人合一」。所以應該說，在禮制與風水或儒學與玄學這兩種文化觀念的共同作用下，才使千百年來的古老中國呈現出從皇宮、王府、衙署到民居、寺院、工作場所，均採用方形平面的奇特現象。

風水術最推崇方形形制，包括矩形、正方形。原因有三：其一，「天圓地方」觀念在平面形制上的投影。其二，方形有利於氣的流動。其三，風水術認為方位、朝向決定著人的命運，而方形的四邊，對應著「天之四靈」，四角也對應著易經八卦，故為吉。因此，在古代中國，只要地形許可，幾乎所有城市均按方城模式來規劃、建設，這樣的例子不勝枚舉。

其中，正方形形制更為講究。正方形由四等邊、四直角組成，改變其中任何一邊或一角，就破壞了正方。因此，方形構圖明確肯定、整齊嚴謹、敦厚平穩，具有不可更改性。同時方形還具有雙重對稱性，它除了向心與離心之外，沒有其他任何傾向，是一種靜態的平衡。因此，風水術認為正方形地屬陰，最能顯示地（坤）之恩德，因而具有相當的吉氣。若作為高貴用途，如作為國都或作為紀念性建築、宗教建築等，則相得益彰；若作為一般性使用，則適得其反，反而具有凶相。

　　這種把方城形制作為人類與其居住環境的吉凶之間的一種連結，以物質形式反映抽象的玄學思想的做法，不能不說是中國古代城市規劃建設的一大文化特色。事實上，方形平面除了附會禮制與風水之外，在當時的城市建設條件下，應該說是一種因地制宜的規畫措施。因為中國所處的地理環境，朝南是建築最理想的方向。在方形定位的原則下，建築不論是有計畫還是無計畫發展，都很容易獲得和諧統一的構圖效果。因為所有建築、街道，空間都基於同一的以東、西、南、北方位形成的方形格網上來定位，相互之間就產生了同一的關係，不再需要嚴格的建設規畫來加以控制。同時，這種方形城市的功能分區、土地利用、道路網安排、街區組織，都同樣可以做到十分嚴密與完善，從而共同構成一個組織層次分明、空間結構清晰的城市空間環境。

如何替古代城市看風水？

　　但凡古城，風水環境都頗為考究。如何欣賞、理解古代城市的風水環境呢？我們按風水術中形勢宗的觀點和方法來看一看，從「龍、砂、水、穴、向」這地理五訣下手。

· 論龍

　　風水中的龍，即山，龍脈即山脈。根據山脈大小、延長的遠近，分為大幹龍、小幹龍，大枝龍、小枝龍，猶如一棵樹，幹枝分脈清楚，分別對應不同等級的江河水系，在《禹貢》、《山海經》等古代文獻中，中國山脈分為南、中、北三大幹龍。

　　除了龍脈，風水選址的另一要點，是注重龍的生氣。古人形象的稱，石為山之骨，土為山之肉，水為山之血脈，草木為山之皮毛，試想山之石堅而不易風化，山之土厚而豐腴，山之水氣充盈，山之草木蔥鬱

茂盛，這樣的山誰不喜愛。石、土、水、植被，是生態環境四要素。這四要素配合得好，則山具有生氣。山之具有生氣的古代標準，是「紫氣如蓋，蒼煙若浮，雲蒸靄靄，四時彌留，皮無崩蝕，色澤油油，草木繁茂，流泉甘洌，土香而膩，石潤而明，如是者氣方鐘也未休」（《望氣篇》）。山是氣之源，山脈或龍脈是氣發生和運行的通道，氣被引下龍脈後，須有砂山夾持和圍護，否則就會漏掉，這就要求龍山砂山環繞，形成羅城格局。

風水術論龍，還講究陽陰。其原則是，龍脈走勢左行或左旋為陽、為順；走勢右行、右旋，為陰、為逆，陰陽相配就產生生氣。比如桂林城的砂山外還有天平山（西）、海洋山（東），天平山走勢為右行，為陰，而海洋山走勢為左行，屬陽，將桂林城合抱於中心，是一個從宏觀角度圍合內聚之勢。

· 論砂

古代選址中很講究四神獸原則，即左青龍、右白虎、前朱雀、後玄武，都是傳說中的祥瑞之獸，在天文上是二十八宿劃分成四大組的名稱，在地文上表示在前後左右四方，都有一定形象的山體環繞和護衛，稱為砂山。為什麼不稱龍脈而稱砂山呢？因為這環繞四方的砂山比龍山體量矮小，沒有那種起伏跌宕的磅礡氣勢。在中國東部，根據風和水氣來源的特點，一般要求右砂高大，左砂低矮。以迎東南方向的溫暖溼潤氣流，以阻攔西北方向來的寒冷乾燥氣流。前砂朱雀又分為案山和朝山，近者為案，猶如書案，遠者為朝，猶如眾臣拱手朝拜，玄武山在後，成為一個城池、村莊或居民的靠山，要雄偉高大。風水術中玄武山和父母山兩者沒有明確的界線。父母山是龍脈的尾端，與砂山是過渡關係。

· 論水

　　風水術很注重水，認為「風水之法，得水為上」，「吉地不可無水」，水交則龍止，風水家也將水比作龍，稱水龍，一部《水龍經》就總結了上百種水流模式與選址擇地之間的吉凶關係。比如水的橫、長、彎、鎖、繞、平、寬、朝、澤、抱等 10 種吉利形態，以及急、反、分、枯、割、沖、搶、直、傾、脫等十種不吉利的形態。論水還講究水口，水流上游謂之天門，水流下游謂之地戶，上游來水而不見其源頭者謂之天門開，下游出口，不見水之去處者謂之地戶閉。水口是一個城邑的門戶，天門開、地戶閉，是風水中最好的一種格局。

　　按風水理論，山環水聚處、兩水交匯處、水流合襟處都是吉地，都是龍氣界水而止之處。古人注重依山靠水而居，因為水在農業社會是生存和經濟發展的基本物質條件。

· 論穴

　　「穴者山水相交，陰陽融凝，情之所鍾處也。」穴，實指城池、村落、住宅的建設場地。這個場地應處在龍、砂、水三大要素環抱，且具有內斂向心的形勢之中。穴，又稱區穴，它不僅指一個小範圍，猶如人體之穴位，也指一個較大的空間。穴，應具備龍脈聚焦、砂山纏護、江流漾迴、沖陽和陰、土厚水深、鬱草茂林等自然特徵。風水術中所指的明堂（堂局），可以是穴前的寬平之地（對陰宅而言），也可以是以穴為核心的寬平之地，規模有大、中、小等級之分。

　　選址建城極重視城市中心點，中心點又稱天心十道。它是根據龍、砂、水形勢所定的建築中軸線，與考慮左右虛實相稱而設定的橫軸線相交點，一般安排鐘鼓樓或府縣衙署。

· 論向

　　向，也就是朝向。中國東半部處於季風氣候區，建築物朝南，冬季可以背風招陽，夏季卻可以迎風納涼，從空氣和陽光這兩大要素來看，向南、向南東是最佳的。中國在此種地理格局下，也具有南面文化的烙印，「聖人南面而聽天下，向明而治」，古代的地圖也是面南仰觀天文而繪的，故將南方繪於上方，與今天的地圖正好相反。向南的方向性自然成為風水術的一個要點。

秦始皇的咸陽城是根據什麼建成的？

　　《周禮》追求的那一套嚴謹規畫的城邑布局模式，雖相當完備，但卻非常拘謹。到秦始皇這樣雄才大略的帝王營造咸陽帝都格局時，挾其橫掃六合、虎視中原、唯我獨尊的驕傲，顯然不會受《周禮》那套拘謹模式的束縛。究竟要怎樣布局才對他的口味呢？可惜這套過程未見諸史籍。但依照邏輯的推測，應是議論紛紛，終於有人想到按照天上星河布局來布置咸陽帝都。因而這種建議馬上被自稱始皇帝的嬴政興奮的採納了。

　　《三輔黃圖》對此記載是：「因北陵營殿，端門四達，以則紫宮象帝居，引渭水貫都，以象天漢，渭橋南渡，以法牽牛。」好大的氣勢！為使這種布局呈現天上星河更為全面逼真，竟將咸陽周邊 100 公里範圍的建築也模擬天體布局。「乃令咸陽之旁二百里內宮觀二百七十，復道甬道相連。」「為復道，自阿房渡渭，屬之咸陽，以象天極閣道絕漢抵營室也。」（《史記·秦始皇本紀》）可以認為這種仿天布局都城的構思，實開風水天人相應的先河。

　　每年十月的黃昏時分，天空中的星象格局正好對應於地上渭水兩岸的各個宮殿。紫微垣對應咸陽宮、銀河對應渭水、營室宿對應阿房宮、閣道星對應橫跨渭水的復道，周圍的宮殿也燦若群星，拱衛皇居。此時天地融為一

體，天上群星與地上的宮殿交相輝映，時空達到了最完美的結合。這壯麗的景色充分展現了秦咸陽作為宇宙之都的磅礡氣勢，和大秦帝國與日月同輝、與天地同在的不可一世之風範。秦國就以這個天地和合的十月作為每年的歲首。秦始皇信奉戰國鄒衍的五德終始說，認為周為火德，秦代周，「而自以為得水德之瑞，更河名為『德水』。而正以十月，色尚黑」。在曆法上，十月、十一月和十二月為冬季，五行屬水，以十月為歲首，象徵秦國肇始於水德，運數無窮，以達千世乃至萬世。以此來看，秦始皇玉璽所刻的「受命於天，既授永昌」這句話，可謂意義深遠。

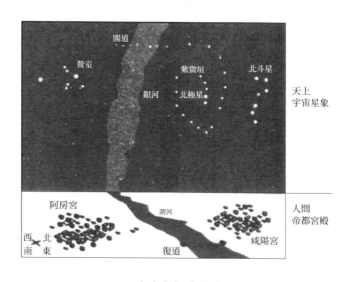

宇宙之都咸陽城

歷史上規模最大的古代城市是哪個？

中國古代都城規模宏大，面積與人口都居世界前列。面積方面：唐長安城，占地 84 平方公里，占第一位；北魏洛陽城，約 73 平方公里；北宋東京城，約 50 平方公里；元大都，約 50 平方公里；明清北京，約 60 平方公里。人口方面：由於古代史籍往往只載戶數，而戶數中又不包括龐大的

宮廷和軍隊，同時官僚貴族家居都城，每戶人口眾多，如唐代郭子儀一家就有 3,000 人，普通百姓為逃避賦稅而隱瞞人口，所以難以獲得準確的人口資料。但秦始皇遷各地豪族富戶至咸陽，一次就遷 12 萬戶；南朝蕭梁的建康城，有 28 萬戶；南宋末年的臨安城，約有 30 萬戶，如以每戶四、五口人保守估算，則古代城市的人口都可達到或超過百萬。

天下第一城的古城長安，位於今陝西省西安市，始建於隋，建成並興盛於唐，故一般稱為隋唐長安城。據文獻記載，隋初城市規模為外郭東西 18 里 115 步，周圍 67 里，城內面積約 84 平方公里，是現存明清長安城的 7 倍。唐初，在城北龍首原建大明宮後，城市面積更擴大為 87 平方公里，城北尚有廣闊的禁苑。據宋《長安志》記載：城內長安、萬年兩縣共有 8 萬戶。其中包括許多貴族官僚府第，此外尚有寺廟的僧道，教坊的舞伎、樂工，再加上常駐軍隊約 10 萬人，總人口將近 100 萬，是當時世界上規模最大的城市。

隋唐長安城，在布局上將宮城、皇城和居住里坊嚴格分開，功能分區明確。同時，採用中軸線對稱布局，宮城位置居中偏北，對稱設置衙署、市和里坊。全城以朱雀大街為界，劃分為 108 個坊，高而厚的坊牆使得城內街道除兩邊一望無際的槐樹行列，間或有些坊門和宅門點綴外，街景十分單調、空曠。商品交易專門闢有東市和西市，面積各約 100 公頃。市內有井字形街道，設肆和行，按行業集中。兩市都有外國商人（以波斯人和阿拉伯人居多）開的店鋪。

隋唐長安城的道路系統，為嚴格的方格網狀，有南北大街 11 條，東西大街 14 條，其中通向城門的主要幹道十分寬闊。如中軸線上的朱雀大街，寬達 150 公尺，今天的北京長安街寬才 120 公尺。但古長安城的街道雖寬，卻全是土路，雨後泥濘不堪，上朝都得停止，唯有從宰相府到宮城前的一段路面鋪了沙子，稱「沙堤」。

隋唐長安城，是按規畫在平地上建造起來的大城市。城牆和道路的方向為正南北、正東西，直角相交，反映了當時先進的測量技術。隋唐長安城的建設規畫，對當時和後世的都城建設規畫產生了較大影響。如渤海國五京之一上京龍泉府，日本的平城京（今奈良西郊）、平安京（今京都）等，均模仿長安城的布局。

如何欣賞北京的風水形勝？

古人對北京風水形勝的分析形成了不同層次的欣賞空間。

· 第一層次：故宮

明代紫禁城在元大都宮的基礎上重建，但中軸線向東推移了 150 公尺，使故宮位於北京城的中軸線上。這是「外象」呼應於心中的「意」。「古之王者，擇天下之中而立國，擇國之中而立宮」（《呂氏春秋·慎勢》）。天上紫微宮，地上紫禁城；紫微宮前有三顆星，故宮前就修了三座門。天上「天河銀漢」，地上有金水河。日精門和月華門分列故宮東西，象徵日月爭輝；東西六宮，象徵十二時辰；皇太子的東西五所，合天干十數；皇帝皇后分別住在乾清宮和坤寧宮，取乾天坤地、男陽女陰之意。前三殿、後兩宮等長寬之比均為 9：5，這是「象」，意在「王者居九五富貴之位」。其他，如四阿重屋、三朝五門、六宮六寢、前堂後寢等，均有所指徵。

· 第二層次：北京城

按照「匠人營國，方九里，旁三門。國中九經九緯，經塗九軌。左祖右社，面朝後市。市朝一夫。」（《考工記·匠人》）的布局，太廟和社稷壇分設在皇城的東南和西南。其中，社稷壇以五色土，配五行方位，即左青（東）、右白（西）、前朱（南）、後玄（北）和中土黃

的方位築臺修牆，意在天下九州。天壇在南，地壇在北，日壇在故宮正東，月壇在故宮正西。原北京有九座城門，正北卻無門，這是為了防煞氣入城。城西北有湖而略陷，因此處恰在後天八卦的民位，民為山，高聳，故令其陷而取平。

· 第三層次，華北及全中國

宋代朱熹曾說：「天地間好個大風水！冀都（北京）山脈從雲中發來，前面黃河環繞。泰山聳左為龍，華山聳右為虎，嵩山為前案，淮南諸山為第二重案，江南五嶺諸山為第三重案，故古今建都之地，莫過於冀都。」元代蒙古貴族巴圖魯向忽必烈推薦北京說：「幽燕之地，龍蟠虎踞，形勢雄偉，南控江淮，北主朔漠，且天子必居中以受四方朝覲。大王果欲經營天下，駐蹕之所，非燕不可。」明朝群臣上疏說：「伏唯北京，聖上龍興之地，北枕居庸，西峙太行，東連山海，俯視中原，沃野千里，山川形勢，足以控制四夷，制天下，成帝王，萬世之都也。」（《明太宗實錄》）。明初風水大師劉基（伯溫）稱北京：「北龍結地最為佳，萬頃山峰入望賒，鴨綠黃河前後抱，金臺千古帝王家。」居然將鴨綠江和黃河注入渤海，作為北京的水口，觀察想像力真是豐富。

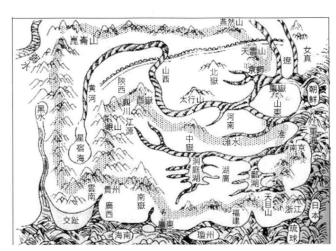

北京大風水（明《三才圖會》）

　　由此可見，古人對北京得天獨厚的地理位置具有精闢的分析和聯想，從意象思維出發，形成了層層嵌套，逐步推廣展開的心理場域，而心理場域的每一層次，都經過由意到象，意象結合的苦心經營。

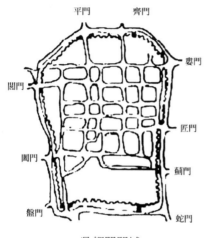

吳都闔閭城

歷史上著名的龜城是哪個城市？

　　西元前 514 年，吳國君主闔閭接受伍子胥的建議，建都立國，就是春秋的吳都、今天的蘇州。其大意是：凡安軍治民，興霸稱王，以近制遠，立國立民，必先建立城郭。宗旨是，要用城市的整體形象、規畫思維和結構布局，來表現國家的精神。

　　伍子胥提出：「相土嘗水，法天象地」的原則。「相土嘗水」，就是對城市土質和水質的選擇。城市基址的土壤最好是五色土或黃豆粉那樣細膩的土壤；汙土、卵石或粗砂土，則不良。城市的水源，無論是地上的河水、湖水或地下泉水的水質，必須甘甜清潔，不能苦澀有異味。「法天象地」，就是要把城市的形態結構和城市的文化生態的主題，與城市所處位置的地理形勢、天文星相以及天地靈氣相感相通。也就是「其尊卑以天地為法象，其交媾以陰陽相配合」。把城市營造成一個陰陽互補、互助、互動的活體。在水網密布的長江三角洲、太湖平原，水道交叉縱橫，水網間有一個個高出水面的墩，水網和其間土墩的交錯就像龜背上的紋路。伍子胥因天時、就地利，把營建的國都取象於湖沼水網上的「龜」，於是這個城就成為中國歷史上赫赫有名的「龜城」了。

當時城市的選址、規畫、布局,是應用樸素的仿生學原理,充分實地考察,又將城市的位置、結構、朝向與天象相配合,「陰陽調和、四序順理、雨陽以時、寒暑應氣」。設「陸門八,以應天象之八風;水門八,以法地之八卦」。「八風」就是八個方位的風。它們隨季節的不同而風向變換。城牆四周,每邊各開兩座門。向西開閶、閶二門以象天門,引閶風入城以通天上。東為婁、匠二門,南為盤、蛇二門。北為齊、平二門。吳欲吞越,用十二生肖的方位,來行「生」、「克」、「制」、「化」之道。吳國的方位在盤(龍)位,方向在辰;越國的方位在蛇位,方向在巳。龍克蛇,吳必勝越。龍以盤為穩,故名「盤門」。北面的「齊」「平」二門也有掃平齊國的意思。楚國在西北方,故又將西北的閶門改名為「破楚門」。其城的形態為「龜」,以象自然活體的資質。此城 2,000 餘年長壽未衰,傳承著吳文化。因其興城建都的目的意欲振興自強,稱霸中原,其主題思想十分明確。

當然,古代被稱為龜城的還有很多,比如四川成都、山西平遙、雲南昆明等等。古人出於對烏龜的極其崇拜之情,希冀藉龜神之力,把城市建得堅如磐石、長盛不衰。另外除龜外,還有其他動物形象被運用在古代城市規畫中,八卦中象徵坤卦的土,土克水的牛,往往會被運用於水災比較多的地方,如明代開封城等。

天下第一都在哪裡?

中國第一個王朝是夏王朝,根據現在研究公布的年表,夏王朝始於西元前 2,070 年,距現在約 4,000 餘年。早期的夏代都城城址遷移頻繁,在此地建都幾年,由於國內政治形勢、軍事形勢的變化,很快又會遷都到彼地,直到統治穩定。大約於夏朝中期,也就是西元前 19 世紀,才在現今河南鄭州西部的偃師市,一個叫二里頭的村子附近建立了夏的都城。二里頭遺址作為首都,一是考古發掘在這裡發現了宮殿。透過發掘的宮殿裡的建築物和宮殿

附近的墓葬，考古工作者判定建築的時代應是西元前 17 至 18 世紀左右，也就是夏王朝的中期以後建立的都城。這就是我們現在所知道的中國最早的都城——「天下第一都」。目前，還沒有哪個城市能夠替代它。當然，隨著中國考古工作的發展，也許還會發現比它更早的都城。

中國十大古城牆是哪些？

· 安徽壽縣古城牆

　　壽縣古城牆是中國現存少數幾座保存完好的古城牆之一，亦是中國現存唯一保存完整的宋代城牆。壽縣城牆建於宋代熙寧年間（西元 1068 至 1077 年），至今已有 900 多年的歷史。城牆呈方形，周長 7,141 公尺，有東、南、西、北四門。另在東北拐和西北拐各建有排水涵洞一個，這是中國其他古城所沒有的。古時，壽縣城牆兼有軍事與防洪雙重功能，後經明、清修整，至今保存完好。

· 山西平遙縣古城牆

　　據傳，平遙城牆始建於西周時期，明代初期又經擴建。城牆呈方形，周長約 6,409 公尺，外牆每隔 5 公尺築有敵臺 1 個，四角各建有一座角樓，東南方還建有一座魁星樓。城牆上築有堆口 3,000 個、小敵樓 72 座，據說這是聖人孔子弟子 3,000、賢人 72 的象徵。南北各有城門一處，東西城門各兩道，每道城門都向外突出，有裡外兩門，呈甕形。因甕城共有 6 座，形似烏龜，故稱「龜城」。平遙古城牆建築氣勢雄偉，至今仍保存完好。

· 河南商丘縣古城牆

　　商丘古城牆建於明代中期，周長為 3,360 公尺，共建有四座城門及四座扭頭門，有 3,600 個城牆堆口，為一座易守難攻的古代堡壘。城周

有護城河，城內街道布局形似棋盤，有具有民族風格的四合院和造型美觀的古建築。

· 遼寧興城古城牆

興城在明代時稱為寧遠衛城，城牆建於明代前期，是一座典型的古代北方平地城。古城牆略呈正方形，周長 3,348 公尺。城開四門，原各城門都建有城樓，現僅存西、南兩座。門外有甕城，現僅有部分尚存。城內十字街中心為鐘鼓樓，還有文廟、石坊等建築。

· 陝西榆林古城牆

榆林古城牆位於陝西省北部的古萬里長城邊、著名的沙漠城市榆林市內，是古代軍事重鎮和蒙漢貿易的交流集散地。該古城牆建於明代，城內古建築很多，現存大部分城牆。

· 湖北荊沙荊州古城牆

該古城城垣相傳最早為三國時期蜀國名將關羽所築，五代時被改建為磚城，再後屢毀屢建，現存古城牆為清代初期依照明代舊基重建的。城牆長 1.05 萬公尺，呈多邊形制。城體為大青磚以糯米漿調和石灰砌建而成，內有土坡護牆，外有護城河環繞。此種格局為中國南方城牆所獨有。城牆、城門等建築均保存完好。

· 湖北襄樊襄陽古城牆

該城牆三面環水、一面傍山，始建於漢代，宋代時改建，明代時擴建。城牆周長為 7,300 公尺，共建有 6 座城門，每座城門外又築有甕城，設城樓箭垛。北面城牆瀕臨漢水，其餘三面均有罕見的護城河環繞，其寬度在 130 至 250 公尺之間，為世界上最寬的護城河，把襄陽城圍得水洩不通，猶如銅牆鐵壁一般，故有「鐵打的襄陽」之譽。

· 福建惠安縣崇武城牆

崇武古城位於一個半島之上，瀕臨東海，建於明代初期，皆以花崗岩石壘砌。城牆全長 2,567 公尺，建有四座城門及城堆、城樓、烽火臺、涵溝等建築設施，形成一套完整的戰術防禦體系。

· 江蘇南京城牆

南京古城牆建於西元 1336 年。城垣內側周長 33 公里，外郭更長達 60 公里，高 14 至 21 公尺，有堆口 13,616 個，碉堡 200 個。城牆規模堪稱世界第一，呈長方形，整個建築雄偉壯觀，是中國古代建築史上的一個傑作。

· 陝西西安城牆

西安古城牆是明初西元 14 世紀，在唐代城牆的基礎上建築的。平面呈長方形，周長 13.7 公里，高 12 公尺，是中國現存唯一完整的大型城垣。

中國第一大城門

南京城南的中華門，為明代洪武年間耗 18 年時間建成，因正對城門外的聚寶山（即雨花臺），故又稱「聚寶門」，與通濟門、三山門（即水西門），是南京 13 座城門中規模最大的三座城門。聚寶門氣勢宏偉，建有形制特殊的、全中國規模最大的內甕城，所以有人甚至誤稱它為「中華門城堡」。

聚寶門南北長 128 公尺，東西寬 118 公尺，總面積 15,000 平方公尺；城牆高 20.5 公尺，共有三道甕城，四道拱門。每個拱門都有內外兩道門，外面一道是從城頭上放下來的「千斤閘」，如遇敵人來攻，可以放下千斤閘，即如「甕中捉鱉」，具有堅固的防禦作用，裡面一道是木質加鐵皮做成的兩扇大門。平時，行人、車馬都從城門洞裡通過。

第一道城門有上、中、下三層，上層為木質結構的城樓，中下層為磚石結構，並有「藏軍洞」這種特殊設施。「藏軍洞」實際上就是裡端封閉的磚券門洞，在戰時可供兵士休息和用來存放軍事物資。洞占兩層共 13 個，左右兩側的城牆下部又各有 7 個，加起來有 27 個。

南京中華門

據說，每洞可容納兵士 100 人以上，共可藏兵達 3,000 人以上。如此雄偉的建築實屬罕見，不愧為中國第一城門。

「春明」指什麼？

春明，作為「京城」、「帝都」或「首都」的代稱由來已久，可是你知道嗎？它竟然是由一個城門的名字演變來的。

作為古代城市的城門，一般都建得非常講究，高大氣派，成為城市的象徵性標誌。唐朝長安城的東門 —— 春明門即是如此。它是春天人們出遊時常常經過的一道門，有很多詩人寫詩描繪過它，以至於後來「春明」竟成了首都的代名詞，如宋代宋敏求著《春明退朝錄》；清代孫承澤著《春明夢餘錄》；還有現代作家張恨水寫的《春明外史》、《春明新史》，描述的都是首都的事。

45

　　馮玉祥國民軍司令部的一位處長鄧萃英（即鄧芝園）創辦私立女中，因辦在當時的首都北平，故名「春明女中」。當時中央公園（即現在的中山公園）西邊有「春明館」、「上林春」等飯館。「上林」即帝苑之意。「春明館」就是「首都餐廳」的意思。

　　在乾隆所題「燕京八景」的「西山晴雪」碑後有詩，第一句就是「久曾勝跡紀春明」，稱讚西山晴雪是帝都的勝跡。

牆是怎樣砌築的？

　　牆，起源於原始部落向早期城市發展的過程中，為了保衛一方領域或圍合一片空間而修築，在現存的商周遺址中即可見到多處城牆和院牆的遺跡。漢字中的「壁」、「垣」、「堵」、「墉」等帶「土」字旁的字，都有「牆」的含義，可見早期的牆主要是土質的。包括城牆在內，古代的牆大都只在局部用磚來包砌，而其餘大部分牆體是用土夯築而成的，牆內採用木頭或竹竿來做支撐的骨架。到了明代，磚的產量大大提高，人們才大量用磚來砌牆。到了清代，磚牆的砌築技術已經非常精妙，可以分為「乾擺」、「絲縫」、「淌白」及糙磚牆和碎磚牆等不同種類。

　　所謂「乾擺」，就是通常所說的「磨磚對縫」，相當高級，所用的每塊磚均經過仔細的打磨，磚和磚之間的縫隙都不掛灰，彼此透過糯米漿緊密的黏合在一起，所以叫「乾擺」。「絲縫」，是帶有細細灰縫的砌法，「淌白」的磚縫更大一些。糙磚牆和碎磚牆，則是相對低階的築牆方法。古代對砌牆的手藝要求很高，一個合格的砌牆匠人至少要當 3 年學徒才能出師。

古代城市的街巷是如何發展演變的？

　　中國傳統城市的街道設計，雖然也有江南水鄉的幽彎曲折和西南山城的迂迴婉轉，但大部分地區都是方整平直的棋盤形式。其源於周「閭里」街

巷，經過了各朝代的演替變革，形成了明清的「胡同」街巷。

　　早期的里坊制管理非常嚴格，里坊制的城市規定，只有重要衙署、寺觀和府邸才可在坊牆上對正大街開門，因此街道兩側一般只能看到坊門、坊牆、行道樹和少量宮觀府第。街景整齊寬闊，但很單調，以唐長安城的里坊為其發展極致。

　　隨著商品經濟的繁榮，到了宋代，出現了汴梁城的「街巷制」。街巷制的城市，可以沿街設店、建宅，十字路口建鐘鼓樓，跨街建牌坊，道路逐漸被侵占變窄，繁華街景隨之出現，以宋汴梁城為典型代表。汴梁城是由舊城改造的都城，街道不像長安城那樣筆直，皇城前御街很寬，兩旁有御廊，街面用杈子（柵欄）分隔為三股道，中間一股為皇帝御道，御道兩側還有御溝。不僅城中到處臨街設店，相國寺內還有每月開放五次的廟會和集市。城內有五丈河、金水河、汴河、蔡河穿過，其中汴河是遠通江南的漕運渠道。羅城內沿河有倉庫區，都城內沿河有客店區。在舊封丘門內馬行街兩側，還布滿各種醫鋪、藥鋪。從宋代畫家張擇端的《清明上河圖》中，可以看到汴梁城人群熙攘的商業街面貌。同時，在宋代孟元老撰的《東京夢華錄》中還詳細描述了汴梁城「御街」的美麗景象：「中心御道，不得人馬行往，行人皆在廊外柱杈子之外。杈子裡有磚石瓷砌御溝水兩道，宣和間盡植蓮荷，近岸植桃李梨杏，雜花相間，春夏之間，望之如繡。」由此可見，從宋時起，街道已顯得生機勃勃了。

　　元朝，利用中都部分宮室建造了首都 —— 大都城。這時的城市街巷又有了不同，全城道路分幹道和「胡同」兩類，幹道寬約 25 公尺，胡同寬約 6 至 7 公尺。胡同都是東西向，前後兩條胡同間距約 50 步，在兩胡同的地段上再劃分住宅基地。這種有規律的街巷設計和唐代以前一里見方的里坊形成兩種不同的居住區處理方式。城內市肆是分散的，以漕運終點海子東北岸最為熱

鬧，城北部分則相當荒涼。大都城內南北大道還設有石砌溝渠供排洩雨水。

在南方水鄉，街巷制則早已普及，許多城市水道與路網並行，甚至許多人家前門臨街、後門沿河。這種不拘一格的「水巷」設計，大大豐富了中國城市的街道景觀。

北京胡同的命名有什麼講究？

縱觀胡同發展的歷史，可知胡同的名稱也有一定的規律可依循。按數字順序命名的，如北京東四一至十二條，草場一至十條；以胡同形象命名的，如椅子胡同、褲子胡同、耳朵眼胡同、抄手胡同；因寺廟而得名的，如真武廟、報國寺、白塔寺、紅廟、隆福寺；以特殊地標而命名的，如大柵欄、甜井胡同、石碑胡同；或以行業來劃分的，如羊肉胡同、驢肉胡同；還有以手藝人的名字來命名的，如砂鍋劉胡同、豆腐陳胡同、粉坊劉胡同等等。可見，命名是北京胡同的一大特色。

事實上，北京的胡同名稱包羅萬象，既有江（大江胡同）、河（河泊廠胡同）、湖（團結湖）、海（海濱胡同），又有山（圖樣山胡同）、川（川店胡同）、日（日昇胡同）、月（月光胡同）、花（花枝胡同）、草（草園胡同）、蟲（養蜂胡同）、魚（金魚胡同），還有可以組成金銀銅鐵錫五金的五條胡同：金絲胡同（西城福綏境）、銀絲胡同（崇文門）、銅鐵廠胡同（西城廠橋）、鐵門胡同（宣外大街）、錫拉胡同（東城東華門）。此外，人物、姓氏、官府、衙署，以及東、西、南、北、中五方，金、木、水、火、土五行，紅、黃、藍、白、黑五色等都有相應的名稱。還有的胡同名稱與人們的日常生活關係密切，老北京人愛說：「開門七件事，柴、米、油、鹽、醬、醋、茶。」還真有這麼七條胡同：柴棒胡同、米市胡同、油坊胡同、鹽店胡同、醬坊胡同、醋章胡同、茶几胡同。

北京的胡同之最

· 最長的胡同，是東、西交民巷。在長安街南面，與長安街平行。明代時稱東、西江米巷。它僅比長八里的長安街短了 1.5 里，就是從西單至北新華街北口那麼一段。

· 最短、最窄的胡同，在琉璃廠東街東口的東南，桐梓胡同東口至櫻桃胡同北口一段，原本叫一尺大街，不過才十多公尺長，是北京城最短的胡同，現今併入楊梅竹斜街，取代它的是琉璃廠東口的貫通巷，只有 30 多公尺長。

· 最窄的胡同，天橋西永安路北邊的小喇叭胡同，最窄處只有 55 公分。後來又發現前門外大柵欄地區的錢市胡同，雖然東口寬 80 公分，可胡同中間最窄處卻只有 44 公分。

· 最寬的胡同，西城區靈境胡同，最寬處 32.18 公尺。

· 最彎的胡同，原本是東城北新橋的九道灣，拐有二十多道彎，可現今這條胡同分成了東、西、南、北、中巷，因此，目前取代它的是前門外的九彎胡同，拐十幾個彎。

· 最古老的胡同，在現今宣武區長椿街國華商場後身的三廟街，遼代叫檀州街，距今已有 900 多年的歷史。宣武區元代以前的胡同還有幾條，如北線閣街、南線閣街、老牆根街等。

· 最有詩意的胡同，新街口附近、齊白石曾經住過的「百花深處」，地安門外的「杏花天」，令人不只一次的想去追尋往日的情懷與意趣。

什麼是半壁街？

　　由於受中軸線的影響，北京的胡同十之八九都是東西走向的。過去民間諺云：「堂堂衙門衝南開，有理沒錢別進來。」北京的胡同裡不僅衙門或王府的大門大多是向南開的，大戶人家的四合院也多是向南開的，其後門就開

向後牆外胡同的路南。因此，大多數東西走向的胡同，我們看到的是路北的門牌多，路南的門牌少。有些胡同甚至叫半壁街，這半壁是前面胡同的大宅院後院牆，實際也是富戶人家的一道防火牆，就形成了半條街沒有門的現象。

景區景點連結

遊歷史名城，衍古城精髓

　　中國六大古都以建都歷史長短，依次排名為西安、北京、洛陽、南京、開封、杭州。我們以其中有代表性的西安、北京、南京作為景點連結。

· 西安

　　西安是中國最早的四大古都之一，建都歷史最長，有 1,000 年以上的都城歷史，繼承了由隋唐長安城所創建的棋盤式路網和軸線對稱的布局特點，擁有規模宏大的城市格局。明朝重建西安，城市的布局代表了北方府縣城的基本形制，面積與原長安城的皇城相等，呈長方形，道路十字形設計，中心設鼓樓、鐘樓，明西安構成了今天西安城現有古都風貌的重要遺存。

· 北京

　　北京城有 900 多年的建都歷史，城市的整體形態是三套方城、宮城居中和軸線對稱布局，占地 62 平方公里，由內城和外城構成凸字形城市平面，呈現北京歷史文化名城的重要形態特徵。擁有南起永定門，北至鐘鼓樓，綿延 7.8 公里的罕見的城市南北中軸線，平直齊整的棋盤式街道網和樓、壇、廟、亭、塔，構成豐富的街道對景。綠樹掩映下的大片青灰色平房四合院，綠蔭碧水，烘托出紅牆黃瓦的皇宮，形成統一協調而重點突出的城市色彩。以平房四合院群為依託，以景山萬春亭、鐘

鼓樓、正陽門、永定門城樓等建築為控制點，形成起伏有致的城市輪廓線和平緩開闊的城市空間。同時，六海園林水系和長河、通惠河等舊城外圍河流構成了與城市沿革密切相關的河湖水系。

· 南京

　　南京城山水形勝，充分顯示了山、水、城、林融為一體的氣勢恢弘的城市特色，以獨特的不規則城市布局，在中國都城史上占有重要地位，東北依鐘山，西北瀕長江，沿江丘陵起伏，東、南有青溪和秦淮河環繞，歷來稱之為形勝之地，正所謂「鐘阜龍盤，石城虎踞」，山川形勢極佳。古城按地形構建，形成不規則的布局，擁有南朝、明朝兩條筆直向南，可直望城南牛首山、富貴山的天然門闕。從實際情況出發，充分考慮順應地形和歷史遺留，是南京城市布局的指導原則，也是形成其特色的根本原因。

· 平遙

　　平遙縣有 2,700 餘年的歷史，是中國漢民族城市在明清時期的傑出範例，是明清縣城的原型。古城空間布局井然有序，四大街、八小巷、七十三條街巷組成的街道網絡，猶如龜背紋路，俗稱龜城。

　　在平遙古城布局上，突出展現了中國古代城市傳統的對稱格局特點，貫穿了中國儒家思想和禮制思想。大到整個古城區，小至四合院落，無不追求「天人合一」的和諧。具體表現在：五方四象、突出中心、強化中軸、面南為尊等一系列漢族文化傳統的「禮」序與習俗的布局程序。平遙古城保存的左以文廟為首的文系建築（即東半城），右以武廟為首的武系建築（右即西半城），這種「左文右武」的布局程序正是恪守這種「禮制」的表現，展示了一幅非同尋常的文化、社會、經濟及宗教發展的完整的畫卷。

· 麗江

　　麗江古城，是一座具有較高綜合價值和整體價值的歷史文化名城，是現今保存最完整的少數民族古城。有別於中國任何一座王城，麗江古城未受中原建城禮制思想的影響。城中既無規矩的道路網，也無森嚴的城牆，而是充分利用周邊的自然生態，因山取意，以水為城。古城布局中的三山為屏、一川相連；水系利用中的三河穿城、家家流水；街道布局中的「經絡」設置和「曲、幽、窄、達」的手法；建築物的依山就水、錯落有致的設計藝術等等，在中國現存古城中都是極為罕見的。

· 北京的胡同

　　北京城的胡同布局，是元大都時奠定基礎，明清時期完成的。城內主幹道因中軸線而呈南北走向，胡同則為東西走向，裡面排列著坐北朝南的四合院。胡同把一座座的四合院串聯起來，四合院又把北京人家聚攏、封閉起來。胡同和四合院組成北京城的經緯脈絡，平緩棋盤式的格局、灰色的色調，呼應著金碧輝煌的紫禁城、巍峨的廟宇建築，以及城牆、城樓、寺塔、牌坊等標誌性建築，層次分明，整體恢弘，完美的呈現著中華民族的傳統理念，以及封建皇權的至高無上。

　　如今，北京市先後劃定了 40 片歷史文化街區，其中有 30 片在舊城內，使胡同得到了一定範圍的保護。比如張自忠路南歷史文化保護區，處於皇城與東四三條至八條保護區之間，現有胡同格局十分完整；而什剎海地區更是第一批歷史文化保護區中最大的一片，這裡的居民多數已在此居住多年，且多為三代以上的「老北京」。胡同文化，是京味文化的重要組成部分。

帝王建築

背景分析

　　如果說西方古代建築的歷史是以大量宗教建築「組織」起來的，那麼，中國建築文化，無疑是圍繞著帝王之宮殿而「寫就」的。這是因為，中國歷來是一個「淡於宗教」、濃於政治倫理的東方古國。以宮殿為代表的帝王建築，一直是中國古代建築文化類型的主角。

　　帝王建築，是皇帝為了顯示其地位、維護其統治而修建的，以宮殿建築為中心，「左祖右社」等壇廟建築相拱衛。宮殿是皇帝陽間的居所，而陵墓則是其陰間的住地，在宮殿、壇廟、陵墓等帝王建築的建造上，中國長期形成了一套獨有的、完整的制度體系，並在空間組織、建築造型、尺度、色彩、裝飾等方面獲得了驚人成就。

· 宮殿

　　在秦以前，「宮」是中國居住建築的通用名，從王侯到平民的居所都可稱宮，秦漢以後，成為皇帝居所的專用名；「殿」原指大房屋，漢以後也成為帝王居所中重要建築的專用名。此後的「宮殿」一詞，習慣上指秦以前王侯居所和秦以後皇帝的居所。宮城包括禮儀行政部分和皇帝居住部分，稱前朝後寢或外朝內廷；此外，還有倉庫和生活服務設施。宮殿，一般是國中最宏大、最豪華的建築群，以建築藝術手段烘托出皇權至高無上的威勢。

· 壇廟

　　壇廟，是一種祭祀建築。它不是宗教建築，卻具有一定的民族宗教文化的崇拜意義；它不是宮殿，但又滲融著政治、倫理的豐富內容。它是遵從

「禮」的要求而產生的建築類型，因此，也稱為禮制建築。同為祭祀建築的壇和廟，在建築形式上有所不同，祭祀的對象有所區別，使用者也有所不同。

・陵墓

陵墓，是中國帝王的墳墓，也是中國古代建築的一個重要類型。戰國時將高大的墳丘稱作「陵」，秦漢時帝王一級的稱「山陵」，比喻君王的形象，以示其崇高。因而君王之死，不稱為「死」，而叫做「山陵崩」，發展到後來則稱帝王之死為「駕崩」。因此，帝王的墳墓稱為陵寢、陵墓。

閱讀提示

第一，了解中國古代宮殿、壇廟、陵墓的起源與發展。

第二，掌握宮殿在遵循禮制、天人合一方面的主要特點。

第三，掌握壇廟在種類、布局、祭祀主題、建築特色上的主要特點。

第四，掌握陵墓在選址、布局及建設思維上的主要特點。

知識問答

中國宮殿建築是如何起源和發展的？

中國宮殿建築的歷史，幾乎與中國古城的文化史一樣悠久。

中國已知最早的宮殿遺址，是河南偃師二里頭商代宮殿遺址，這是一組廊廡環繞的院落式建築。院落式，成為後世宮室一直沿用的布局形式。

成書於戰國時代的《考工記》記載了當時人們對宮殿建築的規畫，認為宮殿的基本制度應該分為舉行重大儀式和政治活動的「外朝」、處理日常政務的「內朝」和起居生活的「燕朝」。「內有九室，九嬪居之」，「外有九

室，九卿朝焉」，整個宮殿布局前朝後寢，左祖（宗廟）右社（社稷），有中軸線，築城牆，形成宮城。《考工記》在西漢中期被發現，並正式列為儒家經典，其宮室制度對漢以後各代的宮室有極大影響。

曹魏鄴城，設有專門的宮殿區，分區明確，結構嚴謹。其主要道路正對城門，發展了城市的中軸線，在宮室布局上附會《考工記》「三朝」制的思想，於大朝太極殿之後，又安排了常朝昭陽殿。

隋唐長安城，總結了曹魏鄴城等都城的經驗，在方整對稱的原則下，沿著南北軸線，將宮城和皇城置於全城的主要地位；三朝五門南北縱列安排，並以縱橫相交的棋盤形道路將其餘部分割為 108 個里坊，分區明確、街道整齊，充分表現了封建統治者的理想和要求。其門殿縱列的制度，成為中國封建社會中、後期宮殿布局的典型方式。

北宋宮殿，為了彌補場面局促的缺陷，宮城正門前向南開闢寬闊的大街，街兩側設御廊，街中以杈子和水渠將路面隔成三股道，中間為皇帝御道，兩側可通行人。渠旁植花木，形成宏麗的宮城前導部分，也是元、明、清宮前千步廊的濫觴。

明清的北京，是在元大都的基礎上改擴建而成，其布局鮮明的表現了中國封建社會都城以宮室為主體的規畫思維，是中國封建社會後期宮殿建築的典型。它以太和殿為整個宮殿建築的中心，在南北中軸線上依次布列了天安門（皇城正門）、端門、午門（宮城正門）、太和門、太和殿、中和殿、保和殿、乾清門等「三朝五門」。軸線兩側是東西六宮（嬪妃居所），還有乾東五所和乾西五所（皇太子居舍）。它們如同眾星拱月一樣圍繞著乾清宮和坤寧宮（皇帝和皇后起居的場所），集中表現了皇帝至高無上的封建威權，宮城後矗立著景山。這種布局使宮殿苑囿占據全城的中央部位，滿足了統治階級附會古代制度和便於統治的要求。

故宮中的數字謎語說明什麼？

現存的宮殿建築中，除了對禮制、陰陽、天人等方面的直接比附外，中國著名建築史學家傅熹年教授還在紫禁城院落面積和宮殿位置的模數關係上，發現了一些神祕的數字關係，實際也是一種隱含的文化象徵。

· 後宮模數

後寢二宮組成的院落南北長 218 公尺、東西寬 118 公尺，二者之比 11 ：6；前朝三大殿組成的院落南北長 437 公尺、東西寬 234 公尺，二者之比同樣為 11 ：6，且後者的長、寬都幾乎為前者的 2 倍，即前朝院落的面積等於後宮院落的 4 倍。其次，在後宮部分的東、西兩側各有東西六宮和東西五所，這兩個部分的長為 216 公尺、寬為 119 公尺，尺寸與後宮院落大小基本相同。由此可以看出，前朝院落與東西六宮、五所的面積都是根據後宮院落大小而定的。傅教授認為，中國封建王朝的建立，對皇帝來說是「化家為國」，所以以皇帝的家，即後宮為模數來規劃前三殿與其他建築群，這是完全可以理解的。

· 宮殿中心

如果在後宮院落和前朝院落的四角各畫對角線，那對角線的交點正落在乾清宮和太和殿的中心。這很可能是一種決定建築群中主要殿堂位置的設計手法，中心之前為庭院，之後安排其他建築以突出主要殿堂的地位。此法在北京智化寺、妙應寺等重要寺廟中同樣存在。傅教授還發現，三大殿共處的工字形臺基，其南北之長為 232 公尺、東西寬 130 公尺，二者之比 9 ：5。按陰陽之說，單數為陽，陽數為九屬最高，五居中，所以古代常以九和五象徵帝王之數，稱「九五之尊」。在這座重要的臺基上採用此數，應當說不是設計者的無意巧合。

帝王的「五門之制」在紫禁城是如何表現的？

傳說，周朝的宮殿就有所謂「五門之制」，被歷代帝王視為古制。漢朝的大學者鄭玄對此做了註釋，說這 5 道門分別是皋門、庫門、雉門、應門和路門。後來的許多王朝都在皇城的中軸線上安排了類似的 5 道門，以表示對周禮的尊崇。

北京的紫禁城也不例外，位於最前面的是天安門，原本是北京皇城的正門。天安門的城樓，是一座九開間的重檐歇山頂建築，門前豎立著一對華表。華表和天安門之間，東西走向流淌著金水河。河上架設了 7 座漢白玉橋，分別供皇帝、王公、大臣和低階官員、衛兵、太監行走。

天安門後面的一道門是端門，在清朝曾被俗稱為「樣樓」，意思是做做樣子而已，沒有什麼用處。

端門的北面就是紫禁城的正門 —— 午門，相當於周禮中的雉門。午門的平面形狀是「凹」字形，除了門樓，左右還設了長長的墩臺。墩臺上有 4 座亭式樓閣作為輔翼，又叫「五鳳樓」，屬於門闕合一的形制，即左右的墩臺具有古代「闕」的含意。高聳圍合的空間，顯示了一種壓倒性的壯美和令人屏息的美。午門，是平時頒布聖旨、舉行獻俘大典的地方。而我們在戲曲和古典小說中經常看到把某某「推出午門斬首」的情節，實際是沒有的。中國古代處決犯人歷來是在鬧市。不過，明朝的午門是「廷杖」（對犯錯大臣的一種處罰，用棍子打屁股）的地方，打得狠了，倒也有當場斃命的。

再北面是太和門，明朝早期叫「奉天門」，堪稱古代規格最高的門，相當於周禮中的應門，是據此以應治的意思。所以明朝皇帝在此早朝，處理政務，是為「御門聽政」。過了太和門，就進入太和殿前寬闊的廣場了。

外朝之北就是乾清門，是整個寢宮區的正門，相當於周禮中的路門，為

「大寢之門」。也是朝與寢的分界點。清朝康熙將「御門聽政」移至此門，經常在這裡接見大臣，堅持每日聽政，表示自己很勤政，沒有偷懶。

紫禁城的「五門之制」，充分展現了封建王朝深不可測的神祕天威。

清帝為什麼改變了帝后寢宮的使用？

清入關後，一向標榜本朝制度是「承明制」而來，但在對分別象徵皇帝與皇后的乾清宮與坤寧宮的使用上，差別卻很大。明朝以乾清宮為皇帝寢宮，清朝卻以乾清宮為處理政務之所。明朝以坤寧宮為皇后寢宮，清朝卻將坤寧宮作為祭神與帝后大婚洞房共用之處。清代為何改變了坤寧宮的功能呢？我們可以從滿漢文化差異的比較中來尋找問題的答案。

明坤寧宮遵循禮制為南向七間、中間開門的正殿，清順治十年將其改造成一個二間東暖閣、五間祭神的宮門偏開的「口袋式」房（即現狀），完全是仿瀋陽清寧宮將東頭間隔出作皇太極與孝端皇后之寢宮，而以西邊四間作為祭神、常朝、家宴之地的做法。對比當時清廷對紫禁城其他殿宇的修葺，對坤寧宮所做的，是根本性的改動，將明代皇后寢宮的格局徹底蕩滌，而將滿族傳統信仰的神靈請入其中。而且，對坤寧宮東暖閣的改建並非是為大婚當洞房而臨時準備，而是在修葺時就已一體完成。其意無非也是依關外「祖制」。皇太極時，曾將清寧宮東暖閣作為與孝端皇后共同生活的寢宮，那麼依遵祖制，帝后也應以坤寧宮東暖閣為寢宮。

進一步說，對坤寧宮寢宮的改造，源於滿族傳統的居室格局。滿族居室多為口袋房、萬字炕……一般是三間或五間，三間大多在最東面一間的南側開門，五間多在東起第二間開門。清朝未入關前，滿族尚右（即以西為上，這一點和蒙古族相同），西炕西牆是滿族視為最神聖的地方，從來都是供奉薩滿神及祖先神靈之地，來客不能坐西炕。西間的萬字形炕，又以西、南、

北為序劃分尊卑，長輩睡南炕、晚輩睡北炕，直到 1970 年代，滿族居住區還保留此俗。這種三面圍炕（俗稱轉圈炕），是今天所能見到的唯一有滿族特徵的實物了。但皇太極在建清寧宮時，如果完全沿襲民間起居、睡覺同在一室的做法，仍似不妥，於是就將清寧宮隔出東頭間，作為皇太極與孝端皇后的內寢。西四間為外居室，則是既遵從了滿族居住和薩滿信仰的習俗，又兼顧了君主使用應內外有別的變通辦法。至於帝后應各居其宮，以象徵天地之別的觀念，還遠未形成。對皇太極來說，觀念的建立與實際的使用之間還有一定的距離。滿族長期持有在同一室內處理各種活動的習慣，使皇太極仍慣於將很多政務移到清寧宮內，坐在炕上處理。如天聰六年（西元 1632 年）元旦，皇太極在清寧宮召見兄弟子侄，行家宴 ；崇德四年（西元 1639 年），皇太極又在清寧宮賜宴前來朝覲的蒙古阿魯阿巴亥部首領等等。

由此可見，皇太極不住清寧宮西四間，而住東頭間，不過是在民間居住方式基礎上，略加改動，將清寧宮這座單體建築，形成有明暗室之分的內外有別的格局而已。而順治帝改造坤寧宮，展現的也是滿族的文化習俗。

太和殿屋脊翼角上的小獸為何有「十獸」？

位於太和殿屋頂翼角上的琉璃「行什」，它不僅為全中國所僅有，而且在世界上也找不到同類。

按照禮制規定，皇家建築的翼角小獸均按建築等級的高低，數量上採用陽數，除排在最前面的騎鳳仙人外，依次使用 9 個、7 個、5 個和 3 個小獸，排列順序為龍、鳳、獅子、天馬、海馬、狻猊、押魚、獬豸、斗牛。小獸越多，等級越高，分別具有吉祥富貴、尊貴威嚴、鎮邪降惡、主持公道等象徵意義。太和殿作為全國的政治中心，地位至尊，遠非其他建築所能企及，小獸也特意增加到了 10 尊，這在所有建築中是獨一無二的。

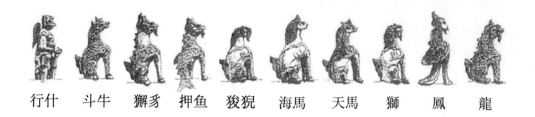

行什　斗牛　獬豸　押魚　狻猊　海馬　天馬　獅　鳳　龍

太和殿翼角小獸

　　新增加的小獸因排列第 10 位，沒有相應的名稱，因此後人稱之為「行什」（即「行十」），也有人把它稱作「吼」或「猴」。其形象為人身，手腳、面部特徵酷似「猴」，頭戴僧帽，頸繫絲巾，背長翅膀，腳穿高腰靴，雙手拄持著一件武器 —— 寶杆。它躲在高高的屋脊上，目光炯炯的俯視著周圍的一切，似在護衛著大殿的安全。有人根據其形象、所持武器等特點，以《封神演義》中「雷震子」之名稱之，認為它可以防止火災。現在的太和殿為康熙三十六年（西元 1697 年）重修，其翼角的 10 尊小獸也是從那時起一直延續到現在。

　　明代的太和殿屋頂翼角上是否就是 10 尊小獸，因缺乏史料記載，今人不得而知。但太和殿自明永樂十八年（西元 1420 年）建成，至清康熙三十六年的 280 年間，先後發生過四次大火，被燒毀四次，時間分別是明永樂十九年（西元 1421 年）、嘉靖三十六年（西元 1557 年）、萬曆二十五年（西元 1597 年）和清康熙十八年（西元 1679 年），其中三次是雷擊起火。而從康熙三十六年重建至今，已經歷時 309 年，太和殿卻沒有發生過一次火災。冥冥之中，有如神助，或許這正是貌似雷公、人稱「雷震子」神猴 —— 行什的功勞吧。

宮殿建築中有哪些常見的陪襯小品？

宮殿建築前有許多陪襯的建築小品來烘托氛圍，包括常見的龍、獅，以及龜、鶴等瑞獸仙禽，還有日晷、嘉量等器物，共同象徵著國家統一、江山永固。

· 瑞獸仙禽

　　除龍、獅等瑞獸之外，麒麟是傳說中的神獸，形似鹿、尾像牛，雄的名麒、雌的名麟，麒有獨角，麟無角，象徵祥瑞。龜是一種象徵著長壽、象徵天下四方的神獸，代表北方，稱玄武。鶴在古代被當作一種象徵長壽的仙禽，有「鶴壽千歲，以極其遊」之說，仙人駕鶴，表示吉祥和長壽之意。

· 日晷

　　日晷，是古代一種靠觀日影而定時刻的計時器。一個石製的圓盤，中心安有一根細針，與圓盤保持垂直的角度。盤的四周刻有刻度，稱為晷度。日間有太陽照射，針影落在盤上，隨著太陽位置的移動，針影也在不同刻度上移動，根據針影的位置而定出一天不同的時辰。所以有「晷度隨天運，四時互相承」之說。

· 嘉量

　　嘉量，是中國古代的標準量器。《周禮‧考工記》上即有嘉量之說。漢王莽改定新的嘉量制，將不同等級的斛、斗、升、合、龠合為一器，器的上部為斛，下部為斗，左耳為升，右耳為合、龠。嘉量為銅製，置於石亭中，放在宮殿前，象徵著國家的統一和集權（圖1-3-2）。

什麼是壇？

壇，是指主要用於祭祀天地、社稷等活動的臺形建築，是在平地上以土堆築的高臺。祭祀活動最初是在林中空地的土丘上進行，後來逐漸發展為用土築壇。早期的壇可以用於祭祀，也可用於會盟、誓師、封禪、拜相、拜帥等重大儀式。後來逐漸成為中國封建社會最高統治者專用的祭祀建築，規模由簡而繁，體形隨天、地等祭祀對象的特徵而有圓有方，做法由土臺演變為磚石包砌。

嘉量

古代對天地自然的恐懼與祈求，產生了人類早期的原始信仰。進入農業社會，祈盼風調雨順，五穀豐收，加重了對天地自然的崇拜，隨之發展為對天、地、日、月的祭祀。天、地、日、月皆屬自然之神，當然適宜於在露天祭祀。為了祭祀儀式的隆重與方便，都在祭祀場所的中心，自地面上堆築起一個高出地面的土丘，作為特定的祭祀地，這就是祭祀所用的「壇」。

祭祀天地之禮古已存在，早在夏代就有了正式的祭祀活動，在以後的歷朝歷代都受到統治者的重視。所謂「王者所以祭天地何？王者父事天，母事地，故以子道事之也」（《五經通義》）。帝王自比天地之子，祭天地乃盡為子之道，所以祭祀天地成了中國歷史上每個王朝的重要政治活動。「國有大喪者止宗廟之祭，而不止郊祭；不止郊祭者，不敢以父母之喪廢事先之禮也。」（《左傳》）皇帝去世或皇帝生母去世均稱國之大喪，大喪期間，停止祭祖活動，但不能停止祭天地之禮。

什麼是廟？

廟，是指主要用於供祀祖宗、聖賢、山川的屋宇建築，其建制類似於宮殿，有嚴格的等級規定。

在中國兩千年的封建社會中，宗法禮制始終是封建專制的基礎。宗法禮制的主要內容是以血緣的祖宗關係來維繫世人，以祖為縱向，以宗為橫向，以血緣關係區分嫡庶，規定長幼尊卑的等級，形成了從上到下的重血統、敬祖先、君臣父子明晰的社會意識。無論是太廟、宗祠，還是文廟、武廟，都是提供實行宗法禮制教化的場所。

祭祀祖宗之禮，是最先出現的。帝王諸侯奉祀祖先的建築稱宗廟，也稱太廟。廟制歷代不同。史籍記載夏代五廟、商代七廟、周代七廟，為一帝一廟制。東漢以後，只立一座太廟，廟中隔成小間，分供各代皇帝神主，因而太廟間數不同。太廟是等級最高的建築，後世慣用廡殿頂。現存明、清北京太廟大殿，就是重檐廡殿頂。祖廟發展到明朝，才允許庶民設立宗祠。從此家廟、宗祠就大量出現，遍及各地，形式也呈現百花齊放的局面。

由於歷代帝王均對前朝都城、祖廟等，有「鏟帝王氣」之舉，所以，目前太廟僅存北京皇城內明代的太廟。但家廟、宗祠倒是留存眾多。

什麼是天子七廟？

天子祭祖共有七廟，分別是祭始祖、高祖、曾祖、祖、父的五廟，加上祭遠祖的昭穆二廟。

什麼是郊祭？

古代將祭祀天、地、日、月皆稱為郊祭，即在都城之郊外進行祭祀。這是因為天、地、日、月均屬自然之神，在郊外祭祀更接近自然，而且可以遠離城市之喧囂，以增加肅穆崇敬之情。

壇廟祭祀的主題一般都有哪些？

「上事天，下事地，尊先祖而隆君師，是禮之三本也。」「天地」具神權，「先祖」具族權，「君師」具治權。儒家對天地山川、祖宗聖人、帝王先師等的禮，使天地、先祖、君師成為壇廟中等級規格最高、最考究，儀式最隆重的祭祀主題，也使天壇、太廟、孔廟成為壇廟建築中的典型代表。儒家的禮治，作為一種頑強的封建政治倫理觀念，清晰的反映在壇廟的祭祀主題上。

另外，封建的壇廟祭祀還反映了一種農業社會特有的文化主題，就是「農」。中國幾千年的封建社會其實就是農耕社會，以農立國。其農業文化，在世界四大文明古國中發展較早。壇廟制度中，不管是天地分祭，還是天地合祭，都強烈的表現了崇「農」的文化主題。祭天祀地，為的是祈求風調雨順、國泰民安。也反映了農業社會「靠天吃飯」的低下的生產力水準。明清北京天壇的祈年殿，所祭即為農神。社稷壇所祭是土地神和穀神。先農壇所祭為神農氏，建造時的文化母題，就是藉名義上的帝王躬耕籍田典禮之處，象徵天子躬耕，萬民群效。還有象徵為皇后親飼蠶桑的先蠶壇（已位於今北海公園內）。這些壇廟建築都建於京城郊外。這種建築文化現象只有古老的中國才會有，是獨特的。至於對五嶽、四海之類的祭祀及所建壇廟，在文化上也與中華民族自古崇「農」有關。

壇廟的布局有什麼依據？

壇廟的布局，應和陰陽五行，追求強烈的象徵意義。比如建築的形象、顏色、材料、數目，甚至植物的選擇，都有很深的寓意。這些做法其實就是農耕社會對待自然的哲學，為了順應上天，以求天人合一，從而祈求國運昌明、子裔繁榮、血緣家族發達、生命永恆，具有禮制與象徵、崇拜與審美的雙重性質和內涵。

　　歷朝規劃和建造都城，都將這些祭祀場所放在重要的位置。按禮制關於郊祭的原則，把祭天場所（天壇）放在都城的南郊，祭地場所（地壇）放在北郊。這是因為在陰陽關係中，天屬陽，位南；地屬陰，位北。所以在南郊祭天，北郊祭地，一上一下，一南一北，一陽一陰，二者相互對應。另外，「祭日於東，祭月於西，以別外內，以端其位。日出於東，月生於西，陰陽長短，終始相巡，以致天下之和」（《禮記・祭義》）。所以，祭日於城之東郊（日壇），祭月於城之西郊（月壇）。這樣祭祀天、地、日、月各得其位，以達到天下之和。

　　先農壇、先蠶壇，是為了提倡耕織、以農立國而修建。先農壇，位於北京正陽門外與天壇相對應的西側，是明清兩代祭祀先農神的場所，壇內還有專門為皇帝親耕的田地及觀耕臺。先蠶壇，位於北京北海公園的東北角，內有親蠶臺、觀桑臺、蠶室及浴蠶河池等。

　　壇，是在中國封建社會發展起來的，它的主要建設目的是為了滿足社會精神文化的需求和傳統禮制的需求，所以壇是一種禮制性建築。

　　天壇、地壇、日壇、月壇等，是為了皇帝祭祀天地日月神而修建的，並按天南、地北、日東、月西而建，表示他們是受命上天。明清兩代皇帝各項祭祀活動的時間和出行路線都是有嚴格規定的，每年冬至出正陽門到天壇祭天，春分出朝陽門到日壇祭日，夏至出安定門到地壇祭地，秋分出阜成門到月壇祭月。

　　至於宗廟的位置，在《周禮・考工記》中提到「左祖右社，面朝後市」。就是說，在王城中，祖廟的位置應在王城中央宮城的左方，左為上、為尊，與王城中社、朝、市相比，位置更為重要。禮制還規定，「君子將營宮室，宗廟為先，廄庫為次，屋室為後。」在營建宮室時，首先也應該建造宗廟，這反映了宗廟在宮室中的地位。這種「左祖右社」或「左廟右寢」之文化觀念，源於《周易》後天八卦方位模式，東方為震位，認為其風水地望

有雷震興發之吉象，故在此設家廟。就算一般平民建祠堂，也取「風水」吉利之處，以地方上最精良之材料與技術建造，往往形體高大而連綿，裝飾華美，成為當地村鎮最醒目的建築。

洛書與社稷壇有什麼關係？

洛書，作為中華古代文化的數學成就，自古以來一直為歷代大學問家和士大夫所重視。但它和社稷壇存在什麼關係呢？事實上，洛書所表達的文化內涵，對古代建築的影響可謂深遠，是古代建築的規畫設計思維原型之一。

所謂洛書，直覺的歸納有三點內容：一，是數，從 1 到 9 這九個最基本的數。二，是黑色的點和空的圓圈，表達了陰陽或奇偶的概念。三，是它明顯的以 15 這個數的關係形成了井字格，從而形成「九宮規畫法」。

再進一步研究洛書，就會發現，這 9 個數任何四正四維方向上的 3 個數相加，其和，都是 15。縱橫皆為 15，如中央之 5 與北方之 1、南方之 9 相加為 15；與東方之 7、西方之 3 相加亦為 15；其與四隅相對之數相加，也是 15。由於這樣的數的關係，使人們透過分析也理解到洛書首先包含著對「中」的暗示。

即每條邊上的三個數相加都是 15，則自然的將圖 2 劃分成圖 3 所示的形式。5 位於中央，四方每邊都是 15。這正是社稷壇、五色土的形象，也是五行的位置。由此可以看出，洛書不僅從數字關係，而且在由數的分布而形成的幾何關係上強調了「中」的概念。

洛書在各方面強調「中」與中國古代建築思想和城市規畫思維上的「擇中觀」是緊密相連的，呈現了社稷壇代表的「擇天下之中而立國」的國家本質。而社稷壇方形的壇址、三層的壇數、上層石臺的表面按五行方位鋪以五色土等等，都是對「中國」的最好詮釋。

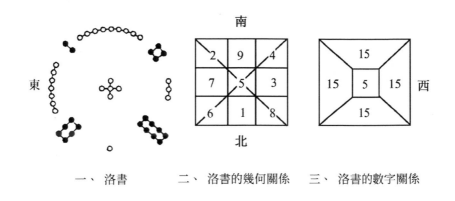

南

東　　　　　　　　　　　　　　　　　　西

北

一、 洛書　　　二、 洛書的幾何關係　　三、 洛書的數字關係

洛書與社稷壇

天壇有哪些象徵意義？

　　壇廟之壇，最初的目的就是祭天。「燔柴於泰壇，祭天也。」（《禮記·祭法》）這是中國上古初民因崇天、祭天觀念而自然產生的一種建築樣式。高臺，所以登高以親天之故。天在中國古代文化中的地位之重要，有如西方的上帝，只是沒有人格化而已。因此，祭天在中國歷代帝王文化中都具有十分重要的地位。現存最完備、規模最大的皇家祭天場所便是天壇。該壇的建築，處處具有深奧的象徵意義。

　　天壇的建築以圓為主，祈年殿、圜丘壇等都是圓形，展現了古人「天圓地方」的思維。因為是天，所以祈年殿的頂瓦和天壇壇牆的牆頂瓦便是藍色，而非一般皇家所用的黃色。

　　在建築中精心使用數字「三」和「九」的典範，當數天壇，天壇的祈年殿高 9 丈 9 尺，象徵九重天；基座 3 層，每層臺階 9 級；東西兩配殿各有 9 間；東北有曲尺形長廊 72 間，後又建成 72 間配殿（8 個「九」），稱為七十二連廊。

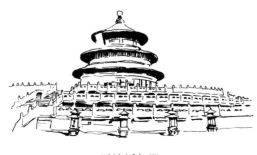

天壇祈年殿

祈求五穀豐登的祈年殿，將與農耕有緊密關聯的星宿、季節、節氣、月曆、時辰等都用數字表現了出來：祈年殿內共有 28 根高大的楠木柱，中間 4 根稱「通天柱」，象徵春、夏、秋、冬四季。中層 12 根柱，象徵一年的 12 個月，外層 12 根象徵一天的 12 個時辰，兩層相加共 24 根，象徵一年的 24 個節氣，加上中間 4 根「通天柱」，共 28 根，象徵天上的二十八宿；再加柱頂的 8 根童柱，共 36 根，象徵三十六天罡……殿頂下的雷公柱，象徵封建帝王的「一統天下」。所以，祈年殿的設計可視為「天人合一」思想的絕佳表現。站在殿內，仰視室頂，氣勢恢弘，頓生無限遐想，「天」的感染力滲透到人的每一根神經。據說，美國的外交家季辛吉博士，到中國十幾次，每次必去天壇。

而祭天場所的圜丘，則透過圓形的建築形式和通天之數「9」的應用，來表現天人合一：圜丘共三層，層層登高有入天之感。其中「9」的應用表現在臺階、欄板和鋪面石的數量上。圜丘每層臺階均為 9 階，每層的欄板數量都是 9 的倍數，如上層為 36 塊，中層為 72 塊，下層為 108 塊。不過最令人叫絕的還是每層鋪面石的數量。圜丘壇上層中心為一塊圓石（中心石），往外共鋪 9 圈弧形石。第 1 圈 9 塊、第 2 圈 18 塊、第 3 圈 27 塊……每圈增加 9 塊，故最外圈為 81 塊。中層仍鋪石 9 圈，繼續數字的神奇，第 1 圈為 9×10 塊……，第 9 圈為 9×18 塊。下層則從 9×19 直到 9×27 塊，所以 3 層 27 圈共鋪石 3,402 塊（中心石除外）。站在上層「中心石」（天音石、天心石）上，若發聲則會聽到彷彿是來自四面八方的回音，宛如站在被一種神祕氣氛所籠罩的奇異空間之中，真好似有一種「通天」的感覺。

古代還有哪些「通天」建築？

中國古代帝王希望天地相通，與天接近的建築手法，除了祭祀天地用的壇廟建築以外，還有幾種通天建築。

· 臺

臺，是中國一種獨特的建築形式。從歷史資料和考古發現來看，臺，在上古時代皆累土而成。其特點，一是高，二是臺上無頂。建築中的高臺，就是天地相通的象徵。

臺高是山的模擬，又是山的功能的延伸，無山的平原則建臺。臺從平地拔起，衝向上蒼。聳立外形和意義指向，透出一種神聖化的存在和象徵。從鄭州發現的商代夯土高臺開始，一直到明清故宮三大殿、天壇圜丘、祈年殿坐落的三層高臺，這種形制在古代建築中，幾乎一成不變。在古代人看來，「崑崙者地之中也」（《淮南子·天文訓》），即「崑崙」是大地的中心；「崑崙山為大柱，氣上通天」（《初學記》），即崑崙是天地相通的象徵。「三成（層）為崑崙丘」（《爾雅·釋地》），所以古人在想像中將崑崙意化為三重的高山（臺）。

臺無頂而空，以建築的形式明確了與神交流的功能，人登臺而獲得神性，或神之降臨而賜神性於人，是「通天以獲得天命」的發展形式。如同對山「登之乃靈，登之乃神」一樣，「登臺為帝」也成為上古神話中不可或缺的一個組成部分。周欲滅商，文王就趕緊建造靈臺。臺的功能是與天上的神交流，目的是為了獲得地上「為帝」的合法性，將政治上的王位爭奪塗上神聖的天命色彩。

· 明堂

中國古代建築中，明堂可以說是最獨特的禮制性建築。它的淵源久遠，是古代帝王祭拜神靈之所，後來又衍生出諸多禮制功能。明堂，多

採用方形構圖，整體上圓下方。上圓，代表天；下方，代表地。如東漢洛陽明堂、唐初明堂設計，都展現了「天地」崇拜的特徵。古代明堂制度「明堂者古有之也，凡九室。二九四，七五三，六一八。」將明堂九室配以 9 個數字。明堂之所以分九室，是效法天分九野，地分九州，是洛書九宮的另一個實物表現，也是「崇尚天地」最直接的表達。

雖然明堂建築的古制是儒家聚訟千載的建築之謎，但從古人對明堂的解釋來看，不論是一室明堂、五室明堂還是九室明堂，它們的共同特點都是將明堂與天地四時連結在一起，呈現了通天的本質。

陵墓的發展演變是怎樣的？

中國古代習用土葬，新石器時代已有墳墓這種建築形制。墓葬多為長方形或方形豎穴式土坑墓，地面無標誌。殷周的墓葬有了大量奴隸殉葬和車、馬等隨葬，但卻沒有墳丘。

大型墳丘，形成於戰國孔子時代。孔子將其父母合葬時曾說：「古也墓而不墳。封之，崇四尺。」因為孔子是一個東西奔走的人，為了便於識別，於是就築了四尺高的墳丘。此後，有墳丘的墓葬，成了一種文化風俗。如果人死下葬後不起墳丘，就子女而言，就是大逆不道，所以起墳丘，是一種對尊貴死者的「禮貌」。發展到後期，不僅築墓以起墳丘，而且墳前樹碑、種樹，直至在墓區建造陵寢建築與設「神道」、「石像生」等等，且墓丘越築越大、越來越高。

秦始皇陵更是空前絕後，規模龐大，封土很高，圍繞陵丘設內外二城及享殿、石刻、陪葬墓等，地下寢宮裝飾華麗。漢代，同樣以人工夯築的宏偉陵體為中心，四向有陵垣和門，構成十字形對稱布局，同時，在陵體上還築有祭祀建築，作為上陵朝拜和舉行隆重祭祀儀式的場所，其布局對後世陵墓影響很大。

魏晉、南北朝的陵制比較卑小，只相當於東漢時期地方官一級的墓葬形制，地下部分也比較簡陋，是中國相當提倡薄葬的時期。現今所留的主要是地面上的雕刻物，如碑、神道柱、石獸等，有很高的藝術價值。

唐代，是中國陵墓建築史上一個高潮，陵墓因山而築，氣勢雄偉（如唐乾陵）。由於帝王謁陵的需求，在陵園內設立了祭享殿堂，稱為上宮。同時陵外設置齋戒、駐蹕用的下宮。陵區內置陪葬墓，安葬諸王、公主、嬪妃，乃至宰相、功臣、大將、命官。陵區繼承了漢代四向對稱的布局，南向有了一套入口與導引部分，排列石人、石獸、闕樓等。

明代，陵體放棄了歷來的正方形布局，繼承和發展了唐宋的引導部分。其典例是北京明十三陵，它是封建社會後期陵墓建築的代表。十三陵各陵都背山而建，在地面按軸線安排寶頂、方城、明樓、石五供、欞星門、祾恩殿、祾恩門等一組建築，在整個陵區前設置總神道，建石像生、碑亭、大紅門、石牌坊等，塑造出肅穆莊嚴的氣氛。清代的陵墓建築布局和形制因襲明陵，建築的雕飾風格更為華麗。

帝王陵墓的選址有什麼風水講究？

風水，這個名稱的定義源於陰宅。晉代郭璞所著《葬書》中首先提出了「風水」之說：「葬者，乘生氣也。氣乘風則散，界水則止。古人聚之則不散，行之使者止，故謂之風水。」認為，死人安葬須選擇有生氣之地，生氣遇風則散，有水則止，故只有避風聚水才能獲得生氣。所以，陰宅往往選擇在能使萬物獲得蓬勃生機的自然環境之中。

帝王陵墓選址更為考究。陵墓作為社稷的重要組成部分，其選址必須象天法地、天人合一，刻意追求「龍穴砂水無美不收，形勢理氣諸吉咸備」的山川地勢，以為「山環水抱必有氣」的風水格局，可以保佑帝王萬世興旺。

　　為尋找風水龍穴，歷代陵寢建築幾乎均遵循「居中為尊」的易理觀念。選址時據風水理論確定陵寢方向，著重於陵區山水形勢，即所謂龍穴砂水整體上的權衡。在景觀上，山川形勢直接訴諸於人視覺感受上的高下、大小、遠近、離合、主從、虛實等空間形象，顯現著明晰的條理秩序，寄託著天人合一的理想，成為具有合於人倫道德和禮制秩序的精神象徵符號，景物天成，表現出尊卑、貴賤、主賓、朝揖、拱衛等關係。

　　以清東陵為例，整個陵區以層巒疊翠的昌瑞山為靠山，龍蟠鳳翥，玉陛金闕，如錦屏翠障；東有起伏的倒仰山，如青龍盤臥，勢皆西向，儼然左輔；西有薊縣境內的黃花山，似白虎雄踞，勢盡東朝，宛如右弼；朝山金星山形如覆鐘，端拱正南，如持笏朝揖；案山影壁山圓巧端正，位於靠山、朝山之間，似玉案前橫，可憑可依；水口山象山、煙墩山兩山對峙，橫亙陵區，形如闕門，扼守隘口；馬蘭河、西大河兩水環繞夾流，顧盼有情；群山環繞的格局遼闊坦蕩，金頂紅牆、玉柱碧瓦掩映在蒼松翠柏之間，構成了一幅自然和人文完美結合的壯麗畫卷。

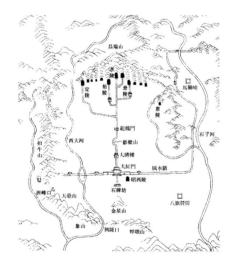

清東陵風水圖

什麼叫事死如事生？

按照易理思維，無論是生、是死，均是自然的規律。人在活著的時候要營建「陽宅」，尋求養生的環境，利於生存的氣場；而在死後也要建造「陰宅」，尋求安息的場所，利於神靈的轉世。在中國現存的大量陵墓中，不難看出「陰宅」的建造，實際上並不遜色於「陽宅」的土木之功。

從「墓而不墳」到「封土為墳」，展現了「禮」對墓葬文化的滲透與影響。起土為墳，是為死者的葬所做標記，便於祭奠與紀念，表現生者對死者感情上的那一份牽掛。《左傳》更是把「事死如事生」看作是「禮」的必須。

陵墓的等級實際就是活人社會地位的延伸，從葬儀到墓葬的設計與管理都是如此。

中國古代崇信人死之後，在陰間仍然過著類似陽間的生活，因而陵墓的地上、地下建築和隨葬生活用品均仿照陽間。秦始皇陵地下寢宮內的布置，是「上具天文，下具地理」，「以水銀為百川江河大海」，並用金銀珍寶雕刻鳥獸樹木，完全是人間世界的寫照；唐代陵園布局仿長安城，四面出門，門外立雙闕，神路兩側布石人、石獸、石柱、番酋像等；明清的祭祀區更是按周禮「三朝五門」的格局，在中軸線上設置了依次為大紅門、龍鳳門、祾恩門（清稱隆恩門）、陵寢門和方城門「五門」，外羅城、內羅城、方城與寶城合圍的神靈區，形成「三朝」，與陽間的宮殿本無二制。

古代陵墓有幾種布局方式？

中國陵墓是建築、雕刻、繪畫、自然環境融於一體的綜合性藝術。其布局可概括為三種形式：

以陵丘為主體的布局方式。此種布局以秦始皇陵為代表。其封土為覆斗狀，周圍建城垣，背襯驪山，輪廓簡潔，氣象巍峨，創造出紀念性氣氛。

　　以神道統領全局的軸線布局方式。這種布局重點強調正面神道。如唐代高宗乾陵，以山峰為陵山主體，前面安排闕門、石像生、碑刻、華表等組成神道。神道前再建闕樓，藉神道上起伏、開合的空間變化，襯托陵墓建築的宏偉氣魄。

　　陵墓群組的布局方式。明清的陵墓都是選擇群山環繞的封閉性環境作為陵區，將各帝陵協調的安排在同一處。陵墓群共用一條主神道，神道上設牌坊、大紅門、碑亭等，建築與環境密切結合在一起，創造出莊嚴肅穆的環境。

為什麼說乾陵是關中十八陵的典型代表？

　　在唐朝存在的 290 年中，除中宗子少帝之外，共有 21 個皇帝君臨天下，其中 19 個皇帝埋葬在關中。因高宗與武則天合葬一陵，所以關中就出現了 18 座唐陵，人稱「關中十八陵」。分布在關中渭河以北一帶起伏的山巒和高原上。

　　乾陵是唐十八陵的典型，是唐陵之冠，這是學術界的共識。但昭陵創建因山為陵的唐陵模式，規模也大於乾陵；昭陵周圍 60 公里，乾陵周圍 40 公里；昭陵陪葬墓 167 座，乾陵陪葬墓 17 座。那麼，為什麼說乾陵是唐陵之冠呢？其一，乾陵布局最好的呈現了因山為陵、氣勢雄偉的模式。梁山北峰最高為陵之主體，南二峰較低，東西對峙，為陵之天然門戶。這一點當然與選擇山勢好有關。「因三峰聳立，氣勢雄偉，蔚然壯觀，成為關中唐十八陵中『依山為陵』的典型。」其二，乾陵是唐十八陵中保存最完好的一座，不僅「地宮」未被盜，地面石刻群風貌猶在，尚能呈現當初的氣勢；陪葬墓壁畫也保存完好，題材廣泛，色澤豔麗，舉世矚目。所以有的學者說：

「乾陵是唐十八陵中最有代表性的一座陵墓，迄今保存最為完好。它作為世界聞名的名勝古蹟，吸引著千千萬萬的遊客。」其三，乾陵石刻群的傑出及影響深遠。乾陵的主體氣勢雄偉、宏大壯觀，因而石刻群也很集中。有些學者認為，乾陵石刻群不僅在數量上是以前帝王陵墓所無法比擬的，而且在創作題材的廣度和深度上，也是前代陵墓所少見的。而且，從乾陵開始，以後諸帝王陵的石刻群組合，均沿襲乾陵，並形成了固定的制度，可見其影響之深遠。

古人為什麼如此看重陵墓建築？

陵墓實際上是禮制性建築的一大分支。在儒家「慎終追遠」的孝道觀支配下，喪葬成了恭行孝道的重要環節，是禮的極為重要的組成部分。帝王的陵墓建築，與宮殿、壇廟、苑囿建築一樣，成為封建時代最高規格的重大建築活動。那麼，陵墓建築在古人的心目中到底具有哪些意義呢？

一是，侍奉意義。古人認為，人死後靈魂仍活在陰間，為此，把「事死如事生、事亡如事存」列為禮的要求，地下設有地宮墓室和隨葬品，地上設有寢殿、便殿。

二是，祭祀意義。東漢明帝開始確立的「上陵之禮」，被一直沿用。上陵朝拜並舉行隆重的祭祀儀式，是推崇皇權和鞏固統治的一種重要手段。

三是，蔭庇意義。最晚到漢代，葬地堪輿術已受到重視，帝王陵墓是皇帝「億年安宅之所」，被視為事關國運盛衰，帝運長短的大事。

四是，顯赫意義。宏偉的陵墓建築組群，在壯闊的自然景觀烘托下，獲得莊嚴、肅穆、神聖、永恆的藝術境界，很容易激發人們崇仰、敬畏的心情，有效的造成顯赫帝王威勢、強化皇權統治的作用。

景區景點連結

宮闕崔巍存史蹟，壇廟高致留遺痕

· 北京故宮

　　在明清北京城內中部，從明永樂十九年（西元 1421 年）直至清末的 490 年間，是明、清兩朝的皇宮。是中國現存規模最龐大、保存最完好的古建築群。

　　北京故宮又稱紫禁城，南北長 961 公尺、東西寬 753 公尺，四面圍有 10 公尺高的城牆，城外有寬 52 公尺的護城河，真可謂有金城湯池之固。紫禁城有四座城門，南面為午門，北面為神武門，東面為東華門，西面為西華門。城牆的四角各有一座風姿綽約的角樓，民間有九梁十八柱七十二條脊之說，形容其結構的複雜。紫禁城內的建築分為外朝和內廷兩部分，外朝的中心為太和殿、中和殿、保和殿，統稱三大殿，是國家舉行大典的地方。三大殿左右兩翼輔以文華殿、武英殿兩組建築。內廷的中心是乾清宮、交泰殿、坤寧宮，統稱後三宮，是皇帝和皇后居住的正宮。其後，為御花園。後三宮兩側排列著東、西六宮，是后妃們居住休息的地方。東六宮東側，是天穹寶殿等佛堂建築。西六宮西側，是中正殿等佛堂建築。外朝、內廷之外，還有外東路、外西路兩部分建築。外東路南部，是皇子居住的擷芳殿，俗稱南三所。北部是乾隆皇帝營建的太上皇宮殿 —— 寧壽宮。外西路南部，是皇太后居住的慈寧宮、壽康宮；北部，除皇太后居住的壽安宮外，還有英華殿等佛堂建築。

　　紫禁城代表了中國傳統建築技術的最高水準，也展現了中國傳統的思想文化，被譽為中國宮殿建築的典型。

· 北京天壇

　　天壇，在諸祭壇中規模最大，建築也最講究。天壇始建於明永樂十八年（西元 1420 年），與紫禁城同時完成。後世雖經幾次修建，但整體規畫與建築布局始終未變，占地面積約 280 公頃，大致相當於紫禁城面積的 4 倍。

　　祭祀的主體建築位於天壇偏東，呈南北中軸線布局，由南向北依次為圜丘（皇穹宇）、祈年殿。圜丘與祈年殿，一個祭天神、一個祈豐年，分別位於同一條中軸線的南北。它們之間以一條長達 360 公尺的「丹陛橋」大道相連。這條大道寬 30 公尺，高出地面 4 公尺，兩旁廣植松柏，人行其上，仰望青天，四周一片起伏的綠濤，由南往北，彷彿步入昊昊蒼天之懷，集中展現了這個祭天環境所要達到的意境。丹陛橋將兩組具有不同祭祀內容的建築連接在一起，成為一組完整的祭祀建築群體。

　　除上述主體祭祀建築群外，天壇還有齋宮、神樂署、犧牲所等附屬建築，在物質功能上滿足了祭祀的要求。中國古代工匠在這組祭天祈豐年的特殊建築群體上，發揮了他們無比的創造力，為人們留下了一顆建築史上的明珠。1998 年，天壇這一世界建築藝術中的珍寶，被聯合國教科文組織列入「世界文化遺產」名錄。

· 曲府孔廟

　　孔廟，也稱文廟，是分布最廣、規模與形制多樣的宗廟。與一般的宗廟有所不同，它既有儒家所推崇的一般崇祖的意義，又富於「尊孔」的人文精神含意。孔子及其儒學，在中國文化中影響十分深遠，作為「萬世師表」，在文人學子及全民中樹起了一個「準宗教」性質的偶

像，設廟以祭，成為浸透了儒學精神的建築文化內容。各地以曲阜孔廟為楷模，競相建造文廟，雖然規模、手法各有差別，而文化模式則基本一致，往往建泮池、「萬仞宮牆」、欞星門、金聲玉振牌坊、魁星閣、文昌閣、舞樂月臺、大成殿等，成為標舉文運、倡導倫理之象徵。

　　曲阜縣城原在孔廟東 5 公里，明正德八年（西元 1513 年）遷至孔廟處，新縣城以孔廟為中心，也是中國古代城鎮布局上的特例。孔廟占地近 10 公頃，縱長 600 公尺、寬 145 公尺，前後有八進庭院，殿、堂、廊、廡等建築共 620 餘間。前三進，都是遍植柏樹的庭園，是孔廟的前奏；第四進，為奎文閣建築組；第五進，為碑亭院；第六、第七進，為孔廟主要建築區；第八進，為後院。

　　曲阜孔廟是中國現存僅次於北京紫禁城宮殿的大型古建築群，也是中國古代大型祠廟建築的典型，保持著宋金以來的整體布局和金元以來數十座古建築，可視為研究金、元、明、清宮觀式建築的絕佳實例。

· 明十三陵

　　明十三陵是明成祖朱棣的長陵、仁宗的獻陵、宣宗的景陵、英宗的裕陵、憲宗的茂陵、孝宗的泰陵、武宗的康陵、世宗的永陵、穆宗的昭陵、神宗的定陵、光宗的慶陵、熹宗的德陵、思宗的思陵等十三個皇帝的陵墓。十三陵位於北京市昌平區天壽山下。始建於永樂七年（西元 1409 年），迄於清初，是一個規畫完整、布局主從分明的大陵墓群。

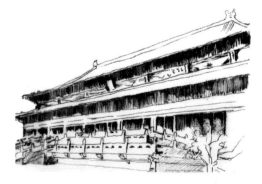

明長陵祾恩殿

78

陵區群山環繞，因山為牆。由南向北依次為石牌坊、大紅門、碑亭、石像生、欞星門，大紅門至長陵有長 6 公里餘的神道，是全陵的主幹道。經過 200 餘年經營，陵區逐漸形成以長陵為中心的環抱之勢。其他十二陵在長陵兩側，隨山勢向東南、西南環形安排，各倚一小山峰，拱衛主陵（長陵）。長陵外其他各陵不另立神道，只在陵前建本陵碑亭，殿宇、寶頂也都小於長陵。各陵的神宮監、祠祭署、神馬房等附屬建築，都分建在各陵附近。護陵的衛所，設在昌平縣城內。

在中國現存古代陵墓群中，十三陵在選址和整體規畫上都是非常成功的，是整體性最強、最善於利用地形的。從中我們可以了解到明代大建築群的規畫設計水準。

宗教建築

背景分析

宗教建築，是中國古代建築的重要組成部分，而且由於宗教的特殊性，使得宗教建築保存了許多古代建築的孤例。宗教建築，特別是外來宗教建築如何在其歷史發展的背景下，借鑑吸取其他建築的優點為我所用，創造出自己的形式與內容。宗教建築主要包括佛寺、石窟、道觀、清真寺等幾種類型。

· 佛寺

佛寺，是佛教僧侶供奉佛像、舍利（佛骨），進行宗教活動和居住的處所。

西元前 5 至 6 世紀，佛教在古印度誕生。西元前 3 世紀，印度孔雀王朝的國王阿育王大力推行佛教，使印度佛教步出國門，走向世界。傳

入中國是東漢永平年間（西元 58 至 75 年）。佛寺在中國歷史上曾有浮屠祠、招提、蘭若、伽藍、精舍、道場、禪林、神廟、塔廟、寺、廟等名；或源於梵文音譯、意譯，或為假借、隱喻，或為某種類型的專稱、別名，到明清時期通稱寺、廟。「寺」，原是古代官署名稱，東漢永平十年（西元 67 年），天竺高僧竺法蘭、攝摩騰等攜帶佛教經像來洛陽，最初住在接待外賓的官署——鴻臚寺，為了提供禮佛、譯經和傳法的場所給他們，漢明帝下詔，將此寺改建，由於佛經是用白馬馱回的，於是便被定名為白馬寺。這就是中國歷史上修建的第一座寺廟，後世相沿，以「寺」為佛教建築的通稱。

· 石窟

　　石窟，是一種特殊的宗教建築類型，是在陡壁山崖上開鑿出來的洞窟形佛寺建築，是早期佛教建築的一種形式。石窟源自印度傳入的佛教及石窟寺形制，其文化傳承與沿革關係，猶如中國佛塔源自印度佛教及其窣堵坡一樣。後來，隨著佛教在中國的本土化，中國宗教出現了佛、道、儒三教合一的趨勢，於是道教也有了石窟這種形式。可見，佛教石窟是石窟的主流和代表。

　　古印度石窟寺，作為禮佛的建築環境，有「支提」與「精舍」兩種類型。支提窟的平面，一般呈前方、後圓的馬蹄形，前面的方形空間為佛徒集合、說戒受懺的場所，其功能猶如佛寺的講堂；後面的半圓形空間，中心安置一舍利塔，周圍供佛徒繞塔禮佛，氣氛神祕而神聖。精舍式僧房，是呈方形的小洞，正面開門，三面開鑿眾多的小龕，空間僅七八尺見方，供僧人在龕內坐地修行，窟室後壁安置舍利塔或設講堂，是佛僧說法、禮佛與居住的場所。

· 道觀

　　一般而言，道觀是道教建築的統稱，它包括道宮、道觀、道院及廬、庵、廟、寺等。

　　東漢永和六年（西元 141 年），當漢代名臣張良的第 9 代孫張陵（亦稱張道陵），在遠古時期巫鬼道、春秋戰國時期的方仙道和黃老道的基礎上創立了道教之後，道教宮觀便應運而生。

· 清真寺

　　伊斯蘭教產生於西元 7 世紀初的阿拉伯半島。創始人穆罕默德，《古蘭經》是伊斯蘭教的經典。伊斯蘭教有嚴格的教義與宗教功課，這就是信阿拉、信天使、信經典、信先知、信後世的五信教義，和證言、禮拜、齋戒、天課與朝覲的五項功課。禮拜，是五功中最重要的功課，教徒每天須向聖地麥加方向做 5 次禮拜，禮拜之前，身體必須清潔。

　　清真寺，又稱禮拜寺，因為在古代中國把穆斯林叫回回，所以，清真寺也稱「回回堂」，是伊斯蘭教徒進行宗教活動的場所。

閱讀提示

　　第一，在中國古代，比較重要的宗教有佛教、道教和伊斯蘭教。其中，最有影響的應屬從印度經西域輾轉傳來的佛教。佛教建築、石窟，在中國的本土化進程中，風格時有創新，形成了獨具特色的建築文化與形式。

　　第二，道教作為本土的原生宗教，在發展演變中，在儒道釋三教合一的歷史潮流下，也有其自身不同於佛教建築的特點。

　　第三，伊斯蘭教由於教義、儀典的需求與不同，結合中國本土文化也形成了清真寺獨特的風格。

知識問答

佛教建築的發展歷史是怎樣演變的？

中國佛教寺廟建築的發展過程，就是印度佛教不斷中國化的過程。換句話說，就是外來文化和中國文化不斷結合的過程。可見，印度佛教的傳入並不是簡單的一成不變的照搬、移植，而是與中國民族傳統文化的融合，逐步中國化的結果。

從洛陽白馬寺的誕生到現在，中國佛教寺廟的建築歷史已近 2,000 年。受到廣大百姓的信奉，也得到統治者的重視與扶持。魏晉南北朝時期（西元 5 至 6 世紀）是佛教在中國傳播的第一個高潮。據記載，當時南方的梁朝就有佛寺 2,846 所，出家僧尼 8 萬 2 千 7 百餘人；北方的北魏有寺院 3 萬餘座，僧尼 200 多萬人。唐朝是佛教在中國發展的盛期，幾代帝王都崇信佛教。他們在京都設立譯經院，聘請中國國內外高師，培養了大批高僧、學者；在各地興建官寺，僧人受到禮遇，使中國佛教不僅自身得到發展，而且還傳向朝鮮、日本和越南。但隨著佛教勢力的壯大，危及了朝廷利益，所以在北魏太武帝、北周武帝和唐武宗時，曾先後發生過禁佛事件。但這種較大規模的禁佛事件，在歷史上只占很短時間。事件過後，佛教仍然得到重視與發展，並逐步與中國本土文化傾向相融合，形成了具有中國特色的佛教。佛寺建築，因而也成了中國古代建築中很重要的一個組成部分。

從早期佛寺到唐朝初期，中國的佛教寺廟主要是以佛塔為中心的廊院式建築群。據《魏書·釋老志》，「自洛中構白馬寺，盛飾佛圖，畫跡甚妙，為四方式。凡宮塔制度，猶依天竺舊狀而重構之，從一級至三、五、七、九。」說明最初的佛寺以塔為中心，四周用堂、閣圍成方形庭院。

從唐朝開始，佛寺逐步發展成以佛殿為中心的縱軸式排列、左右對稱的建築群。一開始，寺中的佛塔和佛殿並列。繼之，佛塔安置在佛殿之後。

最後，將佛塔安置在寺外，或者另建塔院。這樣，佛殿就逐步成為佛寺的中心，並逐步發展成為伽藍七堂的形式：佛殿、法堂、山門等，布列在中軸線上；僧房、庫廚、西淨、浴室等念經、生活場所，布列兩旁。現存大量的漢地寺廟均為此種形制，但也還有一些佛寺仍然保存了以塔為中心的布局形式。如山西應縣佛宮寺等，其原因是由於地處偏遠，北疆的遼代保留了唐代遺風而造成的。

中國佛寺建築主要分為幾種？

中國地域廣闊，民族眾多，各地的自然環境、歷史背景、宗教信仰和民情風俗不同，佛教寺廟建築的類型也不盡相同。依據佛教傳入的路徑劃分佛寺類型，一般來說，印度佛教傳入中國的路線有三條。第一條，從印度經中亞，再藉由陸上通道「絲綢之路」傳入中國。第二條，從印度、尼泊爾傳入中國的西藏和其他地方。第三條，從印度透過斯里蘭卡、泰國、緬甸傳入中國。相應的，產生了三種不同類型的佛教與佛寺。

· 漢地佛教 ── 漢傳佛教寺廟

透過中亞，經絲綢之路傳入中國的佛教，主要流行於漢族聚居區，稱北傳佛教，亦稱漢地佛教或漢傳佛教。漢傳佛教的佛寺數量多、分布廣。

· 藏傳佛教 ── 藏傳佛教寺廟

西元 7 世紀中葉，唐代文成公主嫁往西藏，與吐蕃王朝贊普松贊干布結婚，文成公主帶去了漢傳佛教。同時，松贊干布又與尼泊爾的尺尊公主結婚，尺尊公主帶去了印度佛教。100 年後，吐蕃贊普赤松德贊又從印度請來了高僧蓮花生，蓮花生又帶去了印度佛教中的密教。漢傳佛

教、印度佛教、印度密教與西藏本地原有的宗教苯教相結合，這便產生了藏傳佛教。藏傳佛教也稱喇嘛教，主要流行於藏族、蒙古族等聚居區。喇嘛教佛寺主要分布在西藏自治區和內蒙古自治區以及青海、甘肅、四川、雲南等省。

· 小乘佛教 ── 南傳上座部佛教寺廟

　　透過第三條途徑傳入中國的佛教，稱南傳上座部佛教，亦稱小乘教，主要流行於雲南省西雙版納傣族自治州、德宏傣族景頗族自治州和保山、臨滄等地。信奉者多為傣族、布朗族、德昂族和部分佤族同胞。小乘佛教傳入的時間大約在西元 7 世紀，佛寺主要分布在雲南省西南部。

漢傳佛教寺廟的主要特點是什麼？

　　由於深受宮殿、王府、壇廟、住宅等傳統建築模式的影響，漢傳佛教寺廟一般都由一組又一組的庭院式建築組成，中軸線分明，左右對稱。寺廟的等級不同，大小不同，寺中庭院的數目也不相同。規模小、等級低的寺院，一般只有一兩個庭院。規模大、等級高的，一般有四五個以上的庭院。唐代的扶風法門寺，屬於皇宮之外的內道場，是一座規模宏大的皇家寺院。其庭院數目，多達 24 個。北京的潭柘寺，歷來都是一座重要的中國名剎，有左、中、右三條軸線，其庭院也依次布列在三條軸線上。

　　在漢傳佛教寺廟中，單體建築的種類非常豐富。殿、堂、樓、閣、廊、廡、亭、臺等，凡是中國古代建築中的諸多類型，在漢傳佛教寺廟建築中幾乎都有。在這些建築物中，梁架交錯、斗拱支撐、木榫卯接，人字形兩面坡屋頂上鋪著青瓦、琉璃瓦或者鎦金銅瓦，屋脊上還安置有各類裝飾品，都是中國古代建築中常常採用的傳統模式。

當然，由於受到地形條件的限制，各座漢傳佛教寺廟的建築布局也並非完全一樣。一般來說，修建在平地上的寺廟主要是長方形，主殿排列於中軸線上，配殿位居兩側，整體布局嚴謹、整齊。修建在山麓或山上的寺廟，大多順山勢布局，殿堂層層遞高，主殿位置突出，配殿環列前後或左右。這種寺廟的布局突出了主體，又富於變化，有的修建在懸崖絕壁上，如山西渾源的懸空寺，遠看似空中樓閣。還有的跨谷建橋為基，上築佛殿，如河北井陘福慶寺的橋樓殿，遠看似空中彩虹。這些都是中國漢傳佛教寺廟建築中的特殊類型，也是中國古代建築的精品和傑作。

北京智化寺智化殿

什麼叫伽藍七堂？

漢傳佛教講究伽藍七堂制。伽藍，是梵語僧伽藍摩、僧伽藍的略稱，又稱僧園、僧院。原指僧眾所居住的園林，後來一般用來稱僧侶所居住的寺院、堂舍。古人認為，寺院的殿堂即佛面，表示頂、鼻、口、眼、耳。所謂伽藍七堂，實際指的是寺院應具備的主要殿堂，七堂的種類、配置和用途，因宗派和時代的不同而各有不同，即使同在一宗，因地域、環境，也互有增減。

唐宋時期，禪宗的「七堂」，是指以佛殿或佛塔為主體，輔以法堂、僧堂、庫房、山門、西淨與浴室等主要殿堂建築，其基本功能在於禮佛、藏經與生活起居。明清以來，佛寺建築格局已成定式，一般在中軸線上由南向北依次分布山門殿、天王殿、大雄寶殿、法堂、藏經樓、毗盧閣、觀音殿。大雄寶殿是佛寺的主體建築，東西兩側的配殿為鐘樓與鼓樓，伽藍殿與祖師堂，觀音殿與藥師殿相對應。大的寺院還有五百羅漢堂、佛塔等建築。中軸線東側分布僧房、香積廚、齋堂、執事堂等，是寺內僧人的起居生活區。現在，自寺院對外開放後，生活區一般都後移，或在寺院後側重建。中軸線西側主要為禪堂、接待室等，是前來掛單僧人修行之所，現在也基本上對外開放，有的則闢為文物陳列室或佛經流通處，不少寺院還辦起素餐館、商品服務部，為遊人、香客服務。

藏傳佛教寺廟的主要特點是什麼？

藏傳佛教寺廟，一般稱為喇嘛廟。這類佛教寺廟又可分為三種：第一種，漢式建築的喇嘛廟。如北京的雍和宮、青海樂都的瞿曇寺、山西五臺山的羅睺寺等。它們的整體布局與漢傳佛教寺廟大致相同。第二種，漢藏建築結合式。如河北承德普寧寺、普樂寺等。寺的前部為典型的漢族建築形式，寺的後部則為典型的藏族建築形式。第三種，為藏式建築。如拉薩布達拉宮、日喀則扎什倫布寺、青海塔爾寺等。這類寺廟雖然屬於藏式建築，但其中也融入了數量不等的漢族建築形式，比如採用漢族形式的屋頂，上覆琉璃瓦，屋頂的斗拱結構也是漢族的典型樣式。這裡著重介紹藏式喇嘛廟的主要特點：

藏式喇嘛廟一般都依山就勢建造，根據其教義，寺內有大殿、扎倉、拉康、囊謙（活佛的公署）、辯經壇、轉經道（廊）、塔（藏經塔或紀念塔），以及大量喇嘛住宅建築。各個扎倉和囊謙相對集中，沒有明顯的整體規畫。殿堂高低錯落，布局靈活，主要的佛殿、扎倉等位置突出，其他殿宇，環列

周圍，遠遠望去，給人一種屋包山的感覺。寺廟周圍，環以高大的圍牆，狀似城堡。西藏寺廟有一種堅固、宏偉、鮮明、濃烈的特殊風格。

藏式喇嘛廟中的殿堂一般都為密梁平頂構架，部分使用漢族形式的木構架屋頂。殿堂雖然功能不同，體型不一，但寺院建築在外形上還是有著許多共同的特點。牆很厚，有很大的收分，窗很小，因而顯得雄壯堅實。檐口和牆身上大量的橫向飾帶，呈現多層的感覺，藝術的增加了建築的尺度感。

關於建築色彩，教義規定經堂和塔都要刷成白色，佛寺刷成紅色，白牆面上用黑色窗框、紅色木門廊及棕色飾帶，紅牆面上則用白色及棕色飾帶，屋頂部分及飾帶上重點點綴鎦金裝飾，或用鎦金屋頂。這些裝飾和色彩上的強烈對比，有助於突出宗教建築的重要性。

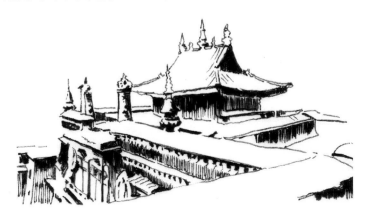

西藏布達拉宮紅宮五世達賴靈塔殿頂

什麼是曼陀羅？

曼陀羅，佛教名詞，梵文 Mandala 的音譯，即法壇，又名壇城、闍城，源於印度佛教密宗，是密宗本尊及其眷屬聚集的道場。古代印度密宗修習密法時，為防止魔眾侵入，遂築方、圓形區域或土壇，安請諸尊神像於此以祭供，事畢像廢，故一般將區劃的地域稱為曼陀羅，是密宗的主要組成部分。

以密宗為基礎的藏傳佛教，特別注重修法儀軌。因此，在修法、受戒、驅妖時，一定要築曼陀羅。曼陀羅基本上是十字軸線對稱、方圓相間、「井」字分隔的空間。在「井」字分隔成的 9 個空間或相間隔的 5 個空間裡，按各種曼陀羅的要求安排佛菩薩，再現佛經中描述的世界構成形式。

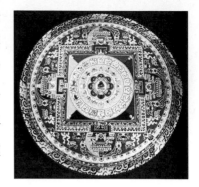

曼陀羅

曼陀羅運用到建築上，有的成為寺廟整體布局的構圖，如西藏桑耶寺、承德普寧寺後部、普樂寺後部等；有的則成為佛殿的造型樣式，如北京雍和宮的法輪殿、承德普寧寺的大乘之閣等；還有的演繹成金剛寶座、須彌山等表現形式。

另外，發展到後來，修法時所築的壇及佛像也被繪成圖案，亦名曼陀羅。在曼陀羅中，能攝盡密教所有的問題，其構圖繁華典雅，內容博大精深，是西藏佛教大師獨特心理體驗和創造性想像的產物，是關於宇宙構成模式的闡述，具有宗教和哲學、心理學和美學的深刻意義和價值。

什麼是扎倉？

扎倉，就是經學院，是喇嘛們研修佛經和學習其他知識的場所。按喇嘛教規，大型寺院實行「四學」制，設四「扎倉」（經學院），分別修習顯宗、密宗、曆算和醫藥。各扎倉都是大型經堂建築，其中修習顯宗的扎倉為入寺喇嘛共用，規模最大，稱為「都綱」（大經堂）。喇嘛廟的等級、規模不同，扎倉的數目也不同，而且差別很大。少的一、兩個，多的可達五、六個。

都綱，規模龐大，柱網縱橫排列，空間呈回字形。中部升高，凸出天窗，周圍低平；或中部上下貫通，四周為二、三層圍廊。由於都綱是容納眾

多僧人共同習經的場所，所以需要這種空間利於採光通風，後來變成一種固定的空間形式，也常用於供佛的殿閣，是喇嘛廟建築中最富有宗教藝術特徵的形式之一。

藏傳佛教寺廟中最有宗教特徵的三種建築形式是什麼？

都綱（大經堂）、曼陀羅（法壇）、喇嘛塔。

南傳上座部佛教寺廟的主要特點是什麼？

最初，南傳佛經的傳布只是透過耳聽口傳，沒有建立寺廟。直至 16 世紀明朝隆慶時期，由緬甸國王派來的僧團才帶來佛經與佛像，在雲南景洪地區開始大造寺、塔，並將佛教進而傳至德宏、孟連等地，使上座部佛教得以盛行於傣族地區，從而發展到人人信教、村村有寺、寨寨有塔的局面。佛寺殿堂內外裝飾華麗，色彩鮮豔奪目。在藍天、白雲和綠樹的掩映下，造型靈巧美觀的南傳上座部佛教寺廟，呈現超凡脫俗之感，引人注目。

南傳上座部佛教（小乘教）寺廟，深受漢族建築、泰緬建築和傣族民居建築的影響，有宮殿式、干欄式和宮殿干欄結合式三種。因為小乘教只認釋迦牟尼為佛，寺廟建築便以佛塔和釋迦牟尼佛像為中心，因此，大殿或塔是寺的中心。佛殿供奉著高大的佛像，所以這些佛殿的屋頂都很高聳，體態龐大。為了減輕這些屋頂的笨拙感，當地工匠對它們進行了多方面的處理。首先是把龐大的屋頂上下分作幾層，左右又分作若干段，讓中央部分突出，使碩大的屋頂變成一座多屋頂的組合體；其次又在屋頂的幾乎所有屋脊上都布滿了小裝飾，動物小獸、植物卷草，一個接著一個，中央還點綴著高起的尖剎，使這些不同方向、不同高低的正脊、垂脊、戧脊彷彿成了空中的綵帶。佛寺四周有經堂、僧舍等環列。它們之間沒有中軸對稱的關係，布局靈活，只在寺門與佛殿之間有小廊相連。所以這裡的佛寺不論在整體設計還是個體

建築的形象上，都表現出傣族地區建築群體布局靈活自由和形象輕巧靈透的特殊風格。

現存具有歷史代表性的佛寺建築有哪些？

由於宗教的原因，佛教在更替跌宕的歷史中，為中國古代文化寶庫保留了大量的建築精品和孤本。

- 唐代，五臺山南禪寺大殿（西元 782 年）和佛光寺東大殿（西元 857 年），是佛教建築保存時間最長的，也是中國古代建築現存最古老的木構建築。

- 宋代，有河北正定隆興寺的摩尼殿、浙江寧波的保國寺大殿、河南登封少林寺初祖庵大殿、湖北當陽玉皋寺大雄寶殿等。

- 遼代，有天津薊縣獨樂寺的山門和觀音閣、遼寧義縣奉國寺大雄寶殿、山西大同華嚴寺薄伽教藏殿、大同善化寺大雄寶殿等。

- 金代，有華嚴寺大雄寶殿、善化寺山門與三聖殿及普賢閣、山西朔州崇福寺的彌陀殿和觀音殿等。

- 元代，有山西平遙鎮國寺天王殿、上海嘉定真如寺大殿、蘇州雲岩寺斷梁殿等。

- 明代建築和清代建築，數目就更多了，北京的智化寺、四川平武的報恩寺、青海樂都的瞿曇寺等，都是明代建築中的代表。

- 北京雍和宮、河北承德的普寧寺和普樂寺等，則是清代建築的典型。

佛教寺廟，真是中國珍藏豐富的古代建築藝術寶庫。

石窟建築在中國是如何發展的？

石窟是開鑿在山崖岩壁上的石洞，是早期佛教建築的一種形式。古印度

石窟寺作為禮佛的建築環境，有「支提」與「精舍」兩種類型。支提窟的平面，一般呈前方、後圓的馬蹄形，前面的方形空間為佛徒集合、說戒受懺的場所，其功能猶如佛寺的講堂；後面的半圓形空間，中心安置一舍利塔，周圍供佛徒繞塔禮佛，氣氛神祕而神聖。精舍式僧房，是呈方形的小洞，正面開門，三面開鑿眾多的小龕，空間僅七、八尺（2.3～2.7公尺）見方，供僧人在龕內坐地修行，窟室後壁安置舍利塔或設講堂，是佛僧說法、禮佛與居住的場所。

漢傳佛教最早是沿著古絲綢之路傳入的，中國早期的石窟寺也是隨著佛教的流入出現在這條古道的沿途。現在發現最早的石窟是位於新疆的克孜爾石窟，開鑿於西元3世紀末或4世紀初。窟的形狀多為印度的支提窟形式，窟中央有一塔柱。另一處早期石窟就是絲綢之路上的敦煌石窟，位於甘肅省河西走廊的西端，是中國通向西域的出入關口，又是絲綢之路南北道的會合點，佛教隨著商貿很早就傳到了這裡。對於往來於茫茫荒漠的商人來說，祈求佛祖保佑平安的願望更為強烈，宗教的要求加上有利的經濟條件，使這裡的石窟得以連綿不斷，從西元5世紀的南北朝時期一直到14世紀的元代，莫高窟成為中國規模最大、持續時間最長的古代石窟。

隨著佛教的傳入，黃河流域也出現了很多石窟，其中比較著名的有甘肅永靖的炳靈寺石窟、天水麥積山石窟，山西大同雲岡石窟、太原天龍山石窟，河南洛陽龍門石窟、鞏縣石窟，及河北邯鄲響堂山石窟等。這時的鑿窟技術與藝術都有了進步，出現了中國本土化的明顯特徵。石窟採取精舍式方形的平面，附合了中國傳統的建築平面，將窟底中心柱改為佛座，並在窟口前部做出列柱前廊，使整個石窟外觀以木構殿廊昭示於天下。窟內的天花技術和藝術的運用也頗為嫻熟，柱礎、闌額、斗拱、卷殺及造廊技藝等，都具有中國風格與中國情調。

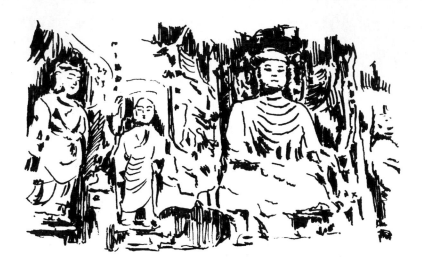

龍門石窟奉先寺盧舍那

　　為了使佛像更具神力，石窟造像越造越大，而且由窟內發展到窟外，這一趨勢在唐朝得到發展。如唐開元元年（西元713年）開始動工的樂山凌雲大佛，共經歷4代皇帝，歷時90年才完成，成為目前世界第一大佛。唐末發生唐武宗的禁佛滅法以後，中原地區佛教受到打擊，石窟的建設轉向南方，四川地區成了石窟的集中地區，先後開鑿了廣元千佛崖石窟、大足北山石窟、寶頂山石窟等，一直延續到明朝。

為什麼石窟建築會逐漸衰退停滯？

　　石窟文化衰退的原因是多方面的。首先，自宋始，理學漸漸統治了中國人的文化頭腦，人們對佛與佛教的迷醉，逐漸「降溫」，由於儒、釋、道之學的漸趨融合，人們漸漸覺得，佛是應當加以崇敬的，但崇佛不等於一定要那般艱苦絕倫，耗盡民力與資財鑿建石窟，只要「即心是佛」，心中有佛，也便是禮佛，對佛的虔誠崇拜漸漸轉變為一種「虛幻」、「空幻」的、淡泊處世的人格修養與生活情調。而明代中葉，「資本主義」思想的萌芽，則進

一步削弱了對佛教的專注熱忱。中國佛教的「方便法門」轉而促使人們對佛教採取隨意的文化態度，同時供養人的減少，也直接減少了開鑿石窟所需的資財，於是石窟建築文化的衰頹成了必然的事情。

道觀建築的歷史是怎樣演變的？

中國的道觀，濫觴於遠古，成型於漢代，完善於唐代，發展於宋、元。

從遠古到道教創立之前，中國古代有不少人信奉鬼神，崇拜神仙、黃帝和老子。每到一定的時候，他們都要聚集在一定的地方舉行活動，占卜算卦、求神拜鬼、祭祀祖先等等，這些地方就是具有道觀性質的宗教場所。

從道觀建築的發展歷史來看，中國道觀的正式出現是在漢代。道教創始人張陵棄官之後，在四川鶴鳴山正式創立了道教。他和弟子們在靜室中研讀《道德經》，習練吐納導引、祈神拜鬼、反思懺悔。靜室是他們的宗教活動場所。據記載，靜室的建築相當簡單，下為土壇，上為茅屋。因此，靜室就是道觀的前身。

隨著道教的傳播與發展，道觀建築也經歷了從簡單到複雜的過程。到了唐代，因為樓觀臺的道士曾經支持過唐高祖李淵打天下，唐代皇帝又稱是道教始祖老子的後裔，所以十分推崇道教，道觀建築發展也迎來了頂峰時期。唐高祖李淵、唐高宗李治等都曾先後下詔修建道觀。據記載，唐代時中國有道觀 1687 座之多。唐高宗李治更是追崇老子，封老子為「太上玄元皇帝」，在長安的道教宮觀太清宮中，居然在老子這一道教「教祖」的塑像之側，侍立著唐高祖、太宗、高宗、中宗和睿宗五代帝王的塑像，好像在一個老師旁邊恭恭敬敬的侍立著一群小學生。這種文化奇景，也只有大唐才有，展現了唐代旺盛的道教及其建築文化發展勢頭。唐時的道觀不但數量多，而且規模很大，有的道觀擁有三清殿、說法院、經樓、師閣、師房、步廊、軒廊、門樓、齋堂、寫經房、尋真臺、祈真臺、望仙臺、九仙樓、淨人坊、燒香坊等

數十座高大雄偉的建築物，有的還闢有藥圃、果園和水池。唐朝統一了過去對道教建築的多樣名稱，一律統稱為道觀或道宮。在道觀建築的布局上也已形成定式，即每座道觀的建築都有山門、中庭、殿堂、寢殿等。這些主體建築均被安置在中軸線上，兩旁修有廊廡，廊廡的兩側還建有旁屋。道觀的後部，一般都建有園林、掘有水池。這種建築布局，經過宋、金、元、明、清各代的繼承和發展，一直保持到現在。

什麼是治、廬、靖、館、觀、宮、庵？

治、廬、靖、館、觀、宮、庵等，實際是在不同歷史時期道教對道觀採用的不同稱謂。

漢代，張陵創立道教之後，到四川青城山傳播道教。在全中國建立了 24 個治，以後又增加了 4 個治，變為 28 個治。治，就是他們修煉、傳道、舉行宗教儀式的場所。每個治，都是一組建築簡樸的宗教建築群。在各個建築群中，都把主體建築安排在南北中軸線上。主體建築叫做崇虛堂，面闊 6 間。在崇虛堂中設有崇玄臺，臺上安置大香爐。這是當時舉行重大宗教活動的場所。在崇虛堂的北面，還有一座建築物，名叫崇仙堂，面闊 7 間，規模不小。由此可見，這種治的建築，就是最早的道觀。

魏晉時期，治的名稱被廬或靖（靜）所代替。到了南北朝時期，道教建築在南朝被稱為館，在北朝又被叫做觀。此時的廬、靖、館、觀，和漢代的治一樣，也是一組一組的道教建築群。其主體建築也安置在南北中軸線上，所不同的是，廬、靖、館、觀的規模比治大，單體建築的數目比治多，建築的陳設和裝飾也比治複雜、壯觀。

唐代時，過去的治、廬、靖、館等名稱，一律統稱為道觀。規模龐大或者皇帝敕建的道觀，被稱為道宮，並一直被後代沿用。

中國清真寺建築是如何發展的？

產生於西元 7 世紀初的伊斯蘭教傳入中國，是在唐朝永徽二年（西元 651 年）。它的傳入，主要透過陸地與海上兩條路線。陸上交通，主要透過絲綢之路，自阿拉伯半島經波斯、阿富汗到達中國的新疆，再經青海、甘肅而達長安。海上，是由波斯灣出發，經阿拉伯海、孟加拉灣，穿馬六甲海峽而到達當時中國對外貿易的口岸廣州、泉州、杭州、揚州等地。中國古代四大清真寺，即廣州懷聖寺、泉州清淨寺、杭州真教寺和揚州清真寺，都是在這一時期建造的。

13 世紀，由於成吉思汗的西征，大批波斯與阿拉伯人被迫遷入中國，使伊斯蘭教在元朝進一步傳到中國的內陸，於是在中國的通商口岸城市，新疆、甘肅、寧夏、青海、陝西及內陸各地，都陸續興建了禮拜寺，清真寺建築遍及全中國。據傳說，元延祐二年（西元 1315 年），咸陽王奉敕重修陝西長安寺，奏請皇帝賜名「清真」，以示稱頌清淨無染的真主。從此，清真寺成了伊斯蘭教禮拜寺在中國的通稱。

中國的清真寺，大體可以分為早期通商口岸城市的清真寺、新疆地區的清真寺和內陸各地的清真寺三種類型。

中國清真寺在布局上有哪些特徵？

清真寺主要建築有禮拜殿（又稱大殿）、邦克樓、講堂、浴室，以及阿訇辦公、居住用房等附屬建築。

內陸各地清真寺，一般按規則的中軸對稱設計，組成前後規整的院落。前面為大門、二門，門內兩旁安排講堂和阿訇辦公用房。原本細高的邦克樓成了多層樓閣，安排在中軸線上，或單獨建造，或建在大門或二門之上。大殿是清真寺中的主體建築，是宗教活動的中心，由前廊、禮拜殿和後窯殿三

部分組成，圓拱形的穹隆頂不見了，代之以幾座屋頂相勾連的殿堂。此外尚有浴室及附屬用房等。

　　新疆的禮拜寺建築，不採取中軸對稱和重重院落的形式，而運用了非對稱形的自由布局。一座清真寺是以禮拜殿為中心，邦克樓與大殿可以連在一起，也可獨立，經堂、水房和其他辦事及生活用房都安排在禮拜堂四周，沒有一定之規，根據寺的大小及所處地盤、地勢而定。建築之間以綠地相連，有時還設計有小水池，使整座清真寺空間顯得自由活潑。

　　雖然，清真寺建築布局形式多樣，但也有必須遵循的原則：按伊斯蘭教規，做禮拜時必須面向麥加，所以不論寺的大門朝向如何，大殿的神龕必須背向麥加（因麥加在中國之西，故神龕背向西方）。這樣，往往出現大門在大殿的後面或左右側的布局形式。

　　大殿內不供偶像，殿的規模取決於附近信徒的多少，其平面布局多種多樣。殿內滿鋪地毯，信徒做禮拜要脫鞋進入。

　　殿內神龕前左側建宣諭臺，是阿訇講述教義之處，位置固定，但樣式無定制。

早期異域風格清真寺

什麼是邦克樓？

　　邦克樓也稱喚醒樓，即中亞禮拜寺的「密那樓」，原是塔形，稱「密那塔」或「光塔」，供召喚教徒做禮拜之用，是伊斯蘭宗教建築的典型標誌。

早期清真寺有什麼特點？

　　早期清真寺，由於傳播途徑在海上，故主要集中在廣州、泉州、杭州、揚州等沿海城市。

目前保留下來的，有廣州懷聖寺、泉州清淨寺等處。這些清真寺多由大食（阿拉伯）、波斯等國的傳教士和商人建造，多用磚石砌築。其平面布局、外觀造型及細部處理，大多深受阿拉伯建築形式的影響，呈現出強烈的異域風格。

中國的清真寺有什麼特點？

伊斯蘭教傳入後期，在中國一些伊斯蘭教徒比較集中的地區和青海、甘肅、陝西等省的一些城市中，都普遍的建有清真寺。

從外觀上看，中國清真寺雖然都有伊斯蘭教所要求的建築內容，每座寺院都有禮拜堂、邦克樓、水房、經堂等，但這些建築揚棄了阿拉伯地區伊斯蘭教建築的形式，而採用了中國當地傳統建築的殿堂、樓閣樣式。在建築外形的裝飾上也都用了傳統的裝飾手法。如殿堂屋頂用的是琉璃屋脊與鴟吻、脊獸及梁枋、掛落等處的磚雕紋飾。

從內部裝飾看，這些清真寺的禮拜堂內，儘管裝飾的位置（如梁枋、立柱）、形式（如傳統彩畫）大致相同，但是內容上卻用了大量植物紋與阿拉伯文字。還有中國各地習用的匾額與對聯，也多以阿拉伯文字書寫，且內容多與伊斯蘭的信仰與教義有關。

西安化覺巷清真寺經堂

中國各地清真寺，從外觀形式到室內外裝飾，都表現了漢民族傳統文化與外來阿拉伯伊斯蘭文化的結合。但是，這二者之間似乎尚未達到十分融合的程度，還沒有形成一種成熟的新形式。

新疆地區的清真寺在裝飾上有什麼特點？

新疆地區清真寺的裝飾紋樣，幾乎都採用植物、幾何紋與阿拉伯文字的圖形，一般不用動物紋樣。幾何紋樣中，常用四方形、套四方成八角形、圓形或套圓形。它們都反映了伊斯蘭教天地融合的觀念。植物紋中既有寫實的，也有相當圖案化的。它們往往連綿不斷、反覆盤捲，象徵宇宙萬物生命力的頑強與連續。

清真寺裝飾不採取滿堂裝飾的方式，而是重點裝飾，集中表現在建築的外牆面、門頭門面，禮拜堂的立柱、天花板、窗和邦克樓這幾個部分。清真寺各部位裝飾的色彩多比較清麗，使整體環境和內外空間都保持著一種清新的格調，反映了伊斯蘭教所追求的清淨與純潔。

· 外牆

清真寺的外牆，除了用連續的尖券門、窗或壁龕，造成特徵顯著的外貌之外，多用磚、瓷磚、玻璃或石膏花在牆面上拼出花紋進行裝飾。顏色常以藍、藍紫、黃、土黃、綠等，與白色相配，色彩鮮明而不濃豔。

· 大門

大門，是通向殿內聖龕的重要入口，也是裝飾的重點。尖券門設有券邊，券門的周圍滿鋪著色彩繽紛的石膏花飾，有卷草、花卉、萬字、幾何等紋樣。

· 室內

由於禮拜殿要容納成百上千的信徒前來禮拜，所以多採用梁柱結構打造成寬廣空間。室內成排上百的木柱，成為清真寺內裝飾重點。木柱少有方、圓形而多呈多面形，其中又以八角柱居多。雖然室內天花面積也相當大，但卻不作重點裝飾，大多數禮拜寺只對藻井部分進行裝飾。

· 窗戶

　　清真寺的窗戶，無論是尖券還是長方形窗，面積都相當大，而且多朝向清真寺的內院。在這些窗戶上都滿布花格，用細細的櫺條組成不同形式的幾何紋，而且在相鄰的兩個窗，甚至在一個大窗戶上下兩扇窗上的花格紋也互不雷同。這種極富變化的花格窗無論從外或從裡觀看，都具有強烈的裝飾效果。每當陽光低斜，這些窗戶投在地面上的花影，更使寺內增添神采。

新疆喀什阿巴和加麻札大禮拜寺室內

· 邦克樓

　　清真寺特有的邦克樓，高高聳立在寺的大門兩旁或寺的周圍，是世界各地清真寺共同的標誌。所以，它們的形象與裝飾總受到特別的重視。儘管邦克樓都具有瘦高的外形，但設計者和工匠透過對這些塔樓的不同分段處理，運用陶磚、瓷磚、琉璃磚、灰面、石膏面等不同材料的不同質感與色彩，又有不同的花紋裝飾，使眾多的塔樓從整體到細部，都呈現出不同的形象與風格。

景區景點連結

古寺存舊夢，樓臺印史痕

· 顯通寺

　　顯通寺，位於山西省五臺山腹地臺懷鎮。這是中國一座興修時間僅次於洛陽白馬寺的古老寺院。寺內珍藏著許多珍貴文物，是五臺山五大禪處之首，也是漢傳佛寺的代表。

　　布局嚴謹的顯通寺，占地面積 4.3 公頃，有大小房屋 400 餘間，是佛教聖地五臺山規模最大、歷史最久的一座寺院。布列於中軸線上的 7 間大殿，從南往北，依次為觀音殿、大文殊殿、大雄寶殿、無量殿、千缽文殊殿、銅殿和藏經樓。鐘樓、配殿和僧房布於兩側。

　　和五臺山其他佛教寺廟一樣，顯通寺主要供奉的是文殊菩薩像，擁有鑄於明代的千手千缽千釋迦文殊菩薩像，以及銅殿和銅塔，非常珍貴。

大金塔寺

雲南瑞麗姐勒金塔

　　大金塔寺，是中國南傳佛教寺廟建築的一個典型代表，位於雲南省德宏傣族景頗族自治州瑞麗城東的遮勒寨中，是中國南傳佛教小乘教的一座重要寺院。全寺建築以塔為中心，大金塔狀如春筍，故又名筍塔。寺周的佛殿等均為下部凌空的干欄式（也稱吊腳樓式）建築。此寺歷史悠久，西元 14 世紀時擴建，清代後期又重修了大金塔。經過不斷維修，現存佛殿等保存完好。

布達拉宮

　　坐落在拉薩市紅山上的布達拉宮，是松贊干布為紀念與文成公主成婚而興建的，始建於西元 7 世紀，後毀於雷火與兵燹。現在的布達拉宮，是 17 世紀後陸續重建與擴建的，是一座展現了政教合一的大型宮殿寺院。

　　全宮分作白宮、紅宮、山腳下的「雪」與山後的龍王潭四個部分。面積最大的白宮，是西藏最高領袖達賴的宮殿，喇嘛誦經殿堂與住所

以及僧官學校也在這裡；紅宮，是歷世達賴的靈塔殿和各類佛堂；山腳下的「雪」，是地方政府機構，有法院、印經院，以及為達賴服務的工作空間等；龍王潭，為宮中的後花園。

西藏布達拉宮紅宮入口

布達拉宮幾乎占據了整座紅山，從底到頂高達 117.19 公尺，外觀完全採取了西藏本地的雕樓城堡形式，上下 13 層，但在頂層仍採用漢地宮殿的歇山式屋頂和成排的斗拱。宮殿上下左右聯為一體，高低錯落，宮牆紅白相襯，宮頂金色閃爍，氣勢雄偉，表現出西藏寺廟獨有的粗獷與雄勁之美，不愧為藏傳佛教建築的典範。

· 敦煌石窟

敦煌石窟，一般指莫高窟，是中國規模最大、持續時間最長的古代石窟，與雲岡石窟、龍門石窟、麥積山石窟並稱中國四大石窟。在甘肅省敦煌市三危山和鳴沙山之間的峭壁上，地處古代「絲綢之路」的要衝。相傳始鑿於前秦建元二年（西元 366 年），經北魏、西魏、北周、隋、唐、五代、宋、西夏和元，歷代都有鑿建，工程延續千年。

現存已編號洞窟 492 個，以唐代鑿成的為最多，約占總數的 1/2。窟內保存有 4.5 萬餘平方公尺壁畫，2,000 餘座彩塑和 5 座唐宋木構窟檐。敦煌石窟不僅是中國最重要的佛教石窟，而且是聞名世界的文化藝術寶庫。窟室本身、木構窟檐遺物，以及壁畫中所展示的建築形象，是研究從十六國晚期到宋元時期 800 餘年建築史的寶貴資料。

· 永樂宮

　　山西芮城的永樂宮，是中國現存最完整的元代建築群，也是現存最早、最完整的道觀建築。原址在芮城西 20 公里處的永樂鎮（呂洞賓的出生地），故名「永樂」，曾名大純陽萬壽宮。1950 年代初，由於永樂宮地處三門峽水庫庫區，在興修水庫時，人們便將其從永樂鎮搬遷到 27.5 公里外的龍泉村，按原樣修復，並將揭下的元代壁畫復貼上去。這項工程從 1957 年開始準備，1959 年開始搬遷，使永樂宮在新址重現了舊貌。

　　永樂宮坐北朝南，中軸線長約 500 餘公尺。在這座紅牆圍繞的道觀中，從前往後，依次排列著本宮的主體建築宮門、龍虎殿、三清殿、純陽殿和重陽殿。永樂宮的布局和其他道觀不同，東西兩側無廂房和迴廊，是建築組群的一大特點。龍虎殿、三清殿、純陽殿、重陽殿四殿，不但完整的保存了元代建築的風格和特點，而且殿中的元代壁畫，線條流暢、色彩鮮豔，各種人物神態各異，樓臺山水生動自然，更是中國古代繪畫藝術中的精品，非常寶貴。

· 化覺巷清真寺

　　化覺巷清真寺，地處西安，是西北地區很重要的一座清真寺，也是中國清真寺的代表。建於明洪武二十五年（西元 1392 年）。全寺占地約 1.2 公頃，外圍呈長約 240 公尺、寬約 50 公尺的狹長形，門朝東向。寺內建築沿東西中軸線，整齊排列，組成前後 5 進院落。第一、二進院落內有木、石牌坊與大門；進二門入三進院，中央為邦克樓，其形式為八角重檐攢尖頂的多層樓閣，左右兩邊廂房為水房、經堂與宿舍；第四進院內坐落著禮拜大殿。大殿 7 開間，寬 33 公尺，進深由前廊到後殿底共 38 公尺。這樣深的大殿是由前後兩個捲棚頂勾連在一起組成屋

頂。聖龕即設在後殿的底牆上，信徒面對聖龕禮拜正好朝向西方的麥加聖城。大殿之前附有廣闊月臺，院子兩側廂房為經堂。

伊斯蘭教禮拜寺所必須有的禮拜堂、邦克樓、水房、經堂等建築，加上中國傳統的牌坊、石碑等小品，組成了這座規模很大的清真寺。

・艾提尕爾禮拜寺

艾提尕爾禮拜寺，是喀什地區最大的一座清真寺，也是新疆清真寺的代表，建於清朝。寺位於喀什市中心艾提尕爾廣場西側，前面是高大的門樓，開著尖券大門，門上安兩扇銅製門扇。門樓兩側有不對稱的壁龕，左右連著兩座高聳的邦克樓。進入門樓為一開闊的庭院，院中綠樹、水池相映，隔著庭院就是主體建築禮拜堂。堂面闊 140 公尺、進深 20 公尺，分為內外兩層，聖龕位於內堂的西牆上。禮拜堂的入口設在東向。大堂由 140 根木柱組成，除中心的內堂四面有牆外，外堂東向都不設牆而成為開放性空間，可以供千人禮拜。庭院左右兩邊是成排的房屋，供阿訇學習之用，最多時可容 400 人生活和學習。禮拜寺為磚體構造，外牆為土黃色，其中用藍、綠色瓷磚作裝飾，在藍天襯托下十分醒目，成為喀什市的地標性建築。

新疆喀什艾提尕爾禮拜寺大門

民居與村落

背景分析

　　民居與村落，是中國建築史上對民間建築的習慣稱呼。它有著悠久的歷史傳統，在建築的群體組合、院落布局、平面與空間處理、外觀造型、地形利用等方面，都累積了豐富的經驗。不同地區、不同民族的民居和村落，都有自己獨特的藝術風格和特色。

‧民居

　　在先秦時代，「帝居」、「民舍」都稱為「宮室」。自秦漢起，「宮室」成了帝王居所的專稱，而「第宅」則專指貴族的住宅。漢代規定，食祿萬戶以上、門當大道的列侯公卿住宅為「第」；食祿不滿萬戶、出入里門的為「舍」。近代以來，民居，是指宮殿、官署以外的居住建築。

　　民居建築，是隨著中國古代建築的產生、發展一同演變的。近百年來，民間建造住屋仍多沿用傳統方法，與宮殿建築不同的是，民居建築由於所在地區不同的氣候、地形地貌等自然因素和民族、社會、經濟等人文因素，顯示出異彩紛呈、獨具特色的外觀。

‧村落

　　村落，是農耕社會人類聚居的地方，從遠古的氏族部落到後來的宗族聚落，無不反映著中國古代強烈的血緣和地緣關係，加上村落與自然的深厚情結，使它在建築環境、布局、選址上，具有與古代城市截然不同的民俗民風和生活方式。

閱讀提示

　　第一，由於所在地區不同的氣候、地形地貌等自然因素和民族、社會、經濟等人文因素，民居顯示出迥異於官式建築的特徵，呈現出異彩紛呈的外觀。同時，由於民居在近百年的實踐中大多仍沿用傳統建造方法，所以至今仍有許多活體的化石。

　　第二，古村落在建築環境、布局、村落選址上，具有獨特的民俗民風和生活方式。它的形成與民族遷徙相關，其動機主要是逃避戰亂、糾紛，或求隱居，以至於村落在營建、布局、寓意等方面，承載了居住者相當多的期盼與祈福。

知識問答

居住建築是如何起源與發展的？

　　人類建造房屋就是居住建築的初始，並隨著建築的發展一同演變。中國古代居住建築的基本特徵，早在兩千多年前就已經形成，並歷久不變。安陽殷墟宮殿遺址，顯示了依南北向軸線、用房屋圍成院落的中國建築布局方式的萌芽；陝西省扶風發掘的周原建築遺址，更證明了西元前 11 世紀時，四合院布局已經形成。

　　春秋時代，士大夫階級的住宅，在中軸線上有了門、堂之分。大門的兩側為門塾。門內為庭院，院內有碑，用來測日影以辨時辰。正上方為堂，是會見賓客和舉行儀式的地方。堂設有東西二階，供主人和賓客上下之用。堂左右為廂，堂後部為室。

　　漢代，住宅有前後堂，貴族住宅還有園林。平民一般是簡單的三合院或「日」字形平面住宅，就是中間是堂，前後兩個內院。而豪強地主則築「塢

壁」──有堅固防衛設備的住宅。從河南漢墓的畫像磚、山東的畫像石等第二手資料上可以看出，漢代住宅除門、堂之外，還有迴廊、閣道、望樓、庖廚以及園林等。

唐代，六品以上官員的住宅通用烏頭門。敦煌石窟壁畫上的唐代大型住宅平面為長方形，外環牆壁或廊廡，房屋多為 3 開間，明間開門，堂和大門間有迴廊相連。

從《清明上河圖》、《千里江山圖》等畫面上，可以見到宋代的農村茅屋、城鎮瓦房等各種住宅和穹廬、氈帳的形象。屋頂已有多種形式，細部、裝修等也很豐富。

元代，住宅除從永樂宮壁畫上略有所見外，北京發掘出的後英房元代住宅遺址中，有「工字廳」形制。

明代，在第宅等級制度方面有較嚴格的規定。一、二品官府廳堂 5 間 9 架，下至九品官宅廳堂 3 間 7 架；庶民廬舍不逾 3 間 5 架，禁用斗拱、彩色。江蘇、浙江、安徽、江西、山西等省，均遺存有完好的明代住宅。

清代，對於住宅的等級限制略有放鬆，對房屋架數沒有規定。清代住宅遺存尚多，且在繼續使用。

目前遺存下來的古代民居，雖然是封建等級制度的表現，但因其與日常生活緊密關聯而具有旺盛的生命力。其因地制宜、因材致用的特點，使民居仍然呈現出千變萬化的形式，極富創造性。

民居的分類主要有哪些？

從外觀上看，由於其所在地區不同的氣候、地形地貌等自然因素和民族、社會、經濟等人文因素，民居顯示出異彩紛呈、獨具特色的外觀。民居的外觀雖然種類繁多，但仍可大致歸納為以下幾種：

· 合院式

　　合院式民居，是傳統民居中最主要的形式，數量多、分布廣，為漢族、滿族、白族等使用。這種民居在南北向的主軸線上，建正廳、正房，左右安排廂房，形成東西向次軸線。由這種一正兩廂組成的院子，就是「四合院」、「三合院」的合院式民居。根據需求沿軸線可形成多進院落。合院式民居遍及各地，因各地自然條件和生活方式的不同而各具特點。

· 干欄式

　　干欄式民居，主要分布在雲南、貴州、廣東、廣西等地區，為傣族、景頗族、壯族等少數民族的住宅形式。干欄，是用竹、木等構成的樓居，是單棟獨立的樓，底層架空，用來飼養牲畜或存放東西，上層住人。這種建築隔潮，並能防止蟲、蛇、野獸侵擾。傣族竹樓，以具有家庭活動用、多功能的平臺為特點，當地稱平臺為「展」。

· 碉房

　　碉房，是青藏高原的住宅形式，當地並無專名，外地人因其用土或石砌築形似碉堡，故稱碉房。碉房一般為 2 ～ 3 層。底層養牲畜，樓上住人。平面多為外部一大間，內套兩小間，層高較低。結構為一間一根柱，俗稱「一把傘」。外牆下寬上窄，有明顯收分，朝南臥室常開大窗，實牆都是材料本色，外觀樸素和諧。

· 氈帳

　　氈帳，是過遊牧生活的蒙古、藏等民族的住房形式，是一種便於裝卸運輸的可移動的帳篷。如蒙古族的蒙古包、藏族的帳房。

· 阿以旺

　　阿以旺，係新疆維吾爾族民居，土木結構，密檐式屋頂，房屋連成一片，平面布局靈活，庭院在四周。

風水是如何影響民居的？

　　至遲從戰國末年起，「風水」之說開始對建造住宅的選地、布局、尺寸、房屋朝向等產生影響，其中也不乏以「風水」面貌出現的合理因素。《魯班經》，是中國古代闡述造屋的論著，談風水處頗多，在民間廣為流行，產生很大影響。

　　風水對民居建造的影響可分為居住的選址、民居外形及環境安排、宅內空間的布局要求等三個方面。

· 關於民居的選址

　　《陽宅集成》云：「陽宅須教擇地形，背山面水稱人心。山有來龍昂秀發，水須圍抱作環形，明堂寬大斯為福，水口收藏積萬金。關煞二方無障礙，光明正大旺門庭。」可以概括為枕山、環水、面屏的模式。而在無山可覓的水鄉澤國，「平洋莫問蹤，水繞是真龍」。以水為龍脈，村落依河而建，挖塘治渠，形成居民住宅皆可面街依渠、水陸兩便的格局。

· 關於民居的外形及環境安排

　　風水書上敘述極為具體，《陽宅十書》總結了基地的十種外形，以定吉凶。還有 50 餘種周圍環境狀況，包括地勢、山丘、岡阜、水流、池塘、道路、林木、墳墓等項，進行凶吉分析。最好的宅周環境應是：「左青龍（流水），右白虎（道路），前朱雀（池塘），後玄武（丘陵）」，四神各居其位，自然風水寶地。

· 關於宅內空間的布局

　　空間布局，分為朝向、屋形、尺寸等項。朝向，一般坐北朝南「負陰抱陽」的格局位最佳，納陽、避風、引氣的原則，在北方成為定格。南方由於自然條件、禁忌等限制，也有朝東或西的，但朝北的民居村落極為少見。至於屋形及宅內空間尺寸，也都有講究和說法。

　　事實上，雖然風水在歷代都受到有智之士的批判，但卻一直盛行不衰，趨吉避禍的心理是其主要內因。

禁忌、習俗在民居中有什麼表現？

　　禁忌，始於原始社會，隨著民俗的發展，禁忌越來越多，越來越複雜。在民居中，許多建築形制的形成以及裝飾的存在，直接來源於禁忌，而有些禁忌，又使本來簡單的建築內容變得複雜起來。

· 禁忌對民居材料的影響

　　山東聊城東昌府一帶方圓百餘里的農村，蓋房子用的木料不能使用槐木，這是為什麼呢？原來，槐字是由木與鬼兩個字合成，如果用槐木建房，將會有鬼作亂使主人不安。另外，這一帶大多數農民是在明永樂年間從山西洪洞大槐樹遷居而來的，為了紀念先祖，尊重故鄉，愛惜大槐樹，就不讓槐樹經受任何壓力，所以蓋房用的木料都不使用槐木。

· 禁忌對民居形式的影響

　　懸山，是中國屋頂的一種形式，是將屋山兩端的屋面出挑，從下面看出挑的屋面，暴露木結構。位於雲南省西北部的麗江納西族民居，就是採用這種屋面。由於屋面四圍都大於牆壁，所以造型上饒有趣味。但是懸山屋頂檁子一根根的暴露，其頂端處容易腐朽，所以在出挑屋面的兩頭，都釘上封頭的博風板。博風板最上面的尖角處，還用一塊垂直的

小木板將博風板的拼縫處遮蓋住，小木板就是懸魚。這是一種古老的建築裝飾，由於「魚」和「餘」諧音，所以懸魚有吉慶的象徵，很受人們的歡迎。在麗江還有一個約定俗成的規矩，就是自家山牆上的懸魚不能正對別人家房屋的正立面。這可能是為了防止自家的「餘」漏走，假如別人後建了房子，而且正立面對準了自家的魚，那麼就要在屋簷中間或牆壁上做一個獅子模樣的裝飾，大概是為了保護好自家的懸魚。

· 禁忌對民居裝飾的影響

漢族民居的大門不能正對道路，尤其是一條大路。人們認為大路正對大門，氣太足，一般享用不了，只有廟宇、官府等才能正對大路。如果院落所限，門確實移不開時，需要在門上書寫對聯用以防「沖」，常用的上聯是「泰山石敢當」，下聯是「箭來石敢擋」，橫聯是「弓開弦自斷」。

各個民族由於宗教和信仰不同，心理的嚮往、吉瑞的祈求也有所差別。但就整體情況來看，那種祈福免災、趨吉避凶則是共同的願望。比如藏族住宅上的經幡，漢族影壁牆上的福、壽字，甘肅民居門上的白石（象徵玉皇），還有屋脊上各種作法等，都具有特定的意義。

民居中的「符鎮」是什麼？

在古村落中，常見到一些令人費解的取吉「符鎮」之物。因風水術認為，村落中居宅所處的不利環境稱「凶」，或避之、或鎮之。鎮壓手法便是採用鎮邪符號（符鎮），其符鎮形式很多。

· 佛教鎮物

如在村落不吉之處立石柱（如來佛柱），柱呈八稜體，上刻「南無阿彌陀佛」字樣，頂為寶蓋。雕有「朱雀、玄武、青龍、白虎」四神以

鎮四方。有的村口建佛塔、石闕作為庇護神，展現了印度佛教與土生土長的風水術在民間的相互滲透。

· 「神石」鎮符

在古代，磐石被認為堅硬無比，並具有神力。居宅為祈求平安，都用石料做符鎮物，如宅門口擺石獅、石鼓、石庫門框等，還用刻有「泰山石敢當」字樣的石碑嵌於牆內。關於「石敢當」的由來，相傳黃帝時代有名叫蚩尤者，頭上長角，力大無比，自稱天下無敵，且作惡多端。女媧氏遂投一顆有「泰山敢當」之補天石鎮壓其暴。

· 隔邪照壁

宅門口設照壁（照牆）作為隔邪物，這也是來自風水師指導下的產物，是門向避凶趨吉的方式之一。凡設照壁處，風水家認為大門正向不吉，或沖路、沖屋角，或面對之山谷「煞氣」重，故須以照壁遮擋攔截。照壁形式不拘一格、有內八字、外八字、一字形等。其上還鑲雕有「八卦圖」或「福」字等紋樣，成了一幅建築藝術品。

· 門向取吉

風水術追求地理環境與天的同構關係，門向按《周易》的天干、地支配以五行與人之肖屬相生相剋，來推導大門吉向。但人們對門向還有種種刻意追求，將宅門與宅基中軸線構成有意識的偏斜，究其風水現象，其一，從職業而論，比如徽州人明清時期多經商，經商目的為得「金」，而南方屬火，火能剋金，故門向南對職業不利，則有意識偏斜。其二，自然界不吉，多指門向對怪石、惡水等而以偏斜避之。

以上表徵都是為祈盼居宅平安、寧靜之心理，寄託所謂「超自然」的力量來誘導吉祥如意，也調和了風水要求與實際建造活動的矛盾。

從建築美學觀來看，這些符鎮物（建築標誌）或能「障景」圍合一個空間；或能「點景」引人入勝；或能「變景」使方向轉換，對構成環境和諧與人們心理平衡產生一定作用。

昭穆之制在民居中有什麼表現？

昭穆是古代的宗法制度，建宗廟時，始祖廟居中，以下父子交替為昭穆，左為昭，右為穆（父為昭，子為穆）。祭祀時子孫也按此規定排列行禮。譬如祖父站左邊、父親就站右邊、孫子再站左邊，這樣以此類推。昭穆之制可以區別父子、遠近、長幼、親疏。

以東為上的昭穆習俗在漢族居住的經濟發達地區表現得尤為明顯。比如山西祁縣一帶的民居，其主要特點是縱長方形的院落布局，除中軸線上的一兩座廳堂為人字形屋頂外，東西廂房及最前面的倒座，一般都是單坡屋頂。其昭穆之制表現為：東廂房的屋脊高於西廂房，東廂房的尺度略大於西廂房，東廂房的入口也略大於西廂房。由於尺度上只是略大幾分，當地人稱為：「門不對口，小口妨大口，口不對口，相差一寸。」如果不是懂得其中奧祕的人，是根本注意不到這種現象的。從感觀上來說，微小的尺度變化並沒有破壞建築的對稱，但從內涵上來說，卻滿足了人們心理上的某種追求。

最有意思的是東西相鄰兩個院落的處理。東面一個院落單坡屋頂的西廂房和西面一個院落單坡屋頂的東廂房背靠背的相接，構成一個類似人字屋頂的造型。一般來說，東面一個院落的西廂房，其屋脊要略低於西面一個院落的東廂房。相毗鄰的院落一般都照此方法排列處理，構成一高一低、屋脊反覆變化的一個街區，當地人稱「壓東不壓西」。這種方法，也使鄉里之間獲得心理上的平衡，有一種平等相處的含義。

古時房屋的高度也是等級的一種象徵。一個村落里民居住房的高度應是大致相等的，尤其是相鄰的兩戶人家，如果誰後建住宅，而屋脊高度又超過

了原有一家的屋脊高度，那麼就是對鄰居的蔑視，這就會引起爭執，甚至械鬥。所以，一個村落中，除了有權勢的人家外，普通人家住宅的高度大致是相等的。這也是古代村落雖然自發形成，但卻整體統一的原因之一。

禮制是如何影響泉州民居使用的？

「禮者，天地之序也」（《禮記‧樂論篇》），這種強烈的儒家禮制思想，既規範了封建社會君君、臣臣、父父、子子的社會秩序，又構成了封建社會建築的等級秩序。這種包含著社會的、倫理的、宗教的，以及技術內容的秩序美，又大大加深了民居建築美的深度和廣度，使建築更為豐富。

福建泉州民居以其紅色的磚瓦，區別於中國其他地區的青磚青瓦，顯示著強烈的地方特色，而在布局形式上卻展現著中軸對稱、相對低矮開放的四合院民居式的中原傳統特色。從地方誌和宗族譜上可以了解到，泉州人是從中原地區遷徙而來的。他們在觀念中保持的根深蒂固的宗法禮教思想，一直沿用至今。正是由於古代中原禮制的制約，才使泉州民居呈現出極其完善、複雜的布局，在居住與使用上也是那麼合乎倫理，符合法度。

典型的泉州民居院落的中心部位，充分顯示了嚴格的禮法制度。院落的中心部位是由五間房子組成，中間一個大的房間為主廳堂，兩邊各有兩個房間。四房一廳是由六橫牆組成，所以，當地人稱典型的泉州民居為「六壁大厝」。在住房的分配上，泉州人嚴格按照左為上、右為下的原則，而且各個房間都有相對的名稱。家裡的男孩子要按照長幼次序來分配住房。例如主廳堂，在泉州叫做上大廳，上大廳是家祠，設有祖宗牌位。上大廳的東側是上大房，住大兒子，上大廳的西側是上房住二兒子；上大房的東側是左邊房，住五兒子，上房的西側是右邊房，住六兒子。五間正房的前面是天井，泉州人叫做深井。深井的東側是一間住房，叫「樣頭間」，住祖父母，深井的西側與之相對應，也有一「樣頭間」，住父母。深井的南面，與五間正房相對

應，有五間下房，門朝北開。下房的中間與上大廳相對應的是下大廳，也是
門廳、過道。下大廳的東側房間是下房，住三兒子，下大廳的西側房間也叫
下房，住四兒子；東西下房的兩頭各有一個角房，東角房住七兒子，西角房
住八兒子。女兒、傭人分別住後面或兩側的院落。

南方的中原移民，在保持古代民俗上遠比其他地區的居民完整、有系
統。在民居研究中，像泉州地區住房分配如此嚴格的實例，在中國也不多見。

民居門前刻字的石墩是做什麼用的？

在遊覽江南民居過程中，有時在門前會見到一個有孔洞的刻字石墩，這
是做什麼用的呢？

在江西婺源的村落中，這種石墩有的擺在祠堂門口，有的擺在住宅門
口，大多高 70 或 80 公分左右，呈方柱形或八角柱形，周長或直徑在 60 ～
70 公分左右，頂部中心有約 10 公分直徑的孔洞，側面還刻有「某科某某年」
或「奉政大夫」、「朝議大夫」等字樣。我們參考對照《儒林外史》的記述就
可以豁然開朗，書中第 5 回王仁說，「想起還是前年出貢豎旗杆，在他家擾
過一席。」第 19 回匡超入歲考，取在一等第一，又提了優行，貢入太學肄業
後，「回樂清鄉里去掛匾、豎旗杆。」這些文字資料，說明了當時鄉土社會對
於科舉及第的慶祝方式。而這些刻字的石墩，就是用作豎旗的插杆石。

順便說一句，由於建築藝術在古代一向被認為是雕蟲小技、是口傳身教
的百工之事，因此，目前所見的只有寥寥幾本相關著述。而這些著述除了記
述少數宮殿衙署之外，對於大量的一般建築和更廣泛的建築活動，要嘛付之
闕如，要嘛語焉不詳，故要想了解這些方面的情況，建築史家們就只好另闢
蹊徑，到多種文獻資料中去尋找了。其中，大量存在的文學作品，正是古代
鮮活社會生活的反映，也是建築營造的社會背景資料，其作為建築史料的有
益補充，從中可以揭開許多難解的建築現象。

民居的大門如何表現等級？

中國封建社會的等級制，在住宅建築的大門上，也表現得非常明顯，以北京四合院為例。

王府的大門自然是民居中的最高等級，但在王府中還有高低的區別，因為清朝對宗室的分封制度共分為 14 個等級，與此相對應，分賜給王子們的王府也分為親王府、郡王府、貝勒府、貝子府、鎮國公府、輔國公府等幾個等級。不同的王府在建築規模與形制上各有規定。其大門形制在《大清會典》中都有記載。例如親王府大門為 5 開間屋，中央 3 間可以開啟，大門屋頂上可用綠色琉璃瓦，屋脊上可安吻獸裝飾；郡王府大門為 3 開間屋，中央一間可開啟。更講究的王府，大門不直接對著街道，而是在大門前留出一個庭院，院子前面有一座沿街的倒座房，兩邊開設旁門，進旁門後才能見到大門。

京城文武百官和貴族富商之家，多用「廣亮大門」。廣亮大門的形式，是廣為 1 間的房屋，門設於房屋正脊的下方。房屋的磚牆與木門做工很講究，牆上還有磚雕作裝飾。所以，它雖沒有王府大門那樣的氣魄，但也稱得上是有身分人家的大門。

其餘的大門，是用門扇安在大門裡前後位置的不同來區分它們的等級，門扇的位置越靠外，等級越低，它們分別稱為金柱大門、蠻子門和如意門。

普通百姓居住的小四合院的大門，不用獨立的房屋，而只在住宅院牆上開門，門上有簡單的門罩，稱為隨牆門。

什麼是二門？

俗話說「大門不出，二門不邁」，二門，到底是什麼門？

民居的二門，是在大門之後進入居家私生活空間的內門，類似於紫禁城前朝後寢的寢宮大門 —— 乾清門，是內外有別的一種標誌，也是身分地位的象徵，因為並非家家都有二門。

北京四合院最有特色的門，是垂花門。垂花門就是「二門」。垂花門都帶有垂蓮柱，懸垂在空中，柱的底部雕有荷苞形的花紋，所以叫「垂花門」。垂花門只作內部門使用，從來不作為外門。大門和垂花門之間的院子是倒座院，主要用來接待客人，進入垂花門，才算真正進入了家庭生活區。垂花門的樣式也有很多，比較講究的把屋頂做成由前後兩個部分組成的勾連搭，兩個部分一個有屋脊，另一個為捲棚，這種樣式叫「一殿一捲」式。

北京四合院垂花門

南方民居的二門，也有採用兩重以上門屋的。如浙江東陽的盧宅，就在正堂 —— 肅雍堂的前面安排了頭門和儀門兩座門，形成很長的入口空間序列，強化了內外的空間差別。

什麼是影壁？

影壁，是設立在一組建築院落大門的裡面或者外面的一堵牆壁，面對大門，產生屏障的作用。不論是在門內或者門外的影壁，都是和進出大門的人打照面的，所以影壁又稱為照壁或照牆。

古時民居院落建築必分院內與院外，為了保持院內建築環境的安靜與私密性，院內須隱，院外須避，院內外之間隔一道小牆即能達到隱避的效果，「影壁」的名稱可能就由此而來。影壁又稱蕭牆。蕭，古意為肅，即敬肅、恭肅、揖拜；牆即屏牆，君臣相見，至屏牆而致敬肅之禮，所以蕭牆即為分隔內外之小牆。古人把藏於內部潛在的禍害稱為蕭牆之患，就是這個道理。

　　明清時代，影壁從形式上分有一字形、八字形等。北京大型住宅大門外兩側多用八字牆，與街對面的八字形影壁相對，在門前形成一個略寬於街道的空間，門內用一字形影壁，與左右的牆和屏門組成一方形小院，成為從街巷進入住宅的兩個過渡。南方住宅影壁多建在門外，一些豪宅甚至在大門兩側相向建過街門洞，與影壁結合，形成類似通過型小廣場的空間。

村落建設的規畫思維與古代城市有什麼不同？

　　古代村落與古代城市的規畫思維相比較，既有共性，也有個性。二者相同的方面，是強調「天人合一」的整體觀念，即人與環境同處於一個統一體中；宗族的禮制觀念影響突出，尊卑秩序反映明顯；風水模式貫穿始終；防禦意識非常強烈。

　　二者由於規模大小以及政治經濟地位的不同，又有著一定的差異：

　　在整體空間的布局上，古代城市更為遵循「宇宙圖式」，形式上講究整體性和整齊劃一，方整對稱；古代村落則強調自然主義，講究因地制宜，追求內容而非形式上的整體感，即追求真正的與自然環境的和諧統一。

　　在思想理論的體系化方面，古代村落不及古代城市。《周禮·考工記》中已有關於如何營造各級都邑的明確規範和理論，為後世的城市規畫所普遍遵循，雖有多次改革，但基本框架未變。古代村落規畫的觀念和思維，雖不屬官方關心之事，無正規的史籍記載，但其基本的思維卻長期沿用，約定俗成。如風水理論的運用、宗族和禮制觀念的推行、防禦空間的建構等等，均是如此。我們從不同地方古村落的遺存和宗譜的記述中，就可以得出一致的結論。

　　在人居環境的體系建構方面，古代村落規畫能更多的從生態觀出發，直接把田園山水裁剪到村落景觀空間中來，避免了古代城市規畫因過多的拘泥於「人化空間」而相對疏遠了生態空間。

宗法禮制對村落布局有什麼影響？

　　宗族制度盛行，是中國古代社會的重要特徵之一。以血緣關係為連結而組建的村落，在原始聚落中已有明顯表現。這種由血緣派生的「空間」關係，數千年來一直影響著中國傳統村落的形態。

　　由於宗族關係在古代禮俗社會中占有重要地位，因此，村落的布局首先強調的是宗祠位置的布局。雖然說宗祠的普遍興建是在唐宋以後，但從原始半坡聚落開始的氏族首領位居村落中心的傳統卻一直沿襲。因此，宗族祠堂或宗族首領（族長）住房的位置，通常被首先考慮，即「君子營建宮室，宗廟為先，誠以祖宗發源之地，支派皆源於茲」。整個村落的布局便習慣的以宗祠（或族長房）為中心展開，在平面形態上形成一種由內向外自然生長的村落格局。

　　血緣宗法關係，在村落空間布局中有著明顯反映。族中長老居最上層，統管全村，下面分出若干個支系，支系之長統領著各房後人。常有村東為長房，村西為次房……的尊卑大小之分。皖南西遞村，以規模最大的總祠（敬愛堂）為全村中心，下分9個支系，各據一片領地，每個支系都有一個支祠作為副中心，整個村落分區明顯。黟縣關麓村與此相仿，八兄弟各領子孫分據一片住房，形成若干聚落，聚落之間有巷道，有分有合，整體上協調統一。

　　許多少數民族村落的布局，也充分表現出宗族血緣的凝聚力。如分布於廣西、貴州一帶的侗族山寨，每個宗族都有宗祠，而宗祠、鼓樓、戲臺、歌圩的結合，形成村中廣場。村中建築便以此為中心進行布局，中心廣場有道路通往各處。

祠堂建築如何顯示其中心地位？

　　村落的布局以群星拱月般烘托祠堂，使之當之無愧的成為村落的中心。作為單體建築的祠堂，又如何展現自己的中心地位呢？

作為禮制建築，祠堂的形制和外形比較保守、定型和封閉，用地寬大，布局規整。祠，多為三開間，二進或三進，分門屋、享堂、寢堂、東西廡，每兩進中間為天井。在建築形體處理上，往往以其宏麗的規模、高聳的形象成為村中的地標性建築。

浙江蘭溪諸葛村祠堂大門

祠堂建築在細部處理上，極盡鋪張之能。門樓、門罩的磚雕精鏤細刻，梁枋柱頭的木雕精美雅緻，雕刻刀法流暢，既豐滿華美又不落俗套。這即是宗族財力雄厚的表現，又深刻反映出族人榮宗耀祖、昌勝宗族、博取名聲的品性。

祠前建牌樓，也是烘托祠堂中心地位的有利手法。作為整個祠堂建築群空間序列中第一道象徵性的大門，牌樓，以它高聳的形象，在人們心理上對祠堂產生一種神祕、壓抑、肅穆、恐懼之感，以收到「祭祀務須以誠敬」之效果。同時，牌樓又是高貴、莊嚴的象徵，宗族以此來炫耀家族的政治地位。

除了牌坊，祠堂門前還有以旗杆為炫耀的。浙江東陽，清代某官宦之宅務本堂，大門前有兩對旗杆，說明了宅主的身分和地位。而客家祠堂的石龍旗更是獨樹一幟，向世人炫耀著家族的功名和榮耀。石龍旗，並非用於懸掛旗幟的旗杆，而是家族的旌表。凡有功名的人，均在本家族祠堂前建石龍旗，上刻受旌表者的姓名、功績和生平。最著名的，如福建南靖塔下村的德遠堂，祠堂前豎立著 23 根高達 10 公尺的石龍旗。

另外，經濟實力強的宗祠還會設戲臺、廣場、水池等設施，以增加感染力與凝聚力，配合精神統治，從建築的裝飾、型態、規模、功能等方面，使祠堂理所當然的成為村落的中心，也成為古代民居建築中的一顆璀璨明珠。

村落是如何營建的？

村落營建的主要依據，是風水環境。其建造程序大致如下：第一步，審視大的自然環境，藉由象天法地，綜合安全防禦、環境優美、生活方便等因素，確定村落的位置和輪廓，設立寨門和防禦用的寨牆、高碉等位置。有時，為了風水和使用的需求，也會先修築一些構築物。如江西婺源的延村，村南的案山是火把山，為風水所忌，故定村落形狀的時候先挖了一口鎮宅井，以趨吉避凶。

第二步，水系，是農業社會的第一命脈，水口是一個村莊水系的總出入口，也是一村一族盛衰榮辱的象徵。古人重視一個村落的水口選擇和經營，認為水口聚集著整個村莊的風水，一般都要在水口建橋梁、立寺廟，種植大量樹木，並由水口確定水系的流向，道路沿水渠而建，從而劃分村落的基本骨架。

第三步，明確重要建築的位置，以其為參照物逐步建造各家宅院，歷代添建，深入形成村落的肌理。宗祠就有所謂「自古立於大宗子之處，族人陽宇四面圍立」的概括。在楠溪江的古村落，無論是蒼坡、芙蓉，還是花坦、廊下，大宗祠均位於村口顯著位置，四周是年代久遠、形制大氣的居住建築。大夫第、進士第、書院、各房宗祠也是相當重要的建築，在村落中均形成了地標性的記載符號。山西丁村民宅群，呈東北、西南向分布，分北院、中院、南院和西院四大組。由於宗族支系的繁衍發展，反映在院群坐落上的時代差異特別明顯。這四大群組以村中心明代建築觀音堂為領首，以丁字小街為經緯，分落於北、南、西三方。北京西郊爨底下村，由於全村系一個大家族，家族中位尊的一支占據南北中軸線。其中主事的一戶建築由 3 個獨立的院子構成一個大四合院，正房在全村地勢最高，居中軸線最北端，可以俯視全村，成為權勢的象徵。其餘民居在其兩側依山而建，呈扇面狀向下延伸，長幼分明、井然有序。

除了對吉地進行強化處理外,對不吉的風水則需要弱化。因此,需要營建具有風水意義的建築或構築物。其主要包括寺廟、風水林、風水樹、塔和橋等,作用各不相同。浙江武義郭洞的何氏先祖,充分調動和利用了自然資源,塔、橋、亭、閣、牌坊和寺宇等建築都經過精心設計。當年,何氏先祖何元啟略曉陰陽風水。他在察看了整個村莊的地理形態後,認為村的東、西、南三面環山,且山勢都較高,唯北面山勢略低,不利於聚氣藏風。因此,他在鰲形山體上建造了鰲峰塔,以鎮風水,達到聚氣藏風的目的。從客觀上講,這實際為郭洞平添了一處人文景觀,寶塔小巧玲瓏,高高聳立在鰲峰山巔,遠遠望去如天外來客,充滿靈氣,登塔俯瞰,則群巒疊嶂、阡陌交錯、竹幽樹蒼、煙雲繚繞,一派人間仙界。

從「東南保障」說起,村落為什麼重視水口建設?

在尋訪民居過程中,有時會在村口處的牌匾上看到「東南保障」四個題字,此中含義還得從村落水口說起。

水口,一般位於村落的入口處,也是眾水匯集之地。「夫水口者,一方眾水所總出處也。」水口的作用,一方面界定村落的區域和標誌村落出入口的位置,是村落外部空間的重要地標,村民到此便有一種強烈的歸屬感。另一方面,在風水觀念的影響下,水口可以滿足村民「保瑞避邪」的心理需求,對村落的興衰與安危存在著精神主宰作用。即保住村落的瑞氣不外洩,避免村外的邪惡和煞氣衝進來。對水口的形局,講究「源宜朝抱有情,不宜直射關閉,去口宜關閉緊密,最怕直去無處」。浙江許多傳統村落的水口,常以祠廟、文昌閣、橋梁、大樹等作為「關鎖」,是基於風水水口處宜「障空補缺」理論的影響。這種做法雖然是出自一種象徵性的目的,但在客觀上卻彌補了自然環境的不足,使景觀趨於平衡與和諧。

　　另外，從防衛角度看水口也是最重要的。無論在歷次戰亂的波及中，還是在不同氏族征服與被征服的抗衡中，都體驗到設好防禦關口，維持生存平安的重要性，在四面環山的村落中，人們就把水口視作「關隘」而加以人工修造，來保護村落安全。

　　皖南古村落一向重視村頭組景，在進村前的村郊結合部，利用不同的山勢、崗巒、溪流、湖塘，配置以牌坊、橋梁及亭、閣、塔等建築，加上茂密的樹林，形成優美的園林景觀，為村落風景最美、最具特色的地方，甚至成為村落的重要標誌。如安徽黟縣宏村的南湖，被人稱為「中國畫的鄉村」；再如唐模村的檀干園，形成的最佳「水口」組合；還有歙縣棠樾村，雖然村口大道上縱列了 7 座牌坊和亭子，足以顯其壯觀，但因地勢較為開闊，為迎合「水口」聚氣理論，仍然在牌坊群的東南方人工堆砌了 7 個土堆，稱為「七星墩」，成為人造水口的傑作。

安徽黟縣宏村南湖

　　水口位於巽方，也就是村落東南角的吉方，是關乎整個族姓興衰命運的主向，因此，村落以「東南保障」或添置「泰山石敢當」碑和八卦鏡之類的鎮物，以求化解凶患，寄託對美好生活的嚮往與憧憬，也是可以理解的。

村落在建設中是怎樣寄予美好期盼的？

居民會對自己居住的環境寄予很多的希望，村落的建設就表現了追求這種目標的心理。除了對現有環境進行合理的人工整治外，往往還採用文學的和風水的手法進行補償。

文學手法的應用，使得許多村鎮、城市都有「八景」、「十二景」、「二十景」之稱，而且每景都冠有詩情畫意的名稱，並用各種匾聯、題刻和詩文加以頌揚，以增強本鄉本土的吸引力和凝聚力，滿足了心理平衡的需求。

風水的形勝思想，透過對山川大勢的論述和闡發，投射出村落在選址中追求崇高精神境界的重要特色，將山川形貌與人的功利性和審美性相結合。也就是說，人不僅可以選擇宜於居住的環境，而且還善於將自然環境中的要素 ── 石頭、樹木、水體等加以提煉，轉化為有鍾靈毓秀意義的比喻物。從居家到村落，進而更遙遠的自然環境，使居住地具有精神上的象徵功能，無論是公共建築宗祠、書院、奎樓的興建，還是私人住宅的建設，均顯示了人化自然的特點。村民易於認同具有象徵性形象的環境。潛在的地形和原有的自然環境往往人為的賦予寓意。它包含了道德教化、信仰追求的文化特徵，帶給人們希冀、安全和滿足感。這從許多村鎮的形象即可管中窺豹，可見一斑。浙江永嘉蒼坡村的文房四寶，喻意「文筆蘸墨」；而芙蓉村的七星八斗，則表示「魁星點斗，人才輩出」；安徽黟縣宏村的臥牛，包含了「水系藍圖」的概念；江西婺源延村的木排形街道，含義「一帆風順」；浙江武義俞源村的太極星象圖，則顯然是「陰陽五行」的外化形式等。

村落的「風水」通常包含哪些景觀因素？

村落的風水可以概括為 5 種基本的景觀因素。

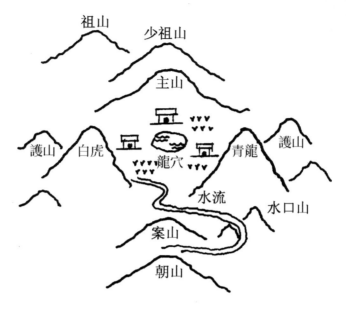

村落理想的風水環境示意圖

· 遠景

　　以主山、少祖山、祖山為基址背景和襯托，使山外有山，重巒疊嶂，形成多層次立體的輪廓線，以增加風景的深度感和距離感。

· 近景

　　以河流、水池為基址前景，形成開闊平遠的視野，而隔水回望，有生動的波光水影形成絢麗的畫面。

· 對景

　　以案山、朝山為基址的對景、借景，形成基址前方遠景的構圖中心，使視線有所歸宿。兩重山巒，亦產生豐富風景層次感和深度感的作用。

- 障景

　　以水口山為障景、屏擋，使基址內外有所隔離，形成空間對比，使進入基址後產生豁然開朗、別有洞天的景觀效果。

- 點景

　　作為風水地形之補充的人工風水建築物，如風水塔、樓閣、牌坊、橋梁等，常以環境的標誌物、控制點、視線焦點、構圖中心、觀賞對象或觀景點的姿態出現，作為地標，均具有易識別性和觀賞性。

村落風水不好，怎麼辦？

　　景觀優美、形局完善且適宜居住的自然環境並非處處可得。對於那些並非理想的地理環境，除了前述用符鎮等主觀迷信避開之外，風水術還往往採取一些積極的方法，對村落的形態進行修正，努力使之趨於理想的格局，即所謂「趨吉避凶」。

　　風水中的「水」是財源和吉利的象徵，由於「風水之法，得水為上，藏風次之」。因此，治水成為改變風水的常見方式。對於缺少水圳或自然河道，形局不佳的情況，採取相應的彌補方法以增加村基氣脈。

　　歙縣呈坎村，羅氏始祖在規劃村落時，建兩圳、三街、九十九巷，將海川河改道，建石壩將河道拉直，與柿玩河成丁字形，在龍王坦圍七道攔河壩，將河水引向南流，構成八卦格局，使海溪水形成北坎南流，彎曲迴轉，或採取挖塘蓄水，達到「蔭地脈，養真氣」的目的。

　　還有，江南某些村落，由於並不靠近水流，便引水挖塘，這雖然是為了飲用、灌溉，但也正合「塘塘蓄水，足以蔭地脈，養其氣」之說。池塘多為半月形，因為池塘的形狀也有吉凶意義。如宅前開方塘，被認為是「血盆照鏡」，不吉利，「可開半月塘」，在建德新葉村、諸暨斯宅、仙居楓樹橋村、慶元大濟村等許多古村落，至今仍保留了一些半月塘。

徽州著名的牛形村落宏村，就是經過歷代風水師的營建與改造，才形成了自認為理想的風水格局。

古村落有沒有負陰抱陽的反例？

背山面水、負陰抱陽，是中國民居村落規畫布局的一般規律。但事情往往有例外，有的村莊就是面北而居，安徽省績溪縣的石家村，就是這樣的一個村落。

石家村，是一個以棋盤為平面布局的村落，當地人稱棋盤街。村落的中心是石氏宗祠，好比帥府，而民宅住房好像一枚枚的棋子。石家村人，是北宋開國功臣石守信的後代。這個村落建於明代。中國的大部分村落選址都是負陰抱陽，面南而居，但石家村整個村落的民宅全部都北向而築。這是為什麼呢？當地老年人說，門向北開，是為了不忘始祖石守信來自河南開封，但是民間有「徽家門不宜北向」之說，那麼大將的家族怎麼還開門朝北呢？這是因為石守信年輕時為大將，中年時自請解除兵權，累任節鎮，不再從戎。而且石家村建村是石守信死後 300 多年的事情，所以不再忌諱。

對於棋盤街民宅全部都面北而居的原因，還有一種解釋，是風水術中講究五行，按照五行，南方為火，北方為水，靠石家村的南邊是一座形似火焰的山峰，而村北則是一條小河，在這種地理環境中，房門朝北可以避天火燒，而且石姓為石，不怕北風颳、陰雨打。實際上，這種反常布局是在小環境允許的前提下，對當地環境因地制宜的最佳利用。

徽州古村落為什麼會形成特有的風格並得以大量保存？

徽州古村落是徽商造就的、具有典型地方文化特色的古村落。15 世紀末至 18 世紀中葉，稱雄於商界近 300 年的徽商集團，是皖南古村落發展興盛

的最主要和最直接的因素。他們是村落建設的投資主體。以「程朱理學」為精神內核的徽文化，則對村落的選址、布局、建設、裝飾具有直接的引導作用和深刻影響。

徽州因地處僻壤、交通不便，除三國時期孫權曾派東吳名將黃蓋、陸遜、蔣欽、周泰等率軍到此征討、「山越」擄奪兵源外，歷代曾數度在此屯兵，但都屬後方性質，較少遭受戰火。因此，大量的古代民居、祠堂、牌坊、亭閣、街道等得以保存了下來。

景區景點連結

宗法禮教四合氣，風水隨性多樣呈

· 北京四合院民居

北京明清時期的四合院，是中國民居的典型代表，一般分為前、後兩院。兩院之間由二門（中門）相通，前院用作門房、客房、客廳；後院則非請勿入。其中，位於住宅中軸線上的堂屋，規模形式之華美，為全宅突出醒目之處。堂的左右耳房為長輩居

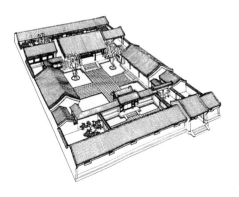

北京四合院示意圖

室，廂房為晚輩居室。生活在其中的人們，都遵循著「男治外事，女治內事，男子晝無故不處私室，婦人無故不窺中門，有故出中門必擁蔽其面」的原則。如此嚴格的封建等級制度，使得北京四合院以其強烈的封建宗法制度和空間安排，成為中國最具特色的傳統民居。

　　四合院形式住宅的優點，是有一個與外界隔離的內向院落小環境。它們保持了住宅所特別要求的私密性和家庭生活所要求的安寧；在使用上也能滿足中國封建社會父權統治、男尊女卑、主僕有別的家庭倫理秩序的要求。正因如此，四合院也成為中國許多地區共同採用的住宅形式。

· 江南天井院民居

　　江蘇、浙江、安徽、江西一帶，屬暖溫帶到亞熱帶氣候，四季分明，春季多梅雨、夏季炎熱、冬季陰寒，人口密度大。因而，這裡的四合院，三面或者四面的房屋都是兩層，從平面到結構都相互連成一體，中央圍出一個小天井，這樣既保持了四合院住宅內部環境私密與安靜的優點，又節約用地，還加強了結構的整體性，稱為「天井院」住宅。

　　天井住宅的基本形式有兩種。一種是由三面房屋一面牆組成，正屋三開間居中，兩邊各為一開間的廂房，前面為高牆，牆上開門，稱為「三間兩搭廂」。當然，也有正房不只三開間，廂房不只一間的，那就按其間數分別稱為五間兩廂、五間四廂、七間四廂等，中央的天井也隨著間數的增多而加大。另一種是四面都是房屋圍合而成的天井院，浙江稱為「對合」。這裡的正房稱上房，隔天井靠街的稱下房，大門多開在下房的中央開間。

　　無論是「三間兩搭廂」，還是「對合的天井院」，主要部分就是正房。正房多為三開間，一層的中央開間稱作堂屋，是聚會、待客、祭神拜祖的場所和全宅的中心。其他居室的安排等級有別。不大的天井則發揮著住宅內部採光、通風、聚集和排洩雨水，以及吸除塵煙的作用。四面屋頂皆坡向天井，將雨水集中於住宅之內，稱為「四水歸一」、「肥水不外流」，這對於將水當作財富的百姓來說，自然是大吉大利的事。

· 雲南合院民居

　　雲南雖然處於西南邊遠地區，但自
古以來，漢文化就隨著漢人流傳至雲
南，致使雲南中心地帶的經濟發展接近
中原地區的水準。其中，白族人口較
多，受漢文化影響較深。

　　大理地區的住宅也是四合院形式，
但是由於當地地理、氣候的原因，也產
生了一些與內地四合院不同的建築特

雲南大理地區四合院大門

點。如四合院正房的朝向，是背靠西面的蒼山而面向東方，四合院的大
門也多開在東北角的位置而朝東。最常見的民居形式有兩種：一是「三
坊一照壁」，另一種是「四合五天井」。所謂「坊」，是當地作為基本
單位的一棟房屋的稱呼。坊的形式，是一棟三開間二層樓房屋，底層三
間，前面帶檐廊，中央開間為待客的堂屋，左右次間為臥室；二樓三間
多打通不分隔，中央開間供神，左右用於儲物。樓下檐廊有一開間的，
也有三開間或二開間的通廊。廊下既通風又明亮，是休息和做家務勞動
的好場所。這種坊的形式，因為適合白族人民的生活習慣，已成定型。

· 黃河流域窰洞四合院

　　黃土坡上層層疊疊的窰洞，也是一種四合院的建築形式，是陝北，
甘肅東部，山西中、南部與河南西部這一帶農村，普遍採用的住房形
式。這一地區土質堅實，氣候乾燥少雨，加之經濟不發達，於是挖洞造
屋成了當地百姓獲得住房最方便和最經濟的一種方式。

　　窰洞四合院有兩種常見的形式。一種，是靠山或山崖橫向挖洞，洞
口裝上門窗成為長方形的房間，在洞前用土牆圍出一個院子，就成了有

院落的住宅。另一種，是在平地上向下挖出一個邊長約為 15 公尺，深為 7～8 公尺的方形地坑，成為院落，再在坑內向四壁挖洞，組成一個地下四合院，稱為地坑式或地井式窯洞。地面三間住房，在這裡變成三孔並列的窯洞，之間可以橫向打通。坐北朝南的幾孔窯洞是主要的臥室。洞內用土坯磚造的土炕置於靠洞口的地方，可以得到更好的光線與日照。地井東西兩邊的窯洞可作為臥室，也可作他用。一個家庭的廚房、廁所、豬圈、羊圈，都可以有專門的窯洞，只是洞的大小、深淺不同，甚至有的水井也設在窯洞內。

　　方形的地坑有土臺階通至地面，院內也像普通四合院一樣，用磚、石鋪少量的來往路面，四周有排水溝與滲水井。其餘的地面上種植花木，使人賞心悅目。家人在院內勞作休息，村中孩童在洞前玩耍嬉鬧，四合院雖在地下，一樣充滿了生活情趣。

· 福建土樓民居

　　福建南部永定、龍岩、漳平和漳州一帶的農村中，古時為躲避頻繁的戰亂，農民多聚族而居，多座住屋圍著自己的宗族祠堂而建，形成團塊與村落，相互依靠，患難與共，以求安泰，於是一種將分散的住屋聚合到一起的土樓住屋應運而生。土樓特點是體積都很大，而且用夯土牆作為承重結構，平面形式以方樓和圓樓為主，其中又以圓樓最為奇特。

　　以福建永定縣承啟樓為例，建於清康熙四十八年（西元 1709 年），歷時 3 年完工，為客家人江姓氏族所建。圓樓直徑達 62.6 公尺，裡外共分 4 環，最裡面一環是全樓的祖堂，由一座堂廳和半圈圍屋組成，面朝南方；第二環有房 20 間；第三環有房 34 間；最外環有房 60 間，並有 4 間樓梯間，朝南一座大門，與祖堂共處於中軸線上，東、西各有一座旁門。外環共四層：底層為廚房，二層為穀倉，三、四層為臥房，

全樓共有房間 300 餘間。承啟樓建成後，江氏族人 80 多戶搬進圓樓，共有 600 餘人同時在裡面生活。

在這座圓樓內，沒有正房、廂房之分，沒有前院、後院之別，所有房間都同樣大小。在這裡，分不出族人在住屋上的等級高低。他們都朝向一個中心，這就是位於圓樓中央的祖堂。是同宗同族的祖先使他們凝聚在一起，增進了親和感，維護了共同的安全。無論在形式與內容上都表現出中國封建社會血緣氏族的結構與心態。

· 安徽宏村

宏村，位於安徽黟縣縣城東北，距縣城 10 公里，以縝密的牛形水系被譽為「世界第一村」。

宏村始建於南宋，距今已有 800 餘年歷史，為汪姓聚族而居之地。15 世紀，篤信風水的汪氏祖先為了求得宗族興旺，三次聘請號稱國師的陰陽風水先生何可達來宏村察看地勢。

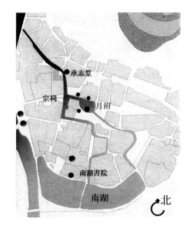

安徽黟縣宏村布局平面圖

何可達用了 10 年時間，最後認定宏村的地理風水形勢是一臥牛形，並按照牛形，以泉眼為中心著手進行村落的整體規畫。進行風水改造，相繼建成半月形的月塘（牛胃）、400 餘公尺長的水圳（牛腸）、四座木橋（牛腳），形成了「山為牛頭，樹為角，屋為牛身，橋為腳」的牛形村落，宅居全都圍繞著這「牛腸」和「牛胃」來建造。後來，又將本村南百畝良田開掘成南湖（另一個牛胃），作為「外陽水」與「內陽水」月塘配合。至此，整整經歷了 180 餘年，宏村「牛形村落」設計與建築才算大功告成。

　　500 年前，風水先生設計「牛形村落」布局時，改造生存環境僅僅是一種方式，最終目的是為了汪氏後代的繁榮昌盛，但是否達到了當初的設計效果，卻難以精確回答。然而，「牛形村落」別出心裁的水系設計，卻不僅為宏村解決了消防用水，而且調節了氣溫，為居民生產、生活用水提供了方便，創造了一種「浣汲未妨溪路邊，家家門前有清泉」的生存環境，大大的美化了自然環境。

· 廣州陳家祠堂

　　廣州陳家祠堂，是廣東省七十二縣陳姓氏族的合族祠堂，不但規模大，而且以裝飾華麗豐富而著稱於世。祠堂建於清光緒十六年至光緒二十年（西元 1890 至 1894 年），是陳姓氏族祭祀祖先的地方，同時也是辦學供陳姓子弟讀書的場所，又稱陳氏書院。

　　陳家祠堂占地 1.32 萬平方公尺，祠堂建築部分面寬與縱深均為 80公尺。建築布局為前後三進，左右三路，六個庭院，整齊有序。祠堂從屋頂到柱礎，從牆面到門窗裝飾無處不有，除了常見的木雕、石雕和磚雕以外，還運用了灰塑、陶塑、玻璃刻花、銅鐵鑄件等。與傳統宮殿建築相比，裝飾材料的質感別致、色彩斑斕。從內容看，裝飾表現的多是中國古代封建社會的禮制、宗法制度和傳統的理想追求與倫理道德，龍鳳呈祥、五福捧壽、和合美好、多子多孫、榮華富貴等傳統題材，在祠堂的裝飾裡經常出現。從表現形式看，雖然傳統的動植物以及文臣武將、亭臺樓閣占了相當數量，但還有許多普通的飛鳥禽獸，民間流傳的獨角獅，地方生產的楊桃、佛手、香蕉等瓜果，反映「鎮海層樓」、「琶洲砥柱」等羊城景色的地方建築以及普通百姓的形象也大量的出現在裝飾裡。而且那些龍、鳳等傳統動植物形象在這裡也變得隨意自由

了。聚賢堂正廳屋頂上的那條長 27 公尺的屋脊，鱗次櫛比的建築和穿插其中的 200 多位人物，更組成了世俗生活的長卷，儼然是一幅立體的「清明上河圖」。

從建築整體風格和裝飾風格來講，陳家祠堂表現的是廣東地方風格，同時又反映了清朝晚期在藝術上精細而繁縟的追求。作為全廣東陳姓氏族的總祠堂，它花費大量錢財，由當地最有成就的能工巧匠，應用上等的材料，累積四年時間建成，把這個地區的民間傳統技藝與時代風格，淋漓盡致的集中表現出來，祠堂本身就是一件極致的民間工藝品。

地標建築

背景分析

賞景與造景，是中國古代建築的一項重要功能。在古代建築類型中占多數的居住類建築，一般都用規整的木構架建築組成，成為古代城市或區域景觀的背景基調，而裝點河山、美化風景的功能，則大多由某些特殊的建築類型來承擔。比如古塔、古樓閣、長城、古橋等，它們同樣是中國古代建築的重要組成部分，並且由於外觀形象、地方特色、功能作用、使用材料等方面的特殊性，使得中國古代塔、樓閣、長城、橋在中國古代建築中，具有很高的鑑賞價值和研究價值，成為一個地區，乃至一個國家的標誌，故本書將此類建築歸為地標建築。

· 塔

最初是埋葬佛教創始人釋迦牟尼舍利的建築物。早期漢譯為「窣堵坡」，於東漢隨佛教傳入中國。

· 樓閣

　　中國古代建築中的多層建築物。樓與閣在早期是有區別的。樓是指重屋，閣是指下部架空、底層高懸的建築。閣，一般平面近方形，兩層，有平座，在建築組群中可居主要位置。佛寺中有以閣為主體的，如獨樂寺觀音閣。樓，則多狹而修曲，在建築組群中常居於次要位置，如佛寺中的藏經樓，王府中的後樓、廂樓等，處於建築組群的最後一列或左右廂位置。後世樓、閣二字互通，無嚴格區分，不過在建築組群中為建築物命名，仍有保持這種區分原則的。如清代皇家的幾處大戲園，主體舞臺建築平面近方形的均稱閣，觀戲扮戲的狹長形重屋均稱樓。

· 城

　　是中國古代都邑四周用於軍事防範的牆垣，一般規模較大，形成一套圍繞城邑建造的完整防禦構築物體系。它以閉合的城牆為主體，包括城門、墩臺、樓櫓、隍壕等，堅固、陡峭、不易攻取，具有很多城防設施。

　　長城，是中國古代規模最宏大的防禦工程。它與一般的城不同，整體不形成封閉式城圈，長度可達數百里、數千里或上萬里，故稱為長城，又稱長垣、長牆等。在空間觀念上，長城是古代都邑四周牆垣的極度擴大，它綿延起伏於中國遼闊的大地上，好似一條巨龍，盤旋、飛騰於巍巍群山、茫茫草原、瀚瀚沙漠，奔入淼淼大海，其尺度之鉅、工程之艱、歷史之悠與氣勢之雄，世所罕見。

· 橋

　　水梁也。梁，水橋也。（《說文解字》）橋、梁可以互為解釋，均指跨於水面上的建築物。後來架設在空中的建築物也稱為橋。因此，橋，就是空中的道路。

　　「橋」字出現在漢代，先秦時期只有「梁」字。《莊子・盜跖》篇中記載：「尾生與女子期於梁下，女子不來，水至不去，抱柱而死。」很明顯，這位痴心的男子尾生，在橋下等他的心上人，洪水來了他也不離開，最後被水淹死了。這裡的「梁」，指的就是橋。

閱讀提示

　　古代的塔、樓閣、長城、橋是中國古代建築的重要組成部分，有著悠久的歷史和文化內涵。它們在各自的發展中成就了獨特先進的建築技術，形成了鮮明的風格。由於磚在這些建築中的使用，使得這些建築在技術理論、平面布局及施工方法上都有獨特的創造，尤其是古橋的建造技術一直處於世界領先地位。

　　第一，了解中國古代塔、樓閣、長城、橋、堰河的起源與發展。

　　第二，掌握各種地標建築在組成、類型、功能方面的特點。

知識問答

「塔」字是怎麼來的，由哪幾部分組成？

　　塔來源於佛教，在西元 1 世紀佛教傳入中國以前，中國沒有「塔」，也沒有「塔」字，中國最早的字典《說文解字》中也沒有「塔」字。當梵文的 stupa 與巴利文 Thupo 傳入時，曾被音譯為「塔婆」、「佛圖」、「浮圖」、「浮屠」等，由於古印度的 Stupa 是用於珍藏佛家的舍利子和供奉佛像、佛經之用的，亦被意譯為「方墳」、「圓塚」，直到隋唐時，翻譯家才創造出了「塔」字，作為統一的譯名，沿用至今。

　　中國的古塔雖然種類繁多，其建築材料和構築方法也不盡相同，但塔的基本結構卻是一樣的，一般由地宮、塔基、塔身、塔剎四個部分構成。

塔是怎樣進入中國的？

　　佛教初入中國時，帶來了嶄新的建築形式 —— 來自印度的半圓形窣堵坡（塔）。由於佛教的教義與中國固有的王權思想、儒家學說、宗教信仰等存在分歧、衝突，對窣堵坡這種形式也很陌生。為了力爭以人們習慣或熟悉的思維及行為方式來擴大自己的影響，佛教不得不採取調和的立場。在這種情況下，自然就不可能保持其原有形態，勢必要在迎合中國傳統建築風格的前提下改變其本來面目，由此形成了中國最早期的佛塔。

　　從東漢開始，高臺建築逐漸為木構高樓所替代。秦漢時期的帝王、貴族普遍熱衷於求仙望氣、承露接引等事，木構高樓不僅是當時最顯高貴的建築，同時也是頗具神祕性的建築，把窣堵坡「嫁接」其上，是一種非常有利於佛教傳播的明智之舉。

　　這種由構架式樓閣與窣堵坡結合而成的方形木塔，自東漢問世以來，歷魏、晉、南北朝數百年而不衰，成為這一時期佛塔的經典樣式。對此，《魏書·釋老志》說得很明確：「凡宮塔制度，猶依天竺舊狀而重構之，從一級至三、五、七、九。世人相承，謂之『浮圖』，或雲『佛圖』」。很顯然，「天竺舊狀」指的就是來自印度的窣堵坡，而「重構之」就是多層木樓閣。塔就這樣進入了中國。

塔為什麼會從四方塔變成了六角、八角等多角塔？

　　早期的木塔，平面大多是四方形，這種平面來源於樓閣的平面。隋唐及其以前的磚石塔，雖然有少量的六角形、八角形平面，甚至還有嵩岳寺塔十二邊形的特例，然而就現存的唐塔看，大多還是方形平面，這是唐及以前朝代塔的特徵。但入宋以後，六角形、八角形塔很快就取代了方形塔。

　　塔的這種平面變化，主要是由於抗震和使用的需求以及材料的變化造成的。在長期的實踐中，人們發現塔的銳角部分在地震時由於受力集中而容

易損壞，而鈍角或圓角部分則因受力均勻而不易震損，有效的減殺風力。另外，方形木塔可以挑出平臺供人們憑欄遠眺，但木塔改為磚石塔後，平座就不能挑出太遠，為了有效的擴大視野，塔的平面改為了六角形或八角形。因此，出於使用和堅固兩方面考量，自然要改變塔的平面。

什麼是地宮？

地宮，也稱為「龍宮」、「龍窟」，是於塔基下或陵墓下用磚石砌成的地下室，為宮殿、壇廟、樓閣等建築所沒有。據考察，印度的舍利並不是深埋地下，只是藏於塔內。而傳到中國之後，與傳統的深藏制度結合起來，便產生了地宮這種形式。凡是建塔，首先要在地下修建一個地宮，以埋藏舍利和隨葬器物。這與中國帝王陵寢的地宮相似。塔的地宮內所安放的主要是石函。其內函匣或小型棺槨層層相套安放舍利。此外，地宮內還隨葬有各種器物、經書、佛像等。

塔基是越變越高嗎？

塔基，是整個塔的下部基礎，覆蓋在地宮上，很多塔從塔內第一層正中即可探到地宮。隨著封建禮制的不斷加強，我們會發現塔基的高度越變越高，人們利用塔基的高度與隆重，表達著佛教的崇高身分和地位。

早期的塔基一般都比較低矮，只有幾十公分。例如現存兩座唐以前的塔 —— 北魏嵩岳寺塔和隋代歷城四門塔的塔基。到唐代，為了使塔更加高聳突出，在塔下又建了高大的基臺，明顯的分成基臺與基座兩部分。例如西安唐代的小雁塔、大雁塔等，以及亭閣式塔中的山西泛舟禪師塔、濟南歷城神通寺龍虎塔等。遼、金時期，塔的基座大都做成「須彌座」形式，裝飾繁複，成為全塔的重要組成部分。後期，其他類型塔的基座也越來越往高大、華麗的方向發展：喇嘛塔的基座規模，占了全塔的大部分，高度占到總高的

三分之一左右；金剛寶座塔，根本就是大基座與小塔的強烈對比；過街塔的座子，也較上面的塔高大得多。

塔基座部分的發展，與中國古建築傳統一貫重視臺基的作用，有著密切的關係。它不僅保證了上層建築物的堅固穩定，而且也形成莊嚴雄偉的藝術效果。

根據塔身可以劃分塔的類型嗎？

在中國，塔的種類很多，分類的方法也不少。從形態上分，主要有樓閣式塔、亭閣式塔、密檐式塔、花塔、覆缽式塔、寶篋印經塔、金剛寶座式塔等。

塔身，是古塔結構的主體。由於塔的建築類型不同，塔身的形式也各異。因此，塔身的形制成為分類的主要依據。樓閣式、亭閣式、密檐式、覆缽式等分類與名稱，就是根據塔身形態命名的。

當然，在現存古塔中，還有一些形制特別的塔身，有的在覆缽上加上多層樓閣，有的是樓閣、覆缽、亭閣相結合，還有的塔身狀如筆形、球形、圓筒形等等，形態多樣。

為什麼將佛寺比作塔剎？

塔剎，俗稱塔頂，即安設在塔身上的頂子。就塔剎的結構而言，其本身就是一座完整的古塔，由剎座、剎身、剎頂、剎杆等部分組成。由於塔剎的重要和代表性，人們把「剎」也作為佛寺的別稱。

剎座，是剎的基礎，覆壓在塔頂上，壓著椽子、望板、角梁後尾和瓦隴，並包砌剎杆。剎座大多砌為須彌座或仰蓮座、忍冬花葉形座，也有砌成素平臺座的，以承托剎身。在有的剎座中，還設有類似地宮的窟穴，被稱為剎穴。剎穴可以供奉舍利，或存放經書和其他供器。

相輪，剎身的主要形象特徵，是套貫在剎杆上的圓環，也有稱為金盤、承露盤的，是作為塔的一種仰望的標誌，具有敬佛、禮佛的作用，一般大塔的相輪較多而大。喇嘛塔大多採用 13 個相輪，因此稱為「十三天」。在相輪上置華蓋，也稱寶蓋，作為相輪剎身的冠飾。

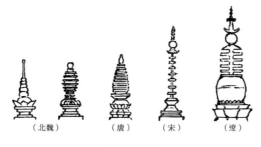

塔剎示例

剎頂，是全塔的頂尖，在寶蓋之上，一般為仰月、寶珠所組成，也有做火焰、寶珠的，有的在火焰之上置寶珠，也有將寶珠置於火焰之中的。因避「火」字，有的稱為「水煙」。

剎杆，是通貫塔剎的中軸。金屬塔剎的各部分構件，全都穿套在剎杆之上，全靠剎杆來串聯和支固塔剎的各個部分。即使是較低矮的磚製塔剎，當中也有木製或金屬剎杆。長而大的剎杆稱為剎柱。有的剎柱與塔心互相連貫，直達地宮之上。

如何區分樓閣式塔與密檐式塔？

樓閣式塔與密檐式塔，在古塔中均占有非常重要的地位。樓閣式塔，在中國古塔中歷史最為悠久，體形最為高大，保存數量也最多，由於形式來源於中國傳統建築中的樓閣，故名樓閣式塔。而密檐式塔，外檐層數最多，在古塔中也是較為高大的一種。兩者在高度、規模以及造型上都非常相似，容易混淆，如何加以區分呢？

樓閣式塔，每層之間的距離較大，相當於樓閣一層的高度；塔身以磚石做出與木構樓閣相同的門窗、柱子、額枋、斗拱等部分；塔簷仿木結構，有挑簷檁枋、椽子、飛頭、瓦隴等部分；磚木混合的樓閣式塔，出簷更為深遠，平座、欄杆等均與木構一樣，從磚體塔身內挑出；塔內有樓層供登臨眺望，有樓梯供人上下；樓層一般與塔身的層數一致，有暗層的塔內部樓層比塔身外觀層數要多。這是與密簷式塔區別的特徵，後者正好相反，外部簷多而內部樓層少。

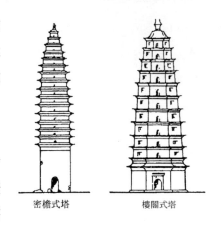

密簷式塔　　樓閣式塔

密簷式塔與樓閣式塔

密簷式塔，第一層塔身比例特別大，是全塔的重點，佛教內容、建築藝術都集中表現在這裡，裝飾雕刻相當華麗；第一層塔身以上，各層簷子之間的塔身，沒有門窗、柱子等樓閣結構，有的雖開有小窗，但也僅是為了採光通氣；大部分不能登臨眺覽。

中國早期樓閣式塔的實物雖已不存，木構樓閣式塔由於火災、風雨的侵襲及滅佛事件，多已被毀，現僅存遼代應縣木塔等很少幾處。唐代以後出現了以磚石仿木構的樓閣式塔，留存的實物就豐富了。例如：長安大雁塔、蘇州虎丘塔、杭州六和塔、廣州六榕寺花塔、泉州開元寺雙石塔、定州料敵塔、銀川海寶塔等等。

遼、金以後，北方建造的密簷式塔較多，而南方仍以樓閣式塔為主。中國現存著名的密簷式塔有北京天寧寺塔、河北昌黎源影塔、遼寧北鎮崇興寺雙塔等。

什麼是亭閣式塔？

亭閣式塔，在中國起源也很早，幾乎與樓閣式塔同時出現。平民百姓出資修建的佛塔和高僧墓塔，多採用這種形式，是古塔中較多的一類。

亭閣式塔的塔身呈亭子狀，外觀多為方形、六角形、八角形或圓形等；多為單層，有的在頂上加建一個小閣；塔身內設龕，安置佛像或墓主人的塑像。

亭閣式塔現存實物大多是磚石結構。其具有代表性的，有山東歷城四門塔、長清靈岩寺慧崇塔、山西五臺佛光寺祖師塔、運城泛舟禪師塔等。最早的木構亭閣式塔，是敦煌石窟前的一座宋代亭閣式塔，極其珍貴。自宋代，由於花塔、喇嘛塔的興起，和尚墳大多採用喇嘛塔形式，亭閣式塔逐漸衰落。

什麼是花塔？

花塔，塔身的上半部裝飾著各種繁複的花飾，看上去好像一個極大的花束，因此被稱為花塔。其裝飾的內容由簡到繁，各呈異彩，有大型的花瓣、有密布的佛龕，有各種佛像、菩薩、天王、力士、神人，以及獅、象、龍、魚等動物形象和其他裝飾，還有鮮豔的色彩，富麗堂皇，不愧花塔的稱號。

花塔塔型的來源，可能有兩方面。一方面，中國的古塔從原來的質樸向華麗發展，從可供登臨眺覽的實用性向純粹象徵信仰的觀瞻性方向發展，更增添了佛的神祕感。另一方面，受印度、東南亞一些佛教國家寺塔雕刻裝飾的影響，省略了原有的實用價值，成了純粹的藝術品。

早期的花塔，是從裝飾單層亭閣式塔的頂部和樓閣式、密檐式塔的塔身發展而成的。山西五臺佛光寺的唐代解脫禪師墓塔，頂上裝飾重疊的大型蓮瓣，可說是開了先聲，但其裝飾程度還是相當簡單樸實的。到了宋、遼、金時期，才算真正形成了花塔這種類型，但也僅盛行了近 200 年，到元代以後便逐漸瀕於絕跡。

現在保存的花塔實物不多，可能是由於當時建造的就少。據調查，全中國現存花塔也不過十餘處而已。

從北京妙應寺白塔到北海白塔，看覆缽式塔是如何變化的？

印度窣堵坡傳入中國之後，和中國的樓閣、亭子等結合，創造出中國式的塔，其原來的形象反而被融蝕掉了。到了元代，窣堵坡才又從尼泊爾傳入中國，大事興建，成了古塔中數量較多的一種類型。因為喇嘛教建塔常用這種形式，所以又稱為喇嘛塔、藏式塔。

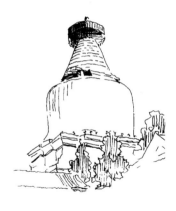

北京妙應寺白塔

覆缽式塔的特徵非常明顯，其塔身部分是一個半圓形的覆缽。其下為龐大的須彌座，金剛圈上承托覆缽形塔身，覆缽之上設置塔脖子、十三天、塔剎等。半圓形覆缽基本上保存了墳塚的形式。

中國現存年代最早的一座大型喇嘛塔，是北京的妙應寺白塔，建於西元 1271 至 1279 年。該塔係元世祖忽必烈敕令尼泊爾匠師阿尼哥設計並監督修建，為元皇室進行宗教活動和百官習儀的場所，和蒙漢佛經及其他書籍的印譯之處。比它晚建 372 年的北海白塔，高 35.9 公尺，比妙應寺白塔低 51 公尺，但因其踞瓊華島之巔，因此顯得特別高大，四處可見，引人注目，成為北海的重要地標。

二者對比可以看出，從元到明清的喇嘛塔已發生了一些變化。一是，瓶身比例變得高且窄。二是，瓶身正面出現塔門（焰光門），形如小龕。三是，十三天圓錐體下大上小的情形有了變化，雖下面大些，但只比上面略大。四是，天盤寶蓋流蘇變成天地盤。五是，塔剎由一座小型窣堵坡變為月、日、火焰（或寶珠）組成的日月剎。

順便提一下，覆缽式塔裡貯藏的是佛教器物。因此，北海白塔塔身上有 306 個透風的洞眼。這個細節很少會有人注意到。請看看白塔寺的白塔上有這樣的孔洞嗎？

北京居庸關過街塔座—雲臺

居庸關雲臺是關還是塔？

北京的居庸關雲臺，本是一個過街塔的塔座，後因塔廢座存，人們便把塔座當成居庸關的象徵了。而江蘇鎮江的過街塔，在幾百年前乾脆就叫「昭關」，並且還作為塔的名字刻在門洞上。

過街塔，是建於街道中或大路上的塔，是與中國古代建築中的城關式建築相結合而創造出來的一種建築造型。因此，不少人把這種塔稱為「關」。還有一種叫塔門的，與過街塔基本相同，就是把塔的下部修成閘洞的形式，一般只容行人經過，不行車馬。

在佛教宣傳上，過街塔可以算得上是一大發明。它把過去佛教宣傳的禮佛念經要費盡很大心力的苦修、苦練、苦拜的教條完全解放，而替信佛、禮佛的人大開方便之門。修塔記上就這樣說，修建這樣的塔，就是讓過往行人得以頂戴禮佛，凡是從塔下經過的人，就算向佛行一次頂禮了。這是因為塔在上面，佛也就在上面。這對佛教徒來說，不用進廟焚香跪拜，只從塔下走過就行了，這是多麼方便的信佛行為啊！

過街塔和塔門是從元代才開始出現的。由於元朝大興喇嘛教，大建喇嘛塔，所以過街塔和塔門上的塔也大多是喇嘛塔。現存的過街塔不多，典型的有鎮江的雲臺山過街塔、承德普陀宗乘之廟與普寧寺大乘之閣的塔門、北京頤和園後山香岩宗印之閣的塔門等等。

143

有金塔、銀塔、銅塔嗎？

在中國尚未見到純金鑄成的金塔，只有少數鎦金或包金的靈塔。西藏拉薩布達拉宮靈塔殿內，有 8 座高 10 ～ 15 公尺，各世達賴喇嘛埋骨靈塔。塔體為磚木結構，塔外包裹金皮。靈塔規格不同，建築風格各異。其中，以五世達賴靈塔最為宏偉壯觀，塔型八角 13 層，高 14 公尺餘，包裹塔身的黃金皮共用 5.5 噸純金，其上還鑲嵌萬餘顆各種鑽石珠寶。塔上有眾多佛像，塔內除埋藏五世達賴遺骨外，還藏有各種稀世珍寶及宗教、歷史文物。每座包金靈塔都可稱得上是精美絕倫的工藝珍品。

純銀鑄塔現存僅一座，坐落在青海省湟中縣塔爾寺主殿大金瓦寺內。相傳，喇嘛教格魯派（黃教）創始人宗喀巴出生時，其母將胞衣埋在大金瓦寺院內正中，後來這裡長出一株菩提樹，枝葉繁茂，每片葉子上還現出一尊「獅子吼佛像」，其母在此建一座小磚塔。明末格魯派信徒們不惜重金，拆掉小塔，在原基礎上鑄造一座六角 13 層，高 11 公尺的大銀塔，以此紀念喇嘛教格魯派創始人宗喀巴。

最高的銅塔，是四川峨眉山麓報國寺內的華嚴塔。該塔於明代用紫銅鑄造而成。塔周身有 4,700 餘尊浮雕小佛像和唐代高僧什剎難陀翻譯的 80 卷《華嚴經》全部經文，由此得名。塔形為八角 14 層，塔身高 8 公尺，須彌座高 2 公尺，通高 10 公尺，為中國國內銅塔最高者。

古代有多少種樓閣？

在中國，樓閣的種類很多，分類方法也不少，可以從建築材料、結構構造、平面布局、樓層數量等方面進行逐一分類；但從性質上分析，樓閣的主要類型包括：城門樓等軍事防禦性樓閣、報時性樓閣、觀景性樓閣，以及藏書、戲樓、文昌閣等具有其他文化功能的樓閣。

城和城門樓是如何防禦敵人的？

古人歷來對城防建設十分關注，北京城為了軍事防禦及城市整體格局的需求，擁有內外及皇城三道城牆。每道城牆上分別建有城門、城樓，即「內九外七皇城四」。因此，防禦性樓閣建築在樓閣中占有較大的比重，且大部分至今保存完好，多以高臺式為主，包括城樓、箭樓、角樓及敵樓等。其主要功能如下：

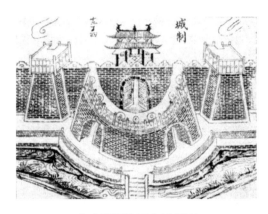

宋《武經總要》城制圖

· 城門樓

城門樓屬於高臺式建築，建立在城臺之上。城樓 1～3 層，居高臨下，便於瞭望守禦。北京正陽門是明清北京城內城的南正門，由城樓、箭樓和兩座樓之間的甕城組成，在功能上，城樓門兼有行人通行和軍事防禦的作用。

· 城牆

古代稱墉，土築或磚石包砌，斷面為陡峭的梯形。牆身每隔一定距離築突出馬面，馬面頂上建敵樓，城頂每隔 10 步建戰棚。敵樓、戰棚和城樓供守禦和瞭望之用，統稱「樓櫓」。

· 甕城

　　即圍在城門外的小城，或圓或方，方的又稱「方城」。城頂建戰棚，甕城門開在側面的叫扭頭門，可以從兩個方向抵禦攻打甕城門之敵。正面的戰棚，在南宋時改為堅固的「萬人敵」，安排弓弩手，明代發展為多層的箭樓。甕城門到明代又增設閘門，稱為閘樓，如南京的聚寶門。

· 馬面

　　即向外突出的附城墩臺，每隔約 60 步築一座。相鄰兩馬面間可組織交叉射擊網，對付接近或攀登城牆的敵人。

· 敵樓、戰棚和團樓

　　是防守用的木構掩體，建在馬面上的稱敵樓、建在城牆上的稱戰棚、建在城角弧形墩臺上的稱團樓，構造相同，結構都是密排木柱，上為密梁平頂，向外三面裝厚板、開箭窗，頂上鋪厚約 1 公尺的土層以防炮石。到明代，敵樓發展為磚砌的堅固工事。

· 城壕

　　即護城河，無水的稱隍。城門外有橋，有的在橋頭建半圓形城堡，稱「月城」。

· 羊馬牆

　　是城外沿城壕內岸建的小隔城，高 8 尺至 1 丈，上築女牆（即矮牆）。羊馬牆內屯兵，與大城上的遠射配合阻止敵人越壕攻城。

· 雁翅城

　　是指沿江、沿海有碼頭的城邑，自城沿碼頭兩側至江邊或海邊築的城牆，又稱翼城。

觀景性樓閣有什麼特點？

　　基於中國樓閣建築本身獨具的極其重大的審美意義，其與文學藝術自然結緣，水乳交融，達到了密不可分的程度。觀景性樓閣，是文人雅士們匯聚之所。中國歷史上，詩文因樓閣而感發、樓閣緣詩文而名馳的事例，不勝枚舉。如王之渙的《登鸛雀樓》、韓愈的《滕王閣記》、王勃的《滕王閣序》、崔顥的《黃鶴樓》、范仲淹的《岳陽樓記》、孫髯翁的「大觀樓長聯」等，皆因樓閣而感發，正所謂文因樓而生，樓因文而名矣。

　　觀景性樓閣分布很廣，南方有，北方也有，但以南方居多。為了便於觀賞風景，樓閣的規模相當高大，外部多修有平座、欄杆，以利眺覽。觀景性樓閣，多位於江邊、湖邊、海邊或風景名勝區。因造型美觀，其本身也成了該地或該風景區中的重要景點。

　　歷史上的名樓幾乎都是觀景性樓閣。如湖北武漢市黃鶴樓、湖南岳陽市岳陽樓、江西南昌市滕王閣等江南三大名樓。自古以來，文人墨客都愛登樓遠望，追古思今，寄懷遣愁，遐想悠悠。

宋畫《滕王閣圖》

中國著名的藏書樓有哪些？

　　中國人的祖先很注意圖書資料的收藏和保存，因此，也很重視藏書樓的修建。天祿閣和石渠閣，就是兩千多年前漢代修建的著名藏書樓。各大寺廟中的藏經樓或藏經閣，都屬於藏書樓性質的建築。

浙江寧波天一閣

　　在古代，官宦修建藏書樓，喜好書籍而又有能力的個人也修藏書樓。中國現存最完好、修建年代最早的藏書樓寧波天一閣，是建於明嘉靖末年的一座著名的私家藏書樓。主人范欽根據《易經》中「天一生水，地六成之」，取其以水制火之意，將藏書樓改名「天一閣」。藏書樓上為一大通間，樓下六間，象徵「天一地六」，確立了後世藏書樓的基本格局。

　　清代乾隆為了收藏和保存《四庫全書》，按照天一閣的制式和布局，先後在北京、承德、瀋陽及鎮江、杭州、揚州等地設計建造了內廷 4 座、江南 3 座藏書樓。分別是文淵（北京故宮）、文源（圓明園）、文津（承德避暑山莊）、文溯（瀋陽故宮）、文匯（揚州）、文瀾（杭州）、文宗（鎮江）等 7 座藏書閣。明清藏書樓建築的設計特點，主要是解決藏書中的火、霉、蛀三害問題，同時兼顧環境設計，打造成寧靜、優美的閱讀環境。這些藏書閣為保存中國燦爛的古文化和完整的地方史料提供了強大的作用。

為什麼樓閣被選為供神、祭神的最佳場所？

　　高層建築不是現代人的獨創，也不是西方人的專利，樓閣是中國古代原生的高層建築形式。早在傳說中的黃帝時期，中國即已有之。遠古時人們認為「仙人好樓居」，於是便大興土木，蓋起了高樓。《史記》、《漢書》都有

這方面的記載。《史記》上說,「樓,重屋也」,指的就是多層高樓。當時的諸侯以高臺榭、美宮室來炫耀財富和氣派。

天津薊縣獨樂寺觀音閣

樓閣建築的結構形式,是中國古代建築中最為突出、最有特色的形式之一。由於多為木結構,可以靈活的進行多種架構組合,從而向上形成高大寬敞的建築。比如以方木相交疊壘成井欄形狀所構成的高樓,稱井幹式。將單層建築逐層重疊而構成整座建築的,稱重屋式。

佛像、神像作為崇拜祭祀的對象,由於高大的規模,普通殿堂不能滿足其空間需求,為了容納高大的神像,樓閣成為最佳的選擇,並根據需求,相當一部分樓閣發展成空筒式或空井式的結構,形成一個很大的內部空間,裝飾也很精美,成為供神、祭神的最佳場所。

為什麼各地遍布文昌閣?

古時,不論是都城還是鄉野,到處都設置了文昌閣,好像只要有了文昌閣,就有了靈光的文化氣息。如何解釋這種文化現象呢?

「文昌」又名「文曲星」、「文星」,是中國古代神話中主宰功名、祿位的神,後為道教所承襲,多為讀書人所崇祀,以為可保功名。秦漢時期,將北斗七星稱為北星或文曲星,其中排成長方形的一至四星,稱斗魁。漢代,認為「奎」星(斗魁的第一星),「奎主文章」。《史記·天官書》說:「斗魁戴匡(筐)六星,日文昌宮(即七顆星中除一顆奎星外,其餘六顆合稱文昌宮),一日上將,二日次將,三日貴相,四日司命,五日司中,六日司祿。」六顆星分別主宰人間的功名祿位,各有名稱。唐宋時,大都供奉組成文昌宮的六顆星。元代,詔封文昌宮六星為文昌帝君,於是立廟祀之,並把祂塑成帝王之相。

　　明清兩代，是中國科舉制度的鼎盛期，也是文昌帝君崇拜的鼎盛之期。不僅供奉文昌，還供奉奎星。「奎」字的解釋，據《廣雅·釋言》載：「奎，胯也。」引申為兩足張開之義。但不可能將兩足張開塑為神像。明清著名學者顧炎武在《日知錄·魁》中提出了解決的辦法「（神像）不能像奎，可改奎為魁，又不能像魁，而取字形為鬼，舉足而起其斗。」據此，將魁星塑成一個鬼的形狀，鬼的左足向後翹起踢著一斗，左手捧卷，右手執筆做點定試卷的姿態。於是魁星塑像定型，各地文昌閣中都按此樣式，加塑了魁星神像。因此，文昌閣也叫魁文閣、奎文閣。

　　歷代統治者尊奉文昌帝君，目的在於神道設教，維護其統治，官紳士庶致祭則為求其保佑功名祿位，尤以明、清兩代為甚。原因有二：其一，明清科舉制度之盛，冠於歷代。追求功名祿位成為社會風氣，尤其士人更是苦心鑽營，故乞求主持文運科名的文昌帝君保佑也就隨之成風。封建朝廷利用這一心理，也大力提倡文昌祭禮，鞏固封建統治。其二，明清以來，中國思想界開始出現直接背離封建正統思想的進步思潮。如李贄對儒家經典和道家的批判、黃宗羲反對封建專制的民主思想、龔自珍的社會改革思想等等。為維持封建統治，在暴力統治的同時，政府特別強調文治，以文昌帝君與「武聖」關帝同祭即為此意，目的是教化人心，使封建倫常永存。

　　文昌崇拜，通常是官方信仰的組成部分。在各地的崇拜形式中，文昌閣基本上是與學宮（文廟）、城隍廟、關帝廟平行的一種官方信仰。即使沒有建立專門的文昌閣，一般也會在文廟裡修建一座主要祭祀文昌的小塔。塔內供奉當地有名官員和學者的神主。此外，多數文昌閣還設有一座表示崇拜文字的焚化爐。它是用來祭祀文字發明者的，也是唯一可以燒毀寫有文字紙片的地方。

江蘇揚州文昌閣

鼓樓是怎樣產生的？

鼓樓的起源比較明確，漢代城堡的譙樓和城市的市樓是其前身。四川新繁出土的漢代畫像磚《市場圖》中，市場中央是市樓，樓上懸大鼓，以鼓聲作為市場開放和關閉的信號。《續事始·鼓樓》說北齊交州刺史李崇為防盜，在村寨設鼓報警。後來鼓樓「建於城隅上」，兼有報時功能。

北京鼓樓

秦漢以後的統一，使集中報時，傳遞戰爭、集會等消息，成為一種必然的需求。在實施里坊制的城市中，坊門晨啟夜閉，公共報時。時刻的測定和公布，在一定意義上就是政府管理的化身。中央政府週期性的頒行曆法《皇曆》，地方政府設置專門官吏通報時刻，只有中央集權的統一國家才有能力辦得到。宋代，城市專建高樓安置銅壺滴漏，設鐘和鼓報時。

以鐘鼓樓為城市的地標性建築，確定於元朝。元大都城中心，有中心臺。在中心臺稍東是鼓樓（西元 1727 年建），原名齊政樓，相當於城市的中心點。鼓樓以北的萬寧寺中心閣就是鐘樓。元大都的設計規畫中參考了《易經》八卦，共設 11 座城門。鼓樓和鐘樓，位居八卦的中央。

鐘鼓樓的建築形式從城樓譙樓脫胎而來，下部是磚砌的墩臺，臺內部開單向或雙向十字形券洞以利通行。上為木構或磚石仿木構的層樓。鐘鼓樓的形象高大、莊重，往往成為城市建築重點工程。特點是：其一，建築規模高大，因此往往兼具報時與景觀雙重功用。其二，地處城市中心，成為商業繁華區的顯著標誌。以現存的古城為例，西安是東西排列，大致在城中央；南京鼓樓在南，鐘樓在北，依山水走勢，沒有明確的軸線；宣化老城區，以鐘鼓樓為中心形成南北軸線；還有縣城平遙，鐘鼓樓合稱鼓市樓，恰在城池的中心點。

什麼是牌樓？

中國古代建築多「門」，邑門、里門、閭門、巷門、坊門……諸多名目，不同於宅門，有別於城門，是具有轄制住戶和治安防盜用的居住街區的大門，後期逐漸發展演變為華麗而具有標誌作用的牌坊門。早期的大門稱為「衡門」，是由兩根木柱和一條橫木組成的，多用作鄉間普通院落的院門。陶淵明詩中的「寢跡衡門下，邈與世相絕」便是指此。後來在這種衡門的橫木上加木板頂，出現了較衡門相對複雜的形式 —— 烏頭門，此二者都可以看作牌樓的雛形。

牌坊，又稱牌樓，是一種只有單排立柱，能產生劃分或控制空間作用的建築。牌坊和牌樓有一些區別：在單排立柱上加額枋等構件而不加屋頂的稱為牌坊，其來源與古代常用坊門表彰功德節孝有關，北宋中期里坊制廢弛，用牌坊代替了坊門。在單排立柱上加額枋、斗拱等構件，上施屋頂的稱為牌樓。這種屋頂俗稱為「樓」，常用樓的數目表示牌樓的規模，如一間二柱三樓、三間四柱七樓、三間四柱九樓等。立柱上端高出屋頂的，稱為「沖天牌樓」。

牌樓，作為離宮、苑囿、寺觀、陵墓等大型建築組群的入口標誌時，形制的級別較高，屋頂常用廡殿頂或歇山頂，是建築組群的前奏，莊嚴、肅穆、深邃，對主體建築形成陪襯作用。牌樓建在城鎮街衢衝要處作為街道標誌時，如大路起點、十字路口、橋的兩端，以及商店的門面，則形制的級別較低，屋頂多為懸山頂，豐富街景、標誌位置。江南有些城鎮中有跨街一連建造多座牌坊的，多為「旌表功名」或「表彰節孝」的宣教工具。在山林風景區也多在山道上建牌坊，既是寺觀的前奏，又是山路進程的標誌。

什麼是華表？

華表，為成對的立柱，發揮標誌或紀念性作用。漢代稱桓表，是古代的紀念標誌物。

元代以前，華表主要為木製，上插十字形木板，頂上立白鶴，多設於路口、橋頭和衙署前。明以後華表多為石製，下有須彌座，石柱上端用一雕雲紋石板，稱雲板，柱頂上原立鶴改用蹲獸，俗稱「朝天犼」。華表四周圍以石欄，華表和欄杆上遍施精美浮雕。明清時的華表主要立在宮殿、陵墓前，少數有立在橋頭的，如北京盧溝橋頭。明永樂年間所建北京天安門前和十三陵碑亭四周的華表，是現存的典型。北京文津街北京圖書館的華表，是從圓明園移來的，也是華表佳作。

還有一種華表，稱表，或稱標、望柱。其特點是柱頂不設雲板，常立於墓道的前端作為入口標誌，故又稱墓表。南朝陵墓的表是石製的，上有牌，刻某某「神道」。唐宋時演變為頂上有火珠的八角石柱，在唐、宋陵中都可看到。在明、清，演變為神道南端的一對雲紋八角柱。

長城的歷史淵源是怎樣的？

長城，最早稱「方城」。春秋時期，楚國最早築成，在今河南方城縣，長數百里。《左傳》記載，楚成王十六年（西元前656年），齊國發兵攻楚，挺進到陘這個地方，得悉楚成王派大將屈完前來迎戰。兩軍在召陵對陣。屈完對齊侯說，你想攻打楚國嗎？談何容易。楚國有漢水可作屏障，有「方城」可以抵禦。齊侯見楚之「方城」的確堅不可摧，就罷兵自撤了。「方城」就是長城的雛形。

在「冷兵器」的古代，長城可以使刀槍無奈、弓箭不入、戰騎難以跨越。當時建造長城遵循就地取材原則，有土堆土、有石壘石，或以土石雜以其他材料，如草木之類。正如《括地誌》所說，「無土之處，累石為固」。當然，有些長城地段，天塹未通，故難以修築，正好以此天險為「城」，也形成了禦敵的作用。

楚「方城」獨步於天下後，齊、魏、燕、趙、秦等國也紛紛效仿，相繼興築。秦始皇以過去秦、趙、燕三國的北方長城為基礎，修繕增築，成為西起臨洮、東至遼東的萬里長城。經過黃土高坡、沙漠莽原，跨越無數高山峻嶺、河流溪谷，施用黃土版築或用沙礫石、紅柳、蘆葦層層壓疊的施工工藝，歷經千年風雨，有的地段現仍殘存五、六公尺高，令人嘆為奇蹟。

漢代為了抵禦塞外勢力強大的匈奴，修了兩萬里長城，是歷史上修築長城最長的一個朝代。西漢所建長城，尤其是河西長城及其亭障、要塞、烽燧與列城等，豐富了長城的建築樣式及防禦功能，改進了長城的地理布局。而且，堅固的長城也保證了絲綢之路的暢通、安全與繁榮。

明代長城修築工程最大，西起嘉峪關，東達鴨綠江，全長 7,300 多公里。有些地段還修了複線。如北京北部的居庸關、山海關與雁門關一帶的城牆有好幾重，有的竟多達 20 多重。這一重又一重的城牆好比甲冑，使北京固若金湯、萬夫莫開。另外，由於磚的技藝成熟，長城因此更為雄偉、堅固、美觀，還出現了沿海的水上長城。

雄奇險峻、宏大壯觀的明長城是空前絕後的，代表了中國長城的最高技藝水平。它已不是簡單的軍事防禦工事，而是以建築手法所創造的一種特殊的大地文化。其造型主體，除了城牆，還有敵臺、烽火臺、堡、障、堠和關等等，是一系列配套的建築設施。人類社會進入 17 至 18 世紀以後，長城的防禦功能已逐漸退出了歷史舞臺。但古老的萬里長城卻仍以其逶迤浩大的建

築成就，及其系統完美的工程藝術形象，被列為偉大的世界文化遺產、世界八大奇蹟之一。

長城是由哪幾個基本部分構成的？

現在保存下來的長城，大部分是明朝遺物。簡單講，長城是由城牆、敵臺、烽火臺、關隘等四大部分所組成。

· 城牆

長城的主體是城牆。城牆的位置，多選擇蜿蜒曲折的山脈，在其分水線上建造。其構造按地區特點有條石牆、磚牆（內包夯土或三合土）以及塊石牆、夯土牆等數種。特殊地帶利用山崖建雉堞或劈崖做牆，在遼東鎮有木板牆及柳條牆，在黃河突口處冬季還築有冰牆。不同種類的構造中，以夯土牆和磚石牆為最多。

· 敵臺

城牆上每隔 30 ～ 100 公尺建有敵臺（哨樓）。敵臺有實心、空心兩種，平面有方有圓。實心敵臺只能在頂部瞭望、射擊，而空心敵臺則下層能住人，頂上可瞭望、射擊。空心敵臺是明中葉的新創造，高二層，突出於城牆之外，底層與城牆頂部平，內為拱券結構，設有瞭望口和炮窗，上層設瞭望室及雉堞，造型雄壯有力。

· 烽火臺

烽火臺是報警的墩臺建築，亦稱烽燧、亭堠、烽堠、煙墩等，建在山嶺最高處，臺與臺相距約 1.5 公里。一般烽火臺用夯土築成，重要之處外層包磚，上建雉堞和瞭望室，實心的墩臺用繩梯上下，也有在夯土臺中留孔道上下的。臺上貯乾柴，遇有敵情日間焚煙，夜間舉火，依規定

路線很快傳至營堡。若干座烽火臺之間設總臺一座，總臺往往建在營堡附近，形如空心敵臺，其外還築有矮牆，縱橫交叉，以阻止騎兵馳近。

另外，還有與烽火臺類似的另一種墩臺，主要是為防守使用，建在長城附近。墩臺相距約 500 公尺，因明朝已使用火炮，射程約 350 公尺，在方圓 500 公尺以內可以構成交叉火力網。墩臺有圍牆，內住兵士，貯糧薪，旁掘水井，是長城縱深方面的防禦體系。

· 關隘

凡長城經過的險要地帶都設有關隘。關隘是軍事孔道，所以，防禦設置極為嚴密，一般是在關口置營堡，加建墩臺，並加建一道城牆以加強縱深防衛。重要關口則縱深配置營堡，多建城牆數重。如居庸關是京師北部的重要孔道，因而在兩山夾峙長約 25 公里的山道中設立城堡 4 座。其中岔道城為前哨，北部建城牆一段，山上建墩臺以為掩護；往南為居庸關外鎮，是主要防守所，建在八達嶺山坳，東西連接城牆，形勢極為險要；再往南即居庸關，是屯重兵之所在；最南為南口堡，是內部接應之所，並發揮著防禦敵兵迂迴襲關的作用。

什麼是北京結？

「北京結」位於北京懷柔境內。1985 年，中國地質礦產部地質遙感中心採用航空遙感技術，對北京地區長城的空間分布格局進行了全面勘查，發現了北京地區長城整體走向主要分為東西、北西兩個體系。這兩個體系在懷柔縣八道河鄉西柵子村舊水坑西南的分水嶺上會合，其南會合點位於東經 119 度 29 分 38.9 秒和北緯 40 度 27 分 45 秒之間。這個會合點被命名為「北京結點」，簡稱「北京結」。

「北京結」長城建築在海拔 1,534 公尺的黑陀山以南的高山之巔，附近有「箭扣」、「鷹飛倒仰」、「十八盤」、「雲梯」等天險，是懷柔境內長城最為雄險、最為壯觀的一段。主要為明隆慶二年至萬曆四十三年間（西元 1568 至 1615 年）興建。是明朝九邊重鎮中，宣鎮長城與薊鎮長城的分界點。

長城的起點在哪裡？

關於長城的起點，過去有一個很大的誤會，認為長城東起山海關西至嘉峪關。不僅學校課本這樣寫，甚至《辭海》也這樣寫。中國國內有這種誤解，國外也有。其實，1992 年考古學家就肯定了鴨綠江畔遼寧丹東虎山南麓是長城的起點，史書也佐證了這一考古發現。

儘管如此，山海關仍然以其雄壯巍峨的地標作用，成為長城東起的第一座關城。

橋在中國是如何起源發展的？

橋梁的開始，是人類受到倒木過河的啟發，修建獨木橋、木梁橋。原始社會的河姆渡文化遺址及半坡遺址中，均有早期建橋的遺痕。

殷商到西周，是中國橋梁建築的初步發展時期。當時的都城周圍均有防禦性的壕溝以及必備的橋梁。這時期的橋梁，均以木料為主要建築材料，而且多為浮橋和木梁橋，包括城門外護城河上的吊橋。曲阜曾發現周魯國故都用於修建橋梁基臺的石料和夯土層。《詩經·大雅》也記載，約在西元前 11 世紀，周文王姬昌為了迎娶妻子太姒，曾在渭水上用舟船架起了一座浮橋，是中國、也是世界上有文字記載的第一座浮橋。

戰國到秦漢，是中國橋梁建設的發展期。鐵器的使用為石料建橋創造了條件，而秦漢的統一、交通的發達，也使古代橋梁的四大基本類型（梁橋、索橋、浮橋和拱橋）基本形成。

西元前 3 世紀，秦國蜀郡太守李冰，在今四川成都的郫江與檢江上建橋 7 座，世稱七星橋。其中一座名叫夷里橋（亦稱笮橋），是中國歷史上有文字記載的第一座索橋（竹索）。

西元前 206 年，西漢大將樊噲在今陝西留壩縣的寒溪上建造了一座鐵索橋，名叫樊河橋，一直保留到 1958 年，是中國歷史上興建的第一座鐵索橋。

西元 33 年，益州割據者公孫述曾派大將任滿、田戎，在今湖北宜昌東南的長江上，「橫江水起浮橋……杜絕水道，結營山上，以拒漢兵」（《後漢書‧岑彭傳》），這是浩瀚長江上的第一座大橋。

拱券結構開始用於建橋，是中國橋梁建築史上的一大突破。河南新野縣出土的東漢畫像磚上，已經出現拱橋的圖案，橋上走車、行人，橋下過船，規模也不算小。西晉太康三年（西元 282 年），在洛陽郊外修建了一座旅人橋，是中國歷史上第一座有文字記載的拱橋。

南北朝至宋代，是中國橋梁發展的鼎盛期。南北朝時期，木石混築橋和石橋相繼出現。唐、宋時期，石料已成為中國建橋的主要材料，敞肩式、筏形基礎、殖蠣固基、浮運法等重大技術有了突破，出現了風格獨特的開合式橋梁及形態絕妙的疊梁式木拱橋。至今還留存於世、堪稱一流的古橋，如河北趙州安濟橋、江蘇蘇州寶帶橋、福建泉州洛陽橋、晉江安平橋、漳州東江橋、廣東潮州廣濟橋（湘子橋）等等。

元、明、清時期，人們雖然繼承並運用了前人創造的建橋技術，特別是西南地區的鐵索橋、竹索橋、藤索橋等，在此期間得到了較大的發展，但從整體上說，這一時期在建橋技術上並沒有什麼重大突破。值得一提的是，人們運用圍堰抽水乾修法，建造的江西南城的萬年橋，是這一時期的一件傑作。

中國古代主要有多少種橋？

從漢代開始，中國古橋形成索橋、浮橋、梁橋和拱橋等四大基本類型。

· 索橋

索橋，又稱吊橋、繩橋、懸索橋等，是一種以繩索為橋身主要承重構件而建造的橋梁，多建於溝深水急的峽谷中，以西南地區較為多見。索橋要在橋的兩端修建石屋，安置柱椿、鐵山、鐵牛、石山、石獅等，以固定橋索，或者將橋索直接繫在山崖上，並用木棍或絞車將橋索絞緊，橋繩上鋪木板，方成索橋。有的索橋還在橋旁加索，以為扶欄。中國現存的索橋主要分布在四川、貴州、雲南、西藏等省區。

· 浮橋

浮橋，又名舟橋、浮航、浮桁等，是一種以船、筏和木板為橋身而建成的橋梁。它是由船過渡到修建半永久性或永久性橋梁過程中的一種過渡性橋梁。這種橋梁將數艘、數十艘甚至數百艘木船、木筏或竹筏，用繩索（包括鐵索）連接起來，上鋪木板即成。浮橋多修建在江面較寬，河水較深或漲落差異較大的地方，今在中國南方，特別是江浙一帶還可以看到。

浮橋建造速度快，造價低廉，移動方便，在戰爭中常常使用。宋太祖趙匡胤派兵攻打南唐、元代派兵入川、清代太平軍進攻武昌，都曾在長江或長江支流上建造過規模大小不等的浮橋。

· 梁橋

梁橋，是中國古代橋梁中最基本、最主要的一種形式，出現的時間也最早。梁橋又稱平橋，是一種以橋墩和橫梁為主要承重構件而建造的橋梁。梁橋的種類很多，從建橋的主要材料來說，可以分為獨木橋、木

柱木梁橋、排柱式木梁橋、石柱木梁橋、石墩木梁橋、伸臂式木梁橋、石柱石梁橋、石墩石梁橋等。若從橋洞的數目來分，又有單孔（單跨）梁橋、雙孔（雙跨）梁橋和多孔（多跨）梁橋。

· 拱橋

　　拱橋，又稱曲橋，是一種以拱券為橋身作為主要承重結構而建造的橋梁。拱橋的出現時間較晚，至遲出現在東漢，並在全中國各地廣為建造。拱券結構的出現與使用，是橋梁建築的一次革命，是一個重大的技術突破。直至今天，拱券結構仍在橋梁建築中廣泛運用。

　　拱橋的形式從拱形上分，有半圓形拱橋、圓形拱橋、橢圓形拱橋、蛋形拱橋、馬蹄形拱橋、尖拱橋、蓮瓣形拱橋、多邊形拱橋等。從大拱肩上的虛實情況來分，又有實肩拱和敞肩拱的區別：實肩拱，即在大拱肩上不設小拱；敞肩拱，即在大拱肩上建築小拱。敞肩式拱，為中國首創。若從拱洞的數目來分，拱橋還可以分為單拱橋、雙拱橋和多拱橋。拱橋的孔數一般為奇數，3、5、7、9甚至更多。

　　除四種主要類型的橋外，還有棧道橋、飛閣、水道橋、纖道橋、曲橋、廊橋、十字橋等類型。

　　棧道橋，又名棧閣、橋閣，是一種單臂式木梁橋，多修建於山區，沿懸崖蜿蜒而上。這種橋梁在四川、湖北、陝西、貴州、雲南等地比較多見。

　　飛閣，又稱復道、閣道，是一種建造在樓閣之間的天橋。有的閣道之上還建有屋頂。北京雍和宮萬福閣兩側、河北正定隆興寺大悲閣兩側，至今還有這樣的橋梁。

　　水道橋，就是橋面上通水又過人的橋梁。金代，在山西洪洞修建的惠遠橋，就是這種建築。

　　纖道橋，呈帶狀，與河岸平行，長度數里、十數里不等。這種橋梁，是為了方便縴夫拉船行走而修建的。多建於江浙一帶，特別是古運河兩岸。

　　曲橋，又稱園林橋，是中國園林建築中的一種特殊橋梁，多用石料修建。橋面貼近水面，欄杆不高，給人以橋、水似隔非隔，似分非分的感覺。橋身曲折迂迴，與園中的小徑、迴廊相連。人行其上，顧盼左右，步移景換，使人感到園中景色豐富而又多變。

　　十字橋，即魚沼飛梁，位於山西省太原市晉祠內的聖母殿前。這是一座石柱梁橋。橋面呈十字形。主橋寬大，翼橋為斜坡狀，是中國古橋中一種極為少見的橋型。

景區景點連結

佛塔凌雲樓閣高敞，城堞巍峨長虹臥波

· 應縣木塔

　　應縣木塔，原名佛宮寺釋迦塔，位於山西應縣佛宮寺內，是現存最古老的木構樓閣式塔。木塔建於遼清寧二年（西元 1056 年），基座為高 4 公尺的石砌高臺，角石上存有遼代伏獅，風格古樸。臺基上的木構塔身，外觀 5 層，內部 1 ～ 4 層，每層又有暗層，實為 9 層。塔高 67.31 公尺，塔剎高 10 公尺。塔底層平面呈八角形，直徑 30.27 公尺，為古塔中直徑最大的。底層重檐，並有附階，西南面有木製樓梯。自第二層以上，八面凌空豁然開朗，門戶洞開，塔內外景色通連。每層塔外，均有寬廣的平座和欄杆。人們可以走出塔身，循欄周繞，環顧應縣市容，恆嶽、桑乾盡收眼底。

近千年來，木塔經受了多次強烈地震的考驗，沒有受到任何損害，反映了中國古代木構建築的超絕成就。

· 湖南岳陽市岳陽樓

岳陽樓，坐落在湖南岳陽的西城牆頭上，瀕臨洞庭湖，自古以來，就與武漢的黃鶴樓、南昌的滕王閣齊名，被譽為江南三樓。

東漢建安二十年（西元 215 年），吳蜀聯合在赤壁打敗曹魏之後，兩相對峙。東吳大將魯肅，為了對抗駐守荊州的蜀漢大將關羽，率領 1 萬精兵在洞庭湖中操練，並擴建了洞庭湖濱的巴丘城，在西門城牆上建造了閱兵臺，時稱閱軍樓，也就是最早的岳陽樓。

唐代開元四年（西元 716 年），中書令張說遭到貶斥，謫戍岳州。第二年，張說便在魯肅閱軍樓的舊址上重建了一座樓閣，並正式定名為岳陽樓。從此，岳陽樓的名字一直使用到今天。

北宋慶曆四年（西元 1044 年），大臣滕子京遭貶斥，來到岳州，重建了唐代張說所建的岳陽樓。樓成之後，滕子京請范仲淹寫下了膾炙人口的《岳陽樓記》。《岳陽樓記》由景寫到人，由人寫到志，借景抒情，以物詠懷，成為千古絕唱。「先天下之憂而憂，後天下之樂而樂」的名句中外傳誦，自古不衰。從此，岳陽樓名聲遠颺。

由於岳陽樓地處潮溼的江南，又立於洞庭湖邊，從唐代起，經過元、明直到清代，水禍兵災，使之多次被毀，又多次重建。今天的岳陽樓，重建於清光緒六年（西元 1880 年），至今已有 100 多年的歷史了，平面呈長方形，面寬 17.24 公尺，進深 14.54 公尺，高 19.72 公尺。它峙立在岳陽市西的洞庭湖邊，顯得壯美燦爛。

· 山海關

　　山海關，在河北北部秦皇島市的東北，處於渤海灣的盡頭。依山臨海，形勢險要，是明代萬里長城東部的一個重要關口，歷來為兵家所爭之策略要地。過去曾有人用「兩京鎖鑰無雙地，萬里長城第一關」的詩句來描寫關城的險要。

　　山海關，是萬里長城的重要關隘。明代山海關的築城體系，採取以關城為重點，以長城城牆相連接，構成點線結合，以點護線的策略格局。燕山山脈縱貫境內，山巒起伏，地勢險要，重在扼守高地，以兩翼掩護關口，北側直上燕山，南側伸入大海，加強前哨堡城，控制入海隘口。山海關，由關城、羅城、翼城、哨城等七大城堡組成古城防建築群，成為具有主體兩翼、左輔右弼的格局，結構主次分明，建築造型宏偉，具有獨特的民族風格。山海關長城，是萬里長城最精華的地段，具有嚴密的軍事防禦工程體系。

· 泉州洛陽橋 —— 梁橋

　　泉州洛陽橋，又名萬安橋，在福建泉州東北 10 公里處，橫跨於洛陽江入海口的江面上，是中國現存建造時間最早的一處石墩石梁海港大橋，與河北趙州橋齊名，故有「北有趙州橋，南有洛陽橋」之說。

　　洛陽橋始建於北宋皇祐五年（西元 1053 年），花了 6 年 8 個月才建成。橋長 1200 公尺、寬 5 公尺，有 4 個橋孔。造橋時，首先在江底沿橋梁中軸線滿拋大石塊，形成一條橫跨江底的矮石堤，作為橋墩的基址。這種橋基的開創，是建橋史上的重大突破，現代稱之為「筏形基礎」。然後再在矮石堤上用一排橫、一排直的條石砌築橋墩。為了使橋基或橋墩的石塊連成一體，不能沿用以前用鐵或鑄鐵件來聯結的辦法，因為鑄鐵件很快會被海水腐蝕。而是在石堤附近的海面上散置貝殼類

軟體動物 —— 牡蠣，利用牠附生在岩礁或別的牡蠣殼上的特點，把鬆動、散置的石塊、條石膠聚成一體。時間證明，這是一種別開生面、行之有效的辦法。為此，不准在萬安橋附近捕捉牡蠣就成了歷代沿用的一條法律。最後，又利用潮水的漲落，把重達七八噸的石梁一根接一根的架設到橋墩上，直至把橋建成。因此，萬安橋也開創了浮運架梁的記錄，直到今天，浮運架梁仍是建造現代橋梁的好方法。

福建泉州洛陽橋

由於洛陽橋不斷的受到洪水的衝擊，自修建之後的數百年間曾多次毀建。明宣德、萬曆年間，均曾重修。現存的洛陽橋，重建於清乾隆二十六年（西元 1761 年）；1993 至 1995 年，全面進行了整修。

中篇
中國古典園林

古典園林基本知識

背景分析

　　中國古典園林的歷史悠久，大約從西元前 11 世紀的奴隸社會末期，直到 19 世紀末葉封建社會解體為止，在三千餘年漫長的、不間斷的發展過程中，形成了世界上獨樹一幟的風景式園林體系 —— 中國園林體系。這個園林體系並不像同一階段上的西方園林那樣，呈現出各個時代迥然不同形式、風格的此起彼落和更迭變化，各個地區迥然不同形式、風格的互相影響和複合變異；而是在漫長的歷史進程中進行自我完善，受外來的影響甚微。因此，它的發展表現為極其緩慢的、持續不斷的演進過程。

閱讀提示

　　第一，了解中國古典園林的基本結構體系。

　　第二，掌握中國古典園林形式的文化內涵。

知識問答

古典園林的發展經歷了哪幾個主要階段？

· 生成時期

　　生成期，即中國園林產生和成長的幼年階段，相當於殷、周、秦、漢時期。殷、周為奴隸制國家，貴族（奴隸主人）透過分封采邑制度獲得其世襲不變的統治地位。貴族的宮苑，是中國古典園林的濫觴，也是皇家園林的前身。秦、漢的政體演變為中央集權的郡縣制，以確立皇權為首的封建官僚機構的統治，儒學逐漸獲得正統地位，以地主小農經濟

為基礎的封建大帝國形成。相應的，皇家的宮廷園林規畫宏大、氣魄雄渾，成為這個時期造園活動的主流。

· 轉折時期

　　轉折期，大約相當於魏、晉、南北朝時期。小農經濟受到豪族莊園經濟的衝擊，北方落後的少數民族南下入侵，帝國處於分裂狀態。而此時，在意識形態方面則突破了儒學的正統地位，呈現為諸家爭鳴、思想活躍的政治局面。豪門士族在一定程度上削弱了以皇權為首的封建官僚機構的統治，民間的

陝西西安秦建章宮、重慶九龍坡陶家鎮及河南等地均有秦漢畫像磚出土。此為秦漢正像磚描繪的園圃。

私家園林異軍突起；佛教和道教的流行，使得寺觀園林也開始興盛起來。這些變化，促成了造園活動從產生到全盛的轉折，初步確立了園林美學思想，奠定了中國風景式園林發展的基礎。

· 全盛時期

　　中國園林的全盛期，相當於隋、唐時期。中央集權的封建官僚機構更為健全、完善，在前一時期中諸家爭鳴的基礎上，形成儒、道、釋互補共尊，儒家仍居正統地位的格局。唐王朝的建立，開創了中國歷史上一個充滿活力的全盛時代。從這個時代，我們可以看到中國傳統文化曾經有過的宏放風度和旺盛生命力。園林的發展也相應的進入了它的全盛期，作為一個園林體系，其所具有的風格特徵已經基本形成。

· 成熟時期

　　成熟時期，相當於兩宋到清初時期。繼隋唐盛世之後，中國封建社

會發育定型，農村的地主小農經濟穩步成長，城市的商業經濟空前繁榮，市民文化的興起，為傳統文化注入了新鮮血液。封建文化的發展雖已失去了漢、唐的宏放風度，但日益縮小的精緻境界中，卻實現著從整體到細節的自我完善。相應的，園林的發展亦由盛年期而昇華至富於創造進取精神的、完全成熟的境地。

· 成熟後期

　　成熟後期，相當於清中葉到清末時期。清代乾隆王朝，是中國封建社會的最後一個繁盛時期，表面的繁盛掩蓋著四伏的危機。道光、咸豐以後，隨著西方帝國主義勢力的入侵，封建社會盛極而衰，逐漸趨於解體，封建文化也越來越呈現衰頹的跡象。園林的發展，一方面繼承前一時期的成熟傳統，而更趨於精緻，表現了中國古典園林的輝煌成就；另一方面則已暴露出某些衰頹的傾向，逐漸喪失了前一時期的積極、創新精神。清末民初，封建社會完全解體，歷史發生急遽變化。西方文化大量湧入，中國園林的發展亦相應的產生了根本性的變化，結束了它的古典時期。

中國古代到底有多少種園林類型，如何區分？

　　中國古典園林，是由農耕經濟、集權政治、封建文化培育成長起來的，比起世界其他園林體系，歷史最久、持續時間最長、分布範圍最廣，是一個博大精深而源遠流長的風景式園林體系。

　　按照園林基址的選擇和開發方式的不同，中國古典園林可以分為人工山水園和天然山水園兩大類型：

· 人工山水園

　　人工山水園，是中國造園發展到完全自覺創造階段而出現的審美境界最高的一類園林，即在平地上開鑿水體、堆築假山，人為的創設山

水地貌，配以花木栽植和建築營構，把天然山水風景縮移模擬在一個小範圍之內。這類園林均修建在平坦地段上，尤以城鎮內居多。在城鎮的建築環境裡，創造模擬天然野趣的小環境，猶如點點綠洲，故也稱之為「城市山林」。人工山水園的四個造園要素之中，建築由人工經營自不待言，即使山水地貌亦出於人為，花木全是人工栽植，因此，造園所受的客觀制約條件很少，人的創造性得以最大限度的發揮，藝術創造遊刃有餘，必然導致造園手法和園林內涵的豐富多彩。所以，人工山水園乃是最能代表中國古典園林藝術成就的一種類型。

· 天然山水園

　　天然山水園，一般建在城鎮近郊或遠郊的山野風景地帶，包括山水園、山地園和水景園等。規模較小的，利用天然山水的局部或片段作為建園基址；規模大的，則把完整的天然山水植被環境圈起來作為建園的基址，然後再配以花木栽植和建築營構，因勢利導的將基址的原始地貌做適當的調整、改造和加工，工作量的多少視具體地段條件和造園要求而有所不同。興造天然山水園的關鍵在於選擇基址，如果選址恰當，則能以少量的花費而獲得遠勝於人工山水園的天然風景之真趣。人工山水園之縮移模擬天然山水風景，畢竟不可能完全予人以身臨其境的真實感，正如清初造園家李漁所說：「幽齋壘石，原非得已，不能置身岩下與木石居，故以一拳代山、一勺代水，所謂無聊之極思也。」故《園冶》論造園相地，以「山林地」為第一。

　　按照園林的設計形式，中國古典園林又可分為自然式和規則式。

· 自然式園林

　　自然式園林，是中國古代園林的主流及其代表形式，具有極深的淵

源。如蘇州拙政園、留園、網師園 ；北京頤和園、圓明園 ；承德避暑山莊 ；佛山梁園 ；東莞可園等。

· 規則式園林

　　規則式園林，如北京故宮御花園、慈寧宮花園 ；明十三陵陵園等。

　　按照園林的隸屬關係，中國古典園林也可歸納為若干類型。其中主要類型有 ：皇家園林、私家園林、寺觀園林、風景名勝。

· 皇家園林

　　皇家園林，屬於皇帝個人和皇室所私有。古籍裡稱為苑、苑囿、宮苑、御苑、御園等的，均可歸屬於這一類型。

· 私家園林

　　私家園林，屬於民間貴族、官僚、縉紳所私有。古籍中稱為園、園亭、園墅、池館、山池、山莊、別業、草堂等，大抵都可歸入這一類型。

· 寺觀園林

　　寺觀園林，即佛寺和道觀的附屬園林，也包括寺觀內部庭院和外圍地段的園林化環境。

什麼是園林中的廳堂建築？

　　私家園林中的主體建築，稱之為廳或堂，園林中的山水花木通常在廳堂前面展開，使廳堂成為觀景的最佳場所。同時，在周圍園景的襯托下，廳堂本身也構成了園中的主要景觀。

　　原初，廳與堂在功能上似有一定區別，「古者治官之處謂之聽事」，也就是廳。而「當正向陽」之正室謂之堂。明清以後，建築已無一定制度，尤其園林建築，主體建築常隨意指為廳、為堂。在江南，有以梁架用料區分廳

堂者，用扁方料者曰「扁作廳」，用圓料者曰「圓堂」。

園林中廳堂的安排「先乎取景，妙在朝南」。因此，大多取坐北朝南位置，尤其一些小園，廳堂建於園之北側，以爭取最好的朝向。廳堂形式頗多，有南北對置、形制相同兩廳堂者，江南稱「對照廳」，中間鑿池堆山。北廳可南向觀景，宜於秋冬；南廳則北面開敞，宜於春夏。有些廳進深較大，中以屏門、落地罩界分前後，隨季節而予以選用，稱作鴛鴦廳。江南鴛鴦廳中，露明梁架一種為圓料、一種為扁作，以示變化，所用門窗及其中的家具、陳設之類，皆與前後廳堂有所不同，其形象及作用都似兩廳合一。有的園林有須四面觀景者，則用「四面廳」，兩側山牆皆小桶扇窗，使四面通透，便於周覽。

廳堂制度皆宏敞精麗，一般都不用天花吊頂，使梁架露明，即宋《營造法式》所謂的「徹上露明造」。江南扁作廳中，梁架常做雕刻及線腳，更顯梁架露明的裝飾意義。

園林中的廳堂，因用於燕遊賞景，故也俗稱花廳。

什麼是園林中的樓閣建築？

樓閣在中國古代屬高層建築，也是園林建築中常用的建築類型。與其他園林建築一樣，樓閣除實用外，還發揮著觀景和景觀兩方面的作用。於樓閣上四望，不僅可以俯瞰全園，而且還能收取遠方的景致。在景觀方面，樓閣往往也是畫面的主題或構圖的中心。如北京頤和園的佛香閣，高踞於萬壽山巔的南側，登閣周覽，眼前是

北京頤和園佛香閣

昆明池碧波蕩漾；西有綿延的西山群嶺及玉泉、香山的寺院塔影；向東則為京城城池宮殿，無限的風光盡收眼簾。而作為園中重要的對景，在萬壽山南麓以南，隨處都可見到佛香閣高聳的身影。它不僅衝破了萬壽山平緩的山形，更增加了天際輪廓線的起伏變化，而且在周圍殿宇、亭臺的襯托下更顯得雄偉壯麗。

蘇州滄浪亭看山樓

承德避暑山莊的煙雨樓，四周是開闊的水面，遠處有群山、林莽、宮室及各種不同的景物，也是觀景的極佳位置；而其本身的造型與周圍的山水、樹叢、輔助建築等形成了對比，成為園中重要的景點。一些府宅園林因園地面積不大，樓閣大多沿邊設置，作為對景則安排在顯眼的位置。如蘇州拙政園的見山樓、浮翠閣。有的作為配景則隱避於喬木或其他建築之後，如蘇州滄浪亭的看山樓、網師園的集虛齋、讀畫樓等。

什麼樣的建築在園林中稱為齋？

齋的原意為潔身淨心，所謂齋戒，後引申到修身養性的場所都稱為齋。由於任何建築都能用於這樣的目的，因此，齋就沒有一定的形制，燕居之

蘇州網師園殿春簃

室、學舍書屋都能被稱之為齋。現存古典園林中稱齋的建築各不相同，可以是一座完整的園林，如北京北海公園中的靜心齋，山水花木、亭榭樓臺無不畢備；亦可以是一個小庭院，如蘇州網師園中的殿春簃及其小院，原先稱書齋，其間有廣庭小亭、石峰清泉；更多的則是單幢小屋，如

北京頤和園的圓朗齋、眺遠齋，半畝園的退恩齋等。儘管名齋的建築各有所宜，但共同的一點，就是環境大多幽邃僻靜，能令人「氣藏致斂」、「肅然齋敬」。

傳統園林中設齋，一般造在園的一隅，取其靜謐。雖有門、廊可隨意出入園中，但須有一定的遮掩，使一般遊人不知有此。齋前置庭稍廣，可栽草木，列盆景。牆腳道旁植翠雲草、書帶草，令其繁茂青蔥；鋪地常使溼潤，以利苔蘚生長，從而有「苔痕上階綠，草色入簾青」的意境。建築的形式隨意，依園基及相鄰建築妥善處理，但室內宜明淨而不可太敞，明淨可爽心神，太敞則不合「藏修密處」之意。庭院牆垣不宜過高，以粉壁為佳，亦可植蔓藤於下，使其覆蓋牆面，得自然之幽致。

什麼樣的建築在園林中稱為館？

館，在《說文解字》中被定義為客舍，也就是接待賓客，供臨時居處的建築。《詩經‧鄭風‧緇衣》的「適子之館兮」，《漢書‧公孫弘傳》的「起客館，開東閣，以延賢人」即為此義。早期的苑囿中所設宮室並不經常使用，與帝王長年生活的宮殿有所差別，故稱離宮別館。《上林賦》有「離宮別館，彌山跨谷」之語。後來私塾稱「蒙館」，教書謂「就館」，也取其延請賓客之義，因為那時的教書先生亦稱「西賓」。至於書房名館，也是由學館之義延伸而來。

在中國古典園林中，館的稱謂用得較多，且很隨意，沒有一定形制可循。大凡備觀覽、眺望、起居之用的建築均可題名為館。館，一般所處地位較顯敞，多成組的建築群。至於稱館的書房則與齋相同，盡在幽僻之處。如蘇州留園五峰仙館。

蘇州留園五峰仙館

北京圓明園有杏花春館，為春時觀賞杏花之所；頤和園的聽鸝館，則是一座小戲樓及其附屬建築；揚州瘦西湖的流波華館，是臨水看舟的地方；而蘇州拙政園的三十六鴛鴦館、十八曼陀羅花館則是一座廳堂。

什麼樣的建築在園林中稱為軒？

中國古典園林中稱軒的有兩種，一是某種單體小建築，另一是建築構造上的專用名詞，即江南園林建築中廳堂前部的頂棚。其含義來自「軒」字的兩種解釋，前者為「飛舉之貌」，後者為「車頂前高曰軒」。

《酉陽雜俎》稱李白「神氣高朗，軒軒欲舉」皆為飛昇之義，而中國傳統建築又以翼角、舉折等構成了輕盈欲飛的形象，如《詩經‧小雅‧斯干》所描述的「如鳥斯革，如翬斯飛」。因此計成在《園冶》中寫道：軒「宜置高敞，以助勝則稱」。北京清漪園的構虛軒，無錫寄暢園的墨妙軒，蘇州留園的聞木樨香軒等皆居高臨下，於下處仰觀似有升騰之感。

《正字通》謂「檐宇之末曰軒，取車象也」。因此，江南廳堂前添卷也稱為軒。軒的形式有船篷軒、鶴脛軒、菱角軒、海棠軒、弓形軒等多種，均有秀美的造型，其作用主要是為了增加廳堂的進深。這種做法為江南特有。

榭在古典園林中所指什麼建築？

榭的本意，是指土臺上的一種木構建築。《尚書‧泰誓》：「唯宮室臺榭，波池侈服。」其註解為：「土高；四臺，有木曰榭。」這與我們今天所能見到的榭相去甚遠。明代計成的理解是：「榭著藉也。藉景而成者也。或水邊或花畔，制亦隨態。」據此，就可知道明清園林中的榭並不以建築形制命名，主要是依所處的位置而定。如水池邊的小建築可稱之為水榭，賞花的小建築可稱花榭等等。常見的水榭，大多為臨水面開敞的小建築，前設坐欄，即美人靠，可讓人憑欄，觀景。建築基部，大多一半挑出水面。

為什麼說亭是古典園林中使用最多的建築？

　　亭，是園林之中使用最多的建築，而且中國古代園林可以說是無園無亭，因此古代亦有人稱園為「園亭」。亭的用途主要是供遊人作短暫的逗留，「亭者停也，人所停集也。」當然亭在園中也是點景造景的重要手段，山巔水際、花間竹裡若置一小亭，往往平添無限詩意。亭的形式相當多，就今天所能見到的，亭規模較小，其平面有方形、圓形、長方、六角、八角、三角、梅花、海棠、扇面、圭角、方勝、套方、十字等式，屋頂亦有單檐、重檐、攢尖、歇山、十字脊諸式。其設計有時僅孤立一亭，有時則三五成組。或與廊相連，或靠牆垣做半亭。園林構亭，大多因地制宜的選擇各種造型及布局。因此，有「亭安有式，基立無憑」之說。

　　為了便於小憩與觀景，亭柱間不設門窗，僅於下部用半牆或短欄，有的並安美人靠。上部也有安裝掛落的。在有些亭中還設有裝飾性的斗拱。小的亭一般每個面都為單間雙柱、稍大些的也有用三間四柱的，一般中間略大。有些大亭還在前後或四面置歇山形抱廈，山花朝前。私家園林中的屋面材料以小清瓦為多，皇家園林則用筒版瓦，也有為追求村野氣氛而用草鋪頂的，如承德避暑山莊的采菱渡小亭。

廊在古典園林中的作用是什麼？

　　確切的說，廊並不能算作獨立的建築，它只是一種狹長的通道，用以連接園中的建築而無法單獨使用。廊能隨地形地勢而蜿蜒起伏，其平面可屈曲多變而無定制，因而在造園時常被作為分隔園景、增加層次、調節疏密、區劃空間的重要手法。

　　園林之中大部分的廊，都沿牆垣設置，或緊貼圍牆、或一部分向外曲折。廊與牆之間構成大小、形狀各不相同的狹小天井，其間植木點石，布設

小景。有些園林為造景的需求而將廊從園中穿越，兩面都不倚牆垣或建築物，廊身通透，使園似隔而非隔。這樣的空廊也常被用於分隔水池。廊子低臨水面，兩面可觀水景，人行其上，水流其下，有如「浮廊可渡」。園林之中還有一種復廊，可以看作兩廊合一。其形式是一條較寬的廊沿脊桁砌牆，上開漏窗，使向外園景若隱若現，能產生無盡的情趣。隨假山起伏的稱作爬山廊，有時可直通二層樓閣。

廊的立面，由柱分割為一個個的開間，江南園林建築規模較小，開間一般不到一丈，檐口高約八尺，進深一般的廊為三至五尺，復廊約為七尺。北方園林各尺寸都略大，而帝王苑囿則更大。廊下設半欄、半牆或坐檻、美人靠，上安掛落。廊所倚之牆，若為園內隔牆，則牆面常設漏窗。

廊對於遊人是一條觀景的路線，人隨遊廊起伏曲折而上下轉折，走在廊中，有「步移景異」的效果。又由於廊較遊覽道路多了頂蓋，使遊人免遭雨淋日晒，不受天氣影響，更便利於觀賞雨雪景致。大量用廊，構成了中國傳統園林的主要特色之一。

舫在古典園林中有什麼作用？

舫，原是湖中一種小船，供泛湖遊覽之用，常將船艙裝飾成建築的形狀，雕梁畫棟，亦稱「畫舫」。園林之中，除皇家苑囿能有範圍較大的水面外，其餘皆不能泛舟蕩槳，於是創造了一種船形建築傍水而立，這就是園林中所見的舫。舫的形式，一般下部用石砌作船體，上部木構以像船形。木構部分通常分為三段，船頭作歇山頂，因狀如官帽，俗稱官帽廳，前面開敞、較高。中艙作兩坡頂，略低於船頭，內用桶扇分為內外兩艙，兩旁置和合窗，用以通風採光。船尾兩層，上層可登臨，頂用歇山。儘管舫有時僅前端頭部突入水中，但船頭一側仍置石條，仿跳板以連結池岸。當然舫的形制往往據各種條件而做出相應的變化。如蘇州暢園，由於園基狹小，僅臨水做一

懸山形小亭以似舫，亭後用一雕屏，彷彿其後還有畫舫的其餘部分，饒有情趣。而北京頤和園的石舫 —— 清晏舫，則通體兩層，不僅規模龐大，而且兩側還做成西洋蒸汽船輪翼形狀。舫的共同特點，就是都略有船的輪廓，內部裝修都較精美。

南方與北方園林有什麼不同？

南北園林的風格差異，是由客觀原因造成的。首先，對象不同 —— 北方皇家園林是為封建帝王服務的，江南園林則為私家園林，由於園林的主人不同，因此對園林本身的要求也不同。其次，規模與所處外部環境不同 —— 皇家園林一般規模大、占地廣，多建於風景優美的自然環境中，而私家園林一般規模較小，多處於市井之內；另外，氣候條件的不同，也是造成南北園林差異的主要原因之一。正是由於上述客觀原因，使得南北園林各自保持著獨特的形式和風格。

· 平面布局上的差異

江南園林多建於市井之中，由於受用地條件限制，其平面多採取內向的布局方式。這是因為在市井之中建園，周邊為他人住宅，不能獲得開闊的視野與良好的借景條件。北方皇家園林多建於風景優美的自然環境中，所以其平面布局多採用外向型或內外結合的方式。這樣不僅可以廣泛借景，而本身也具有很好的外觀。

· 建築外觀的差異

在建築外觀、立面造型和細部處理上，江南園林要比北方園林輕巧、纖細得多。這主要是由於氣候條件不同造成的，另外也與地方傳統習慣有關係。例如翼角的起翹 —— 構成建築輪廓線的主要因素，在南北園林建築中有著很大的差異。北方平緩、南方蹺曲。

· 空間處理的差異

　　江南園林比較開敞、通透，內、外空間有比較多的溝通與關聯，層次變化也比較豐富。北方園林則比較封閉，內、外空間的界線比較分明。

· 建築尺度的差異

　　若將北方皇家園林建築與宮殿建築相比，尺度已經屬於較小的了，無論從整體到細部都無法與宮殿建築相提並論；但拿它與南方私家園林建築相比較，尺度已經屬於比較大的了。以南北方園林的主體建築廳堂為例做比較，頤和園中的樂壽堂要比拙政園中的遠香堂大得多，留園的鴛鴦館可以說是江南園林中最大的廳堂，但仍比樂壽堂尺度小許多。

· 色彩處理的差別

　　與北方園林建築的富麗相比，江南私家園林建築的色彩處理比較樸素，以三種主要色調構成，深灰色小青瓦的屋頂、栗皮或深棕色的木作（少數建築構件為深綠或黑色）、白粉牆。由於青、棕、墨綠等色調均為調和色，穩定而又偏冷，容易與自然界的山水、植物相融合，並且給人幽雅、靜謐的感覺，而白粉牆的使用可以加大對比，破除沉悶的感覺。

　　除以上幾個方面外，在堆山疊石及花木配置方面，南、北園林也是各有特點。例如山石，一般來說，北方園林較凝重渾厚，江南園林則較虛幻空靈。在花木配置方面若以品種的多樣而論，江南園林則遠勝於北方園林，這些均與各自所處的地理、氣候條件有一定的關聯。

秦漢時期園林的代表—上林苑

　　上林苑，是中國歷史上最負盛名的苑囿之一，位於漢都長安郊外（今西安），是在秦代苑囿的遺址上復建的。西元前138年開始營繕，之後又不斷增築擴建，達到空前的規模。上林苑範圍所屬，東起藍田、宜春、鼎湖、御

宿、昆吾，沿終南山而西，至長楊、五柞，北繞黃山，瀕渭水而東折。其地廣達 300 餘里。苑中岡巒起伏，深林巨木嶄岩參差，涇、渭、灞、滻、灃、潦、潏、滈、潏等八條河流流注苑內，有靈昆、積草、牛首、荊池、東陂池、西陂池等諸多天然和人工開鑿的池沼，自然地貌極富變化，恢弘而壯麗。由於苑內山水咸備、林木繁茂，其間孕育了無數各類禽獸魚鱉，形成了理想的狩獵場所。

上林苑所屬之地，秦代曾建有許多離宮別館，雖有一部分已經毀於秦末戰爭，但還有留存到漢代的。武帝建苑後，對舊有宮觀進行了修復和改造，並有大量新建。因此，苑內建築數量眾多，彌山跨谷，相望不絕。這些宮、觀、殿、宇、所，均非一般的單體建築，而是經精心組合而成的宏偉壯麗的建築組群。其本身就是美麗的景致，或為觀覽山水而建，或為觀賞珍禽異獸、奇花異草而修，從宮觀的名稱，即可大致了解到其所特定的景觀功能。

「攬二喬於東南兮，樂朝夕之與共」—曹操與銅雀園

銅雀園，位於曹魏鄴城（今河北臨漳）城內西北隅，東與宮城毗鄰，亦名銅爵園。該園是一所著名的兼有軍事寨堡性質的皇家園林，相傳，為曹操「銅雀春深鎖二喬」的地方。城內建苑園在前代沒有出現過，究其原因，想是當時連年爭戰的社會現實造成的。銅雀園內有曲池疏圃、下腕高堂、蘭渚石瀨、觀榭高臺、殿宇顯敞、景色清幽。

銅雀園中最負盛名的是銅雀三臺。臺以城牆為基，高 33 公尺，相距各 16 步。中為銅雀臺，上建屋 120 間，起五層樓閣，樓頂作銅雀，高約 5 公尺，舒翼若飛。其南是金鳳臺，有屋 130 間，置金鳳於臺頂。其北稱冰井臺，下有三個冰室，上建凍殿，有屋 145 間。三臺之間作閣道相連，有如浮橋，形制極為巧妙，登臺遠眺，西嶽松岑、臨漳清渠，皆收眼底。

園中另有武庫、馬廄、糧倉，其戰亂的影響顯而易見。至後趙石虎時，又對園及臺進行了修造，史載石虎「崇飾三臺，甚於魏初」。

隋唐時期園林代表—大明宮

大明宮，位於唐長安城東北，南接京城，西與宮城、西內苑、禁苑相鄰，東西約 1.5 公里，南北近 2.5 公里，呈不規則的長方形。唐太宗貞觀八年（西元 634 年），於此龍首原高處建永安宮，次年更名為大明宮，當時是供太上皇李淵養老清暑之所，由百官出資贊助修建。高宗龍朔二年（西元 662 年），因皇帝身染風痺，覺得大內太極宮卑下不適，故將此改為東內，置正門丹鳳門，正殿含元殿、後殿宣政殿，左右設中書、門下二省及弘文、弘史二館，其後設紫宸、蓬萊諸殿。次年又大加修造，因其中有蓬萊山、池，於是亦稱其為蓬萊宮。咸亨元年（西元 670 年），又改為含元宮，至中宗神龍元年（西元 705 年），又復用大明宮之稱。

高宗重修大明宮的工程，是由司農少卿梁孝仁主持，完全依據西漢建章宮的傳統規劃前宮後苑，這也成了以後大內宮苑的形制。宮殿雄踞高原，南望爽塏。天氣晴好之日，南面終南山清晰可見，城中里坊街市亦如同在軒檻之間。後苑部分陡然下降，蓬萊殿後為含涼殿，再後即太液池。池側迴廊屈曲，池中築蓬萊諸山，上有太液亭，池中浮有大型的鷁首船，水上有拱橋飛跨。唐代李坤有詩云：「宮鶯報曉瑞煙開，三島靈禽拂水回。橋轉彩虹當倚殿，艦浮花鷁近蓬萊。」另據唐代的許多詩文可知，太液池中植有菱荷，池岸栽種柳樹和桃花。太液池的四外建有眾多的殿宇，瓊宮波光，景色甚是壯觀華麗。

王維與輞川別業

王維的輞川別業，是自魏晉山居棲逸盛行以來，又一座十分優美的山水莊園，在中國歷史上也極為有名，地處唐長安城附近藍田縣的輞川谷，北距縣城 10 公里。這裡山林蔥鬱，田原肥沃，有河自南山穿谷而出，向北匯入灞水。輞川河谷之中，有一處名為孟城的山坳，坳口是古孟城的所在地，當時

留有許多遺跡。王維移居此地後，便在城門附近營建居室，以原城門為出入口。城側古木危柳，為別業平添了幾分蒼古悠遠的氣氛。

　　閒暇之時，主人常攜友登城，觀覽遊憩。居宅之中，還

《輞川圖》摹本（部分）

建有文杏館，用以待客。別業雖然設計了曲廊奧室，但外觀頗為質樸，以與自然相融合。主建築用茅草結頂，而內部梁柱卻經精心裝點，格調典雅，且內部空間高敞。坐於文杏館中，南可眺南嶺峰巒，北可觀欹湖煙水，湖光山色盡收於戶牖之間。府宅大門之外，是一條宮槐列植的小徑，兩旁大樹交合，濃蔭蔽日，徑面蒼苔斑駁，鮮綠可愛，順小徑可通欹湖。欹湖水面開闊，清平如鏡，盪舟湖中，青山綠樹、白雲藍天倒映於湖中，天水一色。環湖置有許多景點，南北各有一垞，係為兩岸上下舟船之處。南垞岸有嶙峋的巨石，在落日餘暉中顯得突兀而絢麗，與淼漫的清波相映成趣。北垞之側建有一組屋宇，前近湖岸，後掩青林，遠遠望去，朱紅的柱檻明滅閃爍在雜樹叢中，分外醒目；屋旁有小溪自谷中逶迤而出，將湖水帶出山谷。緣溪有入山出谷的小道。水塢之中遍植辛夷樹。早春二月，綠堤春草，紅萼紫花，首先迎來明媚的春光。湖岸有成片的茱萸林，三月花發，遠香四溢，七月結實，紅綠相間，亦勝似花期。湖堤之上分行植柳，輕風微拂，柳絲若煙。上下相映，如波翻湧。無論是初春的鵝黃還是盛夏的濃綠，都能令人陶醉。此外水際還有灘、有瀨，湖水激石，微風搖蒲，白鷺翱翔，游魚戲水，呈現出無限的生機。臨水建有亭榭，是觀景、賞月、飲酒、賦詩、小憩、納涼的好地方。山上斤竹嶺為美竹被覆，綠筱深密，闢小徑穿竹林而過，有溪流逶迤其間。步入嶺中滿眼青翠。風搖竹葉，水激溪石，皆成悠遠的音韻。密竹叢

中建有竹里館，此處幽深無人跡，或獨坐靜憩、或撫琴長嘯，恬然自得，幾忘世上歲月。另有華子岡，松風落日，連山秋色，皆有無限詩意。秋涼月明之夜，登岡可欣賞到明月映郭，輞水淪漣。遠村燈火，深巷犬吠，農入夜舂，山寺疏鐘，既構成了清麗的圖畫，又合成了美妙的樂章。仲春之日，草木蔓發，春山可望，輕鯈出水，白鷗矯翼，露溼青皋，麥隴朝雊，又展現出另一種美景。山麓林野之間還設有鹿砦、木蘭砦、漆園、椒園。這些既是生產經營的設施，也是供主、客清遊賞玩。山嶺之中多有溪泉，長年流注不竭，其中以金屑泉最受主人青睞。其地景色宜人，水質甘洌清甜，亦是王維與友人常到的地方。

　　王維對輞川別業的描述與他的所有山水詩文一樣，給人一種清新而空靈的感受。這是由於他對現實的冷漠，而將全部的身心和所有的才智都用於對大自然細膩入微的觀察上了，因此，能用其生花妙筆勾勒出自然山水豐富多彩的面貌，展示出清麗動人的畫面。

「花石綱」與壽山艮岳

　　宋徽宗即位之初，曾為子嗣未廣而苦惱，這時有道士進言，說是都城東北地協堪輿，只是地勢略低，如能稍予增高當有多子之應。徽宗因此命人培土築岡，不久果然得到了應驗。政和年間，徽宗以為承平日久，朝中無事，漸漸對苑囿、花木之事有了興趣，而當時以蔡京為首的一班佞臣為迎合聖意，也乘機慫恿皇帝大興土木。政和七年（西元 1117 年），由戶部侍郎孟揆主持在當年堆築土岡的地方起萬歲山，苑囿建設自此開始。不久，又將此苑的營造事務轉交宦官梁師成全權負責。為在全國搜求奇花異石，許多地方設置了應奉局，甚至一些並未得到貢獻花石任務的地方，也千方百計的找門路獻珍異，以至於為輸運花石而鑿城環郭、拆橋毀堤之事時有發生。後來，

皇上得知百姓為之所擾，便只令朱勔、蔡攸負責調運江南花石。為了調運入京，還組織了專門的漕運船隊，這就是著名的「花石綱」。

由於汴梁附近平皋千里，無崇山峻嶺，少洪流巨浸，而徽宗認為，帝王或神靈皆非形勝不居，所以，對壽山艮岳的景觀設置極為重視。取天下瑰奇特異之靈石，移南方豔美珍奇之花木，設雕欄曲檻，葺亭臺樓閣，日積月累，歷十數年時間，使壽山艮岳構成了有史以來最為優美的遊娛范圍。宣和四年（西元 1122 年）艮岳初成，此後還有興造，一直延續到靖康年間（西元 1126 至 1127 年）。

整個艮岳以南北兩山為主體，兩山都向東西伸展，並折而相向環拱，構成了眾山環列，中間子蕪的形勢。北山稍稍偏東，名萬歲山。山體周長 5 公里餘，最高一峰達 90 步。峰巔建有介亭作為分隔東西二嶺的標誌。居亭南望，山下風光歷歷在目，南山列嶂如屏；北望，則景龍江長波遠岸，瀰漫十餘里。介亭兩側另有幾座亭臺，東曰極目、蕭森；西曰麓雲、半山。東嶺圓混如長鯨，腰徑百尺，其東高峰峙立，豎巨石曰飛來峰，峰稜如削，飄然有雲鶴之姿，高出於城墉之上。嶺下栽梅萬株，山根建有綠華萼堂，梅花盛開之時自有「綠萼承跗，芬芳馥郁」的境界。堂側有承嵐、昆雲諸亭，又有外方內圓如半月的書館、屋圓如規的八仙館。還有揮雲廳、攬秀軒、龍吟堂、紫石岩、朝真磴等景觀點綴其間。由朝真磴可通往介亭，但磴道盤行縈曲，捫石而上，忽而山絕路隔，繼以木棧，倚石排空，周環曲折，形如艱險難行的蜀道。梅嶺盡處山岡向南伸延，其間有遍植丹杏鴨腳（銀杏）的杏岫。艮岳的南山稱之為壽山，山林蔥翠，猶如一道綠色的屏障。雖然其面積僅有數公里，但前山兩峰並峙，山後岡阜連屬，峰巒崛起、千疊萬復，卻讓人難以想像其到底有多大。山南起大池，名雁池，池中蓮荷亭亭，雁鳧棲止。臨池倚山有嚏嚏亭，取「鳥鳴嚏嚏」之意境。

遼金園林—西山八院

　　燕京之西，群山自西南奔湧而來，蜿蜒起伏，是為太行支脈，稱燕山。近京玉泉、香山諸峰泛稱西山。這裡林木蒼莽、溪澗鏤錯、雲從星拱、爭奇擁翠。春夏之交，晴雲碧樹、鳥語花香。秋則亂葉飄丹，冬則積雪凝素。景勝殊絕，不可殫記。金章宗時，曾在西山創設離宮別苑，號稱西山八院，以作為宴遊避暑之地。

　　自京城西出，玉泉山突於眾山之前，西山之勝自此而始。玉泉山以湧泉多而著名，沙痕石隙皆有水出，山東北一處泉瀑尤為壯觀，名玉泉。泉水噴湧而上，淙淙有聲，色如霜雪，味極甘冽。泉前小池清澈見底，池東有石橋橫跨溪上，這便是燕京八景之一的「玉泉垂虹」。泉水自此溢出，流注西湖（今昆明湖）。金章宗在山上建芙蓉行宮，山巔一殿可遠眺周覽。西望諸山，崖峭岩危，隱如芙蓉，宮殿也因此而得名。向東則可眺望田野、村郭、西湖，遠處的京城也清晰可見。自玉泉山西行數千公尺之後，見左右兩山相夾，這裡稱退谷。谷口甚狹，喬木蔽日，谷中溪流屈曲，可以流觴。谷南闢為花圃，建有看花臺，石樓孤峙，四面皆花，北望退谷掩映於翠樾之中。順谷而入，小徑如線，澗水淙淙，深入數千公尺即為溪澗源頭。章宗在此建清水院，深院高臺，石獸立前。玉泉山後有妙高峰，遠望僅似一山，近看則峰石如筍，石骨裸露，極為生動。山下兩泉繚繞，山因水活，更添秀媚。妙高峰前有法雲寺。西泉出自寺側石隙，經茶堂兩廡環繞而下。東泉來自山後，經蔬圃、積香廚而至，兩泉並匯於寺前方塘，溪泉名香水。章宗香水院建於此，有樓可臥觀諸山，又有巨松，蔭橫數畝。玉泉山西稍南為香山。山中名蹟甚多，如葛稚川的丹井等。遼中丞阿里吉曾建宅於此，後捨宅為寺。金世宗時又予擴建，並賜名大永安寺（後更名為香山寺）。後章宗親幸，並增建會景樓，其前設祭星臺，旁有夢感泉。相傳，一日章宗夢裡發弓，箭中

此地，遂留一眼，次早令人掘地，果有清泉湧出，因名夢感泉。祭星臺西有「護駕松」，傳為章宗坐騎失蹄，得松扶掖，於是賜名。

元代園林—萬歲山太液池

萬歲山太液池，是元大都皇城中的禁苑，其前身是金代的瑤池離宮。中統三年（西元 1262 年），進行了大規模的興造改建，至元四年（西元 1267 年）苑成，此後又有多次修繕。萬歲山太液池，在金朝時業已定型，當時稱瓊華島，山上皆玲瓏峰石，山下大池環抱。相傳，當年蒙古臣服於金，其境內有一山，其勢秀峭，岩石玲瓏。金有善卜陰陽者，稱此山有王氣。於是金王向蒙古王求得此山，以鎮金地，並大發士卒鑿掘輦運而至中都，並累積成山，四周開挑為海子，植樹栽草，營構殿宇，使之成為遊娛的離宮。而另有一說，是金人破汴梁後將艮岳的峰石花木，連同拆下的宮室材料一起運至中都而建。

元時萬歲山，峰巒掩映、松檜隆鬱，有若天成。山後用水車汲水至山頂，由石龍口吐注入方池。池下用暗管引池水至仁智殿後，又用石刻蟠龍，昂首噴水而出，向東西流入太液池。山上有廣寒殿 7 間，重檐廡殿。室內文石鋪地，上覆藻井，四面板窗，遍綴紅雲。中有小玉殿，內設金嵌玉龍御榻。前立玉假山一峰，西北建側堂 1 間。山腰為仁智殿 3 間。廣寒殿東為金露亭，上結圓頂琉璃寶珠。亭後立銅幡竿。廣寒殿西有玉虹亭，形制與金露亭相似。山上另有荷葉殿、線珠亭、方壺殿、瀛洲亭、溫石浴室、胭粉亭、介福殿、延和殿等，一殿一亭皆擅一景之勝。山口磴道屈曲、迴廊蜿蜒，望之儼然如仙島玉宮。山前架漢白玉長橋，約 70 餘公尺，直抵儀天殿後，殿在池中圓坻上，11 間，重檐圓頂，正對萬歲山。長橋北立木牌坊，兩側立有日月石、棋枰石、坐床石等。萬歲山四外太液池，周近 5 公里，廣種芙蕖。元武宗至大二年（西元 1309 年）仲秋，皇上與諸嬪妃於池中泛舟賞月，玉

兔東昇、池光映天、綠荷含香、魚鳥群集。太液池東南是元都大內，其後為禁苑的靈囿，蓄養珍禽異獸。禁苑中另有香泉潭，為武宗時製，行幸之時潭內積香水，注入旁邊的漾碧池。池中置溫玉狻猊、白晶鹿、紅石馬等物。

是何原因造成了中國明清私家園林與日本山水庭院風格上的差異？

中國古典園林，以其特有的生態化和「天人合一」的人與自然和諧關係為特徵，在世界園林藝術中獨樹一幟，影響所至遍及世界，特別是中國的鄰國日本、朝鮮等。因為這些國家的民族對自然的態度、文化背景、思維方式等都比較接近，所以受到直接的影響，導致了園林的相似。中國古典園林創造了傑出的藝術成就，發展至明清江南私家園林，達到了中國園林藝術的頂峰。而日本在中國古典園林與本土文化相複合、變異的過程中，逐漸形成了一種不同的藝術特色，發展的極致，就是「枯山水」庭院。

任何一種藝術都是基於一定的社會歷史土壤生長出來的。園林藝術自然也不例外。那麼，是哪些因素造成了這些差異呢？最基本的，應該有三個大的方面：自然地理環境、社會文化環境和園林主體。

地理環境，是最基礎的原因。國土的典型景觀，也是園林創作的泉源。中國的地形、地理、地貌，景觀豐富、千山萬壑、峰迴水轉，所以在城市士大夫的宅院裡，為了創造人與自然的和諧之美，鑿池構山，創造出各種自然景致。當然，各種手法也是因城市的侷限環境特點所致。而日本國土是由一系列島嶼組成。島上丘陵起伏、植被豐富、有漫長的海岸線，海岸多為礁石，千姿百態。自然的造化造就了日本人民對自然的理解，並成為日本園林藝術創作的泉源，海島景觀和丘陵景觀，就成為日本自然風情的內容和庭園構思的主題。

社會文化環境。日本庭園（園林），以寺廟庭園為代表。宗教在日本的社會地位與中國有很大不同，宗教進入日本社會後，得到了很大的發展，並

與日本社會融合。這使得宗教在日本社會中占據重要的地位，從某種意義上說，與西方宗教社會有相同之處，這就構成了中國園林與日本庭園差異的根本原因。

所謂園林主體，是指使用者和設計者的社會階層。中國古典園林，產生於文人文化，老莊哲學，園林的設計者和使用者主體，是文人、士大夫。而日本枯山水庭院的根源，在於宗教。宗教大師和著名禪師，則是枯山水庭院的設計人和使用者。

中國古典園林與日本庭院的差異之深層次原因，是多方面的，自然環境是基礎；社會文化、宗教環境，是培養的土壤；而設計者、使用者這個主體的社會層次差異，則是直接原因。

皇家園林

背景分析

皇帝是中國封建社會的最高統治者，擁有至高無上的權力，因而在生活上往往極其奢侈。從歷史來看，古代帝王多數不滿足禁宮中正規拘謹的生活，常常在京城中或附近的山水之地上造建園林。這種主要為皇帝及其家族服務的園林，稱為皇家園林。古籍中亦稱之為苑囿。這是因為早期的皇家園林，主要是放養動物，以供帝王打獵娛樂，以後才逐步發展成處理政務、起居生活、遊玩休憩相結合的花園。與私家園林相比，皇家園林的占地面積要大得多，但分布範圍卻小得多，其主要分布在歷代古都的四周。由於園林較易毀壞，所以目前留存下來的古代苑囿並不很多，主要集中在明清兩朝的京師北京附近。這些皇家園林的景色與集中在長江三角洲的文人私家園林各具特色，是中國園林藝術遺產中最重要的兩大部分，具有很高的文化與旅遊價值。

閱讀提示

第一，了解皇家園林的起源與發展。

第二，掌握皇家園林在規模、分區、主題方面的特點。

知識問答

皇家園林是如何起源和發展的？

從迄今發現的最早的文字 —— 殷商（西元前 16 至前 11 世紀）甲骨文中，我們發現了有關皇家園林「囿」的記載。據此，相關專家們推測，中國皇家園林始於殷商。據《周禮》解釋，當時皇家園林是以囿的形式出現的，即在一定的自然環境範圍內，放養動物、種植林木、挖池築臺，以供皇家打獵、遊樂、通神明和生產之用。當時著名的皇家園林，為周文王的靈囿。

秦漢兩代（西元前 221 至 220 年），皇家園林以山水宮苑的形式出現，即皇家的離宮別館與自然山水環境結合起來，其占地大到方圓數百里。秦始皇在陝西渭南建的信宮、阿房宮不僅按天象來布局，而且「彌山跨谷，輦道相屬」，在終南山頂建闕，以樊川為宮內之水池，氣勢雄偉、壯觀。秦始皇，曾數次派人去神話傳說中的東海三仙山 —— 蓬萊、方丈和瀛洲求取長生不老之藥，於是他在自己蘭池宮的水池中也築起蓬萊山，以表達對仙境的嚮往。漢武帝，在秦代上林苑的基礎上，大興土木，擴建成規模宏偉、功能多樣的皇家園林 —— 上林苑。漢代上林苑，是中國皇家園林建設的第一個高潮。上林苑中，既有皇家住所，欣賞自然美景的去處；也有動物園、植物園、狩獵區，甚至還有跑馬、賽狗的場所。在上林苑建章宮的太液池中，也建有蓬萊、方丈和瀛洲三仙山。從此，中國皇家園林中「一池三山」的做法一直延續到了清代。

魏晉南北朝時期（西元 220 至 589 年），皇家園林的發展處於轉折時期，

雖然在規模上不如秦漢山水宮苑,但內容上則有所繼承與發展。例如北齊所建的仙都苑中堆土山象徵五嶽,建「貧兒村」、「買賣街」體驗民間生活等。

隋唐時期(西元 581 至 907 年),皇家園林趨於華麗精緻。隋代的西苑和唐代的禁苑都是山水架構巧妙、建築結構精美、動植物種類繁多的皇家園林。

到了宋代(西元 960 至 1279 年),皇家園林的發展又出現了一次高潮。這就是位於北宋都城東京的艮岳。宋徽宗建造的艮岳,是在平地上以大型人工假山來仿創中華大地山川之優美的範例,也是寫意山水園的代表作。此時,假山的用材與施工技術均達到了很高的水準。

元明清時期(西元 1271 至 1911 年),皇家園林的建設趨於成熟。這時的造園藝術在繼承傳統的基礎上又往上提升,這個時期出現的名園,如頤和園、圓明園、北海、避暑山莊,無論是在選址、立意、借景、山水架構的塑造、建築布局與技術、假山工藝、植物布置,乃至園路的鋪設等,都達到了令人嘆服的地步。頤和園,這一北山南水格局的北方皇家園林,在仿創南方西湖、寄暢園和蘇州水鄉風貌的基礎上,以大規模的建築佛香閣及其主軸線控制全園,突出表現了「普天之下,莫非王土」的理念。北海,是繼承「一池三山」傳統而發展起來的。北海的瓊華島以「蓬萊」仿建,所以,晨霧中的瓊華島常給人仙境之感。避暑山莊,是利用天然形勝,並以此為基礎改建而成。因此,整個山莊的風格樸素典雅而沒有華麗奪目的色彩。其中,山區部分的十多組園林建築,當屬因山構室的典範。圓明園,是在平地上利用豐富的水源,挖池堆山形成的複層山水結構的集錦式皇家園林。此外,在中國造園史上,圓明園還首次引進了西方造園藝術與技術。

明清時期皇家園林為什麼得以鼎盛發展?

明清皇家園林的鼎盛發展,取決於如下兩方面的因素 :

一方面,這時的封建帝王全面接受了江南私家園林的審美趣味和造園理

論，而後者本來多少帶有與主流文化相分離的出世傾向。因此，清代有很多皇帝不僅常年在園林或行宮中處理朝政，甚至還美其名曰：「避喧聽政」。

另一方面，皇家造園追求宏大的氣派和皇權的象徵，這就導致了「園中園」格局的定型。所有皇家園林內部的幾十乃至上百個景點中，勢必有對某些江南袖珍小園的仿製和對佛道寺觀的包容，同時出於整體宏大氣勢的考量，勢必要求安排一些規模龐大的單體建築和組合豐富的建築群。這樣，往往將相當明確的軸線關係，或主次分明的多條軸線關係，帶入到原本強調因山就勢、巧若天成的造園理法中來，從而使皇家園林與私家園林判然有別。

皇家園林的主要特點是什麼？

· 氣魄宏大，巧奪天工

皇家園林氣魄宏大，首先表現在占地廣、規模大，充分利用了天然山水風景的自然美，常常以真山真水為造園要素，所以更重視選址，手法近於寫實。北京西苑三海，是中國最大的城市園林，避暑山莊、頤和園，以及香山靜宜園、玉泉山靜明園等，均是範圍較大的山水園林。有的甚至將當地的山水風景精華也組入到園中。例如古代著名燕京八景中的「玉泉垂虹」和「西山晴雪」，分別是靜明園和靜宜園的主景。人們在一般名勝水風景區中所能見到的自然峰嶺、峽谷、溝壑、溪泉或平湖景觀，大多能在皇家園林中欣賞到。

有些皇家園林是平地造園，境內沒有真山真水，但是由於設計師和工匠們具有深厚的藝術修養和精湛的技藝，同樣能創造出宛似天開的山水風景。例如圓明園，建造在海淀的一片窪地上，雖然園內只有人工堆疊和開挖的假山假水，但所創造的景色卻比天然的更美。乾隆帝曾誇耀說：「天寶地靈之區，帝王遊豫之地，無以逾此。」

　　圓明園占地總面積有 350 多公頃，完全在平原上挖湖導渠、堆山植樹、營建宮館。其中，水面占到全園面積的一半左右，所堆山脈斷續延長達 30 餘公里。如此浩大的工程，構思卻極為精細。每一水、每一山、每一景，都經過了認真推敲，形成了環環相套、層層推進、風景多而不雜、空間隔而不斷、互為因借的集錦式園林。雖然園內建築很多，但是形式多變、上下參差，因地形、隨地勢散布在全園之中，與山水風景融為一體。凡是有機會一睹圓明園美色的人，無不為其自然天趣而折服。

· 分區明確，園中有園

　　皇家園林占地範圍大，景多、景全，景觀更豐富，功能內容和活動內容也十分豐富和盛大，幾乎每園必附有宮殿，還有居住用的殿堂，如果處理不當就會產生堆砌零亂的毛病。因而，皇家園林常常較為明確的分成若干個景區，大的景區又由許多景點組成。它們之間常常以山石林木、廊牆或者橋堤相連結，同時又利用這些關聯景物的自然轉曲和相互遮擋，將遊賞空間分隔開來，達到既聯又隔的藝術效果。皇家園林大的景區劃分，一般是按照地形特點和使用性質不同而確定的。各園為皇帝處理政事等而設立的宮區常常是獨立成區，並設置在主要入口處，而苑區的劃分則不盡相同。如避暑山莊的苑區按自然條件分為山區、平原區和湖區。頤和園也一樣，除了東宮門內的宮區外，萬壽山的前山，昆明湖的南湖、西湖，以及山北的後山後湖區，都是各具特色的主要遊覽區。特別是萬壽山後山，遍植林木，建築小而散，風景自然幽邃，和前山開闊景觀形成強烈的對比。

　　園中有園，是皇家園林風景的又一個特點。這種布局方法，源於皇帝的封建意識。他們要看盡人間美景，因而就將江南的著名園林勝景搬來自己的花園，就近遊賞。今日頤和園中的諧趣園原稱惠山園，是以無

錫寄暢園為藍本的；避暑山莊中的文園獅子林、煙雨樓、小金山等小園，分別模仿了蘇州獅子林、嘉興煙雨樓和鎮江金山寺；而圓明園中的小園就更多，杭州的西湖十景全被搬入園中。園中園的藝術手法，能使皇家園林風景獲得「大中見小」、「小中見大」的對比效果。遊了小園，人們更能感受到大園山水景色的宏大和寬廣；而從大的風景空間進入小園，則又倍覺庭園小景的精美和小巧。

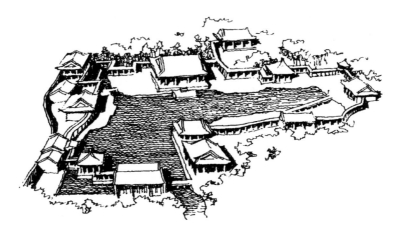

皇家園林中的園中園─頤和園中的諧趣園

皇家園林常用的主題是什麼？有什麼文化含義？

· 君權

　　若試問遊人，北海公園中你對什麼景物印象最深？那麼，大部分人都會舉出高踞在瓊華島之巔的白塔。假如把地點換成頤和園，人們多半會說是佛香閣，這種主體建築十分鮮明突出的設計，反映了封建帝王一定的思想意識，那就是帝王「唯我獨尊」的思想。與宮殿相比，皇家園林雖然摒棄了規整對稱的布局，殿堂建築顯得比較樸素自由，但是由於封建統治者唯我獨尊思想作祟，以致不少苑囿建築過分強調高大雄偉，

和周圍環境顯得不夠協調。如頤和園前山排雲殿和佛香閣，這是承慈禧太后旨意在西元 1892 年修復時改建的。從湖邊停靠御舟的碼頭（龍口）到高大壯觀的雲輝玉宇牌樓，經排雲門，跨金水河到排雲殿，一條規正的中軸線穿過佛香閣，直達山頂的智慧海。排雲殿依山築室，黃瓦玉階，步步登高，很符合慈禧討吉利的心理。正殿殿頂覆琉璃瓦，遠望一派金光閃爍，殿後是八面三層四櫓的佛香閣，閣高 41 公尺，聳立在 20 公尺高的石臺上，成為全園最高的建築。這樣一組色彩濃豔、氣勢宏大的祝壽朝賀用的殿堂，其上下左右又羅列了許多奇閣異亭，反映了封建王朝最後一個獨裁專權者慈禧操持朝政、顯耀權勢的驕橫心理。

· 祈福

　　另外，園林內不少景點的設置，具有全國統一、四方太平的象徵意味。避暑山莊在湖區集中了江南各地的名景，平原區呈現出蒙古草原的景象，而園外又建有代表著中國各族文化的 12 座寺廟（現存 8 座，即「外八廟」），像眾星捧月似的羅列四周，正展現了「移天縮地於君懷」的思想，象徵各族和睦，天下太平，甚至連一些庭院擺設也具有這種含義。如慈禧寢宮樂壽堂前的臺階上，左右分列了銅鹿、銅鶴、銅瓶等六種物品，表示「六合太平」之意。另外，園林中還常常可以見到平面為摺扇扇面的亭榭建築，如瓊華島上的延南薰、頤和園的揚仁風等。這些景點是借用扇子的形式，表示帝王要扇揚仁義道德之風，體恤民心，天下才能太平無事。

· 長生

　　自秦皇漢武時代開始，帝王為了求得長生不老，往往在苑囿中仿造東海三座仙山，以此寄託他們羨慕神仙洞府的情感。這類景致在以後的苑囿中仍可以看到。圓明園福海中有三仙島，頤和園昆明湖中也置有三

島，北海白塔山北麓還有仙人承露盤。雖然封建帝王也明白長生不老是不可能的，但建造此類景致以求「精神寄託」，似乎成了一種傳統，屢屢在皇家園林中出現。

· 宗教

　　園林風景中常常還摻雜著某些宗教色彩。封建帝王總是惶恐天勢不順、天下不安而動搖他們的統治，因而要借助宗教的力量。他們一方面以宗教麻痺百姓，另一方面也作為自己的精神寄託，祈求菩薩保佑自己的江山穩固。清代帝王為了拜佛的方便，往往在苑圍中設立寺院。頤和園的佛香閣、智慧海，避暑山莊的永佑寺等，均是著名的寺廟建築。北海這座以水為主的園林，陸地少，但竟然建有寺廟五、六處，幾乎占到北海建築的一半以上。

什麼是「一池三山」？它對日本園林有何影響？

　　秦始皇曾數次派徐福去神話傳說中的東海三仙山 —— 蓬萊、方丈和瀛洲，求取長生不老之藥，於是他在自己蘭池宮的水池中也築起蓬萊山，以表達對仙境的嚮往。從這種嚮往可以理出封建統治階級對長生思想的崇尚。

　　「一池三山」已經成為中國皇家園林的重要特徵，「艮岳」中的蘆渚、梅渚、蓬壺三島，圓明園福海中有三仙島，頤和園昆明湖中也置有三島。這種「神仙島」的景象創作，後來在桃山、江戶時期的日本園林中大為風行。西元 1598 年，被譽為桃山時代的代表作 —— 醍醐寺三寶院庭園，就是一池三山的做法。而至江戶時代，無論是在諸侯御苑、寺院園林，還是在一般私家庭園中，都廣泛採用了蓬萊仙山的主題，直至後期逐漸形成日本園林龜島、鶴島的形式。

清代皇家園林的三山五園是哪些？其代表了明清皇家園林什麼特點？

清代自康熙以後歷朝皇帝都有園居的習慣，在北京附近風景優美的地區修建了許多行宮園林，作為皇帝短期駐蹕和長期居住的地方。清朝入關定都北京，北京城內原明代的宮城、皇城及主要的壇廟都完整的保留下來，可以全部沿用而無須新建。因此，皇家建設活動的重點轉向行宮苑囿方向。到乾隆年間，北京西郊除少數的寺廟園林外，已經成為皇室園林的特區，僅大型的行宮御苑就有五座之多：香山靜宜園、玉泉山靜明園、萬壽山清漪園、圓明園、暢春園，號稱「三山五園」。這些皇家園林上承漢唐的傳統，又大量汲取江南私家園林的意趣和造園手法，結合北方的地域、環境等具體條件而加以融合，形成了中國封建社會後期園林發展史上的一個高峰時期。

咸豐十年（西元 1860 年），三山五園被英法聯軍焚毀；光緒十四年（西元 1888 年），重建了清漪園並改名為頤和園。

避暑山莊的造園藝術有什麼獨特之處？

避暑山莊又叫熱河行宮，位於河北承德，距北京 250 多公里，始建於西元 1703 年。當年清康熙皇帝在此建山莊的目的有兩個，一是為「秋獮習武，綏服遠藩」，「合內外之心，成鞏固之業」，建立一個政治中心。康熙皇帝於西元 1681 年，在距北京 350 公里外的蒙古族遊牧地區，建方圓 500 多公里的木蘭圍場。每年秋天，康熙帝帶大臣和軍隊赴木蘭圍場進行狩獵活動。另一方面，這裡山川秀美，是「草木茂，絕蚊蠍，泉水佳，人少疾」之處，實乃絕好避暑勝地。於是避暑山莊就成為清政府在木蘭圍場與北京城之間一處重要的行宮了。

避暑山莊擇址於獅子嶺、武烈嶺、廣仁嶺之間，可遠借承德僧冠峰、羅漢山、磐棰峰、蛤蟆石、天橋山、雞冠山、月牙山等優美的自然山景，占地

面積約 560 公頃，為清代最大的皇家園林。其周以堆疊牆圍合，外有殊像寺、普陀宗乘之廟、須彌福壽之廟、普寧寺、普佑寺、安遠廟、普樂寺、溥仁寺等八廟環繞，統稱外八廟。形成以山莊為中心的眾星拱月之勢。當然，這也是為突出皇權至上而特意為之的。山莊內有山嶺、溝谷、平原和湖泊。其中山地部分占總面積的三分之二。山莊建設充分利用山水自然條件，引泉水、疏河道、挖湖泊而形成了良好的山水空間。這裡共建有康熙三十六景和乾隆三十六景。山莊造園立意有三點：一是扇被恩風，表達皇帝俯察庶類、關心民眾心態。如山莊內的靜含太古山房，就包含了「山仍太古留，心在曦皇上」；卷阿勝境，則追求群臣唱和的思想。二是以素藥（治）豔，山莊的風格樸實自然，色彩淡雅，從而與其自然景色融為一體。三是集錦創作，山莊內有在山頂象徵泰山而建的廣元宮，有模仿江南水鄉的湖泊區，而萬樹園中的蒙古包群則象徵蒙古大草原的遼闊風光。

承德避暑山莊全景鳥瞰圖

避暑山莊分為宮廷區和苑區。宮廷區是皇帝理政的要地，分為東宮、正宮兩部分，均為中軸對稱，數進院落布局。其主要建築淡泊敬誠殿，全部木材使用楠木，外飾清漆，更顯楠木本色，與灰瓦、綠樹、青石、藍天形成一幅雅緻的圖畫。

苑區按自然條件分為湖泊區、平原區和山岳區。

　　湖泊區，共有 7 湖，水中的洲、島、堤、橋形成了豐富的水景層次，以堤連接月色江聲、環碧、無暑清涼等三島，其造型如同水上漂著三葉靈芝草和雲朵。月色江聲島，為欣賞高空明月和滔滔水聲而建，乾隆帝譽之為最宜讀周易的地方。青蓮島上仿浙江嘉興煙雨樓所建的煙雨樓，用於欣賞湖面煙雨之景，與對岸環繞的鶯囀喬木等景點形成眾星拱月之勢。小金山，仿江蘇鎮江金山而建，同時又成為澄湖與上湖交匯處的對景。水心榭，因跨堤為榭而得名，其實它是調節兩側湖水水位高差的水閘，經點飾三亭，成為水中一景，同時也是欣賞周邊湖光山色的好位置。

　　平原區，東為萬樹園，西為「試馬埭」大草地。萬樹園曾是林木繁茂、綠草如茵，設有蒙古包。乾隆皇帝常在此與少數民族首領野宴、看煙火、欣賞歌舞雜技。

　　山岳區，則山嶺連綿、溝谷交錯，在如此複雜的地形中巧妙分布著十多組園林建築，其因山構室手法之高超令人驚嘆、折服。其中，有懸谷安置的青楓綠嶼、山懷建軒的山近軒，有絕澗坐堂的碧靜堂、沉谷架舍的玉岑精舍、據峰為堂的秀起堂，以及食蔗居、梨花伴月等。這些都屬中國北方園林建築的典範。可惜的是，目前只有青楓綠嶼恢復重建。

皇家園林從私家園林中吸取了哪些養分？有何表現？

　　皇家園林充分借鑑了江南私家園林意趣和造園手法，並使之在大型皇家苑囿中得到了完美的展現。皇家園林要集天下私家園林精華之最，因此出現了頤和園中以無錫寄暢園為藍本的諧趣園；模仿了蘇州獅子林、嘉興煙雨樓、鎮江金山寺的避暑山莊中的文園獅子林、煙雨樓、小金山等。在江南私家園林中，經常出現的臨濠觀魚這種富有理趣的景點，也被引入皇家園林。例如圓明園中的坦坦蕩蕩，綜合了嘉興煙雨樓魚樂園、惠山寄暢園知魚檻的優點，利用皇家園林水面大、範圍廣的特點，開鑿大水池，養魚觀魚，營造意趣。

江南私家園林水上建閣、室內外空間相互流通的建築特點，在皇家園林中也有所表現。如圓明園中的萬方安和建在碧波如鏡的水池中、成「卍」字形的樓宇，與戶外環境相互貫穿，環境優美、冬暖夏涼。雍正每居此地，都不捨輕易離開。

皇家園林從西方園林中借鑑了什麼？有何表現？

在世界歷史文化的長河中，有兩種園林風格最為典型也最引人注目。這兩種風格是：在西方，以法國古典主義園林為代表的幾何形園林；在東方，以中國古典園林為代表的再現自然山水式園林。前者整齊統一，均衡對稱，具有明確的軸線引導，講求幾何圖案的組織，將一切關係納入到嚴格的幾何制約關係中去，表現一種人工的創造。而中國古典園林卻以本於自然，高於自然為原則，把人工美與自然美巧妙結合，達到「雖由人做，宛自天開」的造園境界。雖然兩種風格自成體系，但隨著歷史的發展，兩種風格不免相互影響，相互滲透，在中國最集中、最鮮明的表現，是清代皇家園林 —— 被稱為「萬園之園」的圓明園。

仿寫天下名園，是自乾隆時期盛行的做法，也是創造園林意境的一個思路，圓明園中仿寫江南名園而建的園中園。例如仿杭州小有天園建的小有天園，仿南京瞻園建的茹園。作為另一種仿寫的例證，圓明園內的西洋樓景觀，是世界上唯一在同一個建築群中結合東西方建築的例證。在西洋樓的設計中，有當時在宮廷中供職的外國傳教士參與，其中包括義大利人郎世寧、法國人王志誠、蔣友仁等。

西洋樓以下景點，是完全按照西方古典主義園林設計手法建造的。從現存遺跡裡還可以大致看出當時建築的雄偉和雕塑的精美。

· 大水法

　　大水法，是西洋樓最壯觀的噴泉，造型為石龕式，酷似門洞。下面有一大型獅子頭噴水，形成 7 層水簾。前下方為橢圓形菊花噴水池，池中有隻梅花鹿，從鹿角噴水入道。兩側有 10 隻銅狗，口中噴出水柱，直射鹿身，濺起朵朵浪花，俗稱「獵狗逐鹿」。大水法的左右前方，各有一座極大的噴水塔。塔為方形，13 層，頂端噴出水柱，塔四周有 88 根銅管，皆為噴水口。當年，皇帝是坐在對面觀水法的。據說，此處噴泉若全部開放，則有如山洪暴發，聲聞里許。

· 萬花陣

　　萬花陣，是仿照歐洲迷宮而建的花園。其主要特點，是用 1.32 公尺高的「卍」字形圖案雕花磚牆，分隔成若干道迷陣，因而稱作「萬花陣」。每逢中秋之夜，皇帝端坐於陣中心的圓亭，宮女們手持黃花綵綢紮成的蓮花燈，尋徑飛跑，先到者便可領到皇帝的賞物。所以，此陣也叫「黃花陣」。雖然從入口到中心亭的直線距離不過 30 公尺，但因為此陣易進難出，容易走入死胡同。皇帝坐在高處，四望蓮花燈東流西奔，折返往復，樂在其中。

· 海晏堂

　　海晏堂，是西洋樓建築中最大的宮殿，主建築正門向西，階前有大型水池。池左右呈八字形排列有 12 隻獸面人身生肖銅像，每晝夜依次輪流噴水各一時辰（2 小時），正午時刻，十二生肖一起噴水，俗稱「水力鐘」。這種用十二生肖代替西方裸體雕像的精心設計，實在是中西合璧的傑作。

景區景點連結

遊古都北京，賞皇家園林

· 頤和園

　　頤和園，位於北京西郊，是中國保存最為完好的清代皇家園林，占地 290 公頃，其中水體約占總面積的五分之四。頤和園原名清漪園，始建於西元 1750 年，當時乾隆建園的目的，是為其母祝 60 大壽。西元 1860 年，清漪園毀於英法聯軍之手。西元 1884 至 1888 年，慈禧太后挪用海軍經費 3,600 多萬兩白銀重修清漪園，取意「頤養沖和」，更名為頤和園，意思是調養精神，心平氣和。1900 年，頤和園又遭八國聯軍劫掠。

遠眺頤和園萬壽山

　　頤和園的北山 —— 萬壽山，南水 —— 昆明湖，構成了全園的基本山水架構。萬壽山高約 60 公尺，是在原有甕山的基礎之上，再用挖昆明湖的土堆築的。昆明湖採用漢代上林苑的湖名，是數股西山泉水的匯集地，也是當時北京城的重要水源。昆明湖仿杭州西湖而建，有西堤六橋。而湖中的三大島 —— 南湖島、藻鑑堂、治鏡閣，則又是「一池三山」傳統的再現。此外，乾隆皇帝將昆明湖的平面做成壽桃形狀，把甕山改名為萬壽山，都是為了慶賀其母親的生日而有意為之。

　　萬壽山上的佛香閣高 41 公尺，是模仿佛教中的仙境而建，以高大雄偉

的佛香閣為主的建築群，成為萬壽山以南全園的主景和控制中心。萬壽山南部山腳下 728 公尺長的長廊，成為山水之間良好的過渡。長廊自東向西，間插留佳亭、寄瀾亭、秋水亭和逍遙亭，以象徵春、夏、秋、冬四季的循環。

位於萬壽山東北角的園中園 —— 諧趣園，始建於西元 1751 年。雖說它是仿無錫寄暢園而設，但其趣更佳。「諧趣」，指人的情感變化與景色相諧調。諧趣園建築群以遊廊串聯，在四周的土山環境中，圍繞「L」形水池安排布局。全園以涵遠堂為中心，引後湖水自園西跌入水池，再由南流出園外。

位於萬壽山西南部的畫中遊，則是一組建於山腰上的園林建築，為中軸對稱布局，與山體巧妙結合，以爬山廊和山洞組合成了明暗相間、高低錯落的遊覽路線。整個建築群造型優美、色彩華麗，無論是觀看建築，或是在建築中欣賞周圍的湖光山色，都會使人產生猶如置身畫中之感。

· 圓明園

圓明園，曾被法國傳教士王致成譽為「萬園之園」，是清代皇帝理政、居住、娛樂的場所。圓明園擇址於北京西郊海淀，始建於西元 1709 年，歷經康熙、雍正、乾隆、嘉慶、道光、咸豐等 6 代皇帝，共 150 餘年的建造，最終毀於英法聯軍和八國聯軍的劫掠和大火。對「圓明」的含義，雍正皇帝的解釋是：「夫圓而入神，君子之時中也；明而普照，達人之睿智也」，表達了為君要中庸、明察的意思。

圓明園包括圓明、長春、萬春三園，占地面積約 350 公頃，其中水面占三分之一。圓明園引玉泉山和萬泉河兩水系入園，挖池堆山，形成仿江南水鄉景色的複層山水空間。其間穿插有 120 多組園林建築，再配以繁茂的植物，形成集錦式的皇家園林。圓明園是按照古人對中華大地的認知而布局的。主體部分以九州清晏為中心，以九州清晏島為首的九島沿後湖環列，象徵「禹貢九州」；其東的福海象徵東海，中間有蓬島

瑤臺；其北有紫碧山房，象徵崑崙山。園中還有仿西湖風光的平湖秋月，仿江南私家園林的安瀾園，仿晉代詩人陶淵明《桃花源》意境的武陵春色等景區、景點，真可謂包羅萬象。

圓明園是以水景為主的園林，其理水的技巧發揮到了極致。園內既有福海那樣寬達 600 公尺的水面，還有大量寬度不足百公尺，甚至只有幾十公尺、十幾公尺的水口、河道和池塘。水體空間小到 400 平方公尺，大到 30 多萬平方公尺，聚散有致，被曲折的水道串聯在一起，形成了水上遊覽路線。圍繞那些不大的水面或狹窄的河道，又安排了大量的以建築為主的景點，充滿了更多的野趣和親切感，造就了江南春雨杏花般的纖秀意境和似水的柔情。正所謂「誰道江南風景佳，移天縮地在君懷」。

圓明園山體架構以平岡為主，多以平均 5 ～ 7 公尺高的土山圍合成變幻莫測的空間。其中最窄的山谷寬僅有 3 公尺，再配以嘉樹奇花，終於在一個平坦、廣闊的園區內，頻頻造出「山重水複疑無路，柳暗花明又一村」的審美奇境。

圓明園中經康熙、乾隆題名的就有 40 景。這些景點實際上都是以建築或建築群組為核心的。建築既是園景的一部分，也是賞景的場所。

圓明園四十景之一「四宜書屋」

在圓明園中分布的樓、臺、殿、閣、亭、榭、軒、館等建築，總面積達 16 萬平方公尺。這些建築大約可分為 120 多組。從功能上說，它們包括了宮殿、住所、戲樓、買賣街、寺廟、船塢、藏書樓等各種遊憩類建築；從平面設計形式上看，它們也豐富多姿，包括了不常見的萬字形（如萬方安和）、田字形等平面。建築群的組合形式更是靈活多變、出神入化。所有的建築都與周圍的景致相協調，融合在水天林路之中。長春園的西洋樓，是義大利畫家郎世寧、法國傳教士蔣友仁、王致成設計並監製的，主題是西洋的噴泉及迭水藝術，其風格為洛可可式，但它糅合了中國式建築的大屋頂、琉璃瓦、雕飾花紋、銅鑄鳥獸噴水口等要素。

圓明園四十景之一「天然圖畫」

法國大文豪雨果，曾將圓明園與埃及金字塔並列譽為人類文明的奇蹟。然而，在西元 1860 年和 1900 年，正是來自雨果故鄉的英法聯軍和八國聯軍，徹底毀滅了這一奇蹟。目前，劫難後圓明園所剩的殘垣斷壁，已被闢為遺址公園而加以保護。

· 北海

北海位於北京紫禁城西側，占地 71 公頃。其中，水面占全園面積的二分之一多。北海始建於遼代，經金、元、明、清四代續建而成，至

今已有 800 多年的歷史。北海中的瓊華島、團城以及中南海中的犀山臺，意在仿蓬萊、瀛洲和方丈三仙山，晨霧中的瓊華島確實給予人仙境般的感受。傳說，瓊花是瓊樹之花，生長在蓬萊仙山，人吃了可長生不老。

　　整個北海的布局是南島北水，以瓊華島為中心，其南以永安橋與團城相連，沿北海的東、北岸分別設置有濠濮間、畫舫齋、靜心齋及五龍亭、天王殿、小西天等景點。

　　瓊華島，山高 32 公尺，山勢北陡南緩，以 35.9 公尺高的喇嘛教白塔為中心，作為全園制高點。塔內藏兩珠舍利。其南部順山勢沿中軸線建喇嘛教的永安寺。永安寺設有乾隆皇帝手書的北海導遊碑；其東側的引勝亭石碑，刻有白塔山總記；其西側的滌靄亭石碑，刻有塔山四面記，均為乾隆帝御筆，詳細介紹了北海及瓊華島的歷史。瓊華島東側為高居半月城上的智珠殿。智珠喻智慧圓明，此殿供主智慧的文殊菩薩。瓊華島西側有清帝處理政務之處的悅心殿和欣賞北海中「冰嬉」的慶霄樓，「慶霄」意指「祥雲」。而兩層半圓形的閱古樓以石刻形式收集了中國自魏晉到明末 134 位書法家的作品 340 件，另有題跋 210 餘件，共約 9 萬字。

北海瓊華島景觀示意圖

　　瓊華島北側最為精彩的是園林建築巧妙的與假山石相結合，形成變幻莫測的仙山樓閣景觀，這是仿鎮江金山寺而作。位於山腰中穿瓊華島中軸線的延南薰是一個扇面亭，扇面寓意效仿舜帝關心民眾。

　　濠濮間，建於西元 1757 年。濠濮本為濠水與濮水兩條河，其得名據《莊子‧秋水》所載，有如下兩個典故：其一，「莊子與惠子遊於濠梁之上（即濠水橋梁之上）。莊子曰：『鯈魚出遊從容，是魚之樂也。』惠子曰：『子非魚，安知魚之樂？』莊子曰：『子非我，安知我不知魚之樂？』」後多用於比喻自得其樂的境地。其二，「莊子垂釣於濮水，而卻楚王之聘」，是說莊子安於在濮水觀魚垂釣，而謝絕了楚王聘其入朝為官的邀請。因此，「濠濮間」成了隱逸之士世外桃源的代名詞，而觀魚垂釣之所也成了諸多園林中不可缺少的主題景點。濠濮間的布局特點在於四面以土山圍合，以水池為中心，沿南山高低曲折向北設置園林建築，再架橋跨水，設置樹木而成。其意境正如橋頭石碑坊所載：「山色波光相罨畫，汀蘭岸芷吐芳馨。」

　　靜心齋，建於西元 1756 至 1759 年間，原名「鏡清齋」，曾是乾隆帝與皇太子們讀書之處。乾隆帝以對「鏡清」的解釋，寓意自己是一位政治清明、奉行三無私（即：天無私覆、地無私載、日月無私照）的好皇帝。清末，慈禧挪用海軍經費對這裡進行了大規模擴建，並從中南海沿北海西岸鋪設鐵軌，中國的第一條鐵路就直達靜心齋門前。

　　靜心齋的布局特點是，在北高南低且東西長、南北短的狹長基地上，以鏡清齋為中心，用山體和建築分隔成數個大小不同的院落，再以流水穿插。中心院落不大的靜心齋卻充滿道家思想。鏡清齋內匾額「不為物先」，其意源自《淮南子》中「所謂天為者，不先物為也；所謂天不為者，因物之所為」一句，說的是統治者最好是能無為而治。抱素書屋的「抱素」二字則出自《老子》的「見素抱樸，少私寡慾」。

　　五龍亭，建於西元 1602 年。5 個亭中間是圓形的龍澤亭，兩側對稱各設置 2 個方亭，其間連以漢白玉欄杆的石橋，宛如水中遊龍。這是皇族成員釣魚、看煙火、賞月之處。圓亭象徵天象，為皇帝之位；方亭象徵地象，為大臣所在之處。

　　九龍壁，是佛寺「大西天經廠」的影壁，仿山西大同明朝代王府的九龍壁而建，兩面各有彩色琉璃磚製成的蟠龍 9 條。據說，設蟠龍騰躍於海天之間的九龍壁，是為了鎮火神之用。

私家園林

背景分析

　　私家園林，是指私人擁有的花園，主要是為家庭和個人服務的。在古代，造園是一種社會性較強，極為普遍的藝術活動。實際上，中國園林是利用山石、花木等自然之物，經過巧妙的構思來美化生活環境的藝術。人皆有愛美之心，所以在某種程度上，園林是一種自發的大眾性的藝術。不管是達官貴人還是市井平民，都會在自己力所能及的範圍之內，進行造園活動。因此，留存至今的古典園林中，私家園林分布範圍最廣、數量最多，亦最具有代表性。同時，由於社會各種家庭的經濟實力、學識修養、知識層次、審美情趣各有差異，也使得雖同屬於私家園林，但其規模大小、藝術旨趣也各不相同。例如有模仿帝王苑囿，追求景多景全的王公貴族花園；有耀富爭勝，堆砌雕鏤的商賈花園；有講究詩情畫意的文人園林；還有一般百姓在宅旁屋後空地上栽花點石而營建的小庭園。在這些花園中，藝術成就較高，較具歷史文物價值的是文人風格的園林。所謂文人風格，並非是指園林主人必定是騷人墨客。那些滿腹經綸致仕而歸的官僚；屢考不中而轉業經商的儒賈，以

及在窮困潦倒之際擺弄花石以遣情的落拓文人，均可造出精雅別致的園林。保留至今，藝術價值及遊賞價值較高的私家園林多數為文人花園。其主人有不少是歷史上的文化名人，影響頗大。

閱讀提示

第一，了解私家園林的起源與發展。

第二，掌握私家園林在布局、形式、功能、主題上的特點。

知識問答

私家園林是如何起源與發展的？

中國私家園林，很可能與皇家園林起源於同一時代。但是，從已知的歷史文獻中，人們了解到在漢代有梁孝王的兔園、大富豪袁廣漢的私園。這類私家園林均是仿皇家園林而建，只是規模較小、內容樸實。

魏晉南北朝時期，中國社會陷入大動盪，社會生產力嚴重下降、人口銳減，人民對前途感到失望與不安，因尋求精神方面的解脫，道家與佛家的思想深入人心。此時士大夫知識分子轉而逃避現實，隱逸山林的時尚，必然表現在當時的私家園林營造之中。其中的代表作，有位於中國北方洛陽的西晉大官僚石崇的金谷園和中國南方會稽東晉時期山水詩人謝靈運的山居。兩者均是在自然山水基礎上，稍加經營而成的山水園。

唐宋時期，社會富庶安定，文化得到了很大發展，尤其是詩詞書畫藝術達到了巔峰時期。文人造園更多的將詩情畫意融入到自己的小小天地之中。這個時期的代表作，有詩人王維的輞川別業和史學家司馬光的獨樂園。

明清時期，私家造園之風興盛，儘管此時私家園林多為城市宅園，面積不大，但是就在這一方方的小小天地裡，營造出了無限的境界。正如清代造

園家李漁總結的那樣：「一勺則江湖萬里」。此時出現了許多優秀的私家園林，其共同特點在於選址得當，以假山水為架構，穿插亭臺樓閣、樹木花草，樸實自然、託物言志，小中見大，充滿詩情畫意。這壺中天地，既是園林主人生活場所，更是園林主人夢想之所在。這時期有名的南方私家園林，有無錫的寄暢園、揚州的个園、蘇州的拙政園、留園、網師園和環秀山莊、獅子林等。北方私家園林，則有萃錦園、勺園、半畝園等。

私家園林是在什麼樣的歷史與文化背景下步入成熟的？

私家園林的成熟，實際上反映了中國封建知識分子與封建權力之間持久的衝突與融合。文人士大夫私家園林原也是受到皇家園林的啟發，希望造山理水以配天地，寄託自己的政治抱負。但社會的動盪和政治的腐敗，總令信奉禮教的中國知識分子失望，於是，一部分士大夫受老莊思想的影響，崇尚自然，形成了與儒家五行學說比較形式化的天地觀相對立的、以自然無為為核心的天地觀。因此，園林中的山水已不再侷限於茫茫九派、東海三山；又由於封建權力和禮制的壓制，私家園林的規模與建築樣式受到諸多限制。這正好又與莊子齊萬物的相對主義思想相吻合。於是從南北朝時期起，私家園林便自覺的尚小巧而貴情趣了。一些知識分子甚至藉方士們編造的故事，將園林稱作「壺中天地」，崇尚小中見大。中國知識分子的「壺中天地」，為中華民族留下了一整套審美趣味、構園傳統和一大批極為寶貴的文化遺產。

儒家知識分子雖不像道家知識分子那樣消極遁世，卻也有了「道不明則隱」的清醒選擇，也需要一個能與封建權力分庭抗禮的環境。這個環境無須很大、無須奢侈、無須過多的建築，而是在城市的喧鬧中造就一種隱居的氛圍，使他們在簡樸的生活中繼續磨練意志和德行。世道一旦清明，明君一旦出現，他們就可即刻復出。更重要的是，在這裡，他們可直接與天道相通，而不必假皇權的媒介了。這當然也是符合他們人生理想的好去處。他們以孔

子對顏回的讚譽為鑑，在小小的園林（「勺園」、「壺園」、「芥子園」、「殘
粒園」等）中「一瓢飲，一簞食」，樂而不改其志，堅定的等待著。正所謂
「身在山林，志存魏闕」，這時的半畝方園就成了「孔顏樂處」。失意的士
大夫們便可「文酒聚三楹，晤對間，今今古古；煙霞藏十笏，臥遊邊，山山
水水」了。在這種情況下，園林中不僅建築面積所占比例很小，而且單體建
築規模不大，屋面也常用灰瓦捲棚頂，裝修簡潔，不施彩畫等。然而它們的
淡雅精深，以及園林中的文學藝術作品（匾額、檻聯、勒石、詩詞書畫）之
多和寓意之深刻，卻是皇家建築所不能比的。

　　私家園林的審美趣味，後來為皇家所吸納，一些宗教寺廟，尤其漢傳佛
教寺廟的營建，也在很大程度上受到它的影響。而一些儒家知識分子一旦當
了地方官，也適時修建一些郊野公共園林或少量園林式建築，供市民踏青、
登高、賞景之用。這種園林或建築就更與私家園林氣味相投了。例如杭州西
湖風景區的形成，就與著名詩人蘇東坡兩度在此為官，曾先後疏濬西湖，築
蘇堤，修石燈塔，造各種亭臺，並留下大量讚美西湖的詩詞有很大關係。因
此，了解私家園林之美，可進一步懂得中國園林之妙，並可直接的了解傳統
中國文化中，游離於官方意識形態之外的另一種建園理念。

私家園林是如何表現小中見大的？

　　從園林所處的位置來看，私家園林多數是與住宅府第相連，而成為城鎮
的府邸園或宅旁園。在山明水秀的風景勝地，也有不少私家花園。它們往往
是單獨的別墅式園林，主人並不常年居於此，而是春來賞花、夏來避暑，待
時令一過便回城居住。不管是宅旁園還是山水園，私家園林一般均占地較
少，規模較小，一般只有幾畝至十幾畝（約數百至數千平方公尺）。「小」
對建造園林是不利的，然而，古代造園家卻能自如的掌握藝術創作的辯證原
則，化不利為有利，在「小」字上做文章，精心設計和布置，在有限的範

圍內創造出無限的景色來。小中見大，即在有限的範圍內，運用各種手法創造一種曲折有致的環境，擴大人們對實際空間的感受，有時還以小為榮。如蘇州的壺園、殘粒園，南京的芥子園，北京的半畝園，濰坊的十笏園，皆以小著稱。「三五步，行遍天下；六七人，雄會萬師」，這是中國古典戲曲藝術以少勝多，以一當十的形象描繪。古典園林藝術也一樣，要在較小範圍內表現出大千世界的美景，就更重視「以一當十」的藝術原則。園中景物，無論是山水造景還是亭、臺、廊、橋，均以小巧為上，能入畫者為佳，其立基定位、排列布置，都要反覆錘鍊，以收到「筆愈少，氣愈壯，景愈簡，意愈濃」的藝術效果。這是文人私家園林藝術創作的第一個特點。

為什麼說書卷氣是私家園林的一大鮮明特徵？

由於園林主人具有較高的文學藝術修養，所以，他們常如吟詩作文一般來對待園林創作。清代園林評論家錢泳，從江南文人園林的構思布局中，看到了造園與文學創作之間的共同點。他在《履園叢話》中說：「造園如作詩文，必使曲折有法，前後呼應，最忌堆砌，最忌錯雜，方稱佳構。」遊賞好的文人園林，便會感到畫境中的一股文心，園景中的一山一水、一草一木、一亭一榭，似乎都經過仔細推敲，就像做詩時對字的錘鍊一樣，使它們均勻妥貼的各就其位，有曲有直、有藏有露，彼此呼應而成為一首動人的風景詩篇。如網師園是蘇州文人園中的極品，園林家曾這樣來評論它的書卷氣：「網師園清新有韻味，以文學作品擬之，正如北宋晏幾道《小山詞》之『淡語皆有味，淺語皆有致』，建築無多，山石有限，其奴役風月，左右遊人，若非造園家，『匠心』獨到，不克臻此。」

私家園林是如何做到可「遊」可「居」的？

北宋畫家郭熙曾說：山水有「可行」、「可望」、「可遊」和「可居」

數種，只有達到「可遊」和「可居」的境界，才能稱為「妙品」。中國風景資源豐富，名山勝水之美麗景色，曾使歷代許多文人藝術家為之陶醉，山水遊歷成為一時的風尚，然而真正像隱士逸人和僧道弟子那樣甘願居於一隅山水之中的，終究為數很少。因此，古代士人既想耽樂於名山大川，又不甘心放棄都市的世俗生活，存在著自然美欣賞和物質美享受之間的矛盾。私家園林，既有山水林泉，重視自然美景的再造，又有廳堂書齋，講究起居生活的舒適和方便，是調和這一矛盾的良方。這也是古代私家園林極為繁榮的根本原因。

為什麼私家園林都具有鮮明的個性？

私家園主多是文人學士出身，擅詩畫品評，園林風格清高風雅，淡素脫俗。由於古代士人一般都具有較高的審美修養，對自然美較為敏感，又有豐富的遊歷經驗，因此在構園造景時，能自覺按自然規律辦事，因地制宜的處理好園中山石、水體、花木等景物的關係，不求景多景全、而求其精，以突出自己園林的風景主題和個性。這和文學理論提倡的自然清新、不落窠臼，追求性靈神韻有較大關係。如北宋李格非著《洛陽名園記》所記 19 園：有的以遠眺取勝、有的以景物蒼古擅名、有的水景幽邃、有的竹篁千畝、有的以賞牡丹為主、有的則以泉水瀑布取勝。那些名園都是根據不同的環境條件而營造的。再看今天甲於天下的蘇州園林，雖然總屬江南水鄉風格，有其一定的共性，但各園還是有自己的個性特點。如拙政園以水為主景，建築簡雅，具有樸素開朗、平淡天真的自然風格；留園以山池建築並重，庭院玲瓏幽靜、亭臺華瞻而不俗；網師園以精巧幽深見勝，結構緊湊，有覽而不盡之感；滄浪亭蒼古而清幽，則極富山林野趣。可見古代文人雅士的園林，也和他們的詩文繪畫一樣，注重各自獨特風格的熔鑄和個性的塑造。這一點在今天鑑賞時應該特別注意。

蘇州留園中部景觀

為什麼「世界文化遺產」會選擇蘇州園林？

蘇州遠在春秋時就是吳國的首都，隋開運河後則變為重要商埠，五代時屬吳越領地，宋時為平江府治。自唐末至宋，中原一帶累遭戰禍，經濟受到極大破壞，唯地屬吳越的蘇州卻倖免戰爭影響，無論在經濟還是在文化上仍可保持小康局面。至明、清，隨著資本主義經濟萌芽，農業、手工業得到長足發展，成為江南頭等富庶繁華的地方，所謂「上有天堂，下有蘇杭」正說明蘇州當時的盛況。由於經濟繁榮，便促進了文化的發展。明，清時，蘇州文風極盛。據說，清代蘇州考中狀元的人數為全中國之冠。這些人一旦官場失意或告老歸鄉，便大肆購買土地以修宅築園，從而使蘇州成為官僚地主高度集中的地方。蘇州造園之風極盛，應當說與上述情況有不可分割的關聯。

另一方面的原因，便是得天獨厚的自然地理條件。蘇州地處江南水鄉，河道縱橫、湖泊羅布，即使是城內依然是水網交錯。這就為庭園引水提供了十分方便的條件，加之土地肥沃、氣候溫暖，雨量充沛，所以非常適合於花木的滋長。此外，蘇州吳縣市洞庭東西二山，又甚產湖石；稍遠的常州、宜興等地，則可提供黃石及其他各色石料，並可利用水道方便的運往蘇州。這些都為園林疊山創造了方便條件。

正是由於這些因素，遠在春秋、東晉時，蘇州就有了造園活動的記述。經隋、唐、五代至宋，造園活動經久不衰。宋時，蘇州為平江府治，宋徽宗曾在此設奉應局，專肆蒐羅名花怪石並北運汴京，供建造艮岳及其他皇家苑囿之用。當時蘇州的造園風氣已很興盛，現在所保存下來的滄浪亭，就是宋時在吳越錢氏舊園的基礎上建造的。元時，造園活動整體說來雖處於低潮，但江浙一帶依然是富庶之鄉，蘇州的造園活動似未受很大影響。當時所建的獅子林，便是很好的佐證。明、清兩代，蘇州造園活動更盛，現存的名園，如拙政園、留園，即係明時所建。其他大小園林絕大多數均係明、清兩代所建，其數量之多，簡直難以勝數。

如何理解私家園林中的「三分匠人，七分主人」之說？

明代造園家計成，開宗明義的提出，「世之興造，專主鳩匠，獨不聞三分匠、七分主人之諺乎？非主人也，能主之人也。」意思是說，營園之成敗，並不取決於一般工匠和園林主人，而是取決於能夠主持其事的、內行的造園家。

那麼造園家是如何產生的呢？一方面，是疊山工匠提高文人素養而成為造園家，另一方面，則是文人畫士掌握造園技術而成為造園家。前者為工匠的「文人化」，後者為文人的「工匠化」。兩種造園家合流，再與文人和一般工匠相結合而構成「團隊」。這種情況的出現，固然由於當時江南地區特殊的經濟、社會和文化背景，以及頻繁的造園活動之需求，也反過來促進了造園活動的普及。它標誌著江南園林的興旺發達。文人營園的廣泛發展，影響及於全中國各地，則形成了明末清初的文人園林大普及，和文人園林藝術臻於登峰造極的局面。

景區景點連結

遊江南水鄉，賞私家園林

· 拙政園

拙政園，位於蘇州的拙政園，始建於西元 1513 年，歷經明、清兩代的建設。全園占地 5.2 公頃，共分東、中、西三部分。其中部，基本保留明代風貌，也是全園精華之所在。拙政園的第一位主人，明代御史王獻臣歸隱蘇州後，追求「逍遙自在，享閒居之樂」的生活，以晉代潘岳《閒居賦》詩句「灌園鬻蔬……此亦拙者之為政也」之意，取園名為拙政園，藉凡人所做澆花賣菜之事，來喻主人做官不得志和清高的心境。

拙政園中部以自然式布局為主，北島南院，水系平面呈 P 字形，兩條東西向長長的水面延展了景觀空間。主景建築遠香堂，立意取自荷花出汙泥而不染的品格，與遠香堂隔水相望的雪香雲蔚亭，以雪香喻梅花，點出其周邊梅花盛開的景觀。待霜亭，取意唐代韋應物詩句「洞庭須待滿林霜」。洞庭產橘，霜降始紅，「待霜」點出了此處有橘樹。梧竹幽居，則點出梧桐、竹子形成的環境。小飛虹，是一廊橋，其造型似彩虹一般，故名。香洲，為一臨水船形建築，然香洲之名另有深刻含義。香洲即芳洲，屈原在《楚辭·湘君》中有「采芳洲兮杜若，將以遺兮下女」句，是說自己在芳洲上採了香草準備獻給湘夫人，但湘夫人不能如期而至，只好將香草送給侍女了，暗示自己的忠心不被理解和接受。這裡建築隱喻芳洲，荷花代表杜若，表達了園林主人不為人所知的苦悶心情。荷風四面亭，位於水系交匯之處，為荷花所圍而名。枇杷園，則取「摘盡枇杷一身金」的意境，其雲牆巧妙界定了園林空間，而雲牆上的月洞門又成為連結園林內外空間的節點。

香洲、倚玉軒、荷風四面

梧竹幽居、雪香雲蔚

蘇州拙政園中部景區示意圖

拙政園西部水系周圍，環以假山和建築。位於中西部園牆交界處土山上的宜兩亭，立意來自白居易因與友人為鄰，隔牆共享柳樹報春的故事。他作詩讚道：「得楊宜作兩家春。」與誰同坐軒，為扇面亭，其立意援自宋代文人蘇軾的詩句「與誰同坐？明月、清風、我」，反映了園林主人的清高和孤寂。三十六鴛鴦館，為兩面臨水建築，是西部主景，館名點出水池有鴛鴦成對在水中嬉戲的意境。

· 寄暢園

寄暢園，位於江蘇無錫，始建於西元 1506 至 1512 年，面積約 1 公頃。寄暢園是借景於惠山並引天下第二泉水於此而形成的。「寄暢」的含義，是歸隱山林，逍遙自在。清代乾隆皇帝，尤為鍾愛寄暢園，他一生 6 次南巡，每次都要遊賞寄暢園，並在北京頤和園仿寄暢園建有諧趣園。寄暢園，圍繞南北長、東西短的錦匯漪，設置北堂、東廊、南樹、西山。

西山，是利用挖池堆築的假山，宛如惠山之脈。這裡最令人叫絕的就是假山山谷形成的八音澗，泉水由外引到這裡，由於水道高底、寬窄不同，泉水在如同共鳴箱的、大小不同的洞谷中產生了親切、有節奏，且豐富多彩的水流音樂，令人耳目一新、神情怡悅，真正展現了「何必有絲竹，山水有清音」的意境。

寄暢園的主要景點錦匯漪，雖是帶狀水池，但由於池岸凹凸變化和石梁、七星橋、廊橋的布置，而形成了收放的節奏和豐富的層次。知魚檻，為錦匯漪的主景，探水而建，便於從南、北、西三個方向觀賞。亭名取意莊子、惠子著名的濠梁魚樂之爭。在此憑欄，可盡收園內美景。

古木眾多、綠茵茂盛是寄暢園一大特色，千年的香樟令清康熙帝流連忘返，而乾隆帝更是規定，損傷此中一草一木者，以不孝論。

· 留園

蘇州留園，始建於明嘉靖年間（西元 1522 至 1566 年），占地面積約 3 公頃，1953 年經整修對外開放。「留園」取意於優美的園林風光倖免於戰亂。這裡「泉石之勝，華木之美，亭榭之幽深」，讓人留下深刻印象。

留園分東、中、西三部分：東部以建築庭院為特色，其間置名石供人品味、欣賞；中部以假山建築圍繞水池布置；西部則以山林野趣見長。令人感興趣的是，從園外街道進入留園，須在住宅與祠堂之間穿越長達 50 餘公尺的夾道，造園師巧妙運用曲折、虛實、開合的藝術手法，將這一引導性空間處理得妙趣橫生，使遊人不知不覺的進入園中。

留園中部山水架構的特點，是西北山、東南水。水池中布一島二橋加以分隔，從而形成起於東南入口，通達西北跌水口的長長的視景，小島取名「蓬萊」。中部主體建築為明瑟樓與涵碧山房。「明瑟」，意指水木形成的環境清新宜人；「涵碧」，點出臨水環境。「可亭」諧音

「可停」，即可以停下來欣賞景物。

中部東北角的讀書處，名「汲古得綆處」，取意唐代詩人韓愈詩：「汲古得修綆。」意指鑽研學問必須有恆心，下工夫找到一條線索，才能學到真本事。

留園東部主體建築為五峰仙館，以圖案裝飾的門窗，框出了以太湖石綴山，象徵廬山五老峰的優美景色。獨立置於園中供人品味的冠雲峰，以其高峻的形態而得名。

留園西部為北山南溪的布局，以建築「活潑的」立於溪流北端，點出這裡鳶飛魚躍、天機活潑的意境。

· 網師園

蘇州網師園，始建於南宋淳熙年（西元 1174 至 1189 年）間，占地 0.4 公頃，經明清兩代數位園主的建設而成。「網師」係指漁翁。此園名寓意主人追求隱逸、淡泊、清靜的生活。

網師園的布局特點，是水院為主、旱院為輔，高低錯落、造型各異的園林建築，圍繞著方形水院布置，其東南角與西北角兩處，分別以溪流和石橋，將水的來龍去脈交代得清清楚楚。

水院西為「月到風來亭」，點出了宋代邵雍詩：「月到天心處，風來水面時」的意境。水院北「看松讀畫軒」和「竹外一枝軒」，均以建築外的古松、修竹畫意造景。水院南「濯纓水閣」，取屈原《楚辭·漁父》中古歌「滄浪之水清兮，可以濯吾纓，滄浪之水濁兮，可以濯吾足」之意，表歸隱、超脫的趣向。「小山叢桂軒」，北依雲岡假山南面清香的桂花而得名。「殿春簃」，是園主子女讀書處。「殿春」，指芍藥，說明此處原為種芍藥之處。1980 年，殿春簃的仿製品明軒，在美國大都會藝術博物館落成。

蘇州網師園月到風來亭

· 獅子林

　　獅子林，在蘇州市城東北園林路西，始建於元代，是蘇州四大名園之一。園地 1 公頃餘，以假山洞壑最有特色，為世人稱道。獅子林的歷史久遠，而且經過了由寺廟園林變為私家園林的過程。

　　清康熙四十二年（西元 1703 年），玄燁南巡，親臨獅子林，賜題「獅林寺」額。乾隆初，寺、園分開，園歸川東道黃軒，成為私家園林。黃氏精修府第，重整庭園，取名「涉園」，又因園中有五株合抱大松，亦名「五松園」。咸豐末年，園漸荒蕪，至光緒中葉，園中木石變賣，亭臺坍圮。其後幾經變遷，鉅商貝潤生於 1917 年以 9,900 塊銀元買下廢園，又購園東房宅，改大門在園東，周築高牆，園三面環以長廊，廊牆上置「聽雨樓藏帖」、「乾隆御碑」、「文天祥詩碑」等碑刻 71 塊，增建燕譽堂、小方廳、九獅峰、牛吃蟹、湖心亭、九曲橋、石舫、荷花廳、見山樓等景點，園旁建有貝氏家祠，餘均循故址，復舊觀，整理峰石，至 1926 年全部竣工。今天的獅子林園貌，基本上是貝氏重修後的格局。

綜觀獅子林的整體布局，其平面呈東西略寬的長方形，四周是高牆峻宇，圍出一方園林天地。園內主要建築集中在東、北兩面，著名的湖石假山在東南面，西、南兩面為長廊，水面集中在中央，呈現出建築圍繞山石池水的典型布置方式。園中建築，風格雜糅，尺度較為高大；室內裝修精細，家具陳設豐富。

獅子林，既以假山疊石竭盡奇巧而取勝，又因歷史上許多名人逸事而揚名四海。清代康熙、乾隆二帝先後到此遊賞，留下御題；承德避暑山莊中曾建有模仿此園的「文園獅子林」。蘇州獅子林古樹叢生，景色多姿，有樓閣、有長廊、有廳堂、有小亭，還有紫藤架、曲橋、石舫、瀑布，羅致名家碑帖，實屬難得。但假山幾經改造，已不似早期那樣古樸，顯得有些誇張；建築物尺度不一，稍欠含蓄；布局上東、北面較繁密，與西、南面不大平衡，山水立意略顯俗味，算不上高雅淡泊。然而，瑕不掩瑜，獅子林仍不失為蘇州園林佳作之一。

· 退思園

退思園，位於江蘇省吳江市東北部的同里鎮，距蘇州城約 18 公里。同里是江南著名的水鄉古鎮，家家臨水，戶戶通舟，水陸交通十分方便，歷來經濟繁榮、文化發達，代有名門望族。因而，大小宅園多達 30 餘處，退思園便是其中的佼佼者。該園，為清光緒年間安徽兵備道任蘭生，離任回鄉後所建的宅園。園名即寓有「退則思過」之意。

江蘇吳江市退思園闢紅一舸

　　在園與宅之間介以庭院一區作為過渡，整體上呈左宅、中庭、右園之格局。從住宅進入中庭，庭院內樟樹如冠蓋，玉蘭飄幽香，十分安謐寧靜。中庭之正廳為一幢船廳（旱船），作為賓客小憩之處；側旁的「歲寒居」透過窗牖可以觀賞園林之「框景」。由中庭過月洞門進入退思園，曲尺形的遊廊將遊人導向園內。主體建築物「退思草堂」前臨水池，月臺貼近於水面。水池西側的「水薌榭」與對岸的「眠雲亭」隔水相望，亭翼然假山之巔，登亭可俯瞰全園。船廳「鬧紅一舸」，自岸邊突出水面，水中金魚成群。池南之「菰雨生涼」軒，亦貼水而築，軒內安裝大鏡反映湖面之景，彷彿置身於池水環抱之中。循疊石假山的山洞、石徑可登臨「天橋」。此橋連接「辛臺」與「菰雨生涼」軒，為園林中少見的類似立交橋的做法。退思園布局比較疏朗，中央水池面積不大，但曲岸參差，山石花木穿插得宜。環池的建築物均貼近水面，尺度顯得很親切，被譽為「貼水園林」。

· 豫園

　　豫園，位於上海老城的城隍廟附近，始建於明代。清乾隆年間由當地士紳集資購得該園的一部分，重新整治。鴉片戰爭時，英軍入侵上海，園林遭到很大破壞。清末，園西一帶又闢為商店，豫園面積逐漸縮小。現狀僅是當年豫園東北隅的一部分，以大假山為主體。此山係明代舊物，也是江南園林中最大的一座黃石假山，出自明末上海疊山巨匠張南陽之手。山間磴道、石洞曲折縈紆，引人入勝。山頂設平臺，坐此四望，則一園之景盡在眼前。臺旁有小亭，可俯瞰黃浦江，故名望江亭。山之南麓為水池。池之南建二層樓閣「仰山堂」，其前接「三穗堂」，呈廳堂、水池、假山之序列布局。池水分流為兩股，一股自西北入假山間，破山腹而縈流；另一股成小溪向東過水榭繞「萬花樓」下。其間穿

過花牆上的月洞水門，望去頗覺深遠不知其終。兩岸古樹秀石，濃蔭蔽日。這裡意境幽邃，與水池之開朗恰成對比。小溪再向東流入東跨院，至點春堂前，又拓廣成池。點春堂，曾為咸豐年間小刀會義軍領袖劉麗川的指揮所。堂南的「鳳舞鶯鳴」，三面環水，前為和熙堂。東院牆構築壁山，山巔建「快閣」，登閣可西眺黃石大假山之景。山下繞以花牆，沿牆築「靜宜軒」，坐於軒中，透過漏窗則園外借景隱約可見。全園通體山環水繞，水體有聚有散，主次分明。建築物穿插於山水之間，循地形而安排，均各得其所。其造園的藝術水準，堪稱江南一流。

寺觀園林

背景分析

　　寺觀園林，是指屬於寺觀建築群範圍內的庭園、景觀。這裡主要介紹佛教寺院和道教宮觀的園林。佛教自漢初傳入中國後，發展較快，在南北朝時達到大盛，寺院如雨後春筍般遍布各地。唐代詩人杜牧的「南朝四百八十寺，多少樓臺煙雨中」從一個側面寫出當時寺多、寺美的特點。佛教講究空靜，僧人為了好好的參禪修行，多喜歡在山明水秀之地結廬建寺。他們認為，人的肉體要與自然合為一體，從自然中吸取「悟」的養料，才能獲得心靈的最終解脫。因此，大江南北的山水名勝之地，幾乎被佛堂伽藍占盡。道教的情況也一樣，雖然其正式出現是在東漢末期，但早在先秦就有了萌芽。如秦始皇派人去東海求長生不老藥，苑囿中建三山，模仿東海仙境等。道教將先秦道家老子作為祖師，道家愛好清靜、主張無為的思想對道教也有很大影響。道教注重內丹（氣功）和外丹（煉金丹）的修煉環境美。所以，他們的宮觀也要建在自然風景優美清靜的山水之地。到東晉，凡名山大川幾

乎都有道士的足跡。後來，又將看中的風水寶地「收歸己有」，將它們封為「三十六洞天，七十二福地」。宋以後，佛道不再相爭，漸漸協調共處，現存的許多名山風景區，往往是佛寺道觀並存。他們除了供奉的偶像不同之外，在寺廟的整體規畫布局和建築特徵上，並沒有很大的差別。其藝術特點是基本類同的。

閱讀提示

　　第一，了解寺觀園林、風景名勝的起源與發展。
　　第二，掌握寺觀園林在特點、布局方面的鑑賞。

知識問答

寺觀園林是如何起源與發展的？

　　佛教和道教是盛行於中國的兩大宗教，隨著佛寺和道觀的發展，形成了一整套管理機制。寺、觀擁有土地，與世俗地主小農經濟並無二致。因此，寺觀的建築形制逐漸趨同於宮廷、邸宅。再從宗教信仰來看，古代重現實、尊人倫的儒家思想占據著意識形態的主導地位，無論對外來佛教或本土道教，公眾信仰始終未曾出現過像西方那樣狂熱、偏執的激情。皇帝君臨天下，皇權是絕對權威，而像古代西方威懾一切的神權，在中國相對於皇權而言，始終居於從屬的次要地位。從來沒有哪個朝代明令定出「國教」，總是以儒家為正統，儒、道、釋互補、互滲。在這種情況下，宗教建築與世俗建築不必有根本的差異。歷史上多有「捨宅為寺」的記載，就佛教而言，到宋代末期已最終完成寺院建築世俗化的過程。它們並不表現超人性的宗教狂迷，反之卻透過世俗建築與園林化的相輔相成，而更多的追求人間的賞心悅目、恬適寧靜。道教歷來模仿佛教，道觀園林亦如此。從文獻記載及現存的

寺、觀園林來看，除少數特例之外，它們與私家園林並沒有什麼根本性的區別。

　　寺、觀既建置獨立的小園林一如宅園的模式，也很講究內部庭院的綠化，多有以栽培名貴花木而聞名於世的。如唐代長安的廣恩寺就以牡丹、荷花最為有名。郊野的寺、觀大多修建在風景優美的地帶，周圍向來不許伐木采薪，因而古木參天、綠樹成蔭，再配以小橋流水或少許亭榭的點綴，又形成寺、觀外圍的園林化環境。正因為這類寺、觀園林及其內外環境的清雅幽靜而成為「園林寺觀」，歷來的文人名士都喜歡借住其中讀書養性，帝王以之作為駐蹕行宮的情況亦屢見不鮮。

寺觀園林產生和發展的基礎是什麼？

· 宗教生活和宗教哲學的產物

　　作為「神」的世間宮苑，寺觀園林形象的描繪了道教「仙境」和佛教「極樂世界」。道教的玄學觀和佛教的玄學化，導致道士、僧人都崇尚自然。寺觀選址名山勝地，悉心營造園林景致，既是宗教生活的需求，也是中國特有宗教哲學思想的產物。

· 「捨宅為寺」為寺觀園林提供了物質條件

　　兩晉、南北朝的貴族，有「捨宅為寺」的風尚。包含著宅園的第宅，轉化為寺觀，成為早期寺觀形成的園林。

· 佛事與覽勝結合有利於吸引香客

　　寺觀在古代不僅是宗教活動的場所，也是宗教藝術的觀賞對象。寺觀園林的開發，使朝山進香與遊覽園林勝景結合起來，造成了以遊覽觀光吸引香客的作用。

‧宗教作為統治階級的工具使寺觀園林備受重視

　　封建統治階級利用宗教、資助宗教，信徒也往往「竭財以赴僧，破產以趨佛」，寺觀擁有強大的經濟力量，具備開發園林的物質條件。

寺觀園林如何分類？有什麼特點？

　　按照園林所處的位置，寺觀園林可大致分為山水園和城市園兩種。山水園，是指那些處於名山勝水自然環境中的園林。它們每每和四周美麗的風景融為一體，其園林景色著重於對自然山水的改造和利用上，即利用奇特的自然地形地物，如山泉溪流、巨石怪洞、懸岩古木等來組景。繁華的城鎮中，也建有不少佛寺道觀，即城市園。這些寺廟的造園條件要比山水園差一些，一般均為平地一塊，其範圍也受到各種限制，常常占地不大。儘管如此，僧人道士們也總是想方設法在寺內空地上植樹點石、建造園林。有不少寺觀買下附近荒廢的園池加以修復，成為相對獨立的廟園。

　　儘管寺觀園林有的在山野、有的處城中，有的布置得嚴肅莊重，有的較為自然幽曲，但它們都是為宗教活動服務的，常常表現出以下特點：

　　在進行祭拜活動的主要殿堂之間及兩側，大都規整的栽植著較多常綠喬木，對稱置放建築小品，以烘托莊嚴的宗教氣氛，形成一個以建築為主的，較為規則的園林空間。

　　寺觀園林由於有僧侶道士一代接一代的精心管理，景觀甚為古樸，往往古木參天，多名貴而具文物價值的古樹。這些煥發生機、古拙蒼勁的大樹，能使人產生莊嚴、神祕的觀感，從而增強園林的藝術感染力。

　　古廟大剎多保留有較珍貴的宗教文物及其他藝術品。如嵩山中嶽廟的宋鑄鐵人、鎮江甘露寺的鐵塔、蘇州寒山寺的張繼詩碑和仿唐式青銅乳頭鐘等。這些文物所顯現出的古雅美，裝點於園林的自然美景之中，具有很高的欣賞價值。

寺廟園林多數建有高聳的寶塔和樓閣。如鎮江金山寺的慈壽塔、甘露寺的多景樓等。它們既是人們登高遠眺的絕好觀景處，又是寺廟的重要標誌，是園內很重要的景觀，具有極強的吸引力。

寺廟園林一般均對香客和遊人開放，具有某些公共園林的性質。如設有接待用的客房，有時甚至允許俗家弟子長期借居，像《西廂記》中的張生客居於普救寺園林那樣。處於名山勝水風景區的寺廟園林，更是擔負著迎來送往的任務，在歷代文人的遊記散文中留下了寶貴的一頁。

寺觀園林是如何布局的？

寺觀建築組群一般包括宗教活動部分、生活供應部分、前導部分和園林遊覽部分。

· 宗教活動部分

宗教活動供奉偶像、舉行宗教儀禮的殿堂、塔、閣，通常多占據寺觀的顯要部位，採用四合院或廊院格局，以對稱規整、封閉靜態的空間，表現宗教的神聖氣氛。寺觀的宗教活動部分在布局上大多與園林部分相隔離，有時也採用空廊、漏花牆，讓園林景色滲透進來。在地段緊迫、地形陡變處，往往突破庭院式格局，隨山勢散點布置，融入自然環境。這樣，宗教建築自身也成了景觀建築，與園林遊覽部分融為一體。

· 生活供應部分

該部分除方丈室、僧房、齋堂、廚房等建築外，還設有供香客、遊人住宿的客房。大型寺觀的生活用房有的達千間以上。這些僧房、客房大多隱於僻靜部位，帶有尺度宜人的小院，院內開鑿小池，放置山石、盆景，構成與寺觀園林意趣不同的庭園小天地。

· 前導部分

　　前導香道，既是寺廟的交通路線，也是寺廟園林遊覽的序幕景觀。長長的香道，在宗教意義上成了從「塵世」通向「淨土」、「仙界」的情緒醞釀階梯，常常結合叢林、溪流、山道的自然特色，精心選定路線，點綴山門、山亭、牌坊、小橋、放生池、摩崖造像、摩崖題刻等，具有鋪墊渲染宗教氣氛、激發增強遊人興致、逐步引入宗教天地和最佳境地的過渡作用。四川樂山大佛寺的香道，就是一個典型。

· 園林遊覽部分

　　園林遊覽部分，隨寺廟所處地段呈現不同的布局。位處城鎮的寺觀祠廟，如蘇州的寒山寺、戒幢律寺（西園），成都的武侯祠等，多是模仿自然的山水園，圈圍在院牆的內部，布局方式和手法類同園林。位處山林環境的寺觀，如杭州的靈隱寺、樂山的凌雲寺、福州鼓山的湧泉寺、都江堰市青城山的天師洞、峨眉山的清音閣，則突破模仿自然的山水園格局，而著力於寺院內外天然景觀的開發，透過少量景觀建築、宗教景物的穿插、點綴和遊覽路線的剪輯、連接，構成環繞寺院周圍、貫連寺院內外的風景園式的格局。由於寺廟多位處山林，因此這類格局是寺觀園林布局的主流。

山地寺廟的園林環境如何利用自然？

　　處於自然環境中的山水式寺觀園林，都力圖與其周邊山水環境結合，達到最好的構圖效果。其與環境結合的方式有以下五種：

· 背山面水，設在向陽坡地上

　　這種設置使寺園依地形逐漸升高，低處則林木茂盛、群芳薈萃，綠樹濃蔭中建築的翼角飛檐隱約可見，而高處則視野開闊，可眺望遠方山

水景色,景觀豐富,變化較大。

· 沿溪流谷地曲折安排

　　山深林靜,環境幽謐,又有清泉相伴,有深山藏古寺的感覺。

· 位於名山之巔,居高臨下

　　寺園與雄偉的山體結合在一起,呈現莊重的宗教氣氛。

· 「寺包山」

　　寺園依小山建造,從山麓一直延伸到山頂,建築圍山勢錯落而成,層層疊疊,十分壯觀。

· 「山包寺」

　　寺園建在山中小盆地,四周青山拱衛,環境靜謐。

平原寺廟的園林環境有什麼特徵?

　　今天處於城中的寺廟,也一直承繼著因地制宜、布局獨立的傳統,以造園手法來創造一個安靜舒適的環境,以滿足修身養性的需求。其中不少擁有精緻的花園,如蘇州戒幢律寺、廣州六榕寺、上海龍華寺等。單純就園林景色而言,這些寺廟園林與一般私家園林並無多大差別。水池、假山、曲橋、遊廊等一般園林中常見的造園要素,也是城市寺廟園的主景。實際上,寺廟所屬的這些園林和一般私家園林常常隨著所有權的變化而相互轉換。如蘇州戒幢律寺(西園),曾經是官僚文人徐家的花園,上海的豫園也一度成為城隍廟的廟園等。有的城中寺觀雖然沒有獨立的精美花園,但卻有較好的綠化設計,並結合廊、亭或鐘鼓樓、牌坊、經幢等小品布置,自然的形成靜謐幽曲的園林空間。像蘇州寒山寺、常熟破山寺等均是。

常道觀的園林環境有什麼特點？

常道觀，在四川青城山，是青城山六大道觀之一，整組建築群坐西朝東，位於山間臺地上。臺地南臨大壑、北倚沖溝和山岩峭壁，故道觀之選址既深藏而又非完全閉塞。全觀共有主要殿堂 15 幢，連同配殿及附屬用房，組成一個龐大的院落建築群。

常道觀建築群大致呈中、南、北三路多進院落的組合，順應臺地西高東低的坡勢而隨宜錯落布局，並不嚴格遵循前後一貫的中軸線。中路為宗教活動區，建築物的規模較大，共有靈官樓（正門）、三清殿、黃帝祠等三進院落。三清殿是全觀的正殿，庭院宏敞開闊，以大尺度來顯示宗教的肅穆氣氛。南路為接待香客、賓客的客房和道長的住房，建築規模和庭院都較小。院內栽花或做水石點景成小庭園，具有親切的尺度感和濃郁的生活氣氛。最南端建正方形的敞廳，可以觀賞南面大壑的開朗景色。北路的環境比較幽閉，多為一般道士的寢膳和雜務用房。

從道觀主體部分的西北角上，一條幽谷曲折的延伸入山坳。在這裡引山泉匯聚為小池，建一榭二亭鼎足布列，用極簡單的點綴手法創造了一處幽邃含蓄的小園林 —— 道觀的附屬園林。主體部分之後，天師殿等建築群順陡坡層疊建設。道觀的後門就設在這裡，過此即為登山的小徑。

常道觀的位置隱蔽，為吸引香客和遊人，把入口部分往前延伸了 200 餘公尺，連接於通往上清宮和建福宮的幹道上。這就把道觀入口由一個點的處理，變為一條線性延伸空間的處理。沿線巧妙的利用局部地形、地物布設山道，其間隨宜穿插著若干亭、廊、橋等小品點綴，構成了一個漸進空間序列。在這段 200 餘公尺的行程內，道路幾經轉折，利用若干小品建築物結合地形之變化，創造了起、承、轉、合之韻律。遊人行進在這個有前奏、過渡、高潮、收束的空間序列之中，隨著景觀的不斷變幻，使情緒起伏波動。

就其園林造景的意義而言，這是一段漸入佳境的遊動觀賞線；就其宗教意境的聯想而言，則又象徵著由凡間進入仙界的過渡歷程。

四川青城山古常道觀入口序列

常道觀，不僅在選址和山地建築布置方面表現了卓越的技巧，其內部庭院、園林及外圍園林化環境的規畫設計，均能做到因勢利導、恰如其分，把宗教活動、生活服務、風景建設、道路安排等，透過園林化的處理而完美的統一、結合起來，堪稱寺觀園林中的上乘作品。

羅布林卡在造園上有什麼特點？它是如何表現西藏園林藝術的？

羅布林卡，位於拉薩新城區的西邊，附近的街道也因它而命名。

羅布林卡，藏語總稱為寶貝園林，建於西元 1740 年代。全園占地 36 萬平方公尺，建築以格桑頗章、金色頗章、達登明久頗章為主體，有屋宇 374 間，是西藏人造園林中規模最大、風景最佳、古蹟最多的園林。

羅布林卡四面都有門，東面是正門。康松思輪是正面最醒目的一座閣樓，它原是一座漢式小木亭，後改修為觀戲樓，東邊又加修了一片便於演出的開闊場地，專供達賴喇嘛看戲用。它旁邊就是夏布甸拉康，是進行宗教禮儀的場所。它的北側，設有噶廈的辦公室和會議室。每到夏日，布達拉宮內

的許多政府機構，都要隨著達賴喇嘛轉移到羅布林卡辦公。

西元 1740 年代以前，羅布林卡還是一片野獸出沒，雜草、矮柳叢生的荒地。後來，由於七世達賴喜歡並常來這個地方，所以當時的清朝駐藏大臣，便為其修建了一座烏堯頗章（涼亭宮）。西元 1751 年，七世達賴在烏堯頗章東側又建了一座以自己名字命名的三層宮殿格桑頗章（賢傑宮），內設佛堂、臥室、閱覽室及護法神殿等，被歷代達賴用為夏天辦公和接見西藏僧俗官員的地方。

八世達賴，在此基礎上擴建了恰白康（閱覽室）、康松司倫（威鎮三界閣）、曲然（講經院），並把舊有的水塘開挖成湖，按漢式亭臺樓閣的建築風格，在湖心建了龍王廟和湖心宮，兩側架設了石橋。1922 年，十三世達賴對羅布林卡再興土木，在西面建金色林卡和三層樓的金色頗章，並種植大量花、草、樹木。1954 年，十四世達賴又在北面建了新宮，使羅布林卡發展為今天的規模。

景區景點連結

身置寺觀園林，心悟佛道思想

· 大明寺

大明寺，位於江蘇揚州市蜀岡中峰之上，因建於南朝劉宋大明年間，故稱大明寺。大明寺之所以飲譽中外，是因為中日兩國文化交流的先驅者鑑真和尚曾在此居住和講學。西元 742 年後的十餘年間，鑑真和尚六次渡海赴日，終獲成功。當時鑑真和尚已是 66 歲高齡，雙目失明，但仍努力傳授中國唐代文化。他在奈良建築的唐招提寺，被列為日本國寶。1973 年，鑑真和尚紀念堂在大明寺東落成。這是中國當代著名建築師梁思成先生的大作。

大明寺藝術布局的特點，是東寺西園。

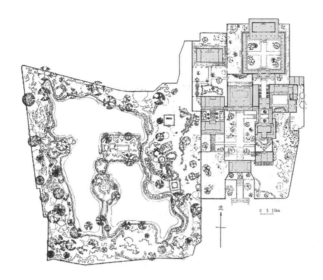

江蘇揚州大明寺平面圖

東寺，以規則式布局分東、中、西三院。中院，以大雄寶殿為中心；東院，為鑑真和尚紀念堂；西院，為宋代文學家歐陽脩建於西元1048年的平山堂。因坐在平山堂中，揚州湖光山色歷歷在目，且其高度與建築持平，故建築取名「平山堂」。平山堂之後，是蘇東坡為紀念其師歐陽脩，於西元1092年建的谷林堂和歐陽祠。

西園，為自然式水院。其造園特色，是在山岡上挖池築山而成，長方形的水池中又以一堤三島分為兩水面。水池西北角造溪，以察水之來歷；水池東南角，則為疏水之去路。置於小島中央的美泉亭，實為巧妙處理泉與水池關係的精彩之筆。

· 潭柘寺

潭柘寺的地理環境極好，寺後九峰環抱，猶如玉屏翠障，寺前山峰好像一座碩大的照壁，山間清泉流水潺潺，翠柏蒼松繁茂，正如俗語所說：「潭柘寺前有照，後有靠，左右有抱。」

潭柘寺歷史悠久，北京地區曾流傳有「先有潭柘寺，後有幽州城」的說法。現存寺院建築，大部分是明清兩代的作品。

潭柘寺的規模崇宏侈麗，是北京郊區最大的一座寺院。因山建寺，殿室逐級而上，參差錯落的層層排列，建築精美、範圍寬廣，四周有高大的圍牆環繞。寺廟內外，古樹參天，寺前流水淙淙，僧塔如林、修竹成蔭。寺院坐北朝南，全寺的建築主要可分為三部分，主要建築均建在一條南北中軸線上。

進入山門，迎面一殿為天王殿。天王殿兩旁為鐘鼓樓。鐘鼓樓後面依次為大雄寶殿、三聖殿。山門裡的建築由於地勢的緣故，一個比一個高，中軸線的終點是一座樓閣式的建築，名為毗盧閣。站在最上層，舉目遠眺，遠處群山如黛，近處全寺盡收眼底。

東路以園林為主，西部院落大多由寺院式的殿堂組合而成。

· 普寧寺

普寧寺，在河北省承德市，位於避暑山莊東北約 2.5 公里之山腳下。該寺於乾隆二十三年（西元 1758 年）建成，為著名的「外八廟」之一。

這所為了特殊政治目的而修建的具有特殊形制的寺院建築，其藏式部分還兼有寺廟園林的功能，成為一個特殊的小園林。

大乘之閣以北，象徵鐵圍山的半圓形圍牆以內的這部分，利用山坡疊石為起伏的假山，山間磴道蜿蜒，遍植蒼松翠柏，形成小園林的格局，相當於普寧寺的附屬園林。園林內的五幢建築物呈對稱均齊的安排。中軸線上靠後居高者，為北俱盧州殿。它的前面，左右分列兩小部洲殿和白色、黑色塔，建在不同標高的臺地上。這座略近於規整式的小園林，因山就勢堆疊山石，真山與假山相結合。在假山疊石與各層臺地

之間，磴道盤曲、樹木穿插，殿宇塔臺布列於嶙峋山石之間，色彩斑斕
的琉璃磚瓦映襯在濃郁的蒼松翠柏裡，構成別具風味的山地小園林景
觀。它把宗教內容與園林形式完美的結合起來，寓佛教的莊嚴氣氛於園
林的賞心悅目之中，運用園林化的手法來渲染佛國天堂的理想境界。這
在中國歷代的寺觀園林中尚不多見，而其完全對稱的規整布局，在中國
古典園林中也是少有的。

　　普寧寺與北京頤和園內後山的「須彌靈境」，都是為了同樣的政治
目的而分別在兩地同時興建的、具有同樣形制和規模的寺院建築群，在
中國建築藝術遺產寶庫裡，堪稱珍貴的雙璧。它們的附屬園林，也應該
是中國古典園林中一對特殊的同樣珍貴的姊妹作品。

· 烏尤寺

　　烏尤寺，在四川樂山，位於岷江與青衣江的交匯處，始建於唐天寶
年間，現狀規模則為清末所修建。寺院的建築布局充分利用地形特點，
把建築群適當的拆散、拉開，沿著臨江一面延展為三組。當中的一組為
寺院的主體部分，坐北朝南，包括彌勒殿、大雄寶殿、藏經樓三進院落
及東西兩側若干小跨院。東側的一組，是由天王殿直到江岸山門碼頭之
間的、漫長迂曲山道的漸進序列；西側的一組即羅漢堂。羅漢堂以西，
可循臺階登上山頂臺地。臺地上建置小園林，即烏尤寺的附屬園林。這
樣沿江展開的布局可以一舉而四得：一是，能夠最大限度的收攝江面
的風景，獲致最佳的觀景效果。二是，能夠最大限度的發揮寺院建築群
的點景作用，成為泛舟江上的主要觀賞對象。三是，有利於結合島嶼地
形、地貌，作外圍園林化處理。四是，把碼頭與山門合而為一，滿足了
交通組織的合理功能要求。

　　香客和遊人乘渡船登上碼頭，迎面即為山門。過山門循石級磴道北

上，以「止息亭」作為對景，到此可稍事休息。再轉折而東南繼續前進，山道兩旁竹林密茂，環境幽邃。過「普門殿」，高臺之上的「天王殿」翼然在望。循高臺一側的石級而登，經天王殿正對山岩，構成小廣場，岩壁上刻彌勒佛像作為對景。小廣場的南側建扇面形敞亭，憑欄觀賞江上風景如畫。自扇面亭以西，道路的北側為陡峭的山岩，南側瀕臨大江。經「過街樓」即到達寺院主體部分的彌勒殿前。殿以西的道路繼續沿江迂曲，臨江的「曠怡亭」又可稍事休息，憑欄觀賞江景。繞過羅漢堂，則上達山頂臺地上的小花園。

烏尤寺的這條由江邊碼頭直到山頂小園林的交通道路，也就是經過園林化的序列所構成的遊動觀賞路線。天王殿以東的一段以幽邃曲折取勝，以西的一段則全部為開朗的景觀。一開一合形成對比，頗能激發遊人情緒上的共鳴。在沿線適當的轉折處和過渡部位，建置不同形式的小品建築物，以加強這個漫長序列上的空間韻律感，同時也提供遊人以駐足小憩和觀景的場所。因此，它不僅充分發揮了步移景異的觀賞效果，而且還具有濃郁的詩情畫意。

園林小品

背景分析

園林小品，是指在園林中提供休息、裝飾、照明、展示和為遊人賞景服務的景觀設施。它們一般具有規模小巧、造型別致、特色鮮明、講求功能性的特點。不僅可以豐富景觀、創造園趣，還可以使遊人從中獲得美的感受。

中國古典園林中的園林小品，具有「景到隨機、不拘一格」的鮮明特色。其中，主要包括園橋、園路、鋪裝的設計和園林整體環境的營造等。在

園林小品的創作上，注重意趣、布局合理、巧於因借，使得園林小品成為中國古典園林中一個不可或缺的重要因素。

閱讀提示

第一，掌握中國古典園林中小品的種類、功能、特點及其作用。

第二，了解中國古典園林中，是如何透過園林小品創造園趣、營造景觀。

知識問答

園林中橋的種類與作用是什麼？

園中設置橋梁，是為連結兩岸交通，同時在觀景和景觀方面發揮重要作用，所以形式非常豐富，製作也極為講究。

唐代詩人白居易，在其履道里宅園中，將跨池上島的橋梁營建成為平橋和高橋兩種造型，使園景產生了變化。明代米萬鍾，在勺園入口前設置了一座高橋，走上橋頂已能約略感受到園中景色，很自然

園橋一例

的達到了引景的效果。後世一些大型園林，如北京頤和園，橋的應用更多，且造型多變，幾乎每座橋的樣式都各不相同。著名的有玉帶橋、十七孔橋、知魚橋等，造型都非常優美獨特。為追求形的變化，還將橋、亭合而為一，構成亭橋。如西堤上的練橋、豳風橋等。小園之中橋的規模不宜過大，亭橋更不合適，通常採用平橋甚至僅為一條石梁。有時為獲得池面開闊之感還將橋面降低，緊貼水面。在一些稍大的園中，周圍景物較多，跨池使用曲橋，其作用不僅可增加遊人在橋上逗留的時間，以品味水色湖光，而且因每一曲

在設計中都對應著一定的景物，使人在行進之中就能感受到景致的變幻，獲得步移景異的效果。

「曲徑通幽」表現了中國古典園林園路的什麼特點？

一般道路的要求總是「莫便於捷」，而園林中的道路則講究「莫妙於迂」，以曲折迂迴為主。《園冶》上說要「開徑逶迤」，也就是這個意思。

中國園林以自然山水為主體，而自然山水都是千變萬化不規整的，各種園林要素的恰當組織和安排，形成了變化多端的體形環境及豐富多彩的園林景觀，而對這種體形環境的感受和園林景觀的欣賞，總是隨著人們視點的流動而不斷變化的。把最佳的觀景點按照一定的觀賞程序，合理的布置和巧妙的串聯起來，就是中國式園林道路設計的要旨。顯然，這樣的園路組織，絕不是從平面圖上的平面圖案出發，以製圖用的各種規矩繪製成的各種幾何形的道路、廣場為依據的，而是從園林整體環境的客觀實際出發，「巧於因借，精在體宜」，「不妨偏徑，頓置婉轉」。道路不要弄得筆直，可以偏僻，可以曲折兜轉；有時「絕處猶開，低方忽上」。道路也不必從這頭一眼看到那頭，有時走走好似到了盡頭，卻又「峰迴路轉」，別開新境，又是一番天地。行到低處，忽而又轉向高方，俯視與仰視不斷變幻著視線的角度。

路線上的對景也要有變化，才能步移景異。動觀的對景，總以道路、橋梁、走廊的前進方向，以及進門、轉折等轉換空間所能看到的前景最能引人注目，但這種對景又須在不經意中發現才顯得含蓄。除了正面對景處理以外，人們漫步之間，如能在左右、上下不斷出現動人的畫面，使人應接不暇，那就更加豐富了。

「境貴乎深，不曲不深」，這句話對繪畫適用，對園林也適用。所以道路環迴，山徑逶迤，園景就一層又一層、一景又一景的逐步引人入勝。

園林中的牆垣與鋪地有什麼特點？

· 牆垣

　　園林中的牆垣常見的有磨磚牆、毛石牆和白粉牆數種。磨磚牆，較為精美，但很少大面積使用，一般只作為主要建築或大門上的牆裙點綴。毛石牆，帶有一種樸質的野趣，但也需要考慮使用的位置及砌築精細，不然就可能給人一種粗俗之感。園中最為常用的是白粉牆，其上是黑瓦覆蓋的牆頂，牆面或用上漏窗洞門引來隔牆的景致，或在牆根栽上一叢花卉、幾株芭蕉、數桿修竹，再以一、二峰石點綴，儼如一幀精美的工筆花卉圖。

　　園牆上常開設洞門空窗，其樣式非常豐富。常見的門式有，合角、入角圈門、長八角、執圭、葫蘆、漢瓶、貝葉、蓮瓣、海棠及壽桃、扇面、方勝、蝠式。洞門與空窗一般都用水磨磚做框檔，邊緣磨出纖細的線腳，在大面積白粉牆的襯托下顯得十分典雅優美。園牆上使用的另一種窗即為漏窗，或稱花牆洞，是用磚、瓦空砌成花格紋樣，其樣式更為繁多，僅蘇州園林中所見就有百種以上，常見的紋樣有萬字、方勝、六角錦、菱花、書條、條環、橄欖、冰紋及其組合形式，此外，還有以松、柏、牡丹、梅蘭、竹菊、荷花、芭蕉、佛手、石榴、松鶴圖、鵲梅圖、柏鹿圖、人物故事、仙靈傳說等為題材的。漏窗不用磨磚窗框，通常只在牆面上做一兩道線腳，使窗中的花格紋樣更為突出。

· 鋪地

　　中國傳統園林往往在遊人活動較為頻繁的地方，都要對地面予以鋪裝處理，這就是所謂的鋪地。房舍的室內地面，為了防潮及減少起沙，一般都要鋪設水磨方磚。室外月臺，大多使用條石鋪地取其平坦；而

蘇州留園金錢十字式鋪地

在園路、走廊、庭院、山坡磴道等處，為防止積水或風雨侵蝕，則常以磚、瓦、條石、不規則的石板、卵石及碎瓷、缸片等材料，或單獨使用、或相互配合，組成豐富多彩的各種精美圖案，極具裝飾效果。

明清園林中的鋪地，充分發揮了匠人的智慧和想像力，創造出變幻無窮的鋪地圖案。其中以江南蘇州一帶最為著名，被稱作花街鋪地。常見的紋樣，有完全用磚的席紋、人字、間方、斗紋等。磚石片與卵石混砌的，有六角、套六方、套八方等；磚瓦與卵石相嵌的，有海棠、十字燈景、冰裂紋等；以瓦與卵石相間的，有球門、套錢、芝花等；還有全用碎瓦製成水浪紋，用碎瓷、缸片、磚、石等鑲嵌成壽字、鶴、鹿、獅毬博古、文房四寶，以及植物紋樣的。其他地方的園林中，各種形式的鋪地也都有使用，但樣式不如蘇州地區豐富。明清時，皇家苑囿在大量使用方磚、條石鋪地的同時，受江南園林的影響，也在園徑兩旁用卵石或碎石鑲邊，使之產生變化，形成主次分明、莊重而不失雅致的地面裝飾。

鏡中虛像與水中倒影是如何表現古典園林的虛實對比的？

現實的風景形象和鏡中虛像、水中倒影的對比，是古典園林虛實對比的最佳展現。「水中月，鏡中花」在古代文藝理論上歷來被認為是虛景的典型，而這些虛的形象，在園林造景中常用來作為實景的對比和陪襯。

「池塘倒影，凝入鮫宮」，水邊景色嫵媚有神的意境，每每和虛的倒影分不開。不管是文人小園還是帝王園林，重筆描繪的精華之景，多數要利用水面的烘托，有些還真的將「水中月，鏡中花」結合到園中，不但利用水面倒影，還利用鏡中虛像來映寫景色。如拙政園小飛虹橋端有一亭斜置；一壁

大鏡正好收入園中，山島映池水的精華之景，使遊人疑假為真、疑虛為實，所以，亭名也以「得真」名之，真正收到了「卷幔山泉入鏡中」的效果。還有網師園的「月到風來亭」，不但可以臨水賞池月，還可從亭壁大鏡中賞「鏡月」；每當皓月當空，遊人在此可賞到真假虛實的三個月亮，堪稱虛實相濟的大手筆。

蘇州網師園「月到風來亭」與其水中倒影

什麼是碑與書條石？

碑，是指在方正石板上刻上文字或雕上圖畫，古代碑刻多用來記錄某一重大事件，以求永久流傳下去，作為紀念。中國古典園林大多保留有古代碑刻，這是園林中又一種以文學藝術表現的風景。這些碑上的文字多數為文學史上的名篇名句，而其書寫，又往往出自當時名書法家之手，所以具有較高的鑑賞價值。如蘇州寒山寺園著名的張繼詩碑，滄浪亭光緒年間所刻的全園圖碑等均是。除了碑刻，在園林中曲折的遊廊中，還常常能看到嵌在廊壁白牆上的一方方小石板。板上也選刻了各種文學名篇、名詩的名句。因其石板多作長條矩形，故人們一般稱之為「書條石」。如蘇州留園中部曲廊中，便置有著名的書條石，因其數量多，而使這「三百帖」書條石成為園中主要的文化景觀。有時，廊間小石碑上不刻文字，而刻歷代鄉賢名士像，便成了畫像條石，也別有一番紀念意味，如松江醉白池廊間的雲間邦彥圖、滄浪亭五百名賢祠中的畫像石等。一般而言，圖像一側均刻有簡單介紹的文字，而使傳統的繪畫、篆刻和文學藝術很好的結合在這種小碑石上。書林中最著名的碑刻，是乾隆皇帝主持刻寫，然後又鑲嵌在北海公園閱古樓牆上的三希堂法帖四百九十五方。這些碑刻是園林融合文學、書法、園林的變遷、園景的

精華等，可資今日遊園賞景的參考。例如留園東部石林小院牆上，有一塊當年園林主人劉恕寫的《石林小院記》碑，詳細記載了小院的建造經過和院內石峰的來歷。細細讀來，可以加深遊人對這一精美小院的理解和領悟。

何為曲水流觴，它在古典園林中是如何使用的？

曲水流觴，是中國古典園林中一種特殊的建築水景，起源於古代人們欣賞園林風景時的一種遊戲。中國古代文人在園林風景名勝地集會時，經常舉行一種以題對為主要內容的文化遊戲。人們沿著一條曲折小溪坐開，上游第一人為主人，出題讓下游各人對和。每次開始時，便在水面上放上一只大盤，盤上載一杯酒，順流漂下。每當酒杯漂到一個人的面前，這人便要及時聯上一句。如接不上，就要罰酒三杯。最有名的曲水流觴歡聚，是東晉永和九年（西元 353 年），王羲之等人在會稽（今紹興）蘭亭的一次。少長群賢們聚在郡郊的風景地，作文吟詩，流觴取樂，王羲之曾為此寫道：「此地有崇山峻嶺，茂林修竹，又有清流急湍，映帶左右，引以為流觴曲水，列坐其次，雖無絲竹管弦之盛，一觴一詠，亦足以暢敘幽情……」在美麗的園林風景之地，邊賞景邊觀水，又能開懷暢飲，同時以遊戲的形式進行文學創作活動，的確對文人雅士具有很大的吸引力。因而，曲水流觴一直是中國古代園林欣賞的一個內容。但是，要尋找一條適宜流觴的曲溪並不容易，後來不少園林就結合水景的布局，疊砌彎曲狹小的流水澗渠，以便文人遊戲。再後來，為了遊賞的方便，便把這曲水設計得更小，放到建築中，使這流水景觀和建築亭臺完全合併在一起。北宋編纂的官方營造法規《營造法式》中，還專門收入了流觴亭地面曲水的做法，可見當時這一活動的普及。今天，位於北京恭王府花園園門右側假山旁的流杯亭，北京故宮內乾隆花園主體建築古華軒西側的禊賞亭，都是這類將動水引入室內的遊賞建築。它們都有上游水源，以保證流觴活動的進行。如恭王府花園假山東南角有一口井，需要時可

汲水順槽流下；乾隆花園禊賞亭的水來自衍祺門旁水井邊上的兩口大水缸。當然將自然溪流之曲水改作人造的小溝渠，其趣味和意境是大不相同的，但在增加園趣，提供娛樂遊戲的功能性上是相同的。

何為竹爐煮茶？

惠山泉北的竹爐山房，門前有一聯云：「削竹編爐，原是山房舊物；燒松煮雪，久為衲子珍藏。」房內壁間嵌著一幅「竹爐煮茶圖」刻石，陳列有一具外方內圓、樸拙雅致的竹茶爐。這一房、一圖、一爐，折射出二泉文化的璀璨光華。

竹爐山房原是惠山寺的彌陀殿，因明初住持普真竹爐煮茶的逸事，在明萬曆年間改成現名。普真是一位嗜茶的詩僧，洪武二十八年（西元 1395年），他請湖州竹工製作了一具烹泉煮茶的竹茶爐，又請著名畫家王紱畫圖、學士王達等作文題詩，裝幀成《竹爐煮茶圖》予以珍藏。竹茶爐此後一度流失。明成化十二年（西元 1476 年），北宋著名詞人秦觀的後裔、武昌太守秦夔歸錫，與寺僧戒宏輾轉訪求，後於城內楊氏家中復得，遂取而歸寺。秦夔還特地撰《聽松庵復竹茶爐記》云：「爐以竹為之，崇儉素也，於山房為宜。合爐之具，其數有六：為瓶之似彌明石鼎者一，為茗碗者四，皆陶器也；方而為茶格者一，截斑竹為之，乃洪武間惠山寺聽松庵真公舊物。」

清乾隆十六年（西元 1751 年）二月二十日，清帝乾隆來到惠山，他親自領略了惠山寺「竹爐煮茶」那獨有的風致神韻，援筆吟就長歌一首，有序云：「惠山名重天下，而聽松庵竹爐為明初高僧性海（普真）所製，一時名流傳詠甚盛。中間失去，好事者仿為之，已而復得……」乾隆雖十分羨慕這竹茶爐，卻沒有掠人之美，而是命工匠精心仿製，攜回北京。仿製的竹茶爐，今珍藏北京故宮博物院。竹爐底板上鑴有乾隆御詩及跋：「竹爐匪愛鼎，良工率能造。胡獨稱惠山？詩禪遺古調。騰聲四百載，摩挲果精妙。陶

土編細笻，規制偶仿效。水火坎離濟，方圓乾坤肖。詎慕齊其名，聊亦從吾好。松風水月下，擬一安茶銚。獨苦無多閒，隱被山僧笑。乾隆辛未春，過聽松庵，見明僧性海所遺竹爐，命仿製並紀以詩。御題。」

　　無錫市園林局為豐富惠泉文化，在 1991 年依照北京故宮博物院所藏實物，請中國工藝美術大師五木東先生複製了一具。如今這一房、一圖、一爐，合著淵淪潺湲的泉水，向遊人訴說著源遠流長的二泉茶泉文化。

燈具的運用—蘇州拙政園夜景

燈具在古典園林中產生什麼樣的作用？

　　張燈夜遊，是古代園林中的一件雅事，而且，因園林與府邸、住宅的密切關係，夜晚常有宴飲、納涼、賞月之類的活動，燈具就成了園林建築上的必備之物。由於夜晚，建築中的所有一切均為夜色所籠罩，而顯得黯淡，唯有燈具明亮且醒目，極易引起人們的注意。因此，對於處處追求典雅的古代文人來說，燈具也必須造型優美、形制獨特，於是在園林建築中的燈具也常成為爭奇鬥勝的裝飾物。如明末米萬鍾將其泃園景致繪於燈上，都人詫以為奇，稱之為「米家燈」。古代園林建築之中燈具的種類極多，造型和用材也千變萬化。按照文震亨的評品，其中首推閩中出產的珠燈，其次為玳瑁燈、琥珀燈、魷魚燈諸品。羊皮燈，繪圖精美者亦屬可取。料絲燈中，雲南所產，因其用料和製作考究而被視作佳品；而丹陽所產，常有橫光而稍嫌不足。於山東珠燈、麥稈燈、紫燈、梅花燈，以及夾紗

燈、墨紗燈中繪有花草、百鳥、百獸者，雖不乏製作精良者，但俱不入品。常用的燈具造型都四方如屏，中穿花鳥，以清雅如畫者為佳。書房之中几案上所陳放的書燈，一方面是為夜讀照明，但由於它置放於文房用具之間，更須考慮其裝飾點綴的作用，一般取造型古樸、制式古老、體形小巧者為上，當時常將古銅駝燈、羊燈、龜燈、諸葛燈、鳳龜燈充作書燈，其造型優雅，可為陳設古玩，但實用上卻並不十分便利。此外，如定窯三臺、宣窯兩臺諸式書燈，也有同樣的缺憾。

　　如今的園林，大多是在日間開放，懸於梁下的燈具往往不太引起遊人的注意，而且諸多制式已經失傳，現在所能見到的樣式僅為宮燈、什錦燈、花籃燈幾種。這類燈具大多產自蘇州或仿蘇州樣式，故也被稱作「蘇燈」。有些園林中甚至張掛大紅燈籠，這在過去，尤其是講究一點的文人園中一般很少使用。

茶、酒文化如何影響園林小品的內容？

　　茶，當它從「柴米油鹽醬醋茶」開門七件事，悄悄步入「琴棋書畫詩酒茶」的行列時，已昇華為一種生活藝術了，成為民族文化的一個載體。品飲者，於各自的擇茶、選水、火候、配具和環境的構造與選擇之中，表現出自己的審美追求。每一次品茶，都是一種藝術創作和藝術享受。茶文化與園林藝術有著外在的關聯，更有內在的和諧。

　　品茗者醉心尋覓的香茶甘泉，多在風景園林的佳絕處，西湖群峰的龍井、武夷山的岩茶、黃山的毛峰、廬山的雲霧、君山的銀針等，真是物華天寶。山水景觀是天工造化，名茶的美質亦是自然所賜予的。誠如宋徽宗在《大觀茶論》中所言：「至若茶之為物，擅甌越之秀氣，鍾山川之靈秉。」沏茶的好水同樣在風景勝地、名茶產區。如西湖龍井茶，伴有虎跑、龍井泉；廬山雲霧茶，伴有谷簾泉；太湖碧螺春，伴有惠山泉等。山、水、茶，

常常是相依相連，三合齊美。同時，茶山風光和飲茶習俗，又形成獨特的風景園林景觀。這些可謂茶與園林的外在關聯。

品茶與品園，在藝術鑑賞和精神追求這一層面上有著共同點，而且兩者相互交融，相得益彰，顯示出它們內在的和諧。蘇州拙政園內十八曼陀羅花館中，原有一聯云：「小徑四時花，隨分逍遙，真聞卻香車風馬；一池千古月，稱情歡笑，好商量酒政茶經。」有山水、明月、小徑、花草之地，才是「商量茶經」之所。此一聯，寫盡了園林與茶經的相連與和諧。造園為品茶營構最佳時空，品茶是品園賞景的最佳心境。品茶與品園，都需要有一種閒適的心情，越是閒適高遠、才情橫溢的人，於品茶和品園中得到的情趣也越多。

酒，傳說禹之女儀狄始作酒醪，就是說，在差不多與禹同時的上古，中國人就開始飲酒了。在悠悠四千多年的歷史長河中，酒成了中國傳統文化中不可缺少的一員。園林酒事，是一種添意加趣的助興酒，能使園林賞景展現出另一樣的趣味。

「醉翁之意不在酒，在乎山水之間也。」歐陽脩的這一名句，道出了園林酒趣的真諦之所在。從古代詠景詩文和遊記來看，士大夫文人的遊園賞景，常常少不了酒。他們或對景獨酌，借酒來沖淡心頭絲絲的愁緒和孤獨。如李白的「花間一壺酒，獨酌無相親」；韓愈的「我來無伴侶，把酒對青山」等均是這種賞景情思的描述。有的則數人共飲，吟詩作對：「臨風竹葉滿，湛月桂香浮，每接高陽宴，長陪河朔游。」這種飲，其意不在於酒，而是利用酒性，使自己進入一種薄醉、微酣狀態，而使情感激盪，思緒勃發，更易於以情悟景，以達到心靈與自然山水和諧同一的賞景境界。這便是歐陽脩所說的「山水之樂，得之心而寓之於酒也」的真諦。就是一般宅旁屋後的私家小園，其遊賞也每每缺不了酒的輔助。北京東城，清初建有一座很著名的小

園，稱半畝園，其主廳雲蔭堂曾掛有一聯：「文酒聚三楹，唔對間，今今古古；煙霞藏十笏，臥遊邊，山山水水。」將小園臥遊，與飲酒詩文等融為一體，由此亦看出園林與酒文化的緊密關聯。

景區景點連結

解園林意趣，賞園林小品

· 龍井問茶

龍井，是泉名、是寺名，又是茶名。始因泉而建寺院，有寺院而栽茶。這茶擅西湖園林之秀氣，鍾山泉雨露之靈秉，雖名襲泉、寺，卻更聞名於泉、寺。

龍井泉和舊日龍井寺，在杭州西湖西面山巒起伏、風篁交翠的風篁嶺，幽居於群山之間；東有煙霞，北為棋盤，西鄰獅子，南是理安諸山。龍井泉是一口圓形的小池，相傳為晉代葛洪煉丹發現。假山疊石圍抱四周，古樹綠蔭華蓋其上。在山石奇峰間，留有前人的手跡：「小滄浪」、「龍井試茗」、「鳥語泉聲」等。泉水汩汩湧流，不捨晝夜，明淨甘冽，泉底卵石可數。宋人樓鑰詩詠中有「水真綠淨不可唾，魚若空行無所依」的名句，把泉之清冽寫絕。

龍井寺傍泉而立，創建於五代後漢乾祐二年（西元 949 年）。如今改建成茶室，曰：秀萃堂。堂前有出自明人《試茶》的詩聯一副：「泉從石出情宜冽，茶自峰生味更圓」。

龍井產茶始於何時，無確實的史料資證。首先把龍井和茶葉連結在一起，是元代文人、「四家」之一的虞集。他晚年寓居杭州，一次，遊龍井，品嘗到了用龍井泉水烹煎的雨前新茶，稱讚不絕。

　　龍井茶之所以久負盛名，在於它具有獨特的風韻：形似雀舌，扁平光潤；色澤黃綠（習稱糙米色），湯澄碧翠；香氣鮮嫩，馥郁若蘭；滋味甘鮮，醇和爽口。沖泡後，嫩芽柔葉，亭亭玉立，又似一旗一槍，交錯相映，輕輕飄動，緩緩沉浮，煞是賞心悅目。

　　中國古典園林多亭臺廊榭，處處有宜坐宜留的品茗之處，依欄賞景的同時，見杯中龍井茶飄動沉浮，真可謂檻外杯中雙美齊。

· 十七孔橋

　　十七孔橋，位於北京頤和園昆明湖上。清乾隆時建，是頤和園中最大的橋。橋長 150 公尺、寬 8 公尺，由 17 個孔券組成，故名十七孔橋。遠遠望去，石橋飛跨於廓如亭和南湖島之間，狀若一道長虹橫臥在碧波蕩漾的昆明湖上。其造型兼有北京盧溝橋和蘇州寶帶橋的特點。在石橋兩邊的欄杆上有精美石雕，每個望柱上都雕有神態各異的獅子，大大小小共有 544 隻，兩邊橋頭還有石雕異獸，十分生動。

　　這座大型的石橋，只可能出現在頤和園這座宏大的皇家園林中，無論是中國還是其他國家，都難覓能與之相媲美的園林景橋。它不僅溝通了從昆明湖東堤到南湖島的水上交通，而且由於它橫臥湖上，使空曠的湖面景區平添了景物層次。設計構思巧妙，景觀安排得體，成為造園藝術的傳神之筆。

　　十七孔橋為何橋孔要取十七，有人說是為了得「九」之緣故。從石橋中間一孔往兩邊數去，每邊都為「九」，這和天壇圜丘壇用「九」的倍數組成一樣。中國傳統以偶數為陰，奇數為陽，「九」即為陽數之極，為最大。封建皇帝自詡至尊天子，陽極之數「九」就成為他們最喜歡用的數目。因此，在供他們享樂的園林建築中，也少不了隱含這個極祥極貴之數。

· 玉帶橋

　　玉帶橋，位於頤和園昆明湖西堤，是西堤六橋中唯一的高拱石橋。清乾隆時建，光緒年間重修。

　　玉帶橋拱高而薄，橋高出水面 10 公尺有餘。橋身、橋欄選用青白石和漢白玉雕砌，通體潔白如玉，其形挺拔而流暢、柔和而匀稱，宛如一彎玉帶，特別秀美，故有此佳名。在頤和園諸橋中，其形、其色最為出眾，有鶴立之感。

　　橋下原為玉泉山泉水注入昆明湖的入水口。乾隆時期，清漪園（今頤和園）和靜明園（今玉泉山）的往來主要靠水路，玉帶橋為必經之地。為了皇帝的龍舟能穿行橋下，就必然要求橋拱高於一般的小橋，因此才出現了這麼一座有別於西堤諸橋的高大石橋。由於造橋者的巧妙構思，使其高而不危，大而不笨，優雅舒暢，實為園林景橋建築中之佳作。

· 頤和園的園路設計

　　如果人們在北京頤和園中遊覽，大致會領略到三種不同的道路系統所給予人們的三種不同的感受。萬壽山前山臨湖，沿著玉石欄的內側，有一條以青色方磚鋪砌得很平整的道路，順著這條道路由東往西漫步，左邊是坦蕩的湖面，遠處的十七孔橋，南湖島襯托著近處的知春亭，越顯出湖面的深遠溟濛；另一邊是蒼翠松柏覆蓋的山巒和點綴其中金碧彩繪的樓閣亭臺，顯得氣宇軒昂；而正前方隔湖對岸的西堤、西堤六橋及遠處的玉泉山、西山，一層遠似一層的退暈式伸展開去。人們行走在這條道路上，景界十分開闊，彷彿置身畫境。而當步入萬壽山後山的道路上時，氣氛則迥然不同。這裡以深邃、幽靜的山林野趣為主調，山道盤曲於坡谷間，迂迴於密林中，在道路的轉折處常以姿態優美的松柏、

山石、花卉等就近觀賞的小品景致作為對象，來增加山道曲折的幽致、移步換景的妙趣。道路時而貼近後湖，時而轉入山丘密林之中，視線也隨著時而舒展，時而閉鎖，景象不斷變幻。有時還在道路一側以花木、土丘圍合成一處處幽靜的小空間，供遊人小憩。而前後山幾條登山的磴道，則又是一番情景，它們均以天然的岩石砌築成崎嶇的羊腸小道，盤曲迂迴於山林之間；磴道兩側，密林緊逼，山石陡立，在濃密山林的隙縫中，偶爾露出亭榭的一角，吸引人繼續攀登；在山腰、山脊道路的交會處，常闢出小塊平地，築以敞軒、亭臺，供人休息和眺望。山脊上的道路還時而偏左，時而偏右，使人變換著觀賞的角度。臨湖、丘陵、山地這三種不同地理環境下的道路，在規畫布局與具體設計中都採取了不同的手法。

下篇
古建園林科學技術

古建園林技術基本知識

背景分析

　　中國古典建築，與世界上其他建築迥然不同。這種獨特的建築外形，是由建築的功能、結構和藝術高度結合而產生的。它的基本藝術造型特點，來自於其結構本身。中國古代建築高超的結構技術與豐富的藝術處理手法的高度統一，充分反映了其在世界文化藝術史上的高度成就。

閱讀提示

　　第一，了解中國古代建築與園林在技術上的鮮明特色。

　　第二，從建築構件上掌握中國古代建築與園林獨特的技術體系。

知識問答

中國古代建築承重體系如何？

　　中國古代建築，主要採用木構架結構為承重體系。人們常用「牆倒屋不塌」這句諺語，來形容古代建築。它生動的說明了這種木構架的特點。我們在前面講屋身的特點時已經說過，建築的重量是由構架承受的，牆不承重。道地的木建築，屋身牆壁都輕巧得可以又拆又裝，牆倒了自然「屋不塌」。

　　木構架，是屋頂和屋身部分的骨架。它的基本做法是，以立柱和橫梁組成構架，四根柱子組成一「間」，原理和搭積木差不多，將四根柱子豎起，加上屋頂，便成了一間房屋的雛形。而一棟房子則是由幾個這樣的「間」所組成。屋頂部分也是用類似的梁架重疊，逐層縮短、逐級加高，柱上承檁，檁上排椽，構成屋頂的骨架，也就是屋頂坡面舉架的做法。

　　欣賞古建築的結構很方便，可以不用打開蓋子來研究，因為它是外露的。古建築的框架結構，為了保持木材通風及便於更換構件，玲瓏剔透，一目瞭然，可觀性很強。

中國古代建築中柱子分幾種？各有什麼作用？

　　中國古代建築中柱子的種類很多，依位置、作用不同而各有各的名稱、形狀和構造。它們分別是：

- 檐柱 —— 位於建築物最外圍的柱子。檐柱主要承載屋簷部分的重量。

- 金柱 —— 位於檐柱以內的柱子（位於縱中線的柱子除外）。金柱，依位置不同又有外圍金柱和裡圍金柱之分。相鄰檐柱的，是外圍金柱，如無裡圍金柱時，則簡稱「金柱」，在小式建築中又名「老檐柱」；外圍金柱以內的金柱，稱為「裡圍金柱」。金柱承載檐頭以上屋面的重量。

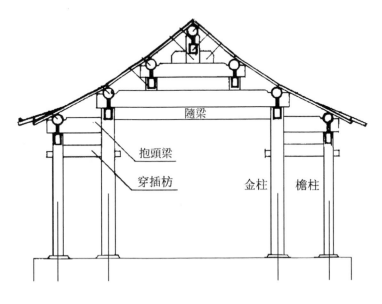

柱子的種類

· 重檐金柱 —— 金柱上端繼續向上延伸，達於上層檐，並承載上層檐的重量時稱為「重檐金柱」。重檐金柱，見於重檐建築當中。

· 中柱 —— 位於建築物縱中線上的柱子。中柱，直接支頂脊檁，將進深方向梁架分為兩段，常見於門廡建築。

· 山柱 —— 位於建築物兩山的中柱稱為山柱，常見於硬山和懸山建築的山面。山柱將建築物的排山梁架分為兩段，山柱在門廡或民居中都可見到。

· 童柱 —— 下腳落在梁背上（如桃尖梁、桃尖順梁、趴梁等承重梁），上端承載梁枋等木構件的柱子稱為童柱。童柱，常見於重檐或多重檐建築當中。

· 擎檐柱 —— 單純用於支擎屋面出檐的柱子，稱為擎檐柱。擎檐柱，多見於重檐或多重檐帶平座的建築物上，用來支撐挑出較長的屋簷及角梁翼角等。柱子斷面通常為方形，柱徑較小。擎檐柱與其他連結構件，枋、折柱、花板、欄杆等結合在一起，兼有裝飾的功用。

· 雷公柱 —— 用於廡殿建築正脊兩端，支承挑出的脊桁的柱子稱為雷公柱。在多角形攢尖建築中，攢尖部分憑由戧支撐的柱子也叫雷公柱。雷公柱下腳落在太平梁上，多角亭雷公柱也有懸空做法。

· 角柱 —— 位於建築轉角部位，承載來自不同角度的梁枋等大木構件的柱子，均稱為角柱。諸如檐角柱、金角柱、重檐金角柱、角童柱等。由於角柱要同來自不同方向的構件相交，柱上榫卯構造比正身柱子複雜一些。

　　除以上常見的數種柱子之外，在一些特殊建築中，還有發揮特殊作用並有特殊名稱的柱子。如天壇祈年殿內的四根通天大柱，被稱為「龍井柱」。它們實際上屬重檐金柱，不過是直接支承第三重檐罷了。由於第三重檐室內有「蟠龍藻井」，故它又被稱為「龍井柱」。又如北海小西天觀音殿內的四根大柱，被稱為「將軍柱」。它實際上也屬金柱一類，只因這四根柱粗大，承載的重量大於其他柱，因此被冠以「將軍」的美稱。

斗拱在古代建築中是具有什麼作用的？

在大型木構架建築屋頂與屋身的過渡部分，有一種中國古代建築所特有的構件，稱為斗拱（亦作枓栱、枓拱，今多用斗拱）。它是由若干方木與橫木壘疊而成，用以支挑深遠的屋簷，並把其重量集中到柱子上。用來解決垂直和水平兩種構件之間的重力過渡。斗拱，是中國封建社會森嚴等級制度的象徵和重要建築的尺度衡量標準。

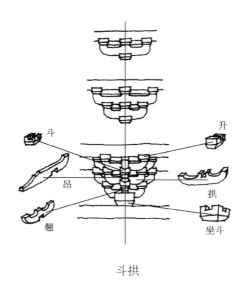

斗拱

一個斗拱，是由兩塊小小的木頭組成，一塊像挽起的弓，一塊像量米的斗，但就是這兩塊小小的木頭托起了整個中華民族的建築，成了傳統中國古建築藝術最富創造性和最有代表性的部分。

斗拱的組合一點也不複雜，斗上置拱，拱上置斗，斗上又置拱，重複交迭，千篇一律，卻千變萬化，讓人眼花繚亂。清代的《工部工程做法則例》足足用 13 卷的篇幅來列舉 30 多種斗拱的形式，但這種令人莫測高深的結構，實際上還有著更多的變化。因為斗拱本身是一種「辦法」，在被定型為「格式」之前，一直都在因不同需求而自由組合。

　　斗拱在中國古代建築中，不僅在結構和裝飾方面發揮著重要作用，而且在制定建築各部分和各種構件的大小尺寸時，都以它作為度量的基本單位。比如坐斗上承受昂翹的開口稱為斗口，作為度量單位的「斗口」是指斗口的寬度。

　　斗拱在中國歷代建築中的發展演變非常顯著，可以作為鑑別建築年代的一個主要依據。早期的斗拱主要作為結構構件，體積宏大，近乎柱高的一半，充分顯示出在結構上的重要性和氣派。唐、宋時期的斗拱，還保持這個特點，但到明、清時期，它的結構功能逐漸減弱，外觀也日趨纖巧，本來的槓桿組織最後淪為檐下的雕刻，雖然斗拱仍舊是中國建築最有代表性的部分，但卻無可奈何的走到了盡頭。

什麼是藻井？它在古代建築中有什麼作用？

　　建築天棚中心部分向上突出的部分，在建築術語中叫做藻井。藻井，是中國古代建築中最重要的一種帶有裝飾功能意義的做法。天棚，在古代建築中叫做平棋。天棚是平的，即把房屋內部梁架部分的閣樓用天棚遮擋住，使屋內形成一個方整的空間。人們在這個空間中活動，由於拜佛或供佛時，供佛的局部天棚上高度不夠，佛像頭部上面的空間過小，顯得壓頂，於是，匠師便在這個侷限部位，將天棚自水平面再向上突起，這個凸出的部分，就叫做藻井。一般來看，大型佛殿中主體佛像部位都要做藻井，以使佛像顯得更加莊嚴。從另外一個意義上說，藻井這個屋頂閣樓上的大的空間，會使佛像的頂部不再壓抑。所以，古人對藻井大做文章，進行裝飾、美化，一般都用木材，採取木結構的方式做出方形、圓形、八角形，以不同層次向上凸出，每一層的邊沿處都做出斗拱，斗拱承托梁枋，再支撐拱頂，最中心部位的垂蓮柱為二龍戲珠，圖案極為豐富。

　　河北承德普樂寺旭光閣大殿，做正圓形藻井，向上凸起高度達 3 公尺。第一圈十分精美；第二圈砌到斗拱；第三圈做出寬約 1 公尺的「平棋」

（即天花板），分出方格；第四圈、第五圈均做斗拱，與第二圈斗拱相同；第六圈為藻井的頂部，做出二龍戲珠，龍為蟠龍。數個藻井直徑大約 10 公尺，十分龐大，全部貼金，為金色藻井，非常豪華。

藻井

北京雍和宮萬福閣，在閣內從彌勒頭部向上做出一個方形大藻井。向上凸起三折：第一折為仰蓮佛像，上部用斗拱承擔；第二折做平棋；第三折用斗拱支承；最頂部為八角形圖案。使彌勒佛像自胸部即進入藻井中，閣內光線較暗，故意造出神祕的氣氛，使彌勒佛更加嚴肅，顯示其神威。

山西芮城永樂宮三清殿的藻井，為方形大藻井，共向上凸進三重：第一重為斗拱層，每朵斗拱做出外拱四跳，四周交圈；第二重為八角形，在每個角內再用斗拱交會，每朵五跳；第三重做圓形，再分出 10 個斜梁支承，在 10 條斜梁底面全部做斗拱，一直交到中心部位，即藻井頂部，再雕塑出二龍戲珠。

山西應縣淨土寺大雄寶殿藻井，此殿宇共分三間，大殿的天花分為 9 塊，全部做出藻井，也就是共有 9 個藻井。9 個藻井做出 9 種樣式，其中 5 個藻井做六角形，一個藻井做方形，中間一個大的仍然做成方角形，與八角形相結合。第一層用斗拱層來支承天宮樓閣，也就是說在大方形藻井中，每面向上凸進天宮樓閣。

古建築中有多少種龍？

在中國古建築的裝飾內容裡，龍占了很大的比重。尤其在北京紫禁城，可以說無處不見龍。石欄杆望柱頭上有雕龍，皇帝御道上有 9 條石刻的遊龍，大殿的井字天花板上布滿著坐龍，屋簷下彩畫裡則有行龍、升龍和降龍。不僅龍本身充滿在各部位的裝飾裡，龍的子孫也參加了裝飾的行列。屋脊兩端

的鴟吻、屋脊頂端的走獸、宮門上的鋪首、銅香爐腳上的獸頭等，都被稱為是龍的兒子，所謂「龍生九子，各司其職」，紫禁城可稱得上是龍的世界。

龍是人所創造的神物，是由多種動物所組成的一個複合形象，即項似蛇、腹似蜃、鱗似鯉、爪似鷹、頭似駝、掌似虎、耳似牛、眼似蝦、角似鹿。當然，民間還有許多別的說法，但從整體看，龍的形象發展到漢朝以後，可以說有了基本的定型。另外，所謂「龍生九子」實際是泛指其多，在古籍中提到的龍子就不下十餘種，現在把與建築有關係的列舉如下：

- 鴟吻：即殿堂正脊兩頭的龍形之獸，性好望、好吞，又稱吻獸、龍吻。
- 嘲風：建築屋頂垂脊上的獸頭，有角的怪獸，也叫角獸，好險。
- 椒圖：即大門上，口銜門環的鋪首，形似螺蚌，性好閉，最反感別人進入牠的巢穴。
- 趴蝮：石橋拱券上的獸頭，性好水，獸頭張嘴，作排水用。
- 螭首：臺基上的石雕獸頭，嘴大，肚子能容納很多水，在建築中多用於排水口的裝飾，稱為螭首散水。
- 贔屭：石碑下，形似龜，性好負重。
- 負屭：身似龍，雅好斯文，盤繞在石碑頭頂。
- 狴犴：形似虎，有威力，又好獄訟之事，故立於獄門。
- 犼：俗稱為望天吼、朝天吼，有守望習慣。華表柱頂之蹬龍（即朝天犼）對天咆哮，被視為上傳天意，下達民情。又有文獻記載，觀音菩薩的坐騎也是「朝天犼」。
- 狻猊：也叫金猊，即香爐腳上的獸頭，形似獅，性好煙，又好坐。
- 蒲牢：形象龍，好鳴叫，受擊大聲吼叫，充作洪鐘提梁的獸鈕，助其鳴聲遠颺。

龍的圖形，只可皇帝專用。在元明以後，朝廷三令五申，甚至立以法典，規定民間建築不得使用龍的裝飾。但是事實上在各地的寺廟、佛塔、祠堂，甚至在園林建築和民間住房上，都可以發現龍的形象。千姿百態的神龍，或隱或顯的裝點著各類建築，使它們更顯光彩。龍已經成了中華民族的共同象徵。

中國古代建築屋頂使用什麼防水？

中國古建築中，一般是用瓦來防水。瓦是用泥土做坯子，然後焙燒，燒成後變為灰色。瓦的使用是從西周開始的，到現在已有近三千年的歷史，在中國陝西周原地區出土的瓦有筒瓦、有版瓦。瓦上還帶有瓦釘，是拴繩用的，以固定瓦。從那時就流傳下來各種樣式的瓦。瓦在一開始的時候形狀比較大，到後來瓦塊逐漸縮小，也就是由大塊變為小塊。到後期，瓦中又發現筒瓦、長筒瓦、小瓦，一直到明清時代的小青瓦，即青灰色小青瓦。小青瓦長 20 公分、寬 15 公分、厚 1 公分，從南方到北方所用的瓦都是這樣。中國的小青瓦當然是建築上的重要材料，從城市到鄉村的房屋基本上都採用它，少數地區由於習慣與經濟實力實在不行，除有草屋頂之外，90%都用小青瓦。南方用小青瓦時，屋頂用扁的木條做椽子，將瓦搭在椽條空隙處，然後再用小青瓦一仰一合，不用灰泥。這種房屋不須防寒，屋頂瓦面上不能登上人，否則將瓦踩壞，瓦塊會落下。北方屋頂瓦面是將小青瓦鋪在泥的背上，也用一仰一合的做法。合瓦，在北方單獨燒製圓筒形，直徑較短，將它扣在仰瓦的接縫處以防雨水，再用灰泥塗縫隙，十分堅固。到東北地區，因為冬日雪大，用筒瓦易於凍冰，灰泥易於酥化，對建築影響極大。所以，這些地方都用小青瓦，全部用仰瓦鋪泥的方式。這樣，在屋頂瓦面上不會出現凍冰現象，可使房屋使用壽命久遠。由此表現出瓦面做法與當地氣候的關係。皇宮、廟宇、佛教寺院、地主大莊園的房屋，多採用琉璃瓦，色彩豐富、明麗光澤。

中國古代建築的屋頂，並沒有用什麼綠豆砂。屋頂都做得很厚，既防寒又防熱，最主要的是防水。

古建築對火的驅避有哪些講究？

中國古代建築大多採用木構架結構。木結構的致命弱點就是怕火。因此，防火是中國古代朝廷和民間百姓最重視的大事。而古代又忌諱說火，所以關於火的警告是巧妙的結合在傳統建築的裝飾文化中的。

· 鴟吻

在古代建築房脊的兩端，有兩個對稱、高高聳起的飾物，形狀似龍形，卷頭縮尾，張開大口銜著正脊，背插寶劍。這就是鴟吻，其龍形是由鴟尾逐漸演變而來的，而鴟尾據說是海中的鯨魚。另外還有押魚、海馬、鰲魚等，雖然地方和民間建築的飾物千變萬化，但總之都是興雲作雨的海中神獸，古人期望借助牠們的神力來避火。

鴟吻

· 藻井

在建築物內，一般用於殿堂明間頂部中央，繪龍紋或菱、藕一類花卉。東漢文載：「井者，東井之象也。藻，水中之物。皆取以壓火災也。」到了宋朝，藻井又謂之覆海，在屋頂上置有浩瀚的大海，自然任何火災都不怕了。

· 「門不帶鉤」

　　在古代建築中的城門、宮門、殿門、壇門上，都有匾額，標明門的名稱。門匾的樣式很多，字體也有橫有豎，但「門」字的寫法都是一致的，即，「門」字的最後一筆都是直寫下來，絕不帶鉤，以避「火鉤」之嫌。

· 「取名帶水」

　　古建名稱絕對忌諱「火」字，連「著火」都說「走水」。許多重點防火建築的名稱盡量帶水。例如存放四庫全書的 7 個閣中，有 6 個閣都有帶水字偏旁。它們是「淵、源、津、溯、瀾、匯」，唯有文宗閣不帶水邊，那是因為文宗閣建在鎮江金山上，面臨大江，又是「水漫金山」之地，自然不缺水。

· 吉祥缸

　　在古代宮殿或大的寺廟殿堂之前，常有一只或幾只用金屬鑄成的大缸，其名為「吉祥缸」，又稱「門海」。門海者，門前大海也。人們相信，門前有大海就不怕鬧火災。吉祥缸不同於前述的裝飾標誌，還有實用功能，是平時貯水用來防火的消防器材。北京故宮、頤和園等大殿前都有實例。

　　上述鎮火驅邪之法多用於官式建築，民間的禁忌更為龐雜，雖然唯心，但卻形成了現代防火標誌的廣告和宣傳作用，時刻提醒人們「請注意防火」，同時，成為中國古代建築中頗具特色的一種象徵。

紫禁城保和殿水缸（局部）

中國古代建築開窗的樣式是怎樣的？

　　中國古代窗子的樣式很多，一般住宅房屋的窗櫺，都用當地最喜歡、最高級的材料。其最簡單的紋式結構，可以是方格的、直條的及帶圖案的。其中有梅花、冰紋、大桃子、圓圈、卍字、壽字等。一般採用支摘窗，有的地方情況不同，使用四條隔扇。中國從民間到宮殿廟宇，窗子做得十分複雜，做花紋的特別多。如僅菱花圖案就有幾十種，其他花紋圖案就更多了。窗子木櫺特別密集，屋內光線不足。那些繁雜的窗櫺把光線都擋住了。

　　唐代和唐代以前，常常用直櫺窗，以直櫺窗為代表。到了宋代、遼代，也做直櫺窗，但帶圖案的裝紋窗逐漸的多了起來。金代，大力發展隔扇窗，在三間房中，二進間的窗子即用直櫺窗，下部修築檻牆。

各種紋飾的窗櫺

　　清代，除方格窗外還有檻格窗。橫披窗用在檐下。它發展甚早，漢代已有普遍用於民間的地方性的方格窗和當地的吉祥如意窗。例如陝北窯洞及山西平遙四合院，其正房做窯洞式，同樣做一個大花窗，每家如此。大花為櫻桃、雙錢、麒麟錢、喜慶。那裡的窯洞裝飾主要是古錢等各種紋飾。中國人對於門與窗很下工夫，把它當作重點裝飾的地方，往往對一座房屋，把雕琢工夫都用於窗子和門上，所以窗戶與門成為裝飾的主要藝術點。

古建築色彩的文化淵源是怎樣的？

中國傳統文化，歷來是禮樂相輔、情理相依的。「禮」，表現的是一種規範、一種秩序；而「樂」，則表現著一種審美、一種情趣。建築色彩作為人文色彩的一個分支，以象徵性、直覺性更為明確的向我們傳達了「禮樂」這一文化訊息。雖然色彩存在著生理與心理兩個層面，但中國古代建築色彩，則更多的立足於心理方面。

從思想觀念角度看，中國古代樸素的「五行」哲學思想，對社會各階層都有影響，按照五行思想構成的五種色彩，分別以青、白、赤、黑、黃代表木、金、火、水、土，同時提出色彩的象徵動物、方位及季節的構想。即青色，象徵青龍、東方、春季。白色，象徵白虎、西方、秋季。紅色，象徵朱雀、南方、夏季。黑色，象徵玄武、北方、冬季。黃色，象徵龍、中央。五色的限定，喚起的民族心理，是青色表示安定，白色表示哀戚，紅色表示吉慶，黑色表示敗壞，黃色表示權貴。關於五行相生相剋的思想，被封建統治者奉為法典，限定著古代建築色彩的使用，建築用色成為「明貴賤，辨等級」的一種標誌。

從意識形態方面看，色彩的審美心理涉及到藝術、宗教、道德等諸多方面。在科學技術、文化知識不普及的時代，宗教對人們的思想意識有著重要的引導作用。就宗教本身而言，是虛無夢幻的，但中國的宗教卻有著強烈的理性。比如佛教，中國古代的佛教將玄理融合到佛教意識中，不是供神和上帝，而是供現實生活的主宰（帝王君主）。佛教為迎合統治者的需求，亦選擇黃色作為其信奉的色彩。《白虎通義》中記載：黃者中和之色，自然之性。宗教建築與宮殿建築的色彩相比並無二致，帶有濃重的實用觀念情調，而不似西方宗教建築的那樣高奇偉岸、令人恐懼。

當統治階級占據了高飽和的青、赤、黃等色彩後，老百姓自然在色彩上選擇黑、白、灰，那麼，民居色彩多灰瓦白牆就不足為奇了。因為這既不會與官家、大夫的用色衝突，又是在禮教的約束範圍之內，同時在環境整體中也發揮陪襯宮殿建築的背景作用。經過長期的歷史累積沉澱，中國古代建築色彩在扭曲的審美心理作用下，形成了它特有的和諧統一風格。

彩畫與雕刻在古代建築中產生什麼作用？

中國古代建築，特別是統治階級的建築，從來都是以雕梁畫棟著稱，一座建築設計得好與壞，華麗與否，主要看它的雕刻與彩畫的華麗與細緻程度。雕梁，是將梁頭或重點部位予以雕刻，雕琢出各種花紋供人們欣賞。無論南方北方，各式的建築都或多或少的施用雕刻與彩畫。例如在大梁及梁頭部位進行雕刻，門窗部位、外檐梁的中心及端部、端頭、垂蓮柱、屋脊、脊頭垂魚、卷草、腰花、門龕與床罩、地罩等部位施以雕刻。南方的建築對雕刻更為盛行，福州、潮州等地連同整個木梁架全部成為雕刻品。有的人家大門口的結構全部予以雕刻，不論什麼材質，統一予以雕刻，把外檐的斗拱及梁柱端部雕成極其俊美的紋樣。就整體來看，南方建築雕刻玲瓏而精細，風格柔軟、細膩。北方以山西為代表雕刻粗獷、豪放，大的效果好，以寫意風格為主體。古代建築中，在木件上雕刻即為木雕、在磚件上雕刻即為磚雕、在石構件上雕刻即為石雕，也有在博風板、正房墀頭、住宅門楣、石牌坊等處進行雕刻的。

彩畫，即是畫棟，一般是在橫梁與橫枋之牆面繪製彩畫。彩畫的部位以大額枋、平板枋、墊板等老三件為主體，連成一氣，使畫也形成一個整體。畫的內容主要是固定程序的花紋。如「和璽彩畫」、「旋子彩畫」等地方彩畫，以及「蘇式彩畫」。另外，在椽子頭、椽子及望板底、柁頭、梁頭等部位都畫彩畫，尤其是檐下部位全面繪製。如果在一座建築的檐下素而無花，

則十分不雅，更提不上什麼華麗可言，所以一個好的建築都要做彩畫。由於南方氣候潮溼，常常陰雨連綿，溼度非常大，對彩畫有很大的影響，彩畫的色與粉受潮，易於變色、褪色，甚至使彩畫脫落。

雕刻，一般在大門和外廊的石梁架表面進行，石柱與柱礎、墀頭門楣、門枕石及獅子等處做石雕。其他如牌坊、隔扇檐子、轉鳳、窗花等處則做木雕。

彩畫鮮明華麗，達到防護與美觀的效果，但是每隔幾年就要重新繪製，否則，經過風雨剝蝕，都會變舊、褪色或脫落。

自古以來，有人總結經驗，說「雕梁畫棟」之雕梁在南方流行，因為彩畫怕溼度大，所以南方普遍施以雕刻。北方乾燥，繪製彩畫很少受氣候的影響，所以彩畫繪製的比較多，所以有「南雕北畫」之說。在彩畫的核心部位，人們常常繪出雙龍或六龍。總之，皇家喜歡雙龍與鳳，以龍鳳流雲為主的題材相當多，而一般人家則喜歡花卉圖案，以吉祥畫面為主。

臺基、臺階與欄杆，是如何表現古代建築規格與級別的？

「基為牆之始」（《說文》），臺基穩然在建築物之下，「九層之臺，起於累土」（《老子》）。按老子的說法，臺基象徵著崇高道德的第一步。住在裡面的人德行越高，臺基就越高，所謂君子不重則不威，德高，臺基自然厚重。經過幾千年的發展，臺基的文化和美學價值遠超過了它的實際功能，所以一直都未因為需求而妄加調整。比如既未因防潮問題已得到解決而將其高度下降，也未像西方建築那樣動輒就變成地牢。

普通石臺基　　　須彌座臺基　　　三層須彌座臺基

臺基的等級

　　臺基昭示著身分和權利，因此，在重要的建築上，多採用雕刻豐富的白石須彌座。須彌座不僅具有裝飾作用，也是最高級別的臺階。配以欄杆的臺階，有時可以做到兩、三層，從而更顯得建築雄偉、壯觀，工藝精湛、裝飾考究。唐代大明宮含元殿，築於長安城北龍首原 13 公尺多高的高臺上，殿前有三條 70 餘公尺長的龍尾道，壯麗巍峨，各國來朝的使節，戰戰兢兢的走完最後一級，雙腿正好累得跪下來。

經典著作與古代匠師

背景分析

　　中國古典建築與園林雖然歷史悠久，但在很長一段時期內並沒有被文人和藝術家所重視，往往被認為是匠人所為。人們看中的是它的結果，並沒有注意設計者的理論體系。現存流傳下來的古代建築工藝經典著作，雖然不能與當時的文化藝術著作相提並論，但對於後人了解與研究現存古代建築與園林有很大的幫助。具有極其豐富、科學的研究價值。

閱讀提示

　　第一，了解中國建築園林歷史上重要的典籍。
　　第二，從這些經典著作中了解中國古代建築體系的演變。
　　第三，了解歷史上著名的匠師和其代表作品。

知識問答

《考工記》對中國古代建築體系有何影響與貢獻？

　　《考工記》，是中國古代流傳下來最早的一部記述奴隸社會官府手工業

生產、各工種製造工藝和品質規格的官書，成書於春秋時代末期。其中《匠人》篇的「匠人建國」、「匠人營國」、「匠人為溝洫」等三節，分別規定了為都城選址、定位、測高程，規劃都城，設計王宮、明堂、宗廟、道路，以及規劃井田，設計水利工程及倉庫、附屬建築等具體制度。例如都城規劃「方九里，旁三門。國中九經九緯，經塗（道路）九軌。左祖右社，面朝後市，市朝一夫」。一軌為「八尺」，九軌即為「七十二尺」。一夫為一百步見方。元大都就是按這種規格布局的。元大都時城市中心是鐘鼓樓。這裡是市場的集中地區，嚴格的表現了「前朝後市」、「左祖右社」的規畫思維。再如王宮規劃「內有九室、九嬪居之。外有九室、九卿朝焉」，宮分內外。前朝後寢的制度為後世宮殿布局所遵循。書中還有夏后氏世室、殷人重屋、周人明堂的片段記載。所以，《考工記·匠人》是中國現存古籍中較早的關於建築的文獻資料。

宋《營造法式》是一本什麼樣的書？有什麼樣的歷史價值？

《營造法式》，成書於北宋元符三年（西元 1100 年），將作少監李誡編修，全書三十四卷，概括為制度、功限、料例、圖樣四大部，按壕寨、石作、大小木作、雕作、旋作、鋸作、竹作、瓦作、泥作、彩畫作、磚作、窯作等 13 個工種分別記述。該書對建築設計、施工、計算工料等記述都相當完整，尤其可貴的是，詳細說明了古代完善的模數制，具體將「材份制」在建築設計中的應用做了詳盡的闡述，並在大木作圖樣中提供了以前尚不為人所知的關於殿堂、廳堂兩類建築的斷面圖，從中明確了兩種屋架在結構形式上的不同之處。該書實際上是對中國漢唐以來木構架建築體系的技術和規範的總結，過去只能在繪畫、壁畫或雕刻中，見到一些宋、遼、金以前的建築圖像，透過《營造法式》有了具體的圖證，並從中了解到現存古建築中未曾保留、也未使用的一些關於建築裝飾和建築設備的專業術語。這對於理解漢唐

以來在建築及文藝著作中，關於建築的形象描述，也加深了一些知識感受。它較之《考工記・匠人》具有更完善、更豐富、更具體的學術價值，是了解中國古代建築學和研究中國古代建築較為詳盡的重要典籍。《營造法式》在南宋和元代均被重刊，明代還被用於當時的建築工程，可稱之為中國古代建築行業的權威性鉅著。

為什麼說《營造法原》是了解江南建築形制構造及演進的重要參考文獻？

《營造法原》，是一部記述中國江南地區古建築營造的專著，姚承祖原著，張至剛增編，劉敦楨校閱，1959 年出版。該書分為 16 章，分別敘述了江南地區古代建築中，包括地面、木作、裝飾、石作、牆垣、屋面，以及工限、園林、塔、城垣、灶等項目的營造做法，並附有表現建築形象及構造的照片、插圖和圖版等多幅，對了解江南建築的形制構造及演進，具有重要的參考價值。

姚承祖（西元 1866 至 1938 年），字漢亭，別字補雲，又號養性居士，出身營造世家，祖父姚燦庭著有《梓業遺書》。姚承祖 16 歲輟學從梓，1912年建立蘇州魯班協會，並當選會長。蘇州工專曾聘他任教，講授建築學。

為什麼中國建築史界把清工部《工程做法》作為學習建築歷史的教科書？

清工部《工程做法》，是清代官式建築通行的一部標準設計規範，成書於雍正十二年（西元 1734 年），是繼宋代《營造法式》之後，官方頒布的又一部較為系統全面的建築工程專著。全書共七十四卷，內容大致分為各種房屋營造範例和應用工料估算限額兩大部分，對土木瓦石、搭材起重、油畫裱糊、銅鐵件安裝等 17 個專業、20 多個工種都分門別類，各有各款詳細的規程，大木作各卷並附有屋架橫斷面示意簡圖。該書既是工匠營造房屋的準則，又是驗收工程、核定經費的明文依據。其應用範圍包括營建宮殿、壇

廟、城垣、王府、寺觀、倉庫的建築結構及彩畫、裱糊、裝修等工程。對於民間修造，多與《清會典·工部門·營造房屋規則》所載禁限條例相輔為用，發揮著建築法規監督限制作用。該書也是自宋《營造法式》以後，歷經元明兩朝建築、施工及管理等經驗成果的又一系統總結。因此，在中國建築史上，都將這兩部專著看作是研究、了解中國古代建築形制及演變的僅存文獻。

梁思成先生與《清式營造則例》

《清式營造則例》，是梁思成先生研究清代建築的專著。著者以清《工部工程做法則例》為藍本，在親自訪問參加過清宮營建匠師的基礎上，又收集了工匠世代相傳的技藝經驗，以北京故宮為標本，對清代建築的營造方法及其則例，進行了系統的考察、驗證和研究。書中詳盡闡釋了清代官式建築的平面布局、大木構架、斗拱形制、臺基牆壁、屋頂門窗、裝修彩畫等，各部分的構件名稱及其做法，以及在結構中的功用，用建築投影圖將其搭接構造，清晰的表示出來，並和實物照片互相對照。為了使讀者對清代建築形制有很清晰的印象，梁思成還同時出版了一套《清式營造則例圖版》，並在《清式營造則例》一書後附載了《清式營造辭解》、《各件權衡尺寸表》、《營造算例》等。此書出版半個世紀以來，一直是中國建築史界的教科書和學習建築史及測繪中國古建築的主要參考書。

魯班、《魯班經》與魯班真尺

· 魯班

魯班，係中國古代著名的建築工程家，被建築工匠尊為祖師，姓公輸，名般，或稱公輸班、魯般、公輸盤、公輸子和班輸等，春秋時期魯國人，因稱魯班。《漢書·古今人表》中列在孔子之後、墨子之前。《墨子》載公輸盤「為楚造雲梯之械」，能「削木以為鵲，成而飛

之」。魯班的名字散見於先秦諸子的論述中，被譽為「魯之巧人」。王充《論衡》中，說他可以造木人、木馬。

唐代以後，民間關於魯班的傳說更加普遍，其內容大致有：關於他監督興建具有高度技術性的重大工程，關於他熱心幫助建築工匠解決技術難題，關於他改革和發明生產工具，關於他的雕刻技能等。種種傳說，有的雖與史實有出入，但卻歌頌了以魯班為代表的勞動者的勤勞、智慧和助人為樂的美德。

· 《魯班經》

《魯班經》，原名《魯班經匠家鏡》，午榮編，成書於明代，是一本民間匠師的業務用書。全書有圖一卷，文三卷。《魯班經》介紹行幫的規矩、制度以至儀式，建造房舍的工序，選擇吉日的方法，說明了魯班真尺的運用；記錄了常用家具、農具的基本尺度和樣式；記錄了常用建築的構架形式、名稱，一些建築的成組布局形式和名稱等。

《魯班經》對技術知識的介紹比較籠統，但從書中可知古代民間匠師的業務職責和範圍、民間建築的施工工序、一般建造時間和方位等。它所介紹的形式、做法，在東南沿海各省的民間建築中，至今仍可看到某些痕跡；它所介紹的家具，很多也可以在這些地方見到。魯班真尺的使用方法，民間工匠仍在遵循使用。

· 魯班真尺

有的地方稱「門官尺」，是古代木工用來度量門窗的尺。長一尺四寸四分，均分為「八寸」，每「寸」分五格，每寸和每格都用紅字、黑字寫出星相名和表示吉凶的詞。木工在決定門窗尺寸時，依房屋的用途，選取合宜的紅字，即將門窗尺寸的尾數落在紅字上，以求「吉利」。

魯班真尺所劃分為八格，各有凶吉，依序為：財（錢財、才能）、

病（商災、病患、不利）、離（六親離散分離）、義（符合正義及道德規範，或有勸募行善）、官（官運）、劫（遭搶奪、脅迫）、害（罹患）、本（事物的本位或本體）。

此尺的使用，間接的促進了門窗尺寸的規格化。

中國古代唯一的一部造園專著是什麼？其有怎樣的科學價值？

《園冶》一書，是中國明代關於造園理論的一本專著。明末著名造園家計成撰，崇禎四年（西元 1631 年）成稿。該書全面論述了宅園、別墅營建的原理和具體手法，分別就造園的指導思想、園址選擇（包括相地、立基兩節）、建築布局（包括屋宇、門窗、欄杆、牆垣的構造和形式）、鋪地、綴山、選石、借景等項目，都做了系統的闡述。附圖 235 幅。該書現已成為中國研究造園史和建築史，以及今後造園設計和園林建築實施的唯一可供借鑑的形制參考書。其中很多理論和具體詞語也廣為建築工作者引用。由於原著採用了四六文體，辭藻華麗，讀之琅琅上口，但寓意含蓄，詞意不易為人普遍理解。為此，南京林業大學陳植教授特為之做了詳盡的註釋，並按原文譯成白話，於是此書更加廣泛流行，幾乎成為建築園林界愛不釋手的參考借鑑資料。

《閒情偶寄》對後人解讀中國古代建築與園林有何幫助？

《閒情偶寄》也稱《一家言》，論述了戲曲、建築、園藝、烹飪等諸多方面。著者李漁，字笠鴻，號笠翁，明末清初詞曲作家，對傳統文化造詣頗深，親自參與建築造園。書中有「居室部」、「器玩部」、「種植部」涉及建築園林。「居室部」，論及房舍之向背、途徑、高下、出檐深淺、置頂格、甃地、窗欄之體制、廳堂之牆壁、匾聯之形樣、山石之布置。「器玩部」中，對几椅、床帳、櫥櫃、古董、燈燭、屏軸、瓶、茶具、酒具之布置陳列與收藏等，都有獨到的見解。「種植部」，以花木喻人，亦可見昔日士大夫

對園中植物的選擇標準。該書雖為一家之言，但仍具參考價值。

《閒情偶寄》為李漁重要著作之一，被譽為古代生活藝術大全，名列「中國名士八大奇著」之首。李漁的一生很有傳奇色彩。他選擇的人生道路在中國古代的傳統文人中是罕見的，也正因此而成就了一個別具特色的文人。李漁一生以戲曲、小說為創作領域，並以此成名，成為暢銷書作家。戲曲、小說，在李漁的時代被視為「文人之末技」，被正統文人輕視。

李漁自言：「吾謂技無大小，貴在能精；才乏纖洪，利於善用。能精善用，雖寸長尺短，亦可成名。」（《閒情偶寄·詞曲部·結構第一》）他醉心於戲曲、小說，重視現世的享樂，並沒有過於虛幻的精神追求，走的是一條現實的職業化道路。他的小說、戲曲都有迎合觀眾的一面。他大概是中國古代極少的具有經濟頭腦的文人。

李漁一生醉心於戲曲，但他著作中最享盛名，至今仍廣為傳播的是包含戲曲理論、妝飾打扮、園林藝術、居室布置、飲食養生、器玩古董、竹木花卉等內容的《閒情偶寄》。這本書成為他一生藝術經驗的結晶。《閒情偶寄》恰如其名，首先是作者有此閒情，其次是妙手偶得之，毫無牽強、刻意的成分。天下的妙文多數是在不經意中寫下來的。

樣式雷家族有怎樣的傳奇故事？

雷發達，係清代宮廷建築匠師雷氏家族的始祖，康熙初年即參與修建宮殿工程。在太和殿工程上梁儀式中，他爬上構架之巔，以熟練的技巧運斤弄斧，使梁木順利就位。因此，被「敕封」為工部營造所長班，負責內廷營造工程，有「上有魯班，下有長班」之說。其子雷金玉繼承父職，擔任圓明園楠木作樣式房掌案。直至清末，雷氏家族有六代後人都在樣式房任掌案職務，負責過北京故宮、三海、圓明園、頤和園、靜宜園、承德避暑山莊、清東陵和西陵等重要工程的設計。同行中稱這個家族為「樣式雷」。

李春所設計的趙州橋，為什麼屹立 1,400 餘年依舊堅固如初？

趙州橋，本名安濟橋，俗稱大石橋，位於今河北省趙縣境內大石橋村，南北兩端橫跨於洨河之上，北距趙州城 2.5 公里，建造者李春。由於此橋的所在地古稱趙州，所以習慣上稱之為趙州橋，在中國和世界橋梁建築史上占有非常重要的地位，被譽為中國第一橋、天下第一橋。

趙州橋

趙州橋興建於隋代，從時間上說堪稱世界第一，至今已有 1,400 餘年的歷史了。在這漫長的歲月中，它經受了風雨的侵蝕、洪水的衝擊、地震的危害，以及常年不斷的馬踏車壓，但卻依舊堅固如初。直到 1955 年，它還在通行載重汽車。可見，這座石橋是多麼的結實、耐用。

趙州橋採用坦拱和敞肩拱的橋梁建築形式，世界首創。全橋長 64.4 公尺，單孔。這個單孔即是它的主拱，跨徑為 37.02 公尺。拱矢，即拱頂至拱腳水平線的垂直距離為 7.23 公尺。矢跨，即主拱高度與跨度的比例，大約為 1：5。這種圓弧形的拱，在橋梁學上被稱為坦拱。由於拱腳寬、拱頂窄，從而大大增加了它的穩固性；同時，又擴大了橋的流水面積，減少了洪水對橋的衝擊，有利於橋梁的保護。趙州橋採用這種較為平緩的圓弧坦拱，使橋面的坡度僅為 6.5%，這又大大方便了行人和車輛的通行。

坦拱的採用，打破了中國過去建橋僅用圓拱和半圓拱的慣例，為中國橋梁建築史上的一大創造。而趙州橋更為突出者，便是它還採用了敞肩拱的形式。

　　所謂敞肩拱，就是將主拱左右兩側的實心拱肩，改建為小拱的拱形。就趙州橋而言，它在主拱兩側的拱肩上分別修建了兩個小拱。採用這種敞肩拱的形式建橋，既節省了石料，減輕了橋的重量，增大了橋梁的過水能力，同時又使橋的造型變得更為輕靈、秀麗。猶如「百尺長虹橫水面，一彎新月出雲霄」（清·祝萬祉《過仙橋》）。這種敞肩拱形式的橋梁在歐洲是 19 世紀以後的事情，比趙州橋晚了 1,200 多年。

　　趙州橋的拱券，都是用巨石砌築而成的。每塊石料重約 1 噸。橋的主拱和 4 個小拱，在砌築方法上也有自己的獨特之處。在這 5 個拱洞中，每一個拱都是採用縱向並列砌築法修建的。這樣，每一個拱券均自成體系，相互獨立。如果哪一個拱有所損毀，需要修補，不必牽連旁拱，十分方便。然而，在各個拱肩之間，又以帽石鐵梁穿連；相鄰的兩個拱石之間，又用腰鐵連接在一起。這樣，整座橋梁便渾然一體，堅固無比。

宇文愷與長安城

　　宇文愷（西元 555 至 612 年），隋代朔方（今陝西）人，多技藝，有巧思，官至將作大匠、工部尚書，係西元 6 世紀末，為隋文帝楊堅在漢長安城附近另建新都的規畫者。據文獻記載，此城的面積約 70 平方公里，其中對皇宮、衙署、住宅、商業都有不同的區域劃分，比現在的北京舊城還要大。燦爛的唐朝繼承了此城作為首都。

蒯祥與十三陵

　　蒯祥，明代著名建築匠師，歷經永樂直至天順六朝，建築活動近達半個世紀，景泰七年（西元 1456 年）升任工部左侍郎。他監督的重大工程有，永樂十五年（西元 1417 年），負責建造北京宮殿和明長陵；洪熙元年（西元 1425 年），建獻陵；正統五年（西元 1440 年），負責重建皇宮前三殿；

正統七年（西元 1442 年），建北京衙署；景泰三年（西元 1452 年），建北京隆福寺；天順三年（西元 1459 年），建北京紫禁城外的南門；天順四年（西元 1460 年），建北京西苑（今北京北海、中海、南海）殿宇；天順八年（西元 1464 年），建裕陵（明英宗朱祁鎮）等。他對北京宮殿及明陵的規畫、設計和施工都做出了貢獻。

名師戈裕良疊石堆山有何過人之處？其代表作在哪裡？

戈裕良，清代江蘇常州人。以疊石成名，更勝於前代的堆山妙手。他以大小石鉤帶連結，如同造環橋的方法，使假山久固而不壞。又改進以往用條石作山洞的傳統，以為「要如真山洞壑一般，方為能事」。至於修造亭臺、池館，裝修也十分擅長。其作品中，以儀徵樸園、如皋文園、江寧五松園、蘇州一榭園、孫古雲園，以及常熟北門內的蔣氏燕谷園最為人所稱道。孫古雲園，即至今尚存的環秀山莊。

戈裕良疊石

戈裕良假山，位居環秀山莊中，雖經後世修補，仍基本保持原來的面貌。假山以水池為輔，池東為主山，池北為次山。次山緊貼西北牆角，臨池一面作石壁，為飛雪泉遺址。主山分前後兩部，在東北部以土坡做起勢，西南部累疊湖石，中間有兩道幽谷，一自南向北，一自西北向東南，交會於山體中央，將山分為三區。前山全部用石疊成，外觀峰巒峭立，內部洞壑空靈。後山臨池用湖石做石壁，與前山之間形成寬 1.5 公尺、高 4 ～ 6 公尺的澗谷，氣勢不凡。澗谷南北山中有石洞、石室各一。石洞與山南峭壁下石徑相通，洞直徑約 3 公尺、高約 2.7 公尺，中設石桌、石凳，可供小坐。洞壁有五、六處小孔，不但能通風採光，更增添情趣。石桌旁又有小石洞，下

通水面，水色天光映入洞中，面對澗谷。石梁架於澗谷之上，西北與問泉形成對景。山的主峰置於西南角，高約 7.2 公尺，並以三個較低的山峰環衛襯托，山勢雄奇，形狀靈活、層次豐富。山體占地僅 300 多平方公尺，山上蹊徑卻迂迴盤旋，總長近 70 公尺。山景和空間變化多端，有危徑、山洞、水谷、飛梁、石室、絕壁、石峰，與四周廳、舫、樓、廊、亭等建築互成對景，由不同角度觀賞形成高低變化，山形隨遊線步移景移，百看不厭。

假山的結構和局部處理也不同凡響。戈裕良創造了「大小石鉤帶連結如造環橋法，可以千年不壞，要如真山洞壑一般」的疊山方法，比一般用花崗岩石梁懸挑的方法更勝一籌，不僅山體自然逼真，而且結構牢固。山石按自然形狀和紋理巧妙拼接，以大塊豎石為骨，小石綴補，大膽落筆，小心收拾，如石濤畫卷筆意，婉轉多姿，渾然天成。灰漿隱於石縫內，和天然石縫近似，不露痕跡。由此形成很高的藝術水準，在蘇州園林湖石假山中堪稱第一。

建築作法

背景分析

中國古代建築遺產極為豐富，以木結構為主體的建築體系自形成以來，經歷了漫長的歷史階段。在幾千年的歷史發展中，中國古建築經過了不斷形成、發展、成熟、演變的過程，形成了自有的一套體系，十分完整的做法與風格特點。

在中國現存的古建築實物中，明清建築占有相當大的比重，了解其建築的構造及營造技術，具有極高的實用價值，是通曉中國古建築的重要門徑。

閱讀提示

第一，熟記木構架的做法 —— 抬梁式、穿斗式、井幹式。

第二，掌握小木作裝飾的藝術處理。

第三，了解磚瓦作、石作裝飾的藝術處理。

第四，了解油漆彩畫裝飾的作用及其等級劃分。

知識問答

什麼是大木作、小木作？二者有何區別？

在梁思成先生《清式營造則例》論述的清代建築形式中，木作成為中國古代建築的「主角」。木作分為「大木作」、「小木作」。「大木作」是結構性的，其中包括斗拱、構架等 ；「小木作」則是細部、零件等。

什麼是大木作舉架的「步」和「舉」？

大木作所稱的舉架，是指梁架的做法，水平方向的單位長度叫「步」，垂直高度方向的叫「舉」。每「步」長度是相等的 ；七架梁的「舉」的高度，自檐部到屋脊，分別是步的 0.5 倍、0.7 倍、0.9 倍。由於各「步」有不同的「舉」，因此其屋面不是平面而是曲面。由宋代到清代，建築屋脊曲線由平（當時稱為舉折）逐漸轉向陡，說明建築構架由實用走向表現。

· 木構架的做法一：抬梁式

抬梁式構架，也稱疊梁式，就是屋瓦鋪設在椽上，椽架在檁上，檁承在梁上，梁架承受整個屋頂的重量再傳到木柱上，就這樣一個抬著一個。

抬梁式構架的好處，是室內空間很少柱（甚至不用柱），結構開敞穩重，屋頂的重量巧妙的落在檁梁上，然後再經過主立柱傳到地上。這

種結構用柱較少，由於承受力較大，柱子的耗料相當多，流行於北方。大型的府第及宮廷殿宇，大都採用這種結構。

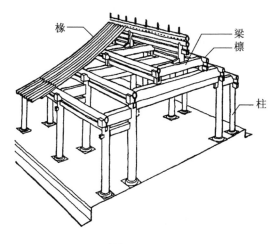

椽

梁
檁

柱

抬梁式構架

· 木構架的做法二：穿斗式

　　穿斗式構架，又稱立帖式，直接以落地木柱支撐屋頂的重量，柱間不施梁而用穿枋連結，以挑枋承托出檐。穿斗式結構柱徑較小，柱間較密，用在房屋的正面會限制門窗的開設，但置屋的兩側，則可以加強屋側牆壁（山牆）的抗風能力。其用料較小，選用木料的成材時間也較短，選材施工都較為方便。在季風較多的南方一般都使用這種結構。

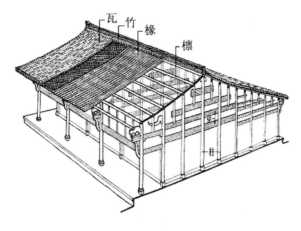

<div align="center">穿斗式構架</div>

　　由於豎架較靈活，一般竹架棚亦會採用這種結構。

　　穿斗式和抬梁式有時會同時運用（抬梁式用於中跨，穿斗式用於山面），發揮各自的優勢。

· 木構架的做法三：井幹式

　　井幹式構架，是將原木（或方木）疊堆而成的木結構，大多將原木經簡單的加工處理，縱橫疊堆，形成一個矩形空間。這種結構不僅在中國出現，在森林資源豐富的國家也可見到。中國早在距今三千多年的商朝墓葬中就發現有井幹式結構的使用。雲南一帶發現的漢代器物紋飾中，也可以見到這種結構形式。據記載，漢武帝時在宮苑中曾建有高大的井幹樓，有「攀井幹而未半、目旋轉而意迷」的描述，說明井幹式結構在中國已有不少於三千年的歷史，直到今天，在產木地區仍有使用。

什麼是小木作裝飾？

　　小木作裝飾，是指對門窗、廊檐、天花及室內分隔構件的藝術處理。重要建築的大門上常常裝飾銅質的門釘、門環、角葉，門環是裝飾的重點，多

做成獸面吞環。扇門和窗子的欞格是裝飾藝術的重點部位。扇門下部的木板（裙板、條環板）也常雕刻花飾。重要建築的欞格用正交、斜交直欞和圓欞組合成為菱花（宋代稱為毬紋）、裙板雕龍紋；一般建築是直欞、正交或斜交方格，以及燈籠框、步步錦、冰裂紋、曲欞，或裙板雕花卉和幾何紋等形式。廊檐枋子下常設雕刻繁複的雀替或楣子、掛落；廊柱下部配以木欄杆，有花欄杆、坐凳欄杆、靠背欄杆（美人靠）等形式。天花板分為海漫、井口、平口和捲棚等，海漫不分格，可繪彩畫；井口天花用支條分成方格，中畫團狀彩畫；平口多在宋代以前建築中使用，為小方格形，不畫彩畫；捲棚又稱軒，為向上拱起的曲面天花，多用於南方園林的廳堂前部及前廊。重要建築正中設藻井，有圓形、方形、菱形及覆斗、斗八等形式。尊貴的建築中，藻井層層收上，用斗拱、天宮樓閣、龍鳳等裝飾，並滿貼金箔，富麗異常。室內分隔的構件主要有碧紗櫥（即室內口扇門）、罩和博古架、板壁門洞等數種。其中「罩」是一種半分隔式構件，有幾腿罩、正罩、欄杆罩、花罩、圓光罩等，其形式最多。另外，還有龕、櫥、帳等室內小木作，常常是大型建築的縮小。其中有一種清代稱為「仙樓」的，是在室內架設小閣樓，布局奇巧精緻，極有趣味。室內裝飾多用硬木製作，有些雕琢細膩，並鑲嵌珠玉、螺鈿、金銀，豪華富麗。因此類部件多出於揚州周姓工匠之手，通稱為周制。匾聯也屬於小木作藝術。匾，又稱牌、額，一般分為兩類：一類只題殿堂、商號名稱，另一類則題刻有所寄寓的思想情趣。前者形式正規，為長方形，可橫可豎，可有邊框也可沒有，重要建築則在匾四周設華帶板，構成立體的邊框（如宋代的華帶牌、風字牌）；後者則比較自由，有冊頁形、秋葉形、手卷形、碑碣形等，多用於園林建築。聯，又稱楹聯、對聯，氣氛嚴肅的建築常用長條形、表面呈弧狀，緊貼圓柱；園林建築的楹聯變化較多，有蕉葉聯、此君聯（竹節形）、雕花聯等。匾聯集詩文、書法、工藝美

術於一身，不但本身的藝術造型豐富了建築藝術，而且透過題寫的文字，深化了建築藝術的內容。

磚瓦作、石作裝飾是什麼樣子的？

· 磚瓦作裝飾

　　磚瓦作裝飾，是對屋頂、牆面、地面、臺座等磚瓦構件的藝術處理，可分為陶土磚瓦和琉璃磚瓦兩大類。屋面，是古代建築重點裝飾的部位之一。筒瓦檐端有瓦當。漢以前，瓦當有圓形、半圓形（也包括多半圓）兩種，上面模印文字（宮殿名和吉祥詞）、四靈（朱雀、玄武、青龍、白虎）、卷草、夔龍等圖案；漢以後，瓦當都是圓形；南北朝至唐，幾乎都為蓮瓣紋；宋以後，則有牡丹、盤龍、獸面等。檐端板瓦設滴子。元代以前，多為盆唇狀，以後則變為葉瓣形，並模印花紋。正脊兩端設鴟尾、獸頭或吻。唐以前，多用鴟尾，為內彎形的魚尾狀，並附有鰭；宋代，鴟尾、獸頭並用，但鴟尾已出現吞脊龍首，並減去鰭；明清，改鴟尾為吞脊吻，吻尾外彎，同時仍保留獸頭。垂脊、斜脊端部，唐以前不設走獸，宋代開始有仙人、龍、鳳、獅子、馬等，明清大體沿用宋制，但更定型化。民間建築的吻、獸花樣極多，有鮮明的地方風格。屋脊，在宋以前多用板瓦疊砌，正中設寶珠；元以後改為定型化的空心脊筒子，並增加花飾；民間建築則用磚、瓦疊砌，比較樸素。地面鋪磚，唐代常用模印蓮花紋方磚，鋪於重要建築的坡道和甬路上，宋以後多為素平鋪裝。牆面砌磚，品質高的建築使用磨磚對縫，清代按砌築的精細程度分為乾擺（無灰縫）、絲縫（灰縫內凹極小）、淌白（灰縫較大，有些用凸縫）三種做法。影壁牆、山牆端部和磚牆門窗邊框及雨罩，常做出細緻的磚雕，有些雕出仿木結構形式，樓房挑出的檐廊，

則用磚雕做出仿木欄杆。建築的臺座，特別是磚塔的基座，多用磚砌出須彌座，上面雕刻繁複的花紋。南北朝以前，有許多模印花紋的磚砌在牆面上，題材從人物故事到各種圖案，非常豐富，但大多數用於墓葬中。

琉璃磚瓦的裝飾手法和形式，基本上與陶土磚瓦相似，只是規格化的程度更高，許多構件都是定型化生產，藝術效果莊重典雅，不適用於園林、民居。

· 石作裝飾

石作裝飾，是對臺基、欄杆、踏步和建築小品等石構件的藝術處理。石雕手法，按宋《營造法式》規定共有四種，即剔地起突（高浮雕及圓雕）、壓地隱起（淺浮雕）、減地平口（平面淺浮雕）和素平（平面細琢）等，另外在實物中還有一種平面線刻的做法。石作題材有龍、鳳、雲、水、卷草、花卉等 10 餘種。臺基在高級建築中多做成雕有花飾的須彌座，座上設石欄杆，欄杆下有吐水的螭首。石柱礎的雕刻，宋元以前相當講究，有蓮瓣、蟠龍等，以後則多為素平「鼓鏡」，但民間建築花樣很多。

少數重要建築用石柱雕龍，也有的雕刻力士、仙人。石欄杆基本是仿木構造，宋、清官式建築均有定型化的做法，只在望柱頭上變化形式；但園林和民間建築中石欄杆形式變化極多，不受木結構原型的限制。

高級建築踏步中間設御路石，上面雕刻龍、鳳、雲、水，與臺基的雕刻合為一體。石刻小品種類最多，大至宮門前滿雕盤龍、上插雲板、頂蹲坐龍的華表，小至雕成金錢狀的滲水井蓋，都有獨到的藝術處理。許多小品，如石臺、石燈、石鼎、石爐、石獅、石像等，它們的尺度、題材和手法，都按照所在的環境特點和要表達的內容加以處理，沒有一定成規。

什麼是油漆彩畫作裝飾？

油漆彩畫作，是對木結構表面進行藝術加工的一種重要手段，有時一些磚石建築表面也做油漆彩畫。油漆，只是對木結構表面做單色裝飾。

明清以前，對木材表面直接處理（打磨、嵌縫、刷膠），外刷油漆。清代中期以後，普遍用地仗的做法，即用膠合材料（血料）加磚灰刮抹在木材外面，重要部位再加麻、布，打磨平滑後刷油漆。油漆的色彩是表示建築等級和性格最重要的一種手法，從周朝開始即有明文規定。在藝術處理上，則考慮主次搭配，若殿用紅柱，廊即改為綠柱；框用紅色，欄即用綠色。

彩畫，是古建築色彩的獨特表現，可以說，出色的梁枋彩繪，設色並不遜於工筆畫。

中國古代木建築物對抗風雨的第一道防線，就是檐枋下的繪畫，木材之所以能夠避過蟲蟻蛀蝕，也是因為檐枋下的彩畫。顏料可以防潮，有些更含有劇毒，令蟲蟻退避三舍。古老的木建築得以保存，一層油彩，作用非常之大。這層薄薄的「保護膜」，使古代木構建築物更加賞心悅目。

建築彩畫的前身是「掛」上去的。最初的建築較為低矮，堂前殿後，就是張掛帷幛來分隔內外。早期建築的色彩，主要是這些懸掛在殿堂裡的重重幔幕。

秦漢之前，宮殿流行在橫梁上懸掛帷幕織錦來裝飾。至今，梁上依舊保留著畫上一塊方形彩繪，將梁身裹住的習慣。這種圖案到現在仍叫做「包袱」。至於梁柱兩端用來鑲嵌的鐵箍，已在木作技術成熟後棄用，只留下彩繪痕跡。

明清時期，最常用的彩畫種類，有和璽彩畫、旋子彩畫和蘇式彩畫。它們多做在檐下及室內的梁、枋、斗拱、天花板及柱頭上。彩畫的構圖都密切結合構件本身的形式，色彩豐富，為中國古代建築增添了無限光彩。

彩畫也有嚴格的等級。

- 旋子彩畫：用於寺廟、祠堂、陵墓等建築，根據等級劃分為多種做法，分別以旋花組合圖案表現。

- 和璽彩畫：用於宮殿最高級的彩畫。

- 金龍和璽：宮殿中軸主殿建築。

- 金鳳和璽：與皇家有關的建築（壇廟等）。

- 龍鳳和璽：皇帝與皇后、妃子之寢宮。

- 龍草和璽：皇家敕令建造的寺廟。

- 蘇畫和璽：皇家園林建築。

- 蘇式彩畫：主要用於園林建築和住宅，又稱園林彩畫。

彩畫

什麼是瓦作？

中國古代建築業中的屋面工程專業，在宋《營造法式》中「瓦作」一項包括：苫背、鋪瓦、瓦和瓦飾的規格及選用原則等。清代的瓦作內容大增，在清《工部工程做法則例》中的瓦作一項中，除上述內容外，還包括宋代屬於磚作的內容，如砌築墩、基牆、房屋外牆、內隔牆、廊牆、圍牆、磚墁地、臺基等。

中國陶瓦出現於西周初期。西周時已有板瓦、筒瓦、半圓瓦當和脊瓦等品種。戰國時期起，宮殿建築的屋簷用圓瓦當。北魏宮殿開始使用琉璃瓦。唐代除用琉璃瓦外，所用的青瓦有兩種：一種是普通青瓦，另一種是借鑑黑陶技術製造的，色澤黝黑、光潤的青瓦。後者是當時的高級品種，用在主要建築上。宋、元宮殿用各種彩色的琉璃瓦頂。明代瓦的生產有長足發展，宮殿建築普遍運用琉璃瓦，瓦和瓦飾的規格、品種開始系列化。

瓦當

什麼是搭材作？

搭材作，是中國古代建築工程中，用木材（或竹材）支撐施工輔助設施和臨時建築的一種專業，今稱「搭架子」。工作內容是搭鷹架，以及吊起起重架子、打樁架子，搭席棚、布棚等。宋《營造法式》中的「卓立搭架」就講到施工用的鷹架。清工部《工程做法》中有「搭材作」一節，並列出 11 種架子的用工用料。搭材作的工人，古代叫做「搭材匠」。明代工役中已有「搭材匠」一行。清內務府有「繩子匠」、「杉篙匠」、「彩子匠」、「繕席匠」等，都是和搭材作相關的工匠，現代叫「鷹架工」。

什麼叫「取正定平」？

直到春秋戰國時，已知用望筒觀測日、星，從而在具體地段上確定要興建的建築方位，然後在地基的四角「立表」（標尺），以水找平的方法。宋《營造法式》有「立基」一條，規定立一個高五材（見材份）的矮墩臺。這

是一個記有房屋方位和標高的坐標點，然後以此坐標點為準，抄平各柱礎，即可立柱、上梁、建房。至今福建民間建房，有的還在正房大廳後部的地基內，在施工前埋一石塊，稱「分金石」，上刻有房屋的方位線。全棟建築的內外牆、柱網位置和柱礎標高，均由此「分金石」決定。基礎做出地坪以後，以分金石的上平面為準，找出各柱礎上平面的標高。因建築的全部木構件均為預製，所以在以分金石為準抄出的柱礎上，即可立柱、上梁，再砌內外牆。

「斗口」的概念是什麼？

斗口，是從宋式演變而來，但名稱、構造和在構架中所具有的作用都有變化。清式，每一組斗拱稱一攢，每個瓜拱上都用萬拱，如宋式全計心造。瓜拱和萬拱，又依所在位置冠以正心或裡、外拽的稱謂。如用在正心瓜拱上的萬拱稱正心萬拱；用於斗拱前邊（或室外）的稱外拽瓜拱、外拱萬拱，用於斗拱後邊（或室內）的稱裡拽瓜拱、裡拽萬拱。萬拱上的枋子，也依所在位置稱正心或裡、外拽枋。清式小斗除表列名稱外，用於正心，相當宋式散斗的不叫三才，而稱槽升子。昂，在清式裡仍稱昂，但只是把翹頭刻成下折的昂嘴形式，不再是斜互內外的構件。清式斗拱每出一跳稱一拽架，最多也可挑出五拽架。清式有斗拱的建築，改以平身科斗口的寬度，為權衡構件比例的基本模數，挑出的翹、昂和正心枋、內外拽枋均高 2 斗口，相當於宋式的足材，每一拽架為三斗口。每兩攢斗拱間的最小間距稱攢擋，為十一斗口，建築面闊即以攢數而定，明間一般平身科六攢，加兩邊柱頭科各半攢。斗拱形制以踩數計。踩數，指斗拱組中橫拱的道數。清式斗拱每拽架都有橫拱，故每攢斗拱裡外拽架數加正心上的一道正心拱枋，即每攢的踩數。清式斗拱形制的表示方法為幾踩、幾翹、幾昂（但以「單」、「重」表示一、二）。最簡單的斗拱是不出踩的一斗三升或一斗二升交麻葉，最多為五拽架的十一踩重翹三昂，但實際上，明清北京紫禁城宮殿的正門午門，正殿太

和殿的上檐斗拱也只用到九踩單翹三昂。清式斗拱中，還有一種「鎦金斗拱」，用於外檐或重檐建築下檐的平身科，前面有昂，後尾為斜起長一步架的秤桿。它是由宋式下昂演變來的，秤桿即昂身，但外檐部分改為平置的昂頭和螞蚱頭，整個構件做成曲折形，構造不如宋式合理。

「材份」的概念是什麼？

《營造法式》的核心是材份制。材，指木料，《營造法式》根據截面線度將材從三寸（宋尺）到六寸規定為八等，各等材對應著不同規模的建築。如規定 3 ～ 5 開間的殿堂和 7 開間的廳堂用三等材，殿內藻井和小亭榭用八等材等等。徑 16 ～ 30 份共五種……殿堂單補間間廣 250 份左右（增減 50 份），用 21 份棟徑；雙補間間廣 375 份左右（增減 75 份），用 30 份棟徑……」所以材等一定，整個建築便隨之而定。

份，是根據截面為矩形的方材所規定的長度單位。「各以其材之廣，分為十五份，以十份為其厚」，這樣，既規定了材與份的關係，又規定了方材的高寬比例是 15：10，即 3：2。材的等份一定，份的絕對長度也就定下來了，所以說「以材為祖」。材有八等，故份有八種絕對長度。但份的絕對長度並不重要，重要的是份的數值。《營造法式》中各種建築構件（如梁、柱、椽等）及建築單元（如間廣、進深）的尺寸，都是以份值為單位規定的。

關於材份制的優點，最突出的是採用材份制設計梁、棟、柱可不分房屋大小，不用大量平面圖，甚至不必一一計算，僅用一根有刻度的杖桿即可。這種工具，既是尺又是圖，小則數尺，大則數丈，低如民舍，高如千仞之塔，莫不如是。多大的房子，需要多粗的棟梁呢？在古代沒有設計院，也不可能每棟房子都繪製一套詳圖。為首的工匠，既是工程的指揮者、設計者，又是施工者。除了地盤圖和側詳圖外，其餘細部，大多以杖桿和口訣傳授，成為無文字的平面圖。它具有扼要、易懂、牢記的特點。

古代建築畫—界畫的特色是什麼？

　　界畫，是中國古代建築繪畫中極具特色的一個門類，因在作畫時使用界尺引線，故名界畫。界畫起源很早，晉代已有。顧愷之有「臺榭一足器耳，難成易好，不待遷想妙得也」的話。到了隋代，界畫已經畫得相當好。《歷代名畫記》中評展之虔的界畫說：「觸物留情，備皆妙絕，尤垂生閣。」評董伯仁的界畫，讚他「樓生人物，曠絕古今」。李思訓的《九成宮紈扇圖》、《宮苑圖》等，也是有很高成就的。晚唐時期出了尹繼昭，五代時期有趙德義、趙忠義等人，宋初有郭忠恕，元代有王振鵬、李容槿，明代有仇英，清代有袁江、袁耀等。現存的唐懿德太子李重潤墓道西壁的《闕樓圖》，是目前中國最早一幅大型界畫。宋代的著名界畫，有《黃鶴樓》、《滕王閣圖》等。

　　界畫，是指以宮殿樓臺等為主要題材的畫。這些畫中有著大量的直線和幾何形體。一般認為，在這樣的畫中，需要用界尺等工具。既然中國古人要「拙規矩」，要畫「真畫」，怎樣看待界畫，對於他們來說，是一個挑戰。我們也可以在這個挑戰中看出他們對於線條的真實態度。

界畫一例

　　中國畫家認為，界畫，是一種最低水準的畫。請看下面幾段引文：

　　畫人最難，次山水，次狗馬，其臺榭，一定器耳，差易為也（晉人顧愷之語）。

　　夫畫者以人物居先，禽獸次之，山水次之，樓殿屋木次之（唐人朱景玄語）。

　　山水第一，竹樹蘭石次之，人物鳥獸，樓殿屋木，小者次之，大者又次（明人文震亨語）。

這些引文，分別來自從東晉到明朝的不同文獻。在從晉到明這一千多年的時間中，中國繪畫的排序發生了極大的變化，從人物畫第一，變成了山水畫第一。但界畫的地位卻一直沒有改變，永遠被放在最後一位。這種排列，當然不應成為我們今天看待當時繪畫的標準。任何一類的畫中都有好畫和壞畫。以繪畫題材來分好壞，是一種外在於藝術的分法。對於界畫的貶低，表現為一種持久的對「匠氣」或「匠習」的輕視。而這種「匠氣」，主要就指使用工具作畫。

造園手法

背景分析

中國古典園林是典型的自然山水園，是人工與自然結合的產物。神州大地，山川形勝，景象萬千，成為造園創作的藍本和不竭的源泉。中國獨特的地理條件和人文背景孕育出的自然觀，對中國古典園林產生了重要的影響，從早期的逃避、敬畏自然，到欣賞、模仿、表現自然，反映出與自然和諧、天人合一的樸素自然觀。長期的發展演進，形成了以自然山水為表現主題的造園風格和創作方法。在中國古典園林中，人工的建築與自然的山水樹石互相配合，不可或缺，共同構成一幅幅完整和諧、賞心悅目、千變萬化的風景畫面。建築美和自然美的融合，是構園造景的重要原則，也是中國古典園林突出的形象特徵之一。

閱讀提示

第一，掌握中國古典園林的主要造園手法。

第二，了解中國古典園林再現自然山水的主要途徑。

第三，掌握山、水、樹、石等骨架元素在中國古典園林中的運用。

知識問答

意境是什麼？

意境，是中國藝術創作和鑑賞方面的一個極重要的美學範疇。簡單說來，意，即主觀的理念、感情；境，即客觀的生活、景物。意境產生於藝術創作中的「意」和「境」的結合，即創作者把自己的感情、理念熔鑄於客觀生活、景物之中，從而引發鑑賞者之類似的情感激動和理念聯想。中國的傳統哲學在對待「言」、「象」、「意」的關係上，認為言以明象，象著存意，意在言外，從來都把「意」置於首要地位。先哲們很早就已提出「得意而妄言」、「得意而妄象」的命題，只要得到「意」，就不必據守原來用以明象的言和存意的象了。再者，漢民族的思維方式注重綜合和整體觀照，佛禪和道教的文字宣講往往立象設教、追求一種「意在言外」的美學趣味。這些情況影響、浸潤於藝術創作和鑑賞之中，從而產生意境的概念。唐代詩人王昌齡在《詩格》一文中提出「三境」之說，來評論詩（主要是山水詩）。他認為詩有三種境界，只寫山水之形的為「物境」；能借景生情的為「情境」；能託物言志的為「意境」。《詩格》的情境和意境，都是訴諸主觀，由主客觀的結合而產生。因此，都可以歸屬於通常所理解的「意境」範疇。

不僅詩、畫如此，其他藝術門類也都把意境的有無、高下，作為創作和品評的重要標準。園林藝術也不例外。園林由於其與詩畫的綜合性、三維空間的形象性，其意境內涵的顯現，比之其他藝術門類就更為明晰，也更易於把握。

意境在中國古典園林中是如何表達的？

意境的蘊涵既深且廣，其表述的方式必然豐富多樣。歸納起來，大致有如下三種不同的情況：

· 幻化意境 —— 移天縮地

借助於人工疊山、理水，把廣闊的自然山水風景縮移模擬於咫尺之間。

· 預設意境 —— 意在筆先

預先有一個意境的主題，然後命題作文，借助於山水、花木、建築所構成的物境，把這個主題表現出來，從而傳達給觀賞者一種意境的訊息。此類主題往往得之於古人的文學藝術創作、神話傳說、遺聞軼事、歷史典故乃至風景名勝的模擬等。這在皇家園林中尤為普遍。

· 點題意境 —— 景題點睛

意境並非預先設定，而是在園林建成之後，再根據現成物境的特徵做出文字的「點題」。如景題、匾、聯、刻石等。透過這些文字形式的更具體、更明確的表述，其所傳達的意境訊息也就更容易把握了。《紅樓夢》第十回「大觀園試才題對額」，寫的就是此種情形的意境。

遊人獲得園林意境的訊息，不僅能透過視覺官能的感受，還可借助於文字信號的感受，或者透過聽覺、嗅覺的感受。諸如十里荷花、丹桂飄香、雨打芭蕉、流水叮咚，乃至風動竹篁有如碎玉傾瀉，柳浪松濤之若天籟清音，都能以「味」入景、以「聲」入景而引發意境的遐思。

欲揚先抑與層次在中國古代園林中是如何表現的？

園林藝術在創造過程中，必然受到許多條件的制約，存在著多種矛盾。為了強調某一特定的效果，造園家常常採用激化矛盾、反襯對比的方法，欲放先收、欲暢先阻、欲明先暗，從而在新的放、暢、明的基礎上達到矛盾的統一。這就如好的藝術作品，往往將它所要表達的主題在複雜的矛盾中展開，使藝術品的每部分互比互襯。有時，為了加強藝術感染力，藝術家特別強調矛盾的某一方面，使對比更強烈、更鮮明，更能引起欣賞者的注意。園

林藝術在具體處理中，常將收放、暢阻和明暗的對比交互混同的使用。作為一種空間效果，每每收就是阻和暗；放則類同於暢和明。城中古園，為了轉化環境的不利因素，常常深隱於住宅後面，要遊園，或者先要通過住宅的重重院落，或者要步過一條較長的便道。在結構形式上，這一段如同楔子或序幕的引導部分，也就成了藝術家進行「收、放」和「阻、暢」空間處理的重點。作為欲揚先抑最好的例子，就是江南古典園林留園入口的造園處理。

置石的方法及特色是什麼？

置石，用的山石材料較少，結構比較簡單，對施工技術也沒有很專門的要求，因此容易實現。如果置石得法的話，可以獲得事半功倍的效果，也可以說置石的特點是以少勝多，以簡勝繁，量雖少而對質的要求更高。正因為一般置石的篇幅不大，這就要求造景的目的性更加明確，格局謹嚴、手法洗練，「寓濃於淡」使之有感人的效果、有獨到之處。正因如此，不僅不會因置石篇幅小而限制匠心的發揮，反而可以說深淺在人。從這個意義講，置石又不是很簡單的，也可以說嚴謹洗練、寓濃於淡是置石的藝術特徵之一。

置石的方法主要有如下幾種：

· 特置

特置山石，是有自然依據的。北魏酈道元在《水經注》裡，對承德避暑山莊東面「磬錘峰」的描寫：「挺在層巒之上，孤石雲峰，臨崖危峻，可高百餘仞。」就是自然風景中的「特置」。

特置應選規模大、輪廓線突出、姿態多變、色彩突出的山石。這種山石如果和一般山石混用，便會埋沒它的觀賞特徵。特置山石，可採用整形的基座，也可坐落在自然的山石上面。這種自然的基座稱為「磐」。

特置山石布置的要點，在於相石立意，山石規模與環境相協調，有前置

框景、背景襯托和利用植物或其他辦法彌補山石的缺陷等。蘇州網師園北門小院，在正對著出園通道轉折處，利用粉牆作背景安置了一塊規模合宜的湖石，並陪襯以植物。由於利用了建築的倒掛楣子作框景，從暗透明，猶如一幅生動的畫面。

園林假山

· 對置

　　對置山石，即沿建築中軸線兩側作對稱位置的山石布置。這在北京古典園林中運用較多。例如鑼鼓巷可園主體建築前面對稱安置的房山石；頤和園仁壽殿前的山石布置等，在材料困難的地方亦可用小石拼成特置峰石。

· 散置

　　散置山石，即所謂「攢三聚五」、「散漫理之」的做法。這類置石，對石材的要求相對於特置要低一些，但要組合得好。常用於園門兩側、廊間、粉牆前、山坡上、小島上、水池中，或與其他景物結合造景。其布置要點，在於有聚有散、有斷有續、主次分明、高低曲折、顧盼呼應、疏密有致、層次豐厚。

· 群置

　　群置山石，亦稱「大散點」，用法和要點方面基本上和散置是相同的。其差異之處是所在空間比較大。如果用單體山石作散置會顯得與環境不相稱。因此，便以較大量的材料堆疊，每堆規模都不小，而且堆數也可增多。但就其布置的特徵而言，仍是散置，只不過以大代小、以多

代少而已。北京北海瓊華島甫山西路山坡上，有用房山石作的群置，處理得相當成功，不僅產生護坡的作用，同時也增添了山勢。山水畫中把土山上露出的山石稱為「礬頭」，用以表現山體之嶙峋。

· 山石器設

　　用山石作室內外的家具或器設，也是中國園林中的傳統做法。山石几案，不僅有實用價值，而且又可與造景密切結合，特別是用於有起伏地形的自然式布置地段，很容易和周圍的環境獲得協調，既節省木材又能耐久，無須搬出搬進，也不怕日晒雨淋。

綴山的方法及特色是什麼？

　　綴山，較之置石就複雜得多了，需要考慮的因素也更多一些，要求把科學性、技術性和藝術性統籌考慮。綴山之理，雖歷代都有一些記載，但卻分散於不同時代的多種書籍中。除了《園冶》比較集中的論述了綴山以外，尚有明代文震亨著《長物志》、清代李漁著《閒情偶寄》等書可考。歷代的假山匠師多由繪事而來，因此中國傳統的山水畫論，也就成為指導綴山實踐的藝術理論基礎。因此有「畫家以筆墨為丘壑，綴山以土石皴擦，虛實雖殊，理致則一」之說。

　　假山最根本的法則就是「有真為假，做假成真」。這是中國園林所遵循的「雖由人做，宛自天開」的總則在綴山方面的具體化。「有真為假」說明了綴山的必要性。「做假成真」提出了對綴山的要求。天然的名山大川固然是風景美好的所在，但一不可能搬到園中，二不可能悉仿，只能用人工造山理水以解此求。《園冶》〈自序〉謂「有真斯有假」說明真山水是假山水取之不盡的泉源，是造山的客觀依據，但是又只能是素材。而要「做假成

真」，就必須滲進人們的意識。透過作者的主觀思維活動，對自然山水的素材進行去粗取精的藝術加工，加以典型概括和誇張，使之更為精煉和集中。亦即「外師造化」，內法心源的創作過程。因此，假山必須合乎自然山水地貌景觀形成和演變的科學規律。「真」和「假」的區別，在於整體的真山是「化整為零」的風化過程或熔融過程，其本身就具有整體感和一定的穩定性。假山則正好相反，是由單體山石疊成的。就其施工而言，是「集零為整」的工藝過程，必須在外觀上注重整體感，在結構方面注意穩定性。因此才說，假山工藝是科學性、技術性和藝術性的綜合體。

什麼是土假山？

土假山，是園林史上最早出現的假山。先秦建築「高臺榭，美宮室」的建築風格，為園林堆土築山累積了豐富的經驗。古籍《尚書》中有「功虧一簣」的比喻，就是來自用土堆山的實踐。《漢書》則有「采土築山，十里九阪」的記載，可見其歷史之悠久。純用土堆築的土山須占較大的地盤才能堆高，且山坡較緩，山形渾樸自然，很有點山野意味。但是其占地過大，一般中小園林中很少採用。比較多的是用土來塑造帶有緩坡的地形，使園林風景現出自然的起伏。古園中每每有梅嶺、桃花塢，往往均是緩緩起伏的土坡地形。中國古園內最大的土假山是景山。景山正對北京故宮的後門神武門，和紫禁城有一條共同的對稱軸線。它本來是元代大都城內的一個小丘，明永樂帝建宮殿，將開宮城護城河的泥土和清除元舊城的建築垃圾堆在這小丘上，成為一字形橫臥若屏的景山。景山幾乎全是土構，占地大。山上林木茂盛，古柏參天。山有五峰，每峰上建一亭，拱衛在宮城的北邊，成為建築密集的宮廷很好的借景。

什麼是土石假山？

土石相間的假山，通常以石為山骨，在平緩處覆以土壤。也有的以土先塑造成基本山形，再在土上掇石。這種假山，最大的優點是山上林木花草都能正常生長，而且有土有石也更符合自然中山嶺的形象。因此，古典園林中土石假山數量為最多。土石假山具有較多樣的景觀風貌，土多的地方，就現出平緩的土坡；石多之處便形成陡峭山壁。山下還可用石構築洞穴，並可用石鋪成上山磴道，還可以以石壘起自然形式的石壁，做出擋牆在其上堆土栽樹等，變化較多。上海嘉定的秋霞圃池南湖石大假山、蘇州滄浪亭的大假山、蘇州拙政園池中的兩島山，都是土石混合而成的。它們在園林中都產生很重要的造景作用。《園冶》在談到假山時也說：「多方景勝，咫尺山林，妙在得乎一人，雅從兼於半土……」可見，只要疊山藝術家技藝高超，半土半石的假山最能展現出自然雅樸的風格。

園林假山是如何做到山水結合，相映成趣的？

中國園林把自然風景看成是一個綜合的生態環境，山水又是自然景觀的主要組成。所以，清代畫家石濤在《石濤畫語錄》中強調：「得乾坤之理者，山川之質也。」山水之間又是相互依存和相得益彰的，諸如「水得地而流，地得水而柔」。「山無水泉則不活」，都是強調山水結合的觀點。自然山水的輪廓和外貌，也是相互關聯和影響的。清代畫家笪重光在《畫鑑》中，概括的總結了這方面的自然之理。他說：「山脈之通按其水境，水道之達理其山形。」還有喻山為骨骼、水為血脈、建築為眼睛、道路為經絡、樹木花草為毛髮的說法，也是強調自然風景的綜合性和整體性。如果片面的強調堆山掇石卻忽略了其他的因素，其結果必然是「枯山」，而缺乏自然的活力；而獲得成功的假山園，均循此理而達到了「做假成真」的境界。至於山

水之結體，則要因地制宜。上海嘉定秋霞圃，山水結體的特徵是兩山對峙而夾長池，水面縱長而延伸水灣入山坳；上海豫園黃石大假山，則主要在於以幽深曲折的山澗破山腹，然後流入山下的水池；環秀山莊山巒拱伏，構成主體，彎月形水池環抱山體兩面，一條幽谷山間貫穿山體再入池；南京瞻園，因用地南北狹長而使假山各居南北，池在兩山麓，又以長溪相溝通等，都是山水結合的成功之作。蘇州拙政園中部以水為主，池中卻又造山作為對景，山體又為水池的支脈分割為主次分明而又有密切關聯的兩座島山，從而為拙政園的地形奠定了關鍵性的基礎。假山在古代稱為「山子」，足見「有真為假」指明真山是造山之「母」。真山既是以自然山水為骨架的自然綜合體，那就必須基於這種認知來布置，才有可能獲得「做假成真」的效果。

如何使園林假山巧於因借，混假於真？

巧於因借，混假於真，也是因地制宜的一個方面，就是充分利用環境條件造山。要使園之遠近有自山水相因，那就要對環境條件靈活的加以利用。在「真山」附近造假山是運用「混假於真」的手法獲得「真假難辨」的造景效果。位於無錫惠山東麓的寄暢園，藉九龍山、惠山於園內作為遠景，在真山前面造假山，如同一脈相貫。其後，頤和園建諧趣園仿寄暢園，於萬壽山東麓造假山有類似的效果。頤和園後湖則在萬壽山之北隔長湖造假山，使真假山夾水對峙，取假山與真山山麓相對應，極盡曲折收放之變化，令人莫知真假，特別是自東西望時，更有西山為遠景，效果就更逼真一些。「混假於真」的手法不僅用於布局取勢，也用於細部處理。避暑山莊外八廟有些假山，山莊內部山區的某些假山、頤和園的桃花溝和畫中遊等，都是以本山裸露的岩石為材料，把人工堆的山石和自然露岩相混布置，也都收到了「做假成真」的成效。

園林綴山是如何借鑑「遠觀勢，近觀質」的山水畫理的？

「遠觀勢，近觀質」，也是山水畫理。這裡既強調了布局和結構的合理性，又重視了細部處理。「勢」，指山水的形勢，即山水的輪廓組合與所表現的形勢和性格特徵。李漁在《閒情偶寄》中，以文學或書畫比喻造山的道理說：「以其先有成局而後修飾詞華，故麄覽細觀，同一致也。若夫間架未立，方自筆生，由前幅而生中幅，由中幅而生後幅。」足見「胸有成局，意在筆先」的重要性。置石綴山如作文，一石即一字，數石組合即用字組詞，由石組成峰、巒、洞、壑；以岫、坡、磯等組合單元，又有如造句；由句組成段落，即類似一部分山水景色；然後再由各部山水景，組成一整篇文章。這就像造一整個園子。園之功能和造景的意境結合，便是文章的命題。這就是「胸有成山」的內容。

就一座山而言，其山體可分為山麓、山腰和頭三部分。《園冶》說：「未山先麓，自然地勢之嶙嶒」。這是山勢的一般規律。石可壁立，當然也可以從山麓就立起峭壁。笪重光《畫鑑》說：「山巔腳遠」、「土石交覆以增其高，支攏勾連以成其闊。」都是山勢延伸的道理。

什麼是借景？它在古典園林中具有什麼樣的作用？

中國古典園林組景的重要藝術原則，即將不屬於本園的風景，透過一定手法組合到眼前的風景畫面中來，以增加園景的進深和層次。中國古代造園家對借景一直十分重視，並認為園林設計最關鍵的便是借景。如計成就在《園冶》中說：「夫借景，林園之最要者也。」如果從風景觀賞學上講，中國古園的借景至少有三個功用：

· 增添園景的自然風趣

把周圍環境所具有的各種風景美訊息借入園內，同時也透過借景，

使外在的自然空間與人工創造或改造的園林景觀相融合，以增添園景的自然風趣，這是借景的一大作用。

· 增加風景美欣賞的多樣性

　　為了借賞更多的園外景色，園林中常設有高樓等登高遠眺點。北宋蘇軾曾有句「賴有高樓以聚遠，一時收拾與閒人」；唐代詩人王之渙亦有「欲窮千里目，更上一層樓」的名句，均道出了登高遠眺與觀賞視野之間的關係。

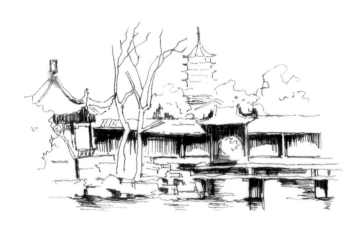

蘇州拙政園借景

· 突破有限，感悟無限，擴大園林空間感

　　中國古典藝術特別強調象外之象，景外之景，借景，是達到這一境界最有效的途徑。美學家葉朗曾舉例說明園林藝術以借景來突破有限，而使人對整個宇宙、歷史、人生，產生一種富有哲理性的感受和領悟。

借景有哪幾種？其分別是怎麼應用的？

　　園林借景因其方法的不同可分為多種。按計成《園冶》的分類可有遠借、鄰借、俯借、仰借、因時而借等。

· 遠借

　　遠借，是指較遠距離的借對，是中國園林借景中最常用的方法。郊外園林每每十分注意遠借。如北京頤和園借景玉泉山及玉峰塔；圓明園借景西山；承德避暑山莊借景磬錘峰和外八廟；杭州劉莊、郭莊借景西湖等等。

· 鄰借

　　鄰借，是指間隔距離較短的借景。計成在《園冶》中，對鄰借有這樣一段論述：「倘嵌他人之勝，有一線相通，非為間絕，借景偏宜；若對鄰氏之花，才幾分消息，可以招呼，收春無盡。」因此，郊外園林四周的綠田淨水，城中園林的隔院樓臺、鄰園春色，均是鄰借的對象。

· 實借、虛借

　　實借，是指借入的風景形象多為山水、樹木花草，以及亭、臺、寶塔等實的景物。虛借，是說園林要不失時機的借鑑自然界一切變化不定的、活的、變幻的風景訊息，諸如風花雪月、朝曦暮露、梵音晨鐘等。

· 俯借、仰借

　　俯借、仰借，是指由於借入景色的高低不同而帶來視線角度的變化。俯借，是從上向下借；仰借，是從下往上借。由於俯仰之間視線不同，所借賞的風景畫面構圖必然不同，所引起遊賞者的觀景感受也不同。一般來說，從高處往下看，視線開闊，看得也遠，所見遠近山水均伏於腳下，便會產生一種豪放、雄曠的審美心態。反之，從低向高處看，或從舟中，或從池中小榭看景，所見到的是一幅由近到遠、層次分明、濃淡相間的風景畫面，遊賞者便容易生發「簾戶寂無人，春風自吹入」的恬靜、安閒的審美情趣。

「魚樂我樂」的意趣是如何在園林中表現的？

中國古典園林中，以觀魚知樂為主題的風景到處都有。如杭州西湖花港的花港觀魚、上海豫園的魚樂榭、無錫寄暢園的知魚檻、北京頤和園前山的魚藻軒及後山諧趣園的知魚橋等。魚樂的典故源出於古代哲學家莊子的思想。莊子《秋水篇》記道：「莊子與惠子遊於濠梁之上。莊子曰：『俯魚從容是魚之樂也。』惠子曰：『子非魚，安知魚之樂？』莊子曰：『子非吾，安知吾不知魚之樂？』」莊子的無為浪漫、逍遙優遊的思想，對後世士大夫們影響很大。他們在自家園林中設立觀魚景點，也就是攀附莊子那種厭倦人世、魚樂我樂，與自然息息相通的隱逸思想。

除直接點明的觀魚和魚樂景點之外，還有從濠梁引申出來的觀水遐思的風景主題，這就是古典造園理論中講的「假濠濮之上想入觀魚」。如北京北海公園的濠濮間、蘇州留園的濠濮亭等。這些景致均有著觀魚知樂的理趣意蘊——即與大自然合為一體、天人合一的思想理念。古典園林藉這一文學故事所創造的景點，常常由淺入深的包含幾層意蘊。如杭州玉泉魚樂國題匾兩側有對聯：「魚樂人亦樂，泉清心共清」。它先是點出了魚群在水中悠然自得的神態同化了看魚人，觸發了他們精神上的愉悅和歡樂。而魚樂的環境，那一泓清水也澄化了看魚人的心境，使之清淨淡泊，塵事皆忘。到此境界，園林美的欣賞方可以說是達到了情景交融的境界。

魚樂我樂

「滄浪之水」的典故，為何廣泛使用在古典園林中？

「滄浪之水清兮，可以濯吾纓；滄浪之水濁兮，可以濯吾足。」這是古時候的一首歌謠。有一次，孔夫子聽到後對他的學生說：「小子聽之，清斯濯纓，濁斯濯足，自取之也。」以此來教訓弟子們要清高自愛。而《楚辭》中將這首歌謠的含義引申得更廣，說有位漁翁在河邊碰上屈原，就問屈大夫為什麼會被楚王放逐。屈原回答：「舉世皆濁我獨清，舉世皆醉我獨醒，是以見放。」這時，漁父就唱起了這首歌謠來勸導屈大夫。意思是說，如果帝王英明愛才，顧惜百姓，你就可以在清水中把帽子洗淨，去為他治國；如果帝王昏庸，奸臣當朝，你就乾脆隱居在山水之中，濯足自娛，何樂而不為呢！這實際上是古代士大夫們「達則兼濟天下，窮則獨善其身」和「身在江湖，心存魏闕」兩種思想矛盾對抗的形象反映。

古代一些園林主人，有的是仕途失意被罷官的知識分子，有的是滿腹經綸，但卻屢考不中的名士。他們對社會和朝廷有著某些怨氣，因而常常以隱居山水之中、濯足自娛的高士來自比，且每每在自己的園林中建造與這一故事相關的景點。例如拙政園的小滄浪便是明代王獻臣辭官回鄉營園時設置的。有的還直接以滄浪為園名。例如北宋詩人蘇舜欽，原是主管朝廷進奏院（承轉朝廷和地方之間來往公文的機關）的官員。此院常以出賣積存公文奏章的封套等廢紙，用作公費。在慶曆四年（西元 1044 年）秋，蘇舜欽相邀了一些知名之士，舉行公宴，挪用了部分賣廢紙的錢，被對頭參了一本，結果革職為民。罷官後的詩人在蘇州城南買地營園，有感於《滄浪之水》這首歌謠，取名為滄浪亭，遂成為一代名園。

由滄浪之水而來的濯足濯纓，有時也用作景名。如蘇州網師園的濯纓水閣便是。園林主人如此命名，並不是期望朝廷的重新起用。替園起名「網師」的清代文人宋魯儒自號漁隱，明顯有歸隱林泉之意，之所以不用「濯足」而說「濯纓」，主要是懼怕朝廷怪罪。

　　古代文人在專制統治下常用反義來表達自己的不滿。如唐代柳宗元被貶永州，以「愚」來名其鍾愛的小溪風景，有愚丘、愚泉、愚溝、愚池、愚堂、愚亭等，其實都是反話。因「濯足」意指朝廷腐敗，只好以「濯纓」為名了，實際上還是臨池濯足之意。

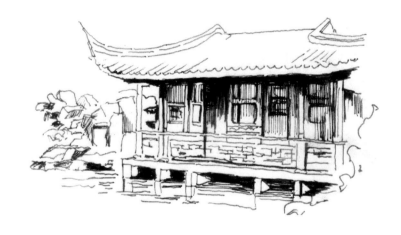

蘇州網師園濯纓水閣

舟船之趣是如何在園林中表現的？

　　園林中的建築景，是人工創造的藝術品。因此有更多的可塑性。造園家常常利用某些特殊的造型來曲折表達胸中的理念，而使它們帶有濃郁的理趣。

　　唐代大詩人李白一生好遊歷，曾寫道：「人生在世不稱意，明朝散髮弄扁舟。」古代文人名士對現實生活不滿，總是想遁世隱逸，耽樂於山水之間。而這種逍遙優遊，多半是買舟而往，正所謂「實迷途其未遠，覺今是而昨非，舟搖搖以輕揚，風飄飄而吹衣」，對舟船往往有著特別的感情。他們將自己對山水林泉的懷戀、對仕途的擔心、對社會的不滿，通通化作了對舟船生活的憧憬。但是能像李白和陶淵明那樣隱逸於山林的畢竟只是少數，於是一些人便在園林水邊造旱船石舫，來寄寓他們不可實現的理想。綜觀中國古

頤和園揚仁風扇形建築

圜，無論是江南文人私家園林，還是帝王苑囿，均有旱船。其名稱多樣，有不繫舟、畫舫齋、畫舫、香洲、石舫、清晏舫等。甚至嶺南的古園清暉園和餘蔭山房，也都設有模仿珠江「紫洞艇」的船廳，可見旱船景在園林中的地位。

欣賞旱船景，不能只是簡單的看外形特徵，而要從船的形狀悟出它的理趣。原來的那些園林主人似乎只要一踏上船，就會產生泛舟蕩漾於湖山之間的感覺。既要模擬泛舟遊歷山水的風景環境，又要抒發居安思危、退歸林下的理想情操。這正是古典園林中舟船造景的主要內涵。

另一種富有理趣的建築景觀是扇面亭。風景建築以扇形為平面，一般很容易使遊人聯想起風的主題，因而在帝王苑囿中建扇形亭、榭的就特別多。如北京北海瓊華島後山的延南薰和頤和園的揚仁風便都是扇形建築，包含著「奉揚仁風，慰彼黎庶」的哲理，以標榜封建君王體察民心，慰愐民生的治政方針。

古典園林中是如何表現自然情趣的？

在古代文人雅士的眼中，園林自然景物，諸如山水、花木、竹石和一些小動物等，都帶有靈性，並以與其為伍、為友為清高，因而不少園林中的景致表達了這種對自然之物的喜愛和痴情。這種趣味以愛為主題，帶有一定的永恆意味。如南北朝時，梁簡文帝遊華林園，對跟隨左右的人說：「會心處不必在遠，翳然山水，便有濠濮間想，覺鳥獸禽魚，自來親人。」這一故事，

記載在《世說新語》中，流傳很廣。後人競相仿效，以與鳥獸禽魚親近為高雅，便在園林中設置與小動物親近的景點。如蘇州留園鶴所、拙政園的鴛鴦館等。後來，這種對小動物的親愛之情又擴展到植物景和山水景。如北京頤和園的「水木自親」一景就是佳例。這一景名刻在樂壽堂正門上，門前碼頭是當年清慈禧太后水路來園下船的地方。這裡視野開闊，極目四望，山島蔥蘢、湖水瀲灩、鳶飛魚躍，一派生機。在此賞景，自然會從心底萌生出對自然山水草木等的感情，故以水木自親為名。「十笏茆齋，一方天井，修竹數竿，石筍數尺，其地無多，其費亦無多也。而風中雨中有聲，日中月中有影，詩中酒中有情，閒中悶中有伴，非唯我愛竹石，即竹石亦愛我也。」這是清代揚州八怪畫家鄭板橋的一段題畫詞，很透澈的表露出畫家對竹、石的深情厚誼。竹石等景不僅是他所看、所聽的審美對象，而且是他閒中悶中的伴侶。畫家常在詩中酒中來抒發這種對竹石的高尚友情。

古代文人以園林自然景物為友的故事很多，宋代書畫家米芾拜石，呼石為丈、為兄；林和靖隱居杭州孤山，種梅養鶴，人稱「梅妻鶴子」。計成在《園冶》中對園林風物也充滿著感情，如「片山多致，寸石生情」，「徑緣三益」等。「三益」即三益友。園林中哪三物是主人的益友，不同時代的文人有不同的說法。唐代元結以山水、松竹、琴酒為三益，宋代蘇東坡以梅、竹、石為三益，明代馮應京則以松、竹、梅為三益，這就是人們所說的歲寒三友。一般能被稱為「益友」的，都是具有耐賞的外形風姿，且生命力旺盛，具有不畏嚴寒、堅貞不屈品格的自然之物。人們在園中觀賞這些小景，除體會它們的形象寓意之外，還可以仔細揣摩造園家對它們的深厚情愛。

園林中的靜水是如何處理的？

中國園林中的水，著重取其自然。水可分為動態水和靜態水，平湖池塘的水，基本是靜止的；而山溪泉瀑之水，則表現出不同的動態。一般來說，

中國古園的水景，以靜態為多。那些因水成景的濱湖園林，或以水池為中心的城市園林，大多有著一平似鏡的水面。靜謐、樸實、穩定是靜水的主要特點，這也是靜水深受古代文人雅士歡迎的一個原因。園林之水雖靜，但不是那種無生氣的「死靜」，而是顯出自然生氣變化的靜。水平如鏡的水面，涵映著周圍的美景，呈現出虛實變幻而迷人的美。所謂「清池涵月，洗出千家煙雨」；「池塘倒影，擬入鮫宮」；「越女天下白，鑑湖五月涼」等，都是人們對園林靜水的讚美。

清代，杭州有一文人私家園林，其名就叫「鑑止水園」，止水，靜也。這園名充分反映了園林主人對於靜水景色的喜愛。同樣是靜的水面，造園家處理的方法卻是多變的，能將靜水的特點發揮得淋漓盡致。園小水面窄則聚之，緣岸設水口和平橋，使水域的邊際莫測深淺，或藏、或露，不讓遊人一覽無餘。漫步水際，水迴路轉，不斷呈現一幅幅引人入勝的畫面。這樣，水體雖小，卻使人有幽深迷離的無限觀感。大園水面寬則分之，平磯曲岸，小島長堤，把單一的水上空間劃分成幾個既隔又連、各有主題的水景，形成一個層次豐富，景深感強的空間序列。

有些園林，地處水位較高的河網地區，則可得天獨厚，造成園浮水上、景皆貼水的佳景。江蘇吳江縣同里鎮，位於太湖邊上的水網地區，地低水高。鎮上清代所建的退思園中，所有山、亭、館、廊、軒、榭皆緊貼水面而建，看上去好像是直接從水中長出來似的，是名揚江南的貼水園。

什麼是流水有清音？

園林中的動水，係指山澗小溪及泉瀑等水景。它們既表現出不同的動態美，又以美妙的水聲加強了園林的生氣。動水景首推泉水。如泉城濟南園園有泉水，成為景中之一絕。而泉水之美和園林之美合在一起，更令人讚嘆不

已。在濟南的「七十二名泉」中，最令人神往的是趵突泉。清乾隆皇帝也十分喜愛此景，曾為趵突泉題過「激湍」兩字，並把它封為「天下第一泉」。濟南之外，江南無錫惠山園的天下第二泉、鎮江金山的天下第一泉、蘇州虎丘劍池第三泉，以及杭州虎跑泉、龍井泉等，均是園林中著名的泉水景。

　　瀑水，也是園林中的動水水景。除了一些大型苑囿和邑郊風景園林的真山真水有自然形成的瀑布之外，園林中的瀑布多數是人工創造出來的動水景觀。有的園林利用園外水源和園內池塘水面的高差，設置瀑水景。例如山西新絳縣的隋唐名園 ── 絳守居園池，就是利用了西北鳌跶原上的水，經水渠引入園內而形成高約 10 餘公尺的瀑布。

　　「何必絲與竹，山水有清音。」流動的水，因為地形條件的不同，能發出各種聲音。它們是風景交響曲的主要演奏者。例如在觀賞美麗的泉水時，還可以聆聽它美妙的音響。它們有的發出「三尺不消平地雪，四時嘗吼半天雷」的轟鳴，有的「幽咽泉流水下灘」，發出似琵琶琴瑟的錚錚聲。瀑水之聲，往往隨水量大小、落差高低，發生輕重的變幻。而最為遊人所喜愛的是溪流的潺潺水聲。

　　形、聲之外，有些園林動水，還具有味美（主要指泉水）。去杭州遊玩者，不可不去虎跑泉，應該親口嘗嘗虎跑泉水泡龍井茶的美味。到無錫惠山的遊人，也可去天下第二泉旁的茶室中坐坐。這些名泉之水清澈寒洌、甘醇可口。唐代茶聖陸羽所品評的天下名泉 20 餘處，多數位於園林風景之中。它們和園林勝景結合在一起，大大提高了遊賞者的趣味。正因如此，山水園林和甘泉美水的結合，常常成為很有特色的園林景觀。凡有泉之園，每每設有茶室，專供品賞甘露般醇美的泉水，讓人們領略到宋文學家曾鞏「潤澤春茶味更真」的詩意。要是人們遊賞風景，見泉水而不品，來去匆匆，那麼就不可能全面掌握泉水景觀之美。

景區景點連結

賞山水樹石，解造園心法

· 蘇州留園入口的欲揚先抑造園手法

　　蘇州留園從大門到園中，主要山水景區所經過的很長的走廊，便是空間抑揚對比的好範例。一進園門，是一個較寬敞的前廳，廳右伸出一小廊引導遊人入園，廊間壁無窗，光線晦暗，經三、四折，又進入一個面對天井的半明半暗的便廳。廳壁有畫，遊人至此可暫緩行進，舒展觀賞片刻。再行，又入狹小的暗廊，轉折數次後，眼前才漸漸亮起來，待到步入「古木交柯」小庭院，對面花牆的漏窗處，那明秀的園景才隱隱透出來。回首，只是一壁粉牆前一株古木、一壇素花，上嵌一塊點明景名的磚刻匾額，淡淡的幾筆迎接著千萬遊人，點出了此園的幽雅氣息。然後西折綠蔭軒，這是面向大觀賞空間的敞開小齋，到此，遊人會感到山池分外明麗燦爛。以晦暗、閉塞、狹小來反襯園景的明快、開敞，對比效果非常強烈。

　　許多古園進門處常設有「障景」的山石樹木之景，從結構形式美來看，也是先阻後暢、先收後放原則的應用。當然山石障景，不只是簡單的「一石障目」，而要根據不同條件創造出不同的景觀。如北京恭王府花園入口，先抑後揚的處理就很別致。此園園門深藏在兩側土山餘脈環抱而成的一個進深 18 公尺的圍閉小空間的底部。好像是夾在大山幽谷之中。這裡障景並非全然遮擋，而是將遊人的視野限制在很窄的空間範圍之內，除了正中的廳堂能透過山石洞門約略看到之外，其他山水景是被圍起來的，只能根據過去的賞景經驗進行猜測。只有當人穿過門洞，山池亭榭才漸次展現於面前。像這些進入園中主題景區之前，約略讓遊人看到少許景色的處理方式，稱作漏景。漏景每每能引起遊人的聯想和

猜測，加強對被圍阻風景的審美興趣。

· 揚州个園的四季假山

　　在生活中，四季不能同現。四季山的說法本身，就包含著「有真為假，做假成真」的意味。一年之中春最早，春山就設在園門入口處。春山，是一山石造景，只見修竹叢植，竹間點有幾株石筍，以雨後春筍的比擬啟發遊人「春來」的聯想。竹林後為漏窗粉牆，竹石光影投射於牆上，日走影移，頗具春日山林之趣。入得園內，繞過桂花廳，便是夏山。在那山岸曲折、溪流環繞、水聲淙淙、樹木濃蔭的夏日景色中，立著一座石色青灰、石質圓潤的湖石假山，玲瓏剔透、疊法高妙，看上去宛如一朵夏雲冉冉升起。山下有洞，山前池中植荷，旁有幾株古木，特別是石縫中爬出的藤葛上，水珠閃爍，的確呈現出一派盛夏的景色。

　　秋山，構思得最為出色。全山為黃石構築，疊法應用大斧劈和折帶皴，較成功的表現出山勢的峻峭。山體主面向西，每當夕陽西下，彩霞映照，山形山勢顯露無遺。但見危崖峻峭凌雲，如萬仞崢嶸；挺秀古柏於石隙之中探出，蒼綠的枝葉與黃褐色的山石形成對比。遊人要是從七間長樓倚欄遠眺，酷似一幅秋山圖。

　　冬山，是用宣石堆疊的。山石潔白，遠望給人一種未消融的積雪之感，在陽光照射下，猶如雪後天晴，光色鑑人。在冬山附近的白牆上，造園家又開了 24 個圓洞。每當陣風吹來，穿越洞口激發出嗚嗚嘯聲，彷彿冬季西北風呼呼，強化了冬季的氣氛。更為令人拍案稱絕的是，當人們透過那透風漏月的花窗洞，重又見到了青竹、茶花、石筍等組成的春景，好像冬去春來，大地回春。很清楚，將有四時不同季節特徵的假山集於一園，本來就是一種帶有象徵意味的創造，遊賞者實際上也知道它們是假的，但在具體的觀賞中，又常常被這些假山景的藝術魅力所折服。

· 無錫寄暢園八音澗

「八音」之為景名，突出了它的聲音之美。八音澗是寄暢園西部假山中的一條黃石峽谷，谷長 36 公尺、深 2～2.5 公尺，西高東低，有一小徑在谷中蜿蜒穿過。惠山下的天下第二泉水，伏流入園，在西端匯於小池，然後順著谷中小道邊上的石槽引流而下。小徑多次轉折，溝渠忽左忽右、忽明忽暗相隨，極盡變化之能事。因落差而造成的流水之聲，叮咚作響，在空谷中迴蕩，猶如八音齊奏。遊人在澗谷中行走，頭上是濃密的山林，古拙的老樹盤根錯節的與岩石互相競爭，身旁則是山泉細流、晶瑩透澈、深邃幽奇，真是形聲俱美，藝術的再現了俞樾所描繪的山間溪澗意境，成為寄暢園著名的一景。當年清乾隆皇帝下江南，住在園中，深愛此景，於是命人描摹成圖式，在北京清漪園惠山園（今頤和園諧趣園）中，仿造此景，這就是「玉琴峽」。

· 杭州西湖蘇堤和白堤植物配置

杭州西湖的蘇堤和白堤，由於栽植的植物不同，各顯其個性風姿。每當陽春三月，蘇白兩堤便現出不同的春意，有人名之為蘇堤春紅，白堤春綠。春紅，是指蘇堤上種了數千株碧桃和櫻桃，春天樹樹花開，遠遠望去，就像在一片嫩綠的底子上，綴上了一條鮮豔的紅雲帶。蘇堤，原以「春曉」聞名，當曉風徐拂、宿露未乾、殘月初隱、旭日方升的時分，堤上空氣特別清新，樹木競發幽香，此時的桃花，還含著露珠，鮮潔滋潤、盈盈欲滴，真是千姿百態、美不勝收。而「綠楊蔭裡白沙堤」，白堤植柳之多，柳色之濃，自古聞名。唐代詩人白居易守杭州，就有詩曰：「誰開湖寺西南路，草綠裙腰一道斜。」春到白堤，層層綠色堆疊，充滿著綠趣。如果坐船在湖中遙望，只見一層綠煙籠罩在長堤上，這就是煙柳。煙柳倒映入碧波，小船打槳而過，綠意更濃。

· 清東陵植物配置

　　陵墓園林的植物景觀，是有其自身特點的。如位於河北省遵化縣的清東陵。這座陵園北靠層巒疊翠的昌瑞山，山環水繞，林木蔥鬱。傳說，當年入關後的第一任皇帝順治狩獵時經過此地，見其風景綺麗，「龍山毓秀，可以綿萬年之景運」，便決定在此修皇家陵園。東陵綠化的特點是常綠樹多，在強化陵園莊嚴肅穆的氣氛中，發揮很大作用。從石牌坊、大紅門繞過天然的影壁山，到達各陵園，要步過長達數公里的神道，道路兩側各植紫柏 10 行，共計 43,660 株。這些路旁行樹稱為儀樹，設專人看管。為增強陵墓莊嚴的氣氛，又在各陵寢的寶山（靠山）、翼山（兩側小山）、路旁遍植松柏，稱之為海樹。據統計，整座清東陵有儀樹 20 萬株，海樹近千萬株，使整座陵園掩映於蒼松翠柏之中，呈一片綠色。金黃碧綠的琉璃瓦殿頂與松濤林海交相輝映，異常壯觀。

· 江南園林三大名石

　　蘇州留園瑞雲峰、杭州掇景園縐雲峰、上海豫園玉玲瓏，同被稱為江南三大名石。

　　瑞雲峰

　　位於留園冠雲峰左首、冠雲亭之東側，為停雲庵北向對景，峰高4.5 公尺。此峰疑為明代園主徐泰時五峰之一的「舞袖峰」，飄逸如仙。岫雲峰在冠雲峰右後側，峰高 5.5 公尺，有百年枸杞藤穿洞纏繞附石，春秋時成花之峰、果之石，別有奇趣。冠雲、瑞雲、岫雲又被謂之留園姊妹三峰，據說盛旭人曾以三峰分別名其三孫女。

　　縐雲峰

　　該石全長2.6公尺，狹腰處僅0.4公尺。石的全身曲折多變，有「形同立雲，紋比波搖」的天趣。石的右邊刻有「縐雲」兩個篆字，在左下

方「縐雲峰」三字，係近代著名書法家張宗祥手筆。石的背後有「具雲龍勢，奪造化工，來自海外，永鎮天中」字樣。

玉玲瓏

一尊極寶貴的太湖石峰，為豫園的鎮園之寶。置立於會景樓景區之南，以它為主題，構成了一個欣賞美石的景區。以前石身上鐫有「玉華」二字，因年久日長，風化雨溶，字跡已不可辨。「玉華」即玉中精華，古人常將「玉」、「石」混用，石之精即為玉，故玉玲瓏乃是玉中之上品。現在江南各古園中有不少名峰，均是入選花石綱而未被運走流落下來的，史稱艮岳遺石。玉玲瓏就是這批遺石中的上品。石高3公尺多，全身布滿大小彈窩及孔穴，外形清秀，亭亭玉立，石呈青黔色，猶如一枝生長千年的靈芝草。其輪廓飛舞跌宕，極為多變。觀之玲瓏剔透，具有漏、瘦、皺、透之特色。

小園香徑舊亭臺：

遠借框景 ✕ 題名作詩 ✕ 疊山引泉，一窺古人芥子納須彌的造園本事

編　　著：黃震宇，唐鳴鏑

發 行 人：黃振庭

出 版 者：崧燁文化事業有限公司

發 行 者：崧燁文化事業有限公司

E - m a i l：sonbookservice@gmail.com

粉 絲 頁：https://www.facebook.com/
　　　　　sonbookss/

網　　址：https://sonbook.net/

地　　址：台北市中正區重慶南路一段六十一號八
　　　　　樓 815 室

Rm. 815, 8F., No.61, Sec. 1, Chongqing S. Rd.,
Zhongzheng Dist., Taipei City 100, Taiwan

電　　話：(02)2370-3310

傳　　真：(02)2388-1990

印　　刷：京峯彩色印刷有限公司（京峰數位）

律師顧問：廣華律師事務所 張珮琦律師

定　　價：450 元

發行日期：2022 年 06 月第一版

◎本書以 POD 印製

國家圖書館出版品預行編目資料

小園香徑舊亭臺：遠借框景 X 題名
作詩 X 疊山引泉，一窺古人芥子納
須彌的造園本事 / 黃震宇，唐鳴鏑
編著 . -- 第一版 . -- 臺北市：崧燁
文化事業有限公司 , 2022.06
　　面；　公分
POD 版
ISBN 978-626-332-391-9(平裝)
1.CST: 建築藝術 2.CST: 園林建築
3.CST: 中國
922　　　111007393

電子書購買

臉書